班禪大師手諭漢譯文

色拉、哲蚌、甘丹、扎什倫布、薩迦等各寺院負責人：

　　爲了將藏族地區著名寺院的佛像、藏經、佛塔等具有歷史意

義的文物古迹印成畫册、畫張，今有劉勵中先生到貴處進行實地

拍照收集，望大力協助。

　　　　　　　　　　　　　班禪額爾德尼・却吉堅贊

　　　　　　　　　　　　　一九八二年五月十四日

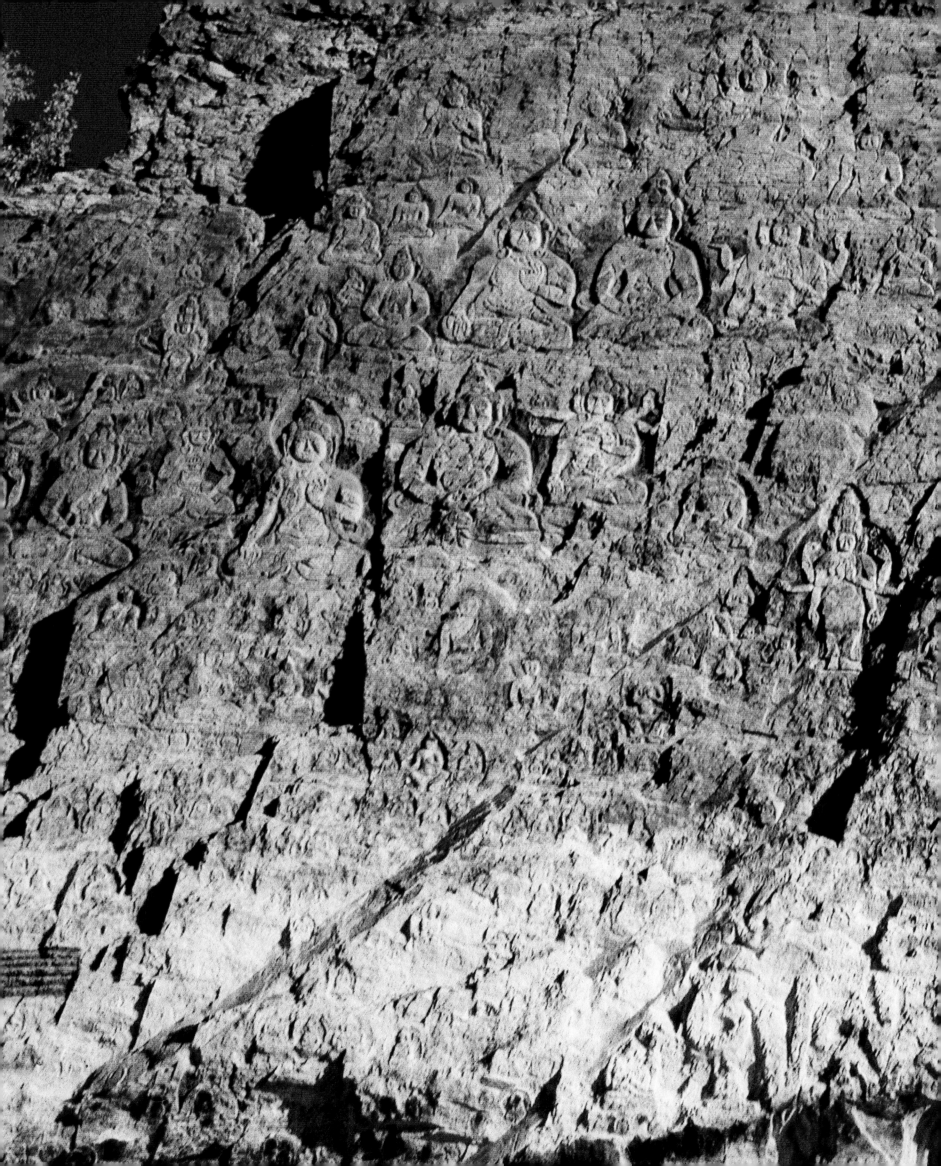

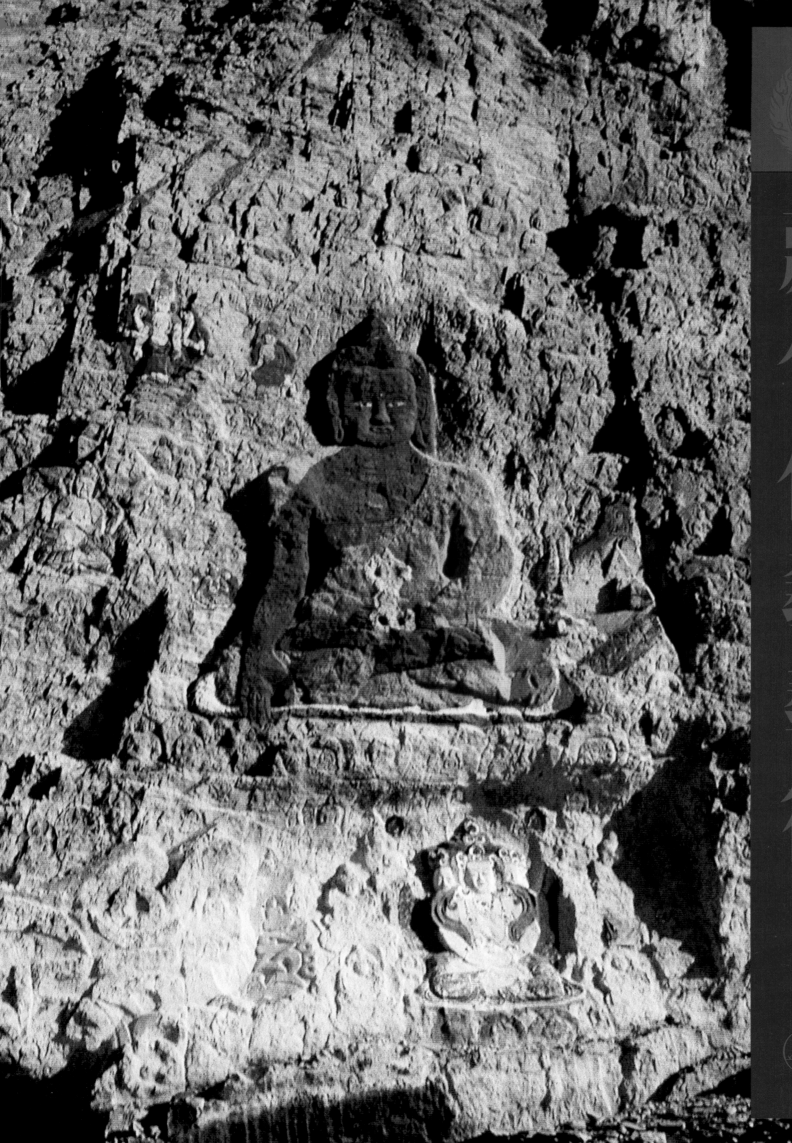

藏傳佛教藝術

劉勵中 撰文・攝影

藏文書名題簽　班禪額爾德尼·却吉堅贊

執 行 編 輯　黃　天
美 術 策 劃　靳棣強
裝 幀 設 計　新思域設計製作

書　　　名　藏傳佛教藝術
撰文·攝影　劉勵中
出　　　版　三聯書店（香港）有限公司
　　　　　　香港北角英皇道 499 號北角工業大廈 20 樓
　　　　　　Joint Publishing (H.K.) Co., Ltd.
　　　　　　20/F., North Point Industrial Building,
　　　　　　499 King's Road, North Point, Hong Kong
香港發行　香港聯合書刊物流有限公司
　　　　　　香港新界大埔汀麗路 36 號 3 字樓
印　　　刷　陽光印刷製本廠
　　　　　　香港柴灣安業街 3 號 6 字樓
版　　　次　1987 年 6 月香港第一版第一次印刷
　　　　　　2015 年 1 月香港第二版第一次印刷
規　　　格　8 開 （258×320 mm）360 面
國際書號　ISBN 978-962-04-3410-5
　　　　　　© 1987 Joint Publishing Co. (HK)
　　　　　　© 2015 Joint Publishing (H.K.) Co., Ltd.
　　　　　　Published & Printed in Hong Kong

目錄

新 疆 維 吾 爾 自 治 區

青

西 藏 自 治 區

扎

文成公
玉樹

托林寺
扎達

那塘寺　扎什倫布寺
夏魯寺　　色拉寺　大昭寺　熱振寺
　　　　　　　　　　　林周　　墨蚌寺
薩迦寺　　　　　　　　拉薩市　小昭寺
薩迦　日喀則　年　布達拉宮　達孜　迦材寺
　　　江孜　楚　　桑鳶寺　扎囊　墨竹工卡
白居寺　　　河　　　　乃東　　甘丹寺　雅 魯 藏 布　江
　　　　　　　　　業爾巴寺　　　　　　　　　　　　　　　　　　　　　　　
　　　　　　　昌珠寺　　澤當寺

圖　　　　例

●　　　省會　　───　公路

◎　　　市會　　～～～　河流

🏛　　　佛寺　　　　　湖泊

─‧─　國界

甘肅

青海湖

西寧市

祐寧寺　白馬寺　瞿曇寺
互助
樂都
塔爾寺　湟中　夏瓊寺
格日寺　尖扎　化隆
　　　　　循化　蘭州市
吾屯寺　同仁　　　文都寺
隆務寺　　夏河　拉卜楞寺

鄂陵湖

黃河

理塘寺
理塘

成都市

四川

外八廟平面示意圖

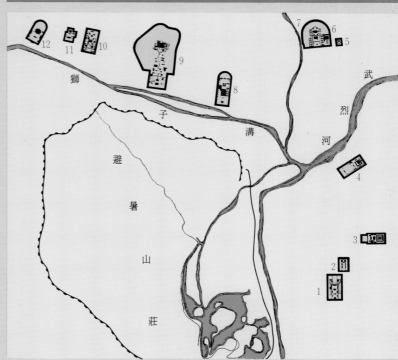

獅　子　溝

避暑山莊

武烈河

1. 溥仁寺
2. 溥善寺(遺址)
3. 普樂寺
4. 安遠廟
5. 廣緣寺
6. 普佑寺
7. 普寧寺(遺址)
8. 須彌福壽之廟
9. 普陀宗乘之廟
10. 殊像寺
11. 廣安寺(遺址)
12. 羅漢堂(遺址)

北京地區藏傳佛寺分佈示意圖

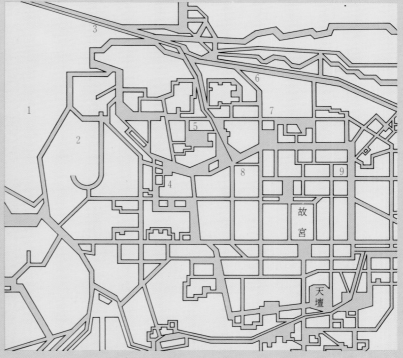

故宮

天壇

1. 大正覺寺(五塔寺)
2. 昭廟
3. 雲台
4. 妙應寺(白塔寺)
5. 護國寺
6. 西黃寺
7. 東黃寺
8. 白塔寺
9. 雍和宮

序

扎喜旺徐　多杰才旦

譽稱世界屋脊的"青藏高原"，以神奇的魅力，吸引着國內外的人士。在她的懷抱裏，有巍峨的雪山，晶瑩的冰川，廣袤的草原，茂密的林海，孕育、繁衍着勤勞、智慧的以藏族爲主體的人民。藏族，是中華人民共和國多民族大家庭中的一個重要成員，以其非凡的才能開拓了青藏高原的蒼莽大地，爲締造偉大的統一的多民族中國作出了重要貢獻。優秀的藏族文化，也成爲中華民族光輝燦爛文化的一個瑰寶。

藏族，由於歷史社會的原因，寺廟成爲民族文化的薈萃之所。攝影師劉勵中滿懷激情地攝製了這本《藏傳佛教藝術》，收集了馳名中外的青海省的塔爾寺、瞿曇寺，甘肅省的拉卜楞寺和西藏自治區的布達拉宮、大昭寺、扎什倫布寺、桑鳶寺、哲蚌寺、色拉寺等重要寺廟的建築藝術和絢麗多姿的文化珍品，是爲集大成之作。影集呈現在讀者面前的有羣山環抱、雲天相接的宏麗寺觀；有樓宇高聳、飛檐凌空、金碧輝煌、氣象萬千的經院殿堂；有精雕細琢、巧奪天工的各種雕塑；有畫面清新逼真、色彩鮮艷奪目、人物栩栩如生的壁畫藝術和唐卡、堆綉，展現了青藏高原這個古樸神奇的社會風貌和重大歷史活動的壯麗場面，是了解研究藏族社會歷史的重要資料，也顯示了藏族人民的藝術才華和立於現代民族之林的優秀品質。

藏族以勤勞、智慧著稱。在青藏高原如此艱苦的自然條件下，能開拓生息，發展創造了這樣燦爛的文化藝術就是一個很好的明證。質樸謙虛、兼收並蓄的民族美德，則是這個民族自古以來自強不息、奮發進取的重要源泉。這個特點和優點從影集中可以獲得深刻的印象。不衹在西藏，就是在整個藏區的文化藝術上，都能鮮明地看出藏族藝術家們吸取漢、蒙古、土等其他兄弟民族先進文化而形成的獨具風格的藝術特色。這是難能可貴的，也是藏族文化藝術相映生輝的重要因素之一。

從藏族寺廟的建築藝術，人們能夠看到藏漢兩個民族經過長期文化交流所帶來的影響。雖然在不同地域表現形式各不盡同，如青海省瞿曇寺的建築，基本上採納了漢族的古建築藝術形式，塔爾寺則是藏漢建築藝術的巧妙結合。即使在西藏，寺廟的建築結構、雕塑藝術、繪畫構思等方面，兩個民族文化交流的影響也躍然在目，其中大昭寺的建築風格，如梁架、斗栱、藻井等建築形式，更是藏漢結合的匠心傑作。這一切生動地說明藏漢兩個偉大民族自古以來相互交往，互相吸取，共求發展，走着一條休戚與共，同呼吸、共命運的道路。公元六四一年，藏王松贊干布和唐文成公主的聯姻，進一步推進了兩個民族的政治聯盟和文化交往，成爲具有里程碑意義的重大歷史事件。至八思巴與元世祖忽必烈會盟六盤山下，西藏正式歸入祖國版圖，把政治、經濟與文化的聯繫推向新的高度，爲共同締造偉大祖國，發展中華民族的燦爛文化作出了卓越貢獻。

但藏族文化的新生，則始自中華人民共和國的建立。現在由於藏族地區文化教育有了一個較大的發展，文化藝術逐步地從狹小的範圍中解放出來，爲發展人民的民族的文化藝術開拓了廣闊的天地。我們深信，今天讀者看完了影集呈現的這些歷史珍品之後，明天將會看到現代化建設中發揚優秀傳統文化開放出來的新的藝術奇葩，結出更多的豐碩成果。

在藏族佛寺裏尋奇探勝

劉勵中

生疏的事物，語言的敘述和文字的描寫將引起你的興趣，却無法從根本上消除你的距離感，因而人們常常需要借助形象。

熟悉的東西，在你的心靈中留下了投影，但時間的雨水總是無情地冲刷和洗滌，以致本來清晰的底片也慢慢地變得模糊和渾沌起來；而形象的再現，却能一步步地喚醒你沉睡的意識和那已經遠去了的記憶，從而給予你一種全新感和親切感。

基於人們這種並非玄奧然而十分實在具體的意識作用和心理狀態，我薈集和編輯了這本畫册。通過我的鏡頭、我鏡頭所拍攝下來的圖片、圖片中再現的形象畫面，給你可見的實景，給你以易於捕捉、感受和把握的視點、視角和視覺；我力圖引領陌生的旅人，走進一個多彩、神奇、充滿浪漫色調的詩境中去，使你神遊於另一個世界；我也將陪伴熟悉的朋友追溯過去的脚印，回到那個你也許已經淡忘或依稀迷茫的舊地去，讓我們再一次重溫似乎有點遙遠的昨天的驚喜和歡樂，重新拾回那失落的夢境，在似曾相識的舊容中添一分回味的甜蜜，多一層倍感親切的興奮。

毫無例外，世界各民族都是歷史的民族，作爲人們的一種共同體，其發展旣有生物的因素，也有社會歷史的因素。前者爲經，決定着民族之間的共同特點；後者是緯，反映着並決定了各民族間的多種差異。正是差異的存在，區別了不同民族的特性。所以，每一個民族都有他自己本質上的特點。藏族，作爲偉大中華民族的一員，作爲一個民族，在人類社會歷史發展的漫漫長途中，留下了他們獨特的脚印。在巴顏喀喇山南北的江河源頭，在喜馬拉雅山皚皚雪峯間的逶迤峽谷中，迴響着這個民族悠久綿遠的歷史回聲，流蕩着這個民族生息繁衍的世代情愫。近兩年裏，我在這些地方度過了無數個難忘的日日夜夜。揹一架相機，迎千山風雪，跋涉在千里青藏高原上；羌塘篝火，昌都夜月，山南皮筏，察隅懸索，唐古拉山風雪，布達拉宮驕陽，吾屯春光，羅布林卡秋色，從積石山麓到扎陵湖畔，從藏北草原到二郎山下，我在世界屋脊上追索、探尋這民族的古老而嶄新、奇妙但却實在的歷史淵源和文化傳統。我不敢相信，那一次次快門的按撤，那一閃閃光影的瞬曝，能夠囊括這民族全部生活的意蘊；但在這本畫册裏，你也許會發現藏族人民世代遞嬗的行蹤和思緒變遷的軌迹，你將多多少少看清和把握住藏族所固有的獨特性。

民族的獨特性，這種獨特性的源流印記，最集中也最鮮明地反映在民族的宗教意識中。這幾乎對世界上任何一個民族也毫無例外。愛思基摩人的崇拜圖騰，猶太民族之篤信耶和華，穆斯林之皈依眞主，乃至文化發達、科學昌明如現代西方各國民族，也都不免在天主教和基督教的宗教信仰中，寄托他們對未來世界的憧憬，尋求着對現實人生的精神慰藉，從而表現與反映出他們各自獨特的性格氣質、習慣風情、生活方式乃至道德倫理規範，等等。在人類蒙昧的歷史長河中，宗教是不可避免的。宗教起源於人們對自然的依賴和虔敬；人們在災難時對自然的懾服，在動變時對自然的膜拜，都可從各民族對宗教信仰的眞誠上體現出來。費爾巴哈說得好："什麼地方你聽不見人悲歌人生的無常和煩惱，什麼地方你也就聽不見歌頌不死的和幸福的天神。人心中的淚水，只有在幻想的天界裏蒸發消散而化爲神靈的雲霧。"正是在宗教當中，我們可以看淸一個民族世俗的歷程，心靈的顫動，情感的起伏，思緒的變化。是的，人在缺乏智慧時對宇宙的恐懼，人在缺乏科學時對必然的盲目，人在缺乏幸福時對解脫的希冀，人的喜怒哀樂，七情六慾，恰恰是在宗教意識中得到折射；一個民族眞正的聰明才智，獨異的風尙性情，瑰麗多彩的文化藝術，於是就在這種祈求、期待、希冀的心情下，奇怪地展現在宗教活動中。與世界上大多數民族的藝術史一樣，古代藏族的藝術附麗於宗教史，隨着宗教的興盛和流傳而蓬勃發展。

我在衆多大大小小的藏族佛寺裏，看到了一個詭怪奇譎、輝煌宏麗的世界，看到了藏族

人民那質樸眞摯性情的濃縮和天籟無邪詩思的流溢，看到了藏民族獨異的原始風情、藝術才智、出色的想像力和非凡的創造性。我流連於一座座巍峨的佛殿間，心醉於一個個耀眼的金頂上，神迷於一尊尊莊嚴的塑像中；那色彩艷麗、情態生動的壁畫、"唐卡"（卷軸畫），使我傾倒；那玲瓏別透、造型生動的祭器和古玩，使我折服；那筆走龍蛇、貼金流彩的經卷、咒文，使我驚嘆！我遍覽了林卡的奇幻風光，我目擊了藏族信徒的宗教儀式，我傾聽了寺院僧衆的掌故介紹……，這一切美好的東西，我都將之一一攝入了鏡頭。

作爲民族特性的內蘊和外現，作爲一個民族文化傳統的見證和宗教藝術的結晶，藏傳佛教古寺院是藏族和有關的蒙古族、土族、門巴族、裕固族等兄弟民族的歷史、文化、藝術、哲學、教育以及古文物、工藝品等各方面珍奇與活動的相聯繫，同時又是不可分割的整體。爲了叙述上的方便和多角度地給以註解、說明，我才把它們分門別類地縷述於後。

一、建 築

"建築是凝固的音樂"。這是十八世紀德國哲學家謝林對建築藝術的品評。無數古老的精巧建築，特別是宗教建築，今天仍然有其不滅的、極爲珍貴的藝術價值。古埃及卡爾克的阿蒙神廟、古希臘的帕提農神殿、羅馬的聖彼得教堂、伊斯坦布爾的清眞寺等，都以其典雅的外貌、奇巧的型制和壯麗的塗飾，保留着古典建築的形式美，閃耀着歷史熠熠的光彩。巴黎聖母院至今仍被人譽爲"石頭的交響樂"，贏得了世人的讚美。藏傳佛教寺院同樣以其構思奇特、佈局多樣和恢宏的氣度，奏出了綿綿歷史的動情音韻和高原山川的沉雄旋律。

藏族第一座佛堂是大昭寺，它興建於唐文成公主入藏聯姻之後，由當時的漢族和尼婆羅（尼泊爾）工匠參與修建。在這座寺院裏，你不僅將隱約看見盛唐時期豁達開闊的文化流風與

工藝餘韻，並將領略到早期國際合作交往的友誼手迹，爲研究比較文化提供了最早的實例（圖32～35）。

如果爲了認眞探究藏傳佛教發生、發展的具體歷程和藏族寺院內部體制確立的底蘊，我們首先應當瞻仰由吐蕃贊普赤松德贊爲弘揚佛法於公元779年建成的桑鳶寺。桑鳶寺首次供奉了"三寶"（佛、法、僧），從而使藏族佛寺名副其實地成爲推廣佛教的中心地，並藉此使佛寺的宗教制度初具規模。通過對桑鳶寺的考察，我們可以比較清晰地辟證早期藏傳佛教與後世藏傳佛教間的體制異同和承接淵源。也正是在桑鳶寺有了出家的"七覺士"，用藏文翻譯了許多從印度和漢地傳來的佛經，並採取了"七戶養僧"（七戶人家供養一名出家人）制度，從而有了完全脫離直接生產的專業神職人員，爲佛教在藏族地區的普及、傳播走出了堅實的第一步。這一活動與唐玄奘由天竺負經歸返長安，設寺翻譯印度經文，相距不過近百年。可見藏傳佛教興盛之早。公元十一、十二世紀以後，由於統治階級的提倡與支持，寺院逐漸擁有自己的莊園、牧場、山林和農奴，獲得了大宗經濟收入，積累了大量財富，爲佛寺的鼎盛繁榮提供了可靠的物質基礎。特別是到了清代，清廷爲了加強對藏族和蒙古族的統治，鞏固北部和西南邊陲地區，大力提倡藏傳佛教，尤其推崇格魯教派（黃教），敕封了"達賴"、"班禪"尊號，使政教合一、經濟與佛寺同體，進一步加速了佛寺興建的步伐，擴大了專職僧衆的隊伍。格魯派強調顯密並修及先顯後密的修行次第，特重戒律，使本已衰微的禪宗頓門懸爲屬禁，大批世俗人員削髮爲僧，湧入佛門。這使藏傳佛教的寺院建築飛速發展起來。青藏高原地區，直至包括崇奉格魯派的蒙古族聚居區在內，先後興建了一千多所寺院，爲佛寺建築藝術的發展繁榮揭開了歷史的新頁。

藏族寺院大都依山傍水，位於風景優美處所，也有少數修建在突兀的"神山"上。在總體佈局上，除瞿曇寺係採用漢族宮殿式依中軸綫

規整排列外，不少寺院依地形地勢建築，高低錯落，層次分明。殿舍基礎偎山開掘，土方工程不大，平整易而費工少。遠眺則型體完整，剖面外露，引人注目；近觀則拔地而起，體勢巍峨，靜穆莊嚴。主體宮殿佛舍，一般均位於寺院最高處，拾級而上，高山仰止，予人以步步登天、極目雲外、絕塵歸神之感，充分體現出佛界天國位於最高處的象徵含意。

千百年來，藏漢文化藝術交流的歷史，在許多藏傳佛教的古寺中留下了鮮明的印記。除瞿曇寺全部採用漢式宮殿結構外，塔爾寺則是藏漢建築式樣結合的典型。不少寺院採用了梯坡屋頂、斗栱、獸吻、脊獸、飛檐、方亭等漢式建築設計與附飾；在用材上，除磚、木外，大量使用琉璃磚、瓦，色彩鮮麗，視感明快。主體建築屋端多冠以大金頂。高原地區日照長，日光輻射綫強烈，金頂光耀，璀璨奪目，動人心魄。這不僅是漢族鎏金藝術的大發揮，也是佛光普照精義的巧妙運用（圖5、50、51、52、53、57、58等）。

寺院建築外部牆壁，通常用石板砌築，下寬上窄，收分顯著；東部地區青海和甘肅的一些佛寺，還充分運用青海"吾屯藝術"的木雕、彩繪（圖133、134），以及甘肅河州磚雕藝術的成就，用以裝飾牆面、大門等（圖73至79、113、114、123至126）。在立面處理上，如女兒牆部份，則採用了橫帶"蜈蚣牆"裝飾；窗口作梯形磚框，上挑二重或三重短椽；牆面上部更嵌以"鞭麻"（一種野生植物），塗以赭色，按等距加嵌銅鏡，銅鏡間用橫向金黃色飾帶連貫，予人以多層次的視感，造成尺度誇大的錯覺。整個寺院外觀顯得規整、堅實、莊重，整齊中有變化，宏偉處顯華麗，造型設色巧具匠心（圖45、46、47、61、82、86、116、145）。

佛寺內部以佛殿、經堂為主，殿、堂、舍、所，多係木結構，柱、梁、榫卯緊密，用以承重支撐。殿堂木構件上遍施木刻、彩繪（圖15、32、38、71、72、89、90、98、134）。佛殿多為典型西藏式平頂碉房設計，雖高而進深較

淺，內供佛像；有的佛殿僅供一尊大佛（圖47），有的則成千上萬的小佛塑像羅列各處。佛殿均以中部天窗探光，光綫自上灑落大佛面部，且隨日移而使光影變幻。佛像底座周圍常年點燃無數豆火般的酥油燈，以幽暗襯大光，象徵所謂"四處皆黑，唯有佛光"的教義，造成了神秘、深邃、玄遠的宗教氣氛。

藏傳佛教的寺院中，大都設有兩個以上的經堂（藏語稱"扎倉"），是僧衆聚會唸經的地方。經堂一般都很寬大，小者容納數百人，最大的可容納數千僧人同時打坐誦經（圖82）。經堂同樣以中部凸起的天窗探光（圖100），與佛殿近似。經堂的橫梁、柱間，掛滿彩緞製成的幡、幢、飄帶與卷軸畫等（圖64）。地下蒲團多為長條形毛毯，以供僧衆打坐誦經。

藏族佛寺建築藝術，以拉薩布達拉宮成就最大，也最能體現出藏區宗教藝術的特點與源流。

布達拉宮是中國藏傳佛教建築中規模最宏大的建築羣（圖2、3、4）。布達拉宮始建於公元七世紀，係吐蕃贊普松贊干布為其妻唐文成公主專修的宮殿。當時曾有很多殿室，除法王修法洞（曲吉卓布）和觀音佛堂（帕巴拉康）依然保持了一千三百年前建築原型外（圖518、543），其餘均毀於火災和兵燹。現在的布達拉宮的白宮，基本上是公元十七世紀五世達賴阿旺·洛桑嘉措於清順治二年（公元1645年）至順治五年（公元1648年）間重建的。布達拉宮中部的紅宮，是五世達賴圓寂後的第八年（公元1690年）由第巴桑結嘉措指揮，經四年修成的。當時徵召了全藏著名工匠和內地前來的漢族工匠，每天動用勞力達七千餘人。在叢林深山中伐木和採石的勞動者數以萬計。其後又經歷世達賴喇嘛不斷擴建，先後經營達二百年，才有今天的巍峨殿貌。

布達拉宮在總體設計與外觀造型上，一如大多數藏族佛寺，整座宮殿依山砌築，層層遞進，重疊而上，直至山頂，把整個紅山用殿宇覆蓋，從而形成一個巨大的梯形塔式建築羣，

既賦予莊嚴感,又具有整體美。全宮憑藉山勢環抱其間,拔地凌空,眞可謂"盤盤焉,囷囷焉,蜂房水渦,矗不知其幾千萬落",而且參差有致,氣勢雄偉。特別是那高達百米、底部厚達四、五米的宮牆(圖6),給人以分外強烈、鮮明的印象。遠在三百多年前,沒有石灰、水泥等凝固建築材料,只能全部用石塊砌成。不立杆,不掛綫,而收分準確合度,牆面平整如削,不能不使來到山下仰望宮牆的人們嘆爲觀止。

遠在七世紀,布達拉宮的設計和施工過程中,有不少漢族工匠參加;十七世紀重建時,清朝康熙皇帝也派了許多工匠參加。所以,布達拉宮融合了藏漢建築藝術的特色,成爲我國各民族友誼共處、文化交流的歷史豐碑與友好象徵。宮內許多殿堂都採用了漢族坡式大屋頂的金頂(圖5),附加以斗栱(圖12)、梁架(圖15)和藻井等構築手法與裝飾藝術,體現了與漢族宮殿式建築之血緣關係。藏式建築藝術中的傑出技巧,也在布達拉宮得到了充分發揮。以漢式斗栱支架的金頂爲例,金頂正脊兩端安放了有藏族佛寺特點的寶瓶、寶珠外,同時在頂中安裝了更高的塔刹式寶瓶,形成中軸,突出了建築物整體的端正與完美。在色彩處理上,既綜合考慮了高原天候與自然環境的特點,又能把握宗教教義眞諦的外現,下部以白色宮牆爲主,給人以明淨輕快之感,上部聳立於二百多米高空的宮牆則塗以紫紅顏色,增添了莊重而又雲蒸霞蔚的意趣,再配以閃光的金頂,整座建築物與附近的綠樹青草構成統一色調的美妙景觀。每當陽光燦爛,晴空萬里之際,布達拉宮煥發出了輝煌壯麗的光彩,令人神往,發人遐想!

藏族佛寺建築藝術的美奐美輪、多彩多姿,是歷代藏族人民辛勤勞動的結晶,是藏族人民的驕傲。它融合和吸取了本民族、國內各兄弟民族以及鄰國如印度、尼泊爾等國家建築工藝的精華,爲研究藏族歷史、高原建築和宗教文化提供了範本,是我國建築藝術寶庫中的珍品,

是堪與萬里長城、埃及金字塔等相媲美的人類物質與精神文明財富的一部份。

二、塑 像

作爲宗教藝術的一部份,藏族寺院內衆多的佛像,以其生動的形象和神采的多樣,如寺院建築般,有其獨特的風格。

藏族寺院是"佛的世界"。當你一跨進寺院的門檻,那百態千姿、神采殊異的無數塑像就呈現在你的面前;佛像之多,誠如恆河沙數,難以核計。青海塔爾寺,藏語稱作"貢本賢巴林",就是供有十萬佛像的意思。其實,在藏族寺院中,塑像不僅多,而且精美。佛像大都爲圓雕,但也不乏浮雕,而其所用材料更是金、銅、玉、石、象牙等應有盡有。造型的多樣、精細,不遜於建築藝術。其中有大到26.2米的扎什倫布寺的鎏金銅佛——彌勒佛(圖156),共耗銅11萬5千公斤,黃金229公斤。也有小到指尖般大小的石刻佛像,其精細程度,即使把拍攝底片放製成大幅照片,也看不到粗糙的刻痕。

藏傳佛教的塑像藝術,也和宗教本身的發展史一樣,經歷了漫長的道路。我在昌都卡諾遺址看到1982年出土的新石器時期的原始"雕刻"藝術——精細的骨器、骨飾和石器等。特別是一把骨刀上穿綫的眼,打磨得又圓又細緻。另有一骨針,針體纖細,針尖銳利,穿孔細小,與現代的鋼針無異,可見手工之精巧。這裏是距今四千多年的原始社會的遺址,說明藏族的祖先早在遠古時期,就有很強的審美觀點和高超的打磨技術。而這種最初的"雕刻工藝"被保存和進一步發展之後,廣泛用於佛像的雕塑藝術中。公元七世紀之後,佛教在西藏盛行,使佛教的藝術也發展起來,而塑像藝術更得到長足的進步。尼婆羅國王輪伐摩的女兒尺尊公主和唐太宗李世民的宗室女兒文成公主先後入藏聯姻,都帶來了許多佛像。文成公主還帶去了許多工匠。此後,隨着一千多年佛教藝術的廣泛交流,從內地、印度、尼泊爾都有不少雕塑藝

人進藏，爲藏族佛寺留下了許多技藝精湛的不朽作品。如公元1260年尼婆羅雕塑家阿尼哥來西藏傳授了希臘風格的細腰、高乳房的塑像藝術（阿尼哥也是一位傑出的建築家，他後來隨八思巴入元大都，設計建造了著名的妙應寺白塔）。這種塑像風格，流傳很廣。公元1626年修建的塔爾寺遍智文殊殿（九間殿）裏的妙音天女（圖179）、財源天女（圖180）等，就是這種風格作品的最傑出的範例。

令人欽佩的是，不少塑像在形體、神態、着色等方面，藝人們都能根據人體解剖結構，通過誇張的藝術手法，努力從多側面地展現人物形象。例如塔爾寺的文殊菩薩（圖184）、宗喀巴鎏金銅佛（圖152）、扎什倫布寺的高達26.2米的彌勒佛（圖156）以及薩迦寺的金剛持（圖165）等等，不僅像體本身符合正常人體比例，並且在神情的刻劃和對個性特徵的表現方面都達到了各具異采，栩栩如生的程度。不少佛像面容和藹可親，眼角低斜下視，使磕頭跪拜的信徒在抬頭仰視的一瞬間，目接心通，彷彿交流了感情，互通了性靈，頗具人間遇仙的妙趣。這種塑像方法雖然與佛教正統的"超塵絕俗"的要求相違背，但却體現了羅丹所謂要有"眞實的生命"這一審美妙諦。這種神人同性的"破格"創新，是塑像藝人衝破了佛教造像度量統一、呆板的"三經一疏"的量度法規，讓高踞雲端天國的佛回到了人間。

這種世俗化的塑像方法，據傳是由吐蕃贊普赤松德贊倡導的。他說："如做成吐蕃風格，則可望吐蕃的那些貪慾罪惡的人們生起信仰之心，此舉甚佳。"隨後，將體態美好的吐蕃男女召集起來作爲模特兒，讓藝匠們塑造了阿雅波羅、觀音菩薩、馬項金剛以及女性的度母像等等。

恰如希臘神話同英雄傳說融合共存一樣，藏族歷史上的許多英雄豪傑，也被塑像供奉在佛堂裏。這些塑像實爲人間活生生的人。藏族歷史上最傑出的首領——松贊干布和他的兩位賢妻尼婆羅尺尊公主、唐文成公主的塑像，在好幾個寺廟裏都有供奉。最成功的是布達拉宮法王修法洞（曲吉卓布）內的那一組，傳是吐蕃時期的作品。松贊干布（圖225）剛毅、俊逸、濃眉大眼、額方面長，是典型的藏族男子的形象。通過神情儀態的細緻塑造與生動刻劃，充分表現了他是一個深謀遠慮、智慧過人的偉大歷史人物。無論布達拉宮還是大昭寺內的松贊干布塑像，其帽上都另塑有一尊小觀音菩薩像，按宗教傳統的說法，布達拉宮所在的紅山爲"第二普陀山"，也是觀音菩薩的道場，而松贊干布是觀音轉世。雖然這是宗教的神話傳說，但當我們面對這位吐蕃英主，聯想起他對藏族歷史，以至對我國歷史所作的偉大貢獻，又怎能不令人欽敬。而文成公主（圖226）則豐滿、秀麗、端莊、聰慧；尺尊公主（圖227）的塑像就更成功了，她那高挺的鼻梁、秀美的面龐，逼眞地再現了尼婆羅皇族婦女的雍容的儀表和尊貴的氣度。那雙手合十，表現了她對佛的虔誠。這些塑像不僅人體結構準確合度，神態刻劃眞切入微，而且細部處理也很成功。如尺尊公主因合十而形成衣袖褶皺，以及綢緞服裝輕巧飄洒的質感，都以靜態顯動姿，喚起欣賞者的視覺功能而啓發聯想，引起美感。布達拉宮內的歷世達賴塑像（圖240、241）也都有鮮明的個性特徵。特別是一些高僧生前的塑像，如大昭寺的宗喀巴像（圖231）和薩迦寺的法王像（圖238、239）等，都十分傳神。江孜白居寺供奉的印度僧人（圖251）、藏族喇嘛（圖252）和布袋和尚（圖192），不僅如實地再現了典型的印度人、藏族人和漢族人的外貌，而且賦予了現實生活中的人的神情，這些都是形神兼備的佳作。

佛像雕塑與寺院建築組合，力求表現極其廣泛的內容，是藏族塑像又一鮮明特點。塑像的取材範圍十分廣泛，除以日月星辰、山川草木、鳥獸蟲魚等作爲裝飾紋樣和陪襯附雕外，往往根據佛經故事或殿堂需要，塑製出各色形象，引人入勝。其中，密宗佛堂裏的護法神像，尤爲奇譎多樣，光怪陸離。那青面的金剛，那獠牙的惡煞；那牛頭人身的怪佛，那馬首紅髮

的天神；有的騎獅坐象，舞槍弄棒；有的頸掛人頭蓋骨所做的項鏈，正在狂怒地舞蹈……，在香煙繚繞、光綫幽暗的佛殿中，使人懾服，讓人敬畏。選擇具有概括性的一瞬間表情與形體動作，使人們從靜止的形象中聯想其前因後果，從而間接地把握與這一物體形態相聯繫的潛在內涵，是藏族雕塑家極大的成功。

應當指出，隨着印度佛教的衰落，而中國，特別是中國藏族地區以石雕和泥塑爲主的佛教塑像藝術仍能廣泛流傳，發揚光大，留下了許許多多不朽佳作，成爲中國、乃至世界佛教藝術的典範。現存的青海省互助縣白馬寺的望河彌勒大石佛（圖214），就是唐代的作品。他巨手推開爲害河岸的湟水，藝術上的誇張手法和色彩上的渲染，產生了神秘和威懾人心的效果。

三、壁　畫

藏傳佛教的每座古寺，可說是充滿神秘色彩的壁畫的海洋。無論在那氣勢雄偉的佛殿，還是在那曲折幽深的迴廊，到處是滿牆滿壁的彩繪和密佈殿堂的卷軸畫，甚至在山坡上，也可以看到那巨大的彩繪岩畫……，使每一個身臨其境者都能具體感受到藏族古文明的偉大。前來參觀的國內外文化藝術界的專家們說：藏族佛寺的壁畫，可同中國古代繪畫的藝術寶庫——敦煌壁畫——相媲美。

藏傳佛教的繪畫藝術，也和雕塑藝術一樣，是伴隨着佛教的興盛而逐步發展起來的。壁畫興起於吐蕃松贊干布時期，當修建大昭寺和小昭寺時，請來了大批漢族和尼婆羅畫匠。現今大昭寺內有濃郁唐風的武士像（圖369和370，後世複描過）；有明顯的尼泊爾畫風的《度母》（圖271）、《坐靜》（圖272）……這些都成爲以後藏傳佛教的佛畫藝術的範本。元末明初時，西藏各部落互相攻伐，戰亂不休，對寺院破壞很大，許多寺院被焚毀，如哲公寺、哲公梯寺等，使很多壁畫珍品毀於兵禍。其後，格魯派祖師宗喀巴在藏主持教權後，對各方面進行整頓和革新，大力興建佛寺，廣收門徒，發展佛教藝術，宏揚佛法。這一時期，藏族地區修建了不少寺院，如1409年的甘丹寺，1414年的白居寺，1447年的扎什倫布寺，以及1577年的塔爾寺等等。這些寺院規模宏偉，一般都有上百座佛堂，有數不清的壁畫和雕塑。江孜白居寺的班根塔，高40米，分9層，有108間佛堂，77個佛殿，全都繪滿壁畫。這時候，也有大批漢族畫匠參與了藏族佛寺壁畫的繪製，最成功的是建於明宣德二年的瞿曇寺的兩廂廊壁畫，其面積約400平方米，爲全套佛本生故事圖（圖378、379、 380、389），被史學家和藝術家推崇爲明代繪畫的精品。綜上所述，我們可以說明代是藏族繪畫藝術蓬勃發展的光輝時期。

我遍訪了西藏、青海、四川、甘肅的藏族著名佛寺，拍攝了近千幅壁畫，總的印象有：

（一）在題材和內容方面，佛經故事佔大部份。而這類繪畫在構圖和用色等方面可以明顯看出是受中國畫風的浸潤，尤其深受唐代壁畫的影響與薰染。畫中有許多反映歷史事件的畫面，以散點透視的技法依次展開事件中許多生動的情節和人物。這些歷史畫幅爲我們研究藏族社會的發展提供了史書所無法代替的形象，可說是眞實而生動的歷史資料。最突出和給人印象最深刻的是反映文成公主及金城公主入藏聯姻的故事，大昭寺（圖275）、羅布林卡（圖285、287）、布達拉宮（圖352）、扎什倫布寺（圖320）等，都有這方面的巨幅壁畫，說明文成公主和金城公主進藏，對漢藏文化的交流和發展起了積極的推動作用，深深受到藏族人民的敬愛。這些壁畫繪製得眞切、生動、細膩入微，漢藏兩族人民血肉相連的歷史情誼躍然壁上。《五世達賴觀見順治皇帝圖》（圖368），反映清順治九年（公元1652年）五世達賴阿旺·洛桑嘉措率領了3,000人的使團，到北平觀見順治皇帝的情景。順治皇帝正式冊封了達賴喇嘛尊號，並確定了達賴喇嘛的地方統治必須經過清廷冊封的定制。這在當時是順應歷史發展趨勢，符合國家統一事業的有意義的事情。

世俗生活在古寺壁畫中也是被大量描繪的題材內容，它多方面地展現了青藏高原僧俗生活的眞實場景和意蘊情趣。桑鳶寺有許多幅壁畫反映吐蕃赤松德贊時期，爲歡慶桑鳶寺落成，舉行爲期一年的歌舞遊宴的盛大場面和豐富多彩的娛樂活動。其中三幅雜技圖最爲生動，上面繪有表現雜技藝術各種高超技能和驚人體力的表演，如爬杆、倒立、各種雜耍等（圖326、327、328）。巴卧·祖拉陳哇所著的《賢者喜宴》就描寫過這些場景，"……名叫俄帕拉的人，能換乘七匹駱駝；……有的兩人相疊，手舉旗幡等等……名叫強嘎波的，將7根紫檀木柱立在頭頂上在鳥澤塘奔跑……魔術家在木柱頂端表演烈火燒身，跳大型快樂舞；每人唱一支歌，包括贊普赤松德贊、王妃、各大臣等。"這一段文字記載，都可以在壁畫中找到形象的佐證。五世達賴阿旺·洛桑嘉措重建的布達拉宮，處處繪滿精美的彩畫。五世達賴在自傳中說："布達拉宮的壁畫是1648年動筆的，集中了全藏六十六個較好的畫家，經十餘年才完成。"在這些成千上萬幅壁畫中，尤以遊樂圖最爲引人。司西平措二樓畫廊，有六百九十八幅壁畫，反映了當時藏族羣衆豐富多彩的遊樂情景。如鼓舞（圖359）、奕棋（圖361）、騎射（圖363）、舉重（圖366）、游泳（圖364）、捧跤（圖365、367）……此外，並有重建布達拉宮的眞實情景——開山挖石、以背負石（圖350、351）等，都得到了眞實的再現。尤爲難能可貴的是，壁畫具體反映了勞工的苦難和反抗，如石塊從牆上掉下來，砸在下邊負石勞工的身上；因不堪忍受而舉行暴動的農奴逃到樹林裏去……。瞿曇寺兩廂廊的佛本生故事圖中，也夾雜着不少世俗生活的情景。如藏族信徒牽着牦牛，馱運物品前去朝佛，其中人物的服裝打扮、神態舉止都十分生動逼眞，是實實在在的生活圖景（圖388、389）。此外，山水雲石、亭台樓閣、奇花異草等的自然風采，也都在壁畫中呈現出來。在這裏，使人感到佛畫正走向眞正的現實，世俗生活的圖景佈滿了佛國天地，彷彿宗教藝術已無力排斥世俗的現實藝術，而逐步讓出原先獨佔的地盤。這些繪在神聖佛殿的畫，不完全按佛教的教義來勸導世人，而是用世俗的生動的故事來吸引人。

圖案畫更是藏族繪畫中的優異品種。許多寺院的門框、梁柱以及牆面，皆處處施畫，繪成富裝飾性的卷紋、水紋、雲紋、花紋……，其綫條之流暢，色彩之艷麗，圖案之優美，構思之奇巧（圖134和392至395），令觀者讚嘆不已！

（二）在藝術風格上有三大特點：

1.在構圖上常利用散點透視手法，像傳統的中國畫一樣，不受時間、空間的局限，把同一主題而發生在不同時間、不同地點的事物組合在一起，使一幅作品實際上相當於一小本連環畫。

2.佈局嚴謹，構思奇巧。畫的種類有重彩勾塡，也有白描或金綫畫，綫條勾勒有的粗獷有力；有的圓潤流暢；對仙人凡夫的刻劃，生動有趣，活靈活現，善於以動作表達人物的思想感情。

3.色彩鮮艷，對比強烈。尤其是採用黃金的"描金"法、"乾貼"法和對畫面上的佛面、佛身、以及法器等的"磨金"，使壁畫滿壁生輝，燦爛奪目。由於畫工全部採用自然礦石顏料，如硃砂、石黃、石靑、石綠、赭石等，因而使色彩保持鮮艷，多年不褪。

應當提到，從宗喀巴起，歷世達賴、班禪中，不少人都是雕塑和繪畫的能手。據塔爾寺寺志記載，明洪武十一年（公元1378年）宗喀巴的母親香沙阿趣盼兒心切，修書一封，並附白髮一束，寄示宗喀巴表明自己已經年老，盼他回來一晤。宗喀巴決心在衛、藏弘揚佛法，沒有回來。他派弟子扎巴堅參送信，並刺鼻取血，爲慈母及姐姐繪製了一幅自畫像和一幅獅子吼佛像。由此可見宗喀巴也善於繪事。宗喀巴手創的規模宏偉的甘丹寺，在十年動亂中被摧毀了。我到這個已成廢墟的寺院拍照時，有幸在一堵殘牆上還看到這位大師的心愛弟子克主杰

(一世班禪)所繪的兩幅壁畫(圖336、337)。壁畫雖經風霜雨露和陽光的暴曬,但仍然色澤鮮明,筆觸清晰,從中不難看出這位克主杰在佛畫方面的造詣。

四、卷軸畫、塔爾寺的堆綉和酥油花

卷軸畫,藏語稱"唐卡",源於印度說書人講故事時懸掛的掛圖,在中國藏族地區是一種繪在布或絹上的佛畫,它始於七、八世紀,盛於十二世紀,內容有佛:釋迦牟尼(圖422)、無量壽(圖423)等;菩薩:文殊(圖431)、觀音等;女性尊者:白度母(圖428)、綠度母(圖432)、紅度母等;十六羅漢;護法神:四大天王、八大金剛(圖440至448);歷世達賴、班禪(圖403至412)及各時期有名的高僧(圖415)。這些神佛,有的形態莊嚴,有的奇形怪狀。但都繪得筆法細緻,色彩華麗,結構繁雜,形象生動。繪製卷軸畫的目的在於供奉,而不是單純觀賞,所以一切都要有經典上的依據,就連構圖、施色也不能隨心所欲。藝僧畫匠在繪製前,要卜吉擇日,焚香禱告後才一面誦經,一面繪畫。畫前要用白堊粉摻膠填塞布幀上的細孔,再經磨光,使之易於着色。畫布張釘在竹框或木框上,畫時先打稿,找出中心和對角綫。最老的形式是四角繪四佛,畫面下方爲一方塊,謂之"門"。畫完去框,舉行開光儀式。然後四周裝絹或緞邊,上下皆上棍軸,並從上披下一幅絲幀,用以遮擋灰塵,供奉時才撩開絲幀。一幅較大的構圖比較繁雜的卷軸畫,要經三、四個月的細心描繪。有的是一人獨立完成,大都是師傅勾綫和貼金,徒弟施色。佛教藝術以教化爲唯一宗旨,佛畫爲了供奉,故繪畫者從不在畫上署名,就在背後,也是書寫經咒,故年代久遠的卷軸畫,全都無法考出繪畫年代和作者姓名。

卷軸畫以青海省黃南藏族地區的同仁縣吾屯寺一帶的作品最爲精美。連同當地的其他藝術品種,如壁畫、雕塑、木刻等,被稱譽爲"吾屯藝術"。全盛時期,吾屯附近方圓十餘里的

熱貢地區,成年男子幾乎人皆能畫(但婦女不得從事佛畫)。吾屯卷軸畫也和其他地區的一樣,採用中原漢族單綫平塗的表現手法,在構圖上却採用散點透視的方法。畫面上的神、佛、比丘以及各種配景,如山水、樓台亭閣、花草、各種鳥獸等,都繪得很細緻、生動而色彩鮮麗。特別是一些被誇張變形的密宗造像,性格鮮明、形態詭異,有的靜坐,有的狂舞;有的微喜,有的憤怒;有的和善慈祥,有的青面獠牙。眞是千變萬化,姿態殊異,各盡其妙。早期作品重視造型,近代作品以畫工精細,色彩濃艷,裝飾性強而著稱。和其他品種的藏畫一樣,吾屯彩繪採用石質顏料施色,故雖歷數百年仍保持如新。吾屯藝人多外出作畫,足迹遍佈西藏、青海、甘肅、四川、雲南、內蒙等省、區的藏族、蒙古族、土族、納西族地區,就是在東南亞一帶的佛教國家,亦頗有影響。

堆綉是塔爾寺特有的一種卷軸畫。它是用各種彩色綢緞剪成人物形狀,充塞羊毛、棉花,使之中間凸起,綉在大幅布幀上,組成佛像或人物、圖案等,給人以豐滿的立體感。畫中人物佈局和背景襯托,和諧統一,呼應有致,宛如一幅幅精美的浮雕(圖452至455)。另有剪堆,則是剪下各式各色的綢緞拼凑而成的卷軸畫(圖456至473)。

堆綉和酥油花,堪稱藏傳佛敎兩大藝術奇花,多年來深受各族羣衆的喜愛。酥油花是用酥油(即奶油)調以各種顏色,塑製成各種形象,包括佛祖神仙,文官武將,飛禽走獸,山水樹木,花鳥蟲魚,樓台亭閣,並排列成具有生動故事情節的組畫(圖254至267)。藝僧利用當地高寒氣候的條件及酥油凝結不化的特點,巧手塑造,年復一年,技術不斷提高,形成了獨特的工藝傳統。

還應當提到藏傳佛敎的木刻版畫,一直保持着古老的風格。木刻版畫的歷史可以追溯到唐代,由於文成、金城兩公主入藏聯姻,帶去大批工匠和藝人,使漢族木刻版畫藝術廣爲傳佈,時至今日依然保持着唐宋木刻版畫藝術的特色。

五、文物、古迹

藏傳佛教的古寺院，外觀是藏族古代建築藝術的巨大陳列羣，內觀則是古文物和藝術珍品的博物館。步入這些神奇的佛寺，常會令人讚嘆稱奇，流連忘返。

你想瞭解藏族的歷史，就得去考察一下藏族佛寺，這是一個生動而簡便的方法。每一個寺院都珍藏着許許多多古文物，從建築的斗栱（圖12、30、37、66、70、71、72、111等）、梁柱（圖15、32、71、88、99、133等）和藻井（圖38、90、138）到佛龕上的供奉（圖151、477、520、532等），以至於活佛的生活用具（圖490、541等）……目及手觸的東西，幾乎都是古文物。這裏僅舉幾例：假如你想知道藏漢兩民族早期交往的歷史，那就到大昭寺瞻仰一下由文成公主千里迢迢帶到拉薩的釋迦牟尼銅佛（圖151）；看一下寺門前藏王松贊干布和文成公主種的"唐柳"（圖552），標誌唐蕃"和同為一家"的"舅甥會盟碑"（圖572）……；如果你想進一步考證藏族是什麼時候加入中華民族大家庭中來的，可到薩迦寺去翻翻史籍，看看歷史的見證——元、明兩朝皇帝對西藏薩迦法王敕封的印鑒；薩迦第四代法王薩班‧貢嘎堅參和第五代法王八思巴（圖238、239）為順應時代潮流，領導西藏各部族加入中華民族大家庭，進一步促進藏漢兩族的經濟和文化交流（圖415至420）。至於達賴喇嘛和班禪額爾德尼兩位大師的稱號是怎樣產生的？他們在歷史上是怎樣獲得了如此大的神權和政權？那就要到布達拉宮和扎什倫布寺去，細看清朝皇帝册封的金印（圖497、499）、金册（圖506）、玉印（圖502）、玉册（圖501）；還有那由乾隆帝頒賜幫助確認達賴和班禪轉世靈童的"金本巴"瓶（圖496）；而布達拉宮的壁畫，亦有五世達賴阿旺‧洛桑嘉措赴京覲見清順治皇帝的圖景（圖368）。以上所舉的例子，都充分反映和說明了一千多年來藏漢兩民族友好交往是歷史的主流，也說明了西藏作為中華人民共和國的一部份這一國家統一基礎，是在歷史的長河中逐步形成的，是堅不可摧的。

誠然，藏族佛寺是藏族人民物質財富和精神財富的集中地。僅以布達拉宮為例，一入宮內，最令人驚異的是歷世達賴的靈塔羣（圖478、479、480），這是世界最大、最離奇的室內墓地。最大的是五世達賴靈塔，高14.85米，分三層，由塔座、塔瓶、塔尖組成。靈塔通體包裹金皮，其外用珍珠、水晶、翡翠、珊瑚、瑪瑙、玳珀等珠寶鑲嵌成各種美麗的圖案。僅這座靈塔就用去黃金295公斤。像這樣的靈塔各寺皆有，只是大小不同罷了。凡是達賴、班禪和一些佛位較高的喇嘛圓寂後，都將屍體脫水，再塗抹香料，把整屍存入塔瓶之內，密封裹金，以示永垂不朽。人們形容許多卓越人物埋骨之所的英國威士斯敏特寺為"榮譽的塔尖"，這同樣可以移用來比喻藏族佛寺中的靈塔羣。

各佛寺供奉着大量的宗教法器，活佛們也珍藏着許多古玩玉器和工藝美術品。這是信徒遵循宗教的規勸，不僅把自己的身、心、意奉獻給神佛，而且還要供奉出自己最寶貴的東西。在十三世達賴靈塔殿一側，陳列着一個用二萬顆珍珠串成的"曼扎"（圖532）。它不僅價值連城，而且技藝之精也是空前的。

青海的白馬寺和丹斗寺，現在雖然只留下了一尊半殘的石佛或一個石洞，但它們却揭示了後弘期的藏傳佛教也曾由這裏開展出來。

六、醫　學

生活在青藏高原上的藏族人民，在與疾病作長期鬥爭中，積累了豐富的經驗，歷代藏醫在總結提高這些經驗的基礎上，又不斷吸收漢族醫藥學的成果，形成了系統的、具有民族、地區特色的藏族醫藥學。遠在一千多年前，藏族中就出現了著名的藏醫學家玉妥寧瑪‧雲丹貢布，他經過幾十年努力編著了舉世聞名的古代藏醫經典著作——《四部醫典》，藏族稱"居希"。它是四部藏族傳統醫學著作的總名。其中"根本心蘊續部"，是記述各醫學總論；"述

說身體續部"，是闡釋人體生理構造；"秘訣學識續部"，詳析各種疾病症狀；"最後事業續部"，講授醫療診治方法。從而使藏醫有了較完整的理論基礎。後來，《四部醫典》又經許多名家註釋、整理而更爲全面完整。此書約24萬1千字，共156章，還有79幅附圖，共分人體解剖圖、藥物圖、器械圖、尿診圖、脈診圖和飲食衛生防病圖等(參看圖629至637)。《四部醫典》一直是藏醫藥學家行醫和製藥的指南，對藏醫藥學的發展起了很大的作用。絕大多數藏醫都畢業於各寺院設置的醫藥學院(藏語稱曼巴扎倉)，所以藏族佛寺在繼承和發展藏醫藥學和培養醫務人員等方面，都作出很大的貢獻。

藏醫在診斷時除了採用漢醫傳統的望、聞、問、切的方法外，還有"尿診"和"穿刺放血"、"酥油止血"等療法，均具相當的療效。最早臨床使用麝香、鹿茸、熊膽、鷹胃、冬蟲夏草、雪蓮和天麻等高原特產藥材，是藏族醫藥對祖國醫藥學最突出的一項貢獻。另外，藏醫還保留了不少傳統的珍貴的驗方和醫療實例，有待我們給以科學的整理與推廣使用。

七、印 刷

木版印刷是藏族佛寺的一項文化設施，在歷史上對藏族文化藝術的發展起到了積極的推動作用。像塔爾寺、拉卜楞寺、扎什倫布寺等都收藏有木刻經版數萬件，主要是佛教經典、宗喀巴師徒三人全集等，還有醫學、天文、曆算、文藝著作以及寺志和各類靈異錄等，這是一筆寶貴的文化財富。

至於藏族木版印刷術的起源，據中央民族學院副教授王堯所著的《藏傳佛教對藏族文化的影響初探》(油印資料)中提及："藏文大藏經最早的刻本是在明永樂九年(公元1411年)在南京雕版的甘珠爾部。萬曆二十二年（公元1594年）在北京又補刻了丹珠爾部，這才是最早的刻本。"至於木版印刷術何時傳入西藏，一時說不出準確的年代。通過史籍和一些歷史人物

的介紹文章中得知："自元代以來，藏族在內地爲官的不少，他們自然有機會接觸漢族先進的印刷和雕版技術。在八思巴的傳記中，就有他的弟子嘉木樣給他運送紙、墨進藏的叙述。薩迦寺內藏有金代刻本的趙城藏五百多卷。"王堯副教授據此推斷："在公元十三世紀中葉，西藏傳進印刷術似乎是可信的。"

各大寺的印經院，機構健全，人員分工細緻，有經理、雕版(圖620)、修版、印刷(圖621)、裁切、包裝、藏版等各項工序，經常爲藏族地區印刷書籍。最著名的是四川省甘孜藏族自治州的德格寺印經院，已有256年的歷史，印刷藏傳佛教六個教派的經書，藏有21萬7千多塊印版，還有極其珍貴的梵文、古印度文、現代藏文合璧的印版500多塊。直到現在仍有印刷工人382人，一年用紙要5噸的汽車裝43車，耗油墨7噸多，硃砂5千斤。印刷的各類書籍，暢銷全國藏族地區。

印經院內，經版有木架存放(圖623)，多用樺木刻版，每版大約寬10公分、長50公分左右，正反兩面都橫刻着正楷字體。刻字藝僧刀法熟練，得心應手，筆劃分明，字迹挺秀。印刷方面常用黑墨，重要的典籍則用硃砂。更爲珍貴的經典，則聘請書法家用金、銀和瑪瑙等各種寶石研成色汁，在烏金紙上慎重書寫，並鑲以珠寶，如塔爾寺宗喀巴紀念塔殿（大金瓦寺）內珍藏的金汁書寫的大藏經(圖524)。有些經典除正文外，前幾頁還印有佛像，生動細緻。印經院的刻版僧人補修壞版的技能很高，不論年代相隔多久，補修後印出的經文，仍和新版本一樣，堪稱一絕。

八、宗教活動，以及一些帶有宗教色彩的習俗

早在松贊干布提倡佛教之前，吐蕃人原信奉"苯教"，這是一種當地原始的宗教。當篤信佛教的尼婆羅尺尊公主和唐文成公主入藏後，藏王松贊干布大力提倡佛教，並定爲國教。佛

教僧侶在與"苯敎"的長期鬥爭過程中，爲適應信徒們的傳統習慣，逐漸吸收了一些"苯敎"的神祇和崇拜儀式。因此，藏傳佛敎的宗敎活動帶有許多地方特點。其中主要的有如下九點：

（一）活佛轉世

拉薩的哲蚌寺，是當時藏傳佛敎中實力最雄厚的寺院，在法台根敦嘉措（後被追認爲二世達賴）圓寂，找來一個三歲男孩鎖南嘉措爲"轉世靈童"，稱"活佛"。1576年，統治青海的蒙古族首領俺答汗，迎請哲蚌寺第三任法台鎖南嘉措到青海湖邊的仰華寺講經，並封給一個尊號；"聖識一切瓦齊爾達喇達賴喇嘛"。"瓦齊爾達喇"是梵文金剛持的意思；"達賴"是蒙語大海之意。到了淸初，才往上追認了一、二世達賴喇嘛。這種追認和轉世的慣例得到了順治皇帝的認可和支持後，便正式形成爲制度，現世已傳至第十四世達賴喇嘛。

1637年，應五世達賴阿旺·洛桑嘉措的邀請，蒙古族首領固始汗派兵入藏，支持五世達賴成爲政敎合一的領袖。同時又於1645年（淸順治二年）加封扎什倫布寺的"法台"羅桑却吉一個尊號："班禪博克多"。"班禪"，藏語是"大學者"的意思；"博克多"，蒙語對智勇兼備的人物的尊稱。羅桑却吉死後，扎什倫布寺也採用哲蚌寺的辦法，往上追認了三世，羅桑却吉爲四世班禪。以後到公元1713年，淸朝康熙皇帝以金册、玉印敕封班禪，稱爲"班禪額爾德尼"。"額爾德尼"，滿語是珍寶的意思。在這之前，達賴喇嘛已被正式册封爲"西天大善自在佛所領天下釋敎普通瓦赤喇怛喇達賴喇嘛"。

自轉世制度形成以後，各寺院輾轉效尤，大小活佛轉世，形成定規。

（二）金瓶抽簽

每次達賴、班禪轉世後，若同時尋到兩個，甚至更多的靈童，便會發生誰眞誰假難以分辨的困難，淸乾隆皇帝御賜了一隻"金本巴"瓶，瓶心插着五支雕有如意頭的牙簽，由駐藏大臣監督抽簽。此儀式十分隆重，大臣把"靈童"生長年月寫在牙簽上，抽中者便成爲達賴或班禪的繼承人。

現今第十四世達賴雖未經金瓶抽簽，但却得到當時的國民黨中央政府的承認。經過是這樣的：1938年冬，西藏噶厦政府以尋得十三世達賴轉世靈童三名，呈報當時國民黨中央政府，請求派大員入藏，主持抽簽儀式。後來由於攝政的熱振活佛力主青海的拉木登珠（即後來的丹增嘉措）定爲達賴轉世靈童。1939年國民黨政府派蒙藏委員會委員長吳忠信取道印度入藏，熱振活佛向吳請求："青海靈兒靈異卓著，全藏僧衆公認爲十三輩達賴化身。經民衆大會決議，不再舉行掣簽，擬請中央援照十三輩達賴先例，准予免除掣簽手續。"吳在查看了靈童後，代表政府承認。1940年2月5日，國民黨政府發佈了"……免予抽簽，特准繼任爲第十四輩達賴喇嘛"的命令。於是噶厦政府於1940年2月22日在布達拉宮爲丹增嘉措舉行了坐床典禮，由吳忠信主持，後來吳忠信又代表中央册封攝政的熱振活佛爲"輔國宏化禪師"。

（三）磕長頭

長頭又叫等身頭，是藏傳佛敎信徒的一種獨特叩拜形式。叩拜者原地站立，雙手合十舉上額頂，放下雙手，全身匍伏，然後向前平伸雙臂，用手指劃綫，再在劃綫處站起，以此爲等距不停地向前叩拜，直達進香朝拜的寺院，以表示虔誠（圖603）。至今仍有人從數百公里外磕長頭到拉薩。但近年來絕大多數信徒都已是乘車而來，僅圍着寺院外圍的佛道磕長頭。

（四）轉經輪

佛寺經堂的迴廊裏，有許多圓形長筒的"嘛尼"經輪，上飾彩繪，寫着六字眞言(唵、嘛、呢、叭、咪、吽)※，裏面裝着經卷。這些"嘛尼"經筒都安裝在木架上，中有細鐵軸，隨手一推，便軲轆軲轆地轉動起來。喇嘛宣稱轉一圈等於把裏面的經卷唸了一遍。這種祈禱用的法物，花樣很多，有風動的，水動的，手推的，手搖的等等。這樣不識字的人也得到了安慰。

但無論誰人，只准向左轉(圖605、607)。

(五)"百拱"、"千拱"

"百拱"和"千拱"(圖595、596)，羣衆稱"點百燈"、"點千燈"。即以千份或百份酥油燈、淨水、糧食、乾花等在一起供養。這些供物由拜佛人購置。有的人是爲求人畜平安，更多的人是祈求超度亡靈。傳說宗喀巴圓寂時，龍宮裏派人來點了兩次燈，一次百盞，一次千盞。傳至今日，成了信徒的"百拱"和"千拱"，而"燈燈相傳，燈燈不滅"，也就成了藏傳佛教信徒們祈求來世幸福願望的一種象徵和傳統表現。

(六)晒大佛

許多佛寺裏都藏有巨幅堆綉佛像，有的長達四、五十米。每年六月浴佛節時(有的寺院在農曆正月十五)，由法台領導衆僧在寺內抬着大佛像繞寺一周，音樂前導，香烟開路，抬到高大的晒佛台懸掛，或在山坡上展開，由山頂展到山腰，甚至山脚，使僧俗得以瞻仰佛容，沐浴佛恩(圖609、610)。浴佛的起源，是因爲傳說中的佛陀降生時，九龍吐水洗浴全身，故後世僧徒萬衆齊集，瞻仰佛容，聽經受法。是日停止一切勞作，前來觀大佛，雖精疲力竭，亦無限寬慰和歡樂。

(七)跳"法王舞"(跳神)

跳"法王舞"(圖597)，藏語稱"欠本"，是一種優美的宗教舞蹈。脚色除主角護法神外(圖598)，還有馬面、牛頭、鹿頭等，扮演者頭戴面具，身穿彩緞法衣，隨着鼓鈸節奏，表演以各種宗教故事爲主題的舞蹈。據說，這種舞蹈已有四百餘年歷史。塔爾寺每年有四大法會(藏語稱"莫蘭木"，意爲祈禱)，在農曆正月、四月、六月、九月舉行，屆時，寺僧跳起"法王舞"，圍觀的各族羣衆擠滿庭院，站滿寺院前後山坡，有數萬人之衆。

(八)辯經

各寺對佛教教理的研習風氣很盛。在鑽研佛典時採用辯經制度，每日下午太陽落山前舉行辯經會(圖591、593)，就所學經論、主題辯難。辯論時，一方站立詰問，一方端坐答辯。詰問者每以響亮的擊掌聲加強語氣，一時氣氛十分緊張。勝利者常眉飛色舞，失敗者却顯得十分沮喪。這種辯經方法能使喇嘛們加深對經典的理解和記憶。

(九)天葬

藏族佛教徒的喪葬形式分有天葬、土葬、水葬、火葬和達賴、班禪及有名望的活佛的塔葬，都和宗教觀念有關，並舉行一定的宗教儀式。

天葬是藏族羣衆的一種安葬儀式。這種儀式外界一直認爲是神奇的、殘酷的和不可思議的。其實，天葬是藏族羣衆帶有宗教色彩的一種喪葬習慣。天葬的產生和形成，同古代藏族的信仰、即原始苯教有着密切的關係。在他們的思想裏，存在着保護死者不受侵犯和安然脫離塵世上天堂的觀念。"天葬"就是在這種崇拜神佛、靈魂不滅的觀念上建立起來的。

藏傳佛教的宗教活動是很豐富的，限於篇幅不能盡述。但應當提及過去每年藏曆正月間在拉薩大昭寺舉行的盛大的"莫蘭木"大會(即祈願法會，漢族稱傳召大會)。這是宗喀巴於1409年發起的，當時有不同教派的近萬僧人前來參加。繼之在正月十五晚上又擺了供果和香火。從此，形成了年年舉辦"傳召大會"和"十五燈節"的定規。

"橫風吹雨入樓斜，壯觀應須好句誇。"作爲一個編攝者，我對這本畫冊內容的介紹，到這裏就算是結束了。剩下來的就是請讀者們在這本畫冊裏去領略、體會了；也許圖片形象的展示，可以稍稍彌補我這文字介紹的不足。但我仍然不能不承認自己是一個不稱職的攝影工作者。藏族佛寺藝術的內容是這樣豐富多彩，其文化傳統更是源遠流長，儘管我在青海省從事攝影工作達廿餘年之久，但全面、系統地集中探訪、拍攝却還是第一次；對藏族以及崇奉藏傳佛教的蒙古族、土族、門巴族等兄弟民族

的歷史文化，平素又疏於鑽研，更自愧才短筆
澀，未能盡表藏族佛寺藝術之壯觀於萬一，而
其間乖謬錯漏，在所難免，誠盼國內外藏學家
和親愛的讀者們賜正。

1982年11月20日於西寧

※　六字眞言，藏傳佛教名詞。指唵、嘛、呢、
　　叭、咪、吽六個字，據說是佛教秘密蓮花
　　部之"根本眞言"。"唵"表示身、口、意與佛
　　成一體；"嘛、呢"爲"如意寶"；"叭、咪"比
　　喻法性如蓮花一樣純潔；"吽"爲祈願成就，
　　得到"正覺"。這六個字是經典的根源，所以
　　信徒們循環往復，不停誦讀，以爲這樣能積
　　功德，"功德圓滿"而得解脫。

藏傳佛教源流概說

李志武

基督教、伊斯蘭教和佛教，被稱爲當今世界三大宗教。各大宗教在不同的國度與地區，皆有其不同的宗教派別。藏傳佛教，俗稱喇嘛教※，是佛教在我國的一種民族形式與地方形式。藏傳佛教是外來佛教與當地流傳的一種原始宗教苯教經過長期相互鬥爭、融合的產物。這是主要在我國藏族地區形成和發展起來的宗教派別，其信徒在我國主要是藏、蒙古、土、裕固、納西等民族。主要分佈於西藏、青海、新疆、內蒙、甘肅、四川、雲南等地區。此外，藏傳佛教還流傳於不丹、錫金、尼泊爾、蒙古及蘇聯的希里亞特等地區與國家。

佛教創始人釋迦牟尼，原名悉達多，大約在公元前 565 年出生於迦毗羅國（今尼泊爾境內），死於公元前490～480年之間，享年八十歲，從三十五歲起，就被虔誠的信徒們尊稱爲"佛"。佛教一開始僅在印度等地廣泛流傳。它宣揚神靈不滅和因果報應等唯心主義學說，教育人們要忍受苦難，安分守己，不要反抗、造反，要修來世，幻想苦盡甘來上天堂。公元前一世紀，佛教傳入中國，一時間廣爲流傳，佛教寺院遍佈全國各地。到公元七世紀，佛教又從中原地區流傳到西藏地區。西藏吐蕃王朝贊普（國王）松贊干布於公元 641 年左右先後與尼泊爾尺尊公主（拜木薩）和唐朝文成公主聯姻。兩位公主皆來自佛教盛行的國度，篤信佛教，是佛教門下的虔誠信徒。在她們的影響下，松贊干布亦皈依了佛教。同時因有了統一的藏文，開始翻譯佛經。以後的幾代贊普還在其領地內修建了一些佛教寺院。公元 716 年，贊普赤松德贊還派遣七個貴族子弟剃度爲僧，成爲藏族歷史上的第一代僧侶。到公元八世紀末期，贊普赤祖德贊更下令大力支持佛教，賜給佛教寺院大量農田、牧場、屬民、奴隸。並明文規定，每一人出家，由七戶平民供養。到公元838年，朗達瑪繼任贊普，在一部份貴族支持下，興苯教，滅佛教，封閉佛教寺院，解散僧衆，強令他們還俗，佛教勢力受到很大的摧殘。但儘管有一大批僧侶還俗；而不願還俗的僧侶卻逃到

青海地區，使佛教又得以在青海地區發展起來。

吐蕃人原先信奉"苯教"，即苯波教，俗稱黑教。這是在古代西藏盛行的一種原始宗教。最初僅流傳於後藏阿里地區，後來傳播到西藏各地及青海等地區。此教崇奉天地、山林、水澤的鬼神精靈和自然物，重祭祀、跳神、占卜、禳解等。佛教初傳入西藏時，苯教曾與之進行了長期的鬥爭，在吐蕃王朝興佛抑苯的情況下，苯教勢力逐漸衰弱。後來苯教爲了生存，爲了適應它所依附的社會的需要，它按照佛教的模式來適應形勢的發展，一部份佛教經典被改造成苯教經典；苯教原來的巫師，也變成了僧侶。佛教在同苯教的長期鬥爭中，亦爲了順迎民心，立足本土，吸收了苯教的一些神祇和儀式，教義上以大乘爲主；大乘中顯密俱備，尤重密宗，並以無上瑜伽密法爲最高修行次第，崇信"喇嘛"（上師），形成藏密。這樣，佛教與苯教經過了長期鬥爭、融合成以後的佛教，它吸收了佛教的基本內容，同時亦兼採了苯教的部份形式，形成爲當地人更願意接受的一種新的宗教派別，這就是人們通常所說的"藏傳佛教"。藏傳佛教有許多獨特之處，如有統一的藏文及譯爲藏文的完整的三藏教典，有嚴密的寺院組織和學經制度，重密宗，僧侶食葷，並有活佛轉世制度，學法僧侶進行辯經以及完整的寺院教育制度等，尤其是有譯爲藏文的完整的三藏教典，是其他教派不能與之相比的。

西藏佛教整個發展過程分爲前弘期和後弘期。前弘期即佛教發展的第一個階段，始於七世紀中葉吐蕃王朝的松贊干布時期，止於九世紀赤祖德贊末年，歷時約二百年。此階段又分爲三個時期：松贊干布爲初興時期；赤松德贊爲建樹時期；赤祖德贊爲發揚時期。在此期間內修建了桑鳶寺等一批寺院，建立了僧伽制度，翻譯了主要的佛教經典。從赤松德贊時期起，佛教壓到苯教，佔了統治地位。從規定"七戶養僧"開始，僧侶遂參與吐蕃王朝國政，對侮辱三寶（指佛、法、僧）處以重刑，佛教勢力達到高峯。至朗達瑪繼位，唐會昌元年（841年），

大事滅佛，西藏地區的佛教幾全被滅絕殆盡，前弘期至此宣告終結。

西藏佛教後弘期是佛教在西藏、青海以至整個青藏高原恢復發展的階段。經過贊普朗達瑪滅佛後，西藏佛教的發展中斷了一百多年。到宋太宗太平興國三年(978年)，佛教在西藏再度興起，分別從青海和西藏阿里兩路傳入衛藏地區，這就是歷史上所說的下路弘法和上路弘法。藏傳佛教就是在後弘期中產生和發展起來的。後弘期中新譯經論甚多，卷帙浩繁，可謂經典完備。十四世紀後半葉，藏族學者更編成佛教經律論總集《藏文大藏經》。

青藏高原上各地封建割據勢力幾乎從一開始就具有僧俗聯合，政教合一的形式。早在吐蕃王朝時期，寺院就擁有大量屬民和生產資料，享有種種特權，不少僧侶還掌握過政權。藏傳佛教產生以後，與地方勢力緊密聯合，形成了以寺院為中心的星羅棋布的大小"王國"，它不僅是封建地方割據的政治中心，也是農牧業生產和手工業商業的中心。在這種僧俗聯合的封建地方勢力不斷分裂和兼併的過程中，從十一世紀以後，因對佛教教義的不同觀點，以及修行方式和傳襲系統各不相同，從而形成許多藏傳佛教的教派。早期主要有寧瑪派、噶當派、薩迦派、噶舉派等。十五世紀中葉開始，新興的格魯派在清朝的扶植下，冠於藏傳佛教之首，掌握了西藏政教大權。

寧瑪派：十一、十二世紀時，西藏僧侶中有被稱為"三索爾"(即同屬索爾家族的三個人)的索爾波且、索爾穹·喜饒扎巴、濯浦巴等共奉蓮華生為祖師，依其入藏所傳密咒和所遺伏藏修習傳承，遂成一派。當初並沒有派名，後弘期其他教派產生後，因其遵循前弘期的舊密咒，故稱其為"寧瑪派"。"寧瑪"，藏語意為"古舊"，即舊派。又因該派僧侶戴紅帽，故亦稱為"紅帽派"或"紅教"。其根本密典為"十八部怛特羅"，但通常奉行的只有八部，即：一、文殊身；二、蓮華語；三、真實意；四、甘露功德；五、橛事業(以上稱"五部出世法")；六、

差遣非人；七、猛咒咒詛；八、世間供贊(以上稱"世間法")。其教法以大圓滿法為正傳。此外，無垢友弘傳的幻變密藏和心部等密法，蓮華生弘傳的金剛橛法，默那羅乞多弘傳的集經等無上瑜伽部密法為該派的特有密法。其經典傳承分為三系。索爾波且(意為大索爾，公元1002年～1062年)，本名釋迦迥乃，又稱鄔巴壟巴，是第一個系統地把寧瑪典籍整理出來的人。他的弟子很多，其中最好的有四人，索爾穹就是其中的一個。他把所學的全部密法傳授給索爾穹·喜饒扎巴。索爾穹(意為小索爾，公元1014年～1074年)是索爾波且養子，又稱嘉臥巴或拉結欽波(意即大醫師)。他的弟子亦很多，主要的有被稱為"四柱八梁"。而繼承其教法者是他的最小兒子濯浦巴，名叫釋迦僧格(公元1074年～1134年)。到十三世紀，這一系的繼承人釋迦斡菩把"掘藏"所得的"才曲"(意為"壽水"，似經書名)，託元朝的使者呈獻給元世祖忽必烈。忽必烈封了他一個"拔希"的名號(這個詞來源於漢文的法師，在藏人眼中這是和帝師階層相等的一個封號)。在稍晚一些時候，又有雍頓巴(公元1284年～1365年)進京受到元帝室的知遇，奉命到內地一個遭到旱災的地區去求雨。此外，還有一個名叫桑結扎的人也曾進京謁見元帝，元帝封賜給他大量土地。另一支系由與索爾波且同時的絨·却吉桑波所傳，主張大圓滿法。再一支系是以部份伏藏傳承為主，兼弘"三索爾"傳承的典籍，以娘·尼瑪俄色、古如·却吉旺秋、扎西多吉、居美多吉為代表，以父子承襲或轉世形式相傳。寧瑪派以分散發展為主，與地方實力集團關係不甚密切。到十六、七世紀才有較具規模的寺院。後來，在達賴五世阿旺·洛桑嘉措的支持下才得到發展。著名寺院有西藏的多吉扎寺、敏珠林寺、四川西部的噶妥寺和竹箐寺等。

噶當派："噶"，藏語意為"佛語"，"當"，意為"教授"、"教誡"，"噶當"意為一切佛語(經律論三藏)，都是對僧侶修行全過程的指導。西藏佛教後弘期初期，學法僧侶中，重密法者

則輕顯教，重師承者則輕經論，重戒律者則反對密法，致使教法修行次第混亂，顯密分歧。阿里王益希沃（智光）及絳曲沃（菩提光）迎請印度僧人阿底峽（公元982年～1054年）入藏弘法。阿作《菩提道燈論》，闡明顯密教義不相違背之理和修行應嚴格遵循的次第。仲敦巴（公元1004年～1064年）拜其為師，學到顯密各種教法，並同衛、藏各地首領共議，迎接阿底峽到衛、藏各地傳法。阿底峽在衛藏地區傳法十七年，後病逝於聶塘。他去世後，門徒多依仲敦巴繼續修行。宋嘉祐元年（1056年），仲敦巴建熱振寺為根本道場，後形成噶當派。仲敦巴死後，其三大弟子分別傳法，又形成了教典、教授、教誡三個支派。教典派係博多哇（本名仁欽賽，公元1031年～1105年）所傳，以阿底峽“一切經論都是成佛的方便；一切教典都是修行的依據”的思想為主旨。主講經論為“噶當七論”。教授派係京俄巴（本名粗赤拔，公元1038年～1103年）所傳，以阿底峽《菩提道燈論》中“三士道次第”見行雙運為主旨，以“四諦”、“緣起”、“二諦”之教授明“無我義”之“正見”，依一切大乘經典，別依《華嚴經》、龍樹的《寶鬘論》、靜天的《集學論》、《入行論》等修自他相換大菩提心教授，故而得名教授派。教誡派係普穹哇（本名熏奴堅贊，公元1031年～1106年）所傳，以恆住五念教授為主旨，以“十六明點”的修法為心要法門，自戒律至金剛乘，能於一座中一齊修行，所崇本尊為釋迦佛、觀音、綠度母、不動明王，該四本尊與三藏教法合稱“噶當七寶”。噶當派教法傳播甚廣，其他各宗教派別均深受其影響。十五世紀初，宗喀巴主要依其教義創立格魯派，因此亦稱“新噶當派”，噶當派遂併入格魯派。

薩迦派，這是一個叫做昆氏家族的後代創立的教派。宋熙寧六年（1073年），貢卻杰波（公元1034年～1102年）在後藏薩迦建寺弘法，後以此寺為主寺，形成薩迦派。“薩迦”，藏語意為“白土”，因在白色土地上建寺，故名薩迦寺。該派寺院圍牆塗有象徵文殊、觀音和金剛手菩薩的紅、白、黑三色花條，故又稱為“花教”。教主由昆氏家族世代相承，分血統、法統兩支傳承。主要弘揚道果教授等顯密教法，不禁娶妻，但規定生子後不再接近女人。袞噶寧波（公元1092年～1158年）、索南孜摩（公元1142年～1182年）、扎巴堅贊（公元1147年～1216年）、薩班·貢噶堅參（公元1182年～1251年）、羅哲堅參（即八思巴，公元1235年～1280年）五人被稱為“薩迦五祖”。十三世紀初，蒙古貴族的武力進入藏區時，首先和僧侶集團發生聯繫，並利用薩迦派統治西藏各地。公元1260年，元世祖忽必烈封薩迦派的八思巴為“帝師”、“大寶法王”，讓其當上西藏十三個萬戶長的首領，並兼管“宣政院”，這是元朝管理佛教的中央機關。為了便於統治，元朝分藏區為藏衛、喀木、青海三個行政區域，建立了一整套政教合一的行政制度。薩迦派對擴大和鞏固元朝在青藏這一廣大地區的疆域，起過積極的作用；在宗教上該派亦較能兼容其他各派，使青海地區的藏傳佛教亦能得到迅速發展。

十四世紀後期，薩迦派在顯教方面還出了一個比較有名的人物，即仁達哇·薰努洛追（公元1349年～1412年），他從薩迦派人袞噶貝和瑪諦班欽學顯教，又從南喀桑波、扎巴堅贊等人學《集密》等密法。他是在西藏佛學史上在布頓·仁欽朱（公元1290年～1364年）和宗喀巴之間的一個重要人物。藏傳佛教各派所重視的《中觀論》，特別是月稱的《入中論》和《中論明句論》這一派的學說，在他以前一段時期，在西藏幾乎是失傳了，由於他的努力鑽研，並極力傳揚，這一派的唯心哲學才又在西藏佛教界居於重要地位。因此，他在藏傳佛教歷史上佔有一定的地位。他有不少的著述與註疏，也有一些有名的弟子。他是宗喀巴在顯教方面的主要師傅。宗喀巴的兩個著名弟子賈曹杰和克主杰原來也都是他的弟子，後來是由他介紹給宗喀巴的。

薩迦派在密教方面分三個支派：翺爾支派、貢噶支派和擦爾支派，這三支派都是由八思巴的侄孫喇嘛丹巴索南堅贊傳下來的。翺爾支派

創始者為翱爾欽袞噶桑波（公元1382年～1456年），他生於薩迦，學於薩迦，九歲出家，在薩迦東院學三律儀論，後來又從薩迦派其他人廣學顯密經論，而以佛陀師利為他的根本上師，學到薩迦派的道果教授。佛陀師利是喇嘛丹巴索南堅贊的再傳弟子（丹巴索南堅贊→貝丹粗埵→佛陀師利→翱爾欽袞噶桑波）。翱爾欽袞噶桑波曾做過薩迦寺的堪布，相傳各地來從他受戒的人，有一萬二千多人。公元1429年，他在敖爾地方創建艾旺却丹寺，這個寺是晚期在後藏傳播薩迦派密法的重要場所。他在寺裏前後講道果教授八十三遍，傳金剛鬘論六十餘遍，他曾兩次到前藏、三次到阿里傳授薩迦密法，並兩次到洛敏湯地方（原屬西藏，現在尼泊爾境內），傳授薩迦派教法。他有不少弟子，繼承他的堪布地位的是袞喬堅贊（公元1388年～1469年）。袞喬堅贊曾受薩迦昆氏家族後裔與當時仁蚌巴的權貴的尊信和支持，並另建一座寺，有不少弟子。翱爾欽袞噶桑波、袞喬堅贊及其弟子，形成了翱爾支派。

貢噶支派的創始者為圖敦・袞噶南杰（公元1433年～1496年）。他自幼學密法，從絳巴林巴受比丘戒，他也曾在薩迦東院學法，而以索南桑波為根本上師，以傳承薩迦寺子孫院的密法為主。索南桑波是喇嘛丹巴索南堅贊的三傳弟子（丹巴索南堅贊→大乘法王袞噶扎希→索南桑波→袞噶南杰），這一支派因此也可以說是從喇嘛丹巴傳下來的。公元1464年，袞噶南杰在前藏的貢噶宗的東邊創建多吉丹寺，後來通稱貢噶寺。這個寺逐漸成為晚期在前藏傳播薩迦派密法的重要場所。索南桑波的一個同學名仲巴・袞噶堅贊（公元1381年～1436年），也是當時傳授薩迦派密法的一個有名的人物，他雖然也曾在薩迦寺東院學法，但以大乘法王袞噶扎希為根本上師。他曾做過昂仁寺、却登寺等寺的堪布，傳授以密法為主的薩迦派的教法。他也有不少弟子，格魯派的克主杰曾是他的密法弟子之一。仲巴・袞噶堅贊和圖敦・袞噶南杰所傳的薩迦派密法，是以薩迦子孫院的密法為主。

到十六世紀，薩迦派又出過一個在教法史上有地位的人，即擦爾欽・羅賽嘉措（公元1494年～1566年）。他先在扎什倫布寺為僧，後改從薩迦派人朶仁巴袞桑却吉尼瑪學上述翱爾和貢噶兩派所傳的薩迦密法，並從薩迦後裔達欽・羅追堅贊學得上述二派所不傳的薩迦派密法，由是在宗教界頗有盛名。相傳三世達賴曾從他學薩迦派的密法，而五世達賴也曾從他的後輩學法。擦爾欽・羅賽嘉措常駐茫喀地方的圖丹根培寺，有不少知名的弟子和再傳弟子，形成了一個傳承，藏文史料上也把它稱為薩迦派的擦爾支派。這一派如果追溯它的師承，也可以推到八思巴的侄孫丹巴索南堅贊。

噶舉派，"噶舉"藏語意為"口授傳承"，謂其傳承金剛持佛親口所授密咒教義。因該派僧侶穿白色僧裙和上衣，故俗稱"白教"。此派係十一世紀時瑪爾巴（公元1012年～1097年）創立。首先傳米拉日巴（公元1040年～1123年），再傳達波拉結（公元1079年～1153年）。該派主要學說是月稱派中觀見，其大印傳承，不重文字，重在以證理通達大印的智慧，以苦修為特色，曾融合噶當派教義。此派是藏傳佛教各教派中最早採取活佛轉世傳承制度的，曾建立黑帽系和紅帽系兩大著名的活佛轉世系統。同時，此派支系眾多，主要有達波噶舉和香巴噶舉兩大傳承。瑪爾巴、米拉日巴、達波拉結傳下來的為達波噶舉；瓊波南交（公元1086年～？年）傳下來的為香巴噶舉。黑帽系和紅帽系與元代以來歷代中央政權關係密切。在明代，噶瑪噶舉的黑帽系活佛，接受了明朝封給藏傳佛教首領人物的最高封號——大寶法王。達波噶舉的創始人達波拉結，他的四個門徒又創立了達波噶舉的四大支派，即都松欽巴（公元1110年～1193年）創立噶瑪噶舉，是四大支派中最大的一支，藏傳佛教的活佛轉世制度，就是十三世紀時，由噶瑪噶舉支派首創的；十二世紀中葉所創立的蔡巴噶舉，後衰落，寺院併入新興的格魯派，不復單獨存在；而十二世紀建立

密法為主。

的拔戎噶舉，不久，因家族內部爭端而衰亡，達波拉結的門徒帕木竹巴（公元1110年～1170年）創立帕竹噶舉。不久，山南地區的封建農奴主朗氏家族，篡奪了這一教派的領導權，逐漸發展成爲西藏最大的一個地方勢力。公元十三世紀中葉，帕竹是十三萬戶之一；十四世紀中葉，帕竹噶舉取代了薩迦派，掌握了西藏地方政權，直到十七世紀初葉。以後，實力漸衰，寺院也都併入格魯派，而帕竹噶舉亦從此消失。

帕竹噶舉的創始人帕木竹巴有八個門徒，他們又分別建立了八個小支派。到解放前後，止貢、達壠、主巴三派仍然存有一定勢力，另外五派即雅桑、綽浦、修賽、葉巴、瑪倉等，都早已先後消亡。

上述教派各霸一方，自我標榜，門戶之見頗深，勢不相容，政爭與教爭糾纏在一起，相互征戰不休。到十三世紀初，元朝統一西藏各地以後，這種局面才基本上結束了，從而開始了一個嶄新的階段。到明初宗喀巴創立格魯派時，各派寺院已遍佈西藏、青海各地。僧俗聯合，政教合一的制度，對藏、蒙古、土、裕固、納西等民族的歷史，帶來深遠的影響。

明朝對青藏地區的統治，大體上仍沿襲了元朝劃分三個區域的辦法，不過又有了新的發展，即把僧俗官職納入地方體制之中。一方面建立了一套完整的世襲土司制度，另一方面對高級僧侶封賜各種尊號，形成一套僧官制度。明永樂時封噶舉派哈立麻爲"大寶法王"，封薩迦派昆澤思巴爲"大乘法王"；宣德時封格魯派創始人宗喀巴的大弟子絳欽却杰爲"大慈法王"。另外還封了"闡化王"、"贊善王"、"護敎王"、"闡敎王"、"輔敎王"，通稱"八大法王"。還封了兩個"西天佛子"，九個"灌頂大國師"，十六個"灌頂國師"及若干個"國師"，"禪師"，"都綱"等僧官。青海樂都瞿曇寺就是明洪武二十六年（1393年）朱元璋賜寺額"瞿曇"後形成的藏傳佛教寺院。在封建王朝的支持與倡導下，西藏、青海等地的藏傳佛教越來越盛行，正如青海《西寧府新志》上所記載的"西寧四周皆山，番寺僧

族，星羅棋布"。

藏傳佛教格魯派創始人宗喀巴，原名貢嘎寧寶。他出生在青海湟中縣（今塔爾寺所在地），這裏正是黃河與湟水之交滙處。宗喀巴誕生於元至正十七年（1357年），父名倫本格，母名香沙阿趣。他小時候就很聰明，三歲時即從湟中夏峻寺喇嘛噶瑪饒貝多杰受居士戒，七歲時他的父母就送他到化隆夏群寺的高僧東珠仁欽處學經，取經名羅桑扎巴，學習寫讀經典。十六歲時結伴前往西藏求學，在前、後藏各教派寺院訪師問道二十多年，因而學識淵博，精通顯密，著述很多，名聲大振，爲全藏教徒所崇拜。他三十多歲時便能給當地學者講述十五種"論"和其他經典。三十六歲時率領弟子十多人深入雪山靜修，聲望益高，成爲拯救藏傳佛教、創立格魯派的大名鼎鼎的人物，人稱"寶貝佛爺"，"第二釋迦"。

宗喀巴目睹了藏傳佛教各教派盛、衰狀況，深感宗教必須改革。此時正值薩迦派日趨衰落，各說紛起。他對各派只重視口傳"密宗"，不修習釋迦牟尼的"顯宗"，一般僧侶不重佛教經典，不守戒律的狀況深感不滿；他對僧侶們生活驕奢淫逸，放蕩腐化，甚至崇尚邪咒，以吞刀吐火來驚世駭俗的作法十分痛心；他對各教派彼此互相征伐，不相統屬，而又各自投靠一定政治勢力，使宗教頹廢萎靡失却人心的現狀大失所望。在這種情況下，宗喀巴出於強烈的責任感與事業心，立志改革藏傳佛教。他主張探取噶當派祖師阿底峽的宗旨，並兼探各派所長，著有《菩提道次第廣論》和《密宗道次第廣論》等，把"顯宗"、"密宗"加以整理，先顯後密，並統一教義；嚴守戒律，主重苦修，禁止僧侶娶妻生子；主張嚴格的教階制度，嚴明次第；並標榜不干預世俗事務，與各地封建勢力廣泛建立"施主"關係。

明永樂七年（1409年），宗喀巴在拉薩大昭寺創建了"莫蘭木"祈願法會，聚集八千僧侶，發放布施，擴大影響，正式打出了"格魯派"的旗號。"格魯"，藏語意爲"善規"，就是好規矩的

意思。因爲該派僧侶頭戴黃帽，故亦稱"黃教"。又因爲它多沿襲噶當派教義，因而也稱爲"新噶當派"。同年，在明王朝的支持下，該派在拉薩修建了第一座格魯派寺院——甘丹寺。以後，宗喀巴的門徒又先後修建了哲蚌寺（1416年）、色拉寺（1418年）、扎什倫布寺（1447年）、塔爾寺（1560年，在青海）、拉卜楞寺（1710年、在甘肅）等寺院。另外還有今屬蒙古人民共和國的額爾德尼召等。在達賴五世時還大規模重建和擴建拉薩布達拉宮，作爲達賴喇嘛的駐所；達賴七世時修建了羅布林卡，作爲達賴喇嘛夏天居住的地方。該派各大寺院建築宏偉壯觀，塑像精美，僧侶衆多，並有一整套學經修習制度。甘丹寺、哲蚌寺、色拉寺、扎什倫布寺、塔爾寺、拉卜楞寺被譽爲藏傳佛教格魯派六大叢林，至今仍馳名中外，享有很高盛名。

新興的格魯派的主張，恰恰符合了封建王朝的政治利益，因而立即得到了明王朝的賞識與支持。早在明永樂六年（1408年），明成祖就派人邀請宗喀巴進京，他派弟子絳欽却杰代表他進京晉謁了明成祖。永樂七年至十二年（1409年～1411年），宣德元年到九年（1426年～1434年），絳欽却杰先後兩次再進京朝見，得到明帝優厚的賞賜。此時，在絳欽却杰的支持下，在青海民和修建了靈藏寺、弘化寺。後來信徒們又在青海同仁修建了隆務寺。這些都是格魯派在青海的早期寺院。

宗喀巴弟子很多，主要弟子還有賈曹杰，克主杰等。明永樂十七年（1419年），宗喀巴圓寂於西藏甘丹寺，享年六十三歲。

格魯派創立以後，亦推行"靈童轉世"制度和"活佛"等稱號，有達賴和班禪兩大系統。

十六世紀以後，東蒙古土默特部移牧到青海湖周圍，該派首領俺答汗被明王朝封爲"順義王"。明萬曆三年（1575年），俺答汗在青海湖西岸修建了"仰華寺"，作爲蒙古貴族會盟的地方。第二年邀請哲蚌寺法台鎖南嘉措來寺講經。明萬曆六年（1578年），俺答汗送給鎖南嘉措一個"聖識一切瓦齊爾達喇達賴喇嘛"的尊號。"瓦齊爾達賴"即金剛持的意思；"達賴"，蒙語爲"大海"的意思。鎖南嘉措也給俺答汗回敬了一個尊號，叫做"法王梵天"。在俺答汗的大力支持下，青海廣大牧區的蒙古族、藏族，很快就信奉了黃教。到清初，格魯派寺院上層集團，向上追認宗喀巴的弟子、哲蚌寺的第一任法台根敦珠巴爲第一世達賴喇嘛，根敦嘉措爲第二世達賴喇嘛，鎖南嘉措是根敦嘉措的"轉世靈童"，爲第三世達賴喇嘛。順治十年（1653年），這種追認得到了清王朝的承認與支持，從此達賴神職系統正式產生。

明萬曆十六年（1588年），鎖南嘉措在赴京途中死於內蒙，並就地埋葬，後來他的信徒將其骨灰移到塔爾寺內供奉。俺答汗新出生的曾孫雲丹嘉措被認爲是"轉世靈童"，萬曆三十年（1602年）被迎回哲蚌寺，這是第四世達賴喇嘛。以後直傳到現今的十四世達賴喇嘛。

格魯派的勢力迅速擴大，凌駕於其他教派與一些封建勢力之上，遭到了其他教派與部份封建勢力的聯合反對。在這種情況下，該派上層集團，爲了使自己的勢力不受到削弱，便積極尋找有勢力的人物來支持，他們首先選中了自明代即進駐青海牧區的勢力強大且信奉黃教的蒙古族和碩特部首領固始汗。固始汗早有控制藏衛各地的心願，遂於明崇禎十年（1637年），派兵進駐拉薩，由其長子達延汗親自駐屯，眞正用武力控制了藏衛各地，並剷除了後藏的封建勢力藏巴汗。在名義上劃衛（前藏）爲達賴的香火地，劃藏（後藏）爲扎什倫布寺的香火地，這實際上也就是用武力推行黃教。在這種情況下，其他教派的勢力更加衰弱了。在這同時，固始汗也爲了削弱達賴神職系統在格魯派中的獨佔地位，從而達到分而治之的目的，在清順治二年（1645年），他加給扎什倫布寺法台羅桑却吉一個尊號，曰"班禪博克多"。"班禪"，藏語爲"大學者"的意思，"博克多"蒙語爲"聖人"的意思。羅桑却吉死後，扎什倫布寺亦仿照哲蚌寺的作法，採用轉世制度，並向上追認了三世班禪，羅桑却吉爲四世班禪。格魯

派中的班禪神職系統從此建立起來。後來傳至現今的十世班禪。從班禪神職系統產生以後，後藏便成了班禪的香火地(駐錫地)。

格魯派除了與上述蒙古貴族密切聯繫外，還通過固始汗與當時在我國東北新興起的、以後奪取了中央政權的滿族貴族取得聯繫。明崇禎十五年(1642年)，格魯派上層的專使到達盛京(今瀋陽)，受到了清太宗皇太極的熱情款待。滿族貴族原一直耽心蒙古族諸部形勢不穩是他們入關奪取中央統治權的障礙，當了解到格魯派對蒙古族的深刻影響和作用以後，於是採取了極力拉攏格魯派的策略。如此看來，格魯派與蒙古族的這種關係，已經遠遠超過了所謂施主關係了，而實際上已經成了各自抱有不同目的而建立起來的一種政治同盟。

公元1644年，清兵入關，在北京建立了中央政權。清順治七年(1650年)，清廷派專使來青海，通過固始汗召請五世達賴進京。順治九年(1652年)，五世達賴阿旺‧洛桑嘉措晉京，受到極優厚的款待。清廷還在北京德勝門外修建"黃寺"，供達賴居住。次年，達賴五世告歸，清廷用金冊玉印封贈他爲 "西天大善自在佛所領天下釋教普通瓦赤喇怛喇達賴喇嘛"，這是清廷封贈達賴神職系統的開始。順治十年 (1653年) ，又封贈了在青藏高原上建立了大部落聯盟的格魯派的後台固始汗，稱爲 "遵文行義敏慧固始汗"。康熙五十二年(1713年)，又用金冊玉印封贈班禪神職系統，稱爲 "班禪額爾德尼" 。"額爾德尼"爲滿語，即"珍寶"之意。達賴、班禪神職系統受到清朝冊封以後，號召力更大增。此時，青海的塔爾寺成爲達賴、班禪及其專使往來京藏間的下榻之所，它在宗教與政治上的地位更加提高了。康熙五十九年(1720年)，清廷平定西藏內亂後，於同年九月，把塔爾寺的一位少年僧侶格桑嘉措護送到拉薩坐床，是爲七世達賴，這就更提高了塔爾寺在格魯派中的地位。

1933年，十三世達賴土登嘉措死後，在青海的馬步芳和西藏攝政的熱振呼圖克圖丹絳巴‧益西丹尼堅贊與塔爾寺上層僧侶協商後，於1937年確定湟中縣祁家川祁却才郎之子、塔爾寺活佛當才之弟拉木登珠(即後來的丹增嘉措)爲轉世靈童，他就是十四世達賴喇嘛。1937年，九世班禪在青海玉樹死後，1942年冬，在青海循化縣邊都溝尋找到官保慈丹 (即現世的却吉堅贊) 爲轉世的靈童，1943年正月15日正式移駐塔爾寺，並於全國解放前夕的1949年8月8日，在塔爾寺舉行坐床典禮，這就是十世班禪。

藏傳佛教發展到後期，尤其是格魯派產生以後，寺院和出家人劇增。以青海地區爲例，在解放前夕，已有大小藏傳佛教寺院770多座，在寺僧侶多達49,300多人，幾乎相當於當時青海的藏、蒙古、土等民族總人口的10%。當時宗教盛行的情況，由此可見一斑。

※ 由於藏傳佛教崇信喇嘛(上師)，是以漢人把藏傳佛教俗稱爲喇嘛教，但其信徒和藏民皆不以此名呼之，更有論者指此一俗稱是不當的稱謂。

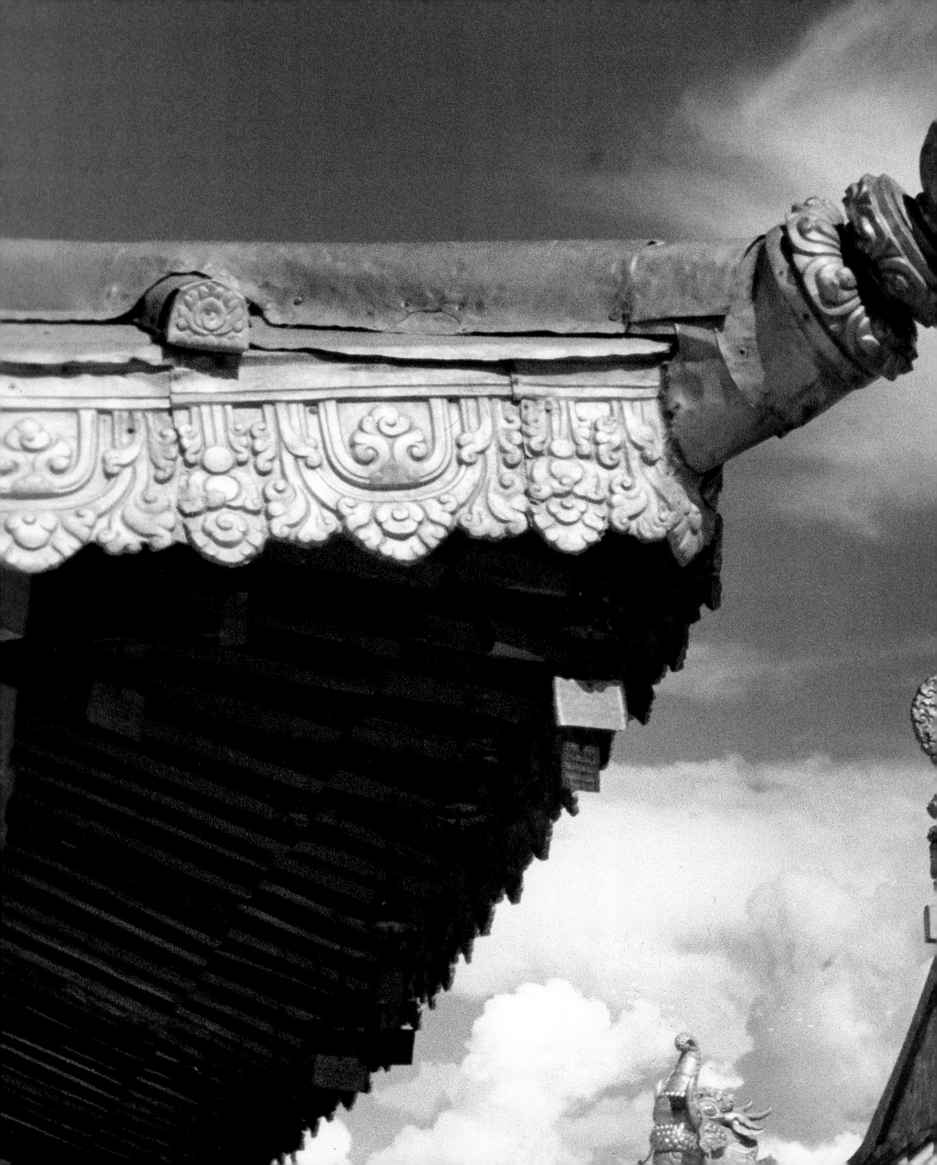

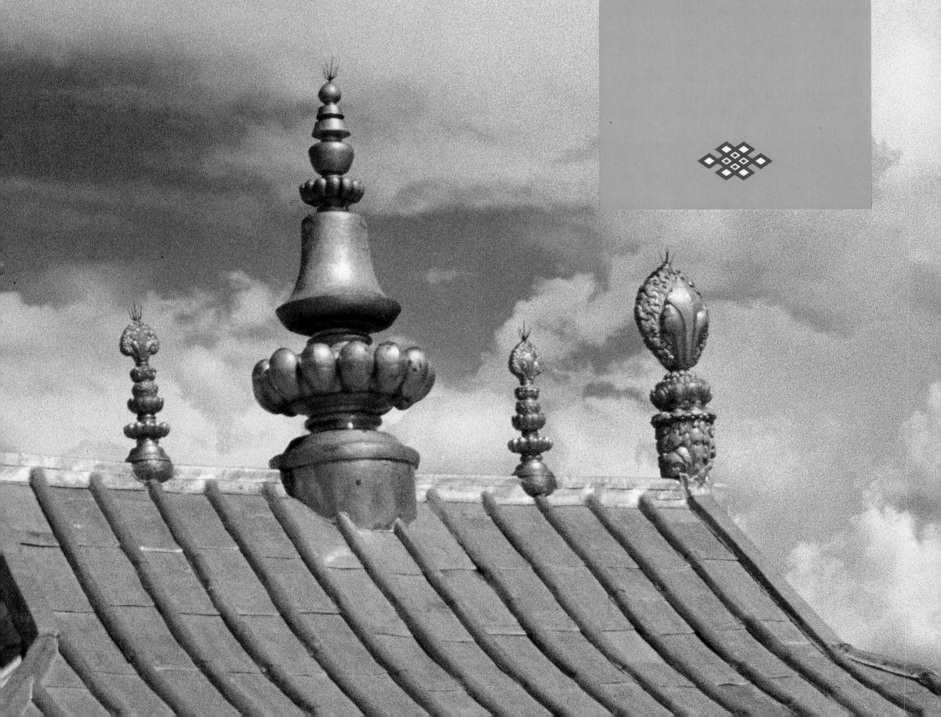

藏族佛寺，多姿多彩，常型中呈變化，通式間具特點，在中國古代建築史上佔有一定的地位，是別具一格的獨立體系——一種以"碉房"建築爲主體的漢藏建築藝術的大融合；是建築與雕塑、繪畫、金屬工藝的巧妙組合。在中國的文化史乃至世界文化史上，它永遠閃爍着耀眼的光輝。

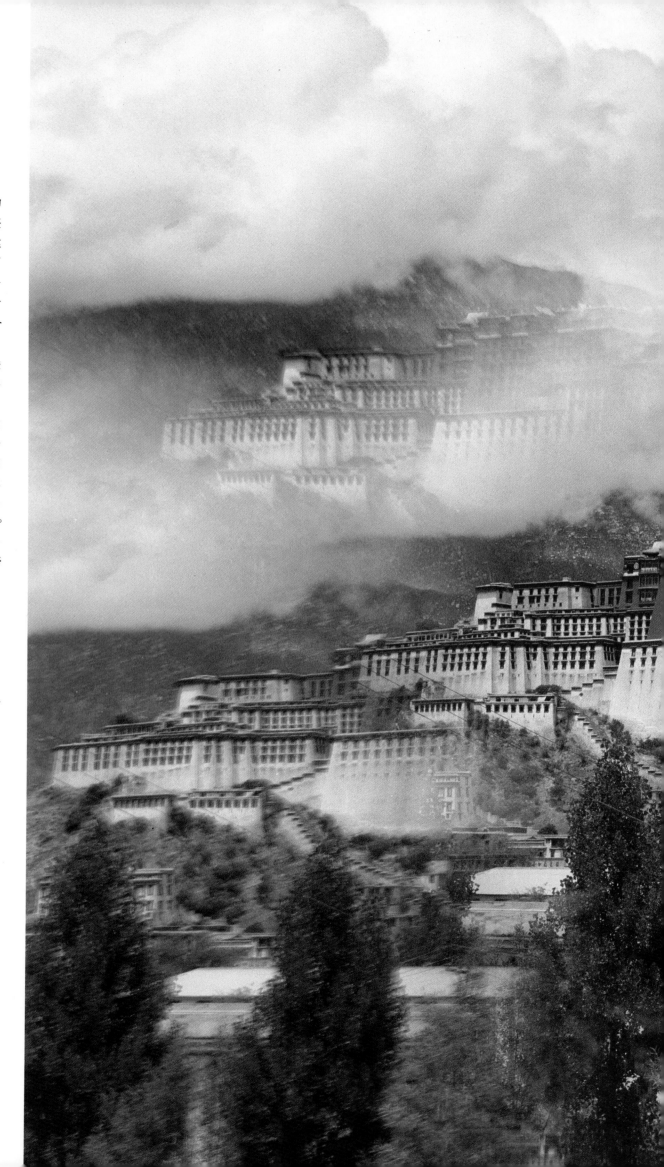

建築

布達拉宮

聳立在西藏自治區拉薩市紅山上的布達拉宮,是西藏現存最大最完整的一組宮堡式寺院建築羣。它始建於公元七世紀,至今已有一千三百多年歷史。據史料記載,唐文成公主於公元641年進藏與藏王松贊干布成婚後,藏王決定:"爲公主築一城以誇後世"(《新唐書·吐蕃傳》),便選定紅山大興土木。當時,宮堡之間架有銀銅合鑄的橫空索橋,甚爲壯觀。但是,早期的建築僅存法王修法洞(曲吉卓布)和觀音佛堂(帕巴拉康)二處,其餘先後毀於赤松德贊時期的雷擊失火和朗達瑪時期的兵燹之中。現在的布達拉宮基本上是十七世紀五世達賴阿旺·洛桑嘉措時修建的,工程歷時近五十年。

布達拉宮依山修建,殿高110多米(殿頂距平地約200米),東西長跨360米,南北橫貫140米,總建築面積爲9萬平方米。外觀13層,實爲9層。主體建築分兩部份:紅宮,位於全宮中間,是主體部份,呈赭紅色,主要是大經堂和存放歷世達賴遺體的靈塔殿,兩翼是乳白色的層層大廈;白宮,是寢室、會客廳、餐廳、辦公室、倉庫和經堂。在主體建築之前有一平地,面積約6公頃,建有管理機構、警衛室、印經院等。藏語稱這部份爲"雪",有厚實而高大的宮牆和碉堡,南向有正門。

布達拉宮的建築手法與一般的藏族佛寺相同。它依山就勢,高大的宮堡屹立在拉薩河谷中心突起的紅山上,顯得格外宏偉壯觀。後來虔誠的佛教徒將其稱爲第二殊境普陀山,因而命名爲布達拉宮,布達拉即普陀羅的諧音。

宮後有建宮時取土而形成的人工湖——龍王潭,潭中有龍王宮。

1 布達拉宮雲纏霧繞,神秘奇幻,如
　仙山中的瓊樓

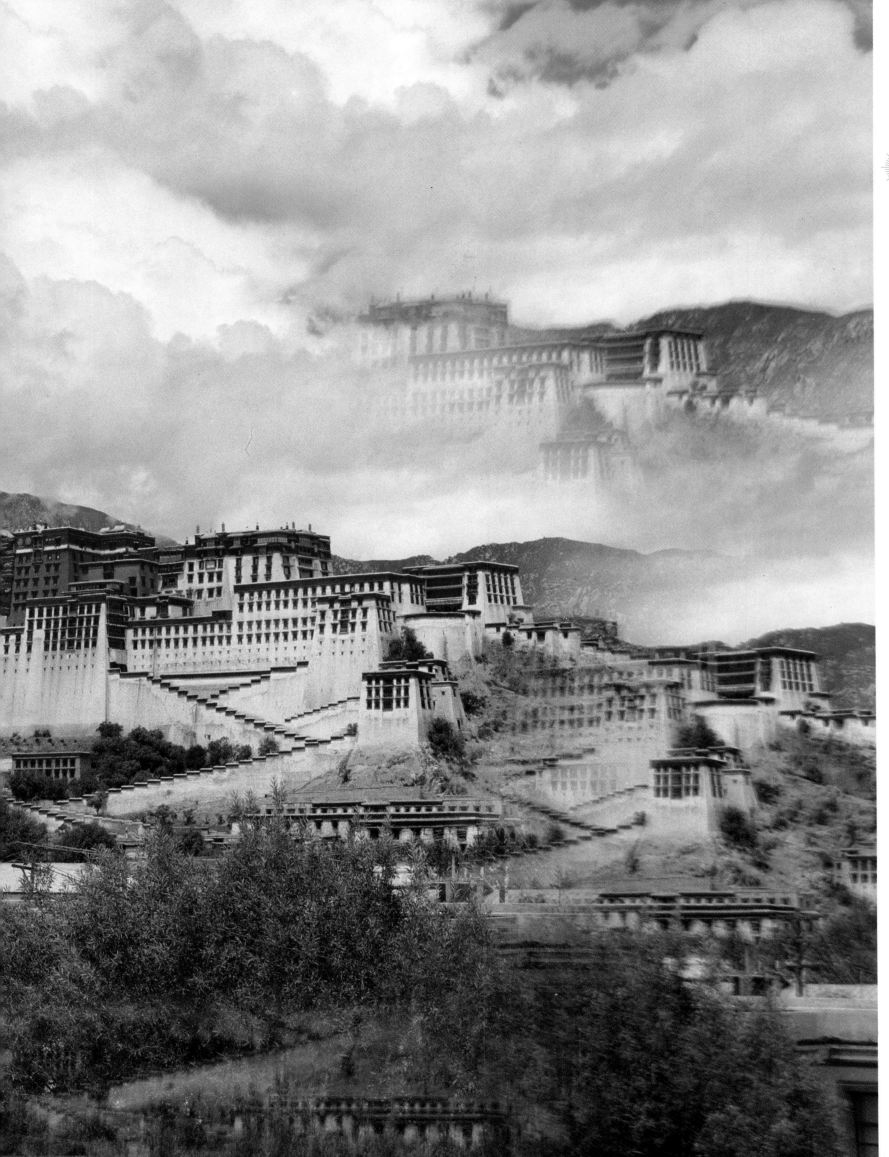

建
築

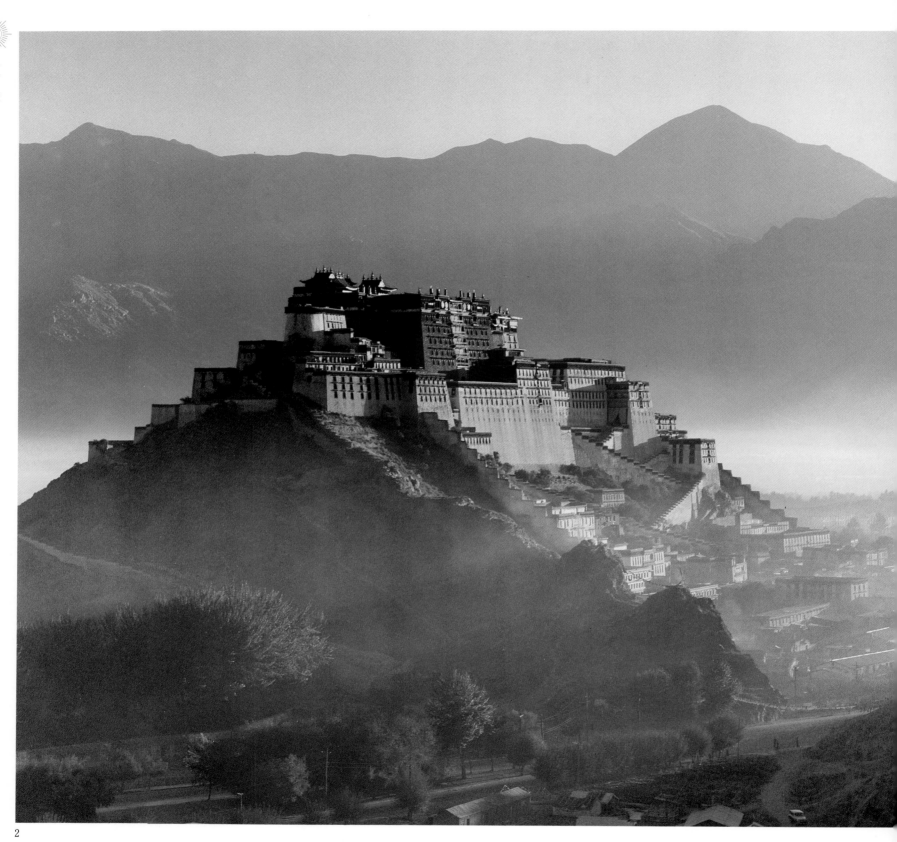

2

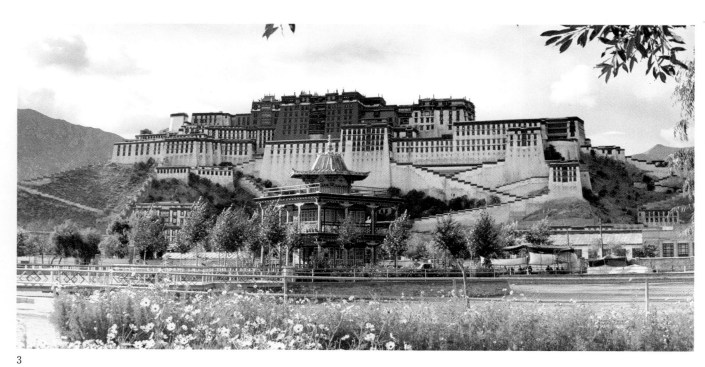

3

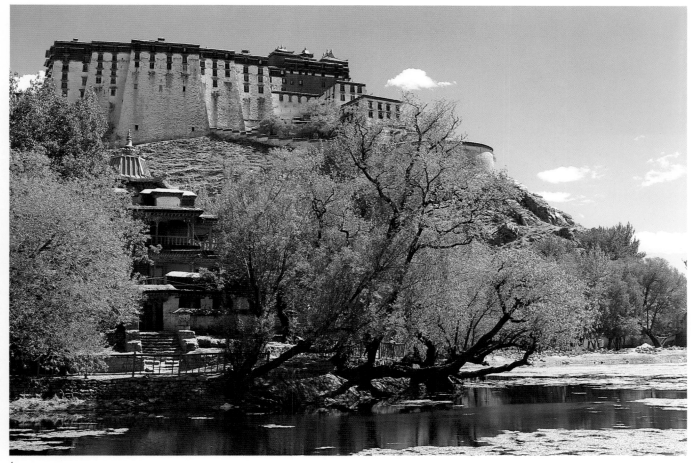

4

2 朝陽下、晨霧中，布達拉宮的雄姿
 又浮現在人們的眼前

3 布達拉宮正面

4 布達拉宮背面　張涵毅　楊克林攝

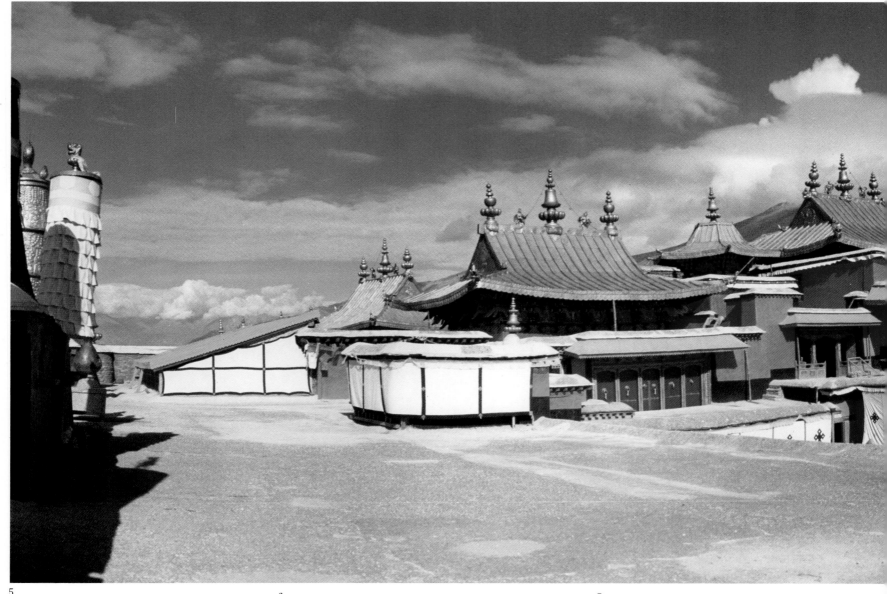

5

5 布達拉宮的七座金頂

在布達拉宮的最上層，有七座金頂，覆蓋在主要佛殿之上。

6 布達拉宮用花崗岩砌築，宮牆高聳，氣勢宏偉

在沒有水泥、石灰這樣的凝固材料的條件下，僅以當地一種叫做"阿嘎"的泥土抹縫，就築起了高達110多米的宮殿。石牆厚達2-5米，收分準確，砌縫平整，牆面如削，着實令人讚嘆。為了增強堅固性和抗震能力，部份石牆灌注了鐵汁。

7 布達拉宮東側的圓堡

布達拉宮兩側築有圓堡，象徵日月。從位置和地形看，戰時可成為防禦的堡壘。

8 紅宮平頂

9 高聳的"德陽廈"大殿

殿前有跑馬場，佔地 1,600 平方米，節日裏在此舉行跳神、歌舞，供達賴和高級僧官觀賞。相傳當年吐蕃贊普松贊干布曾在此為他的妻子唐文成公主馳馬助興。

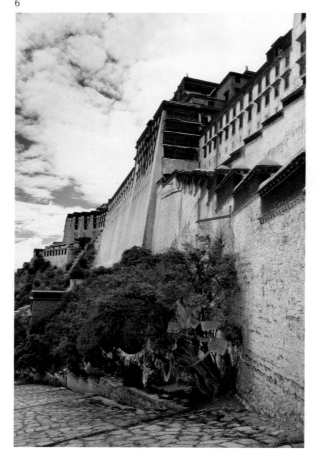

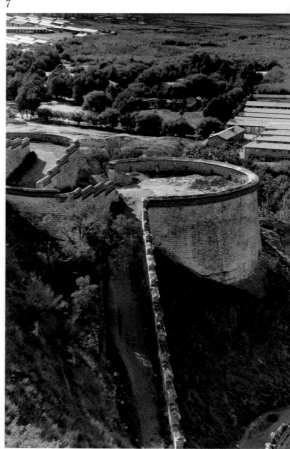

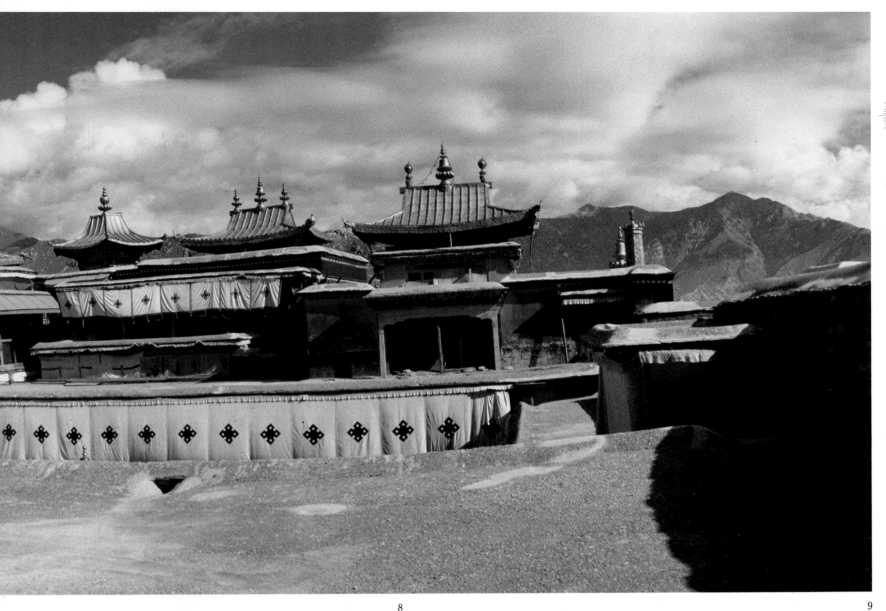

8

9

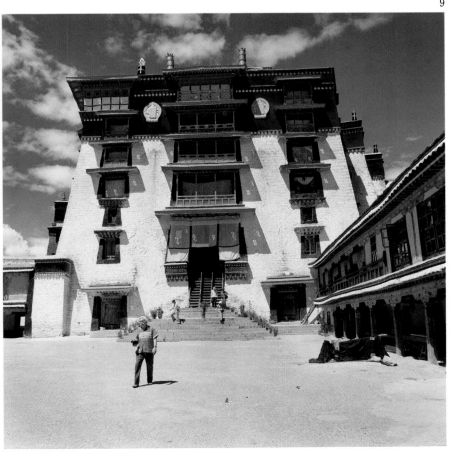

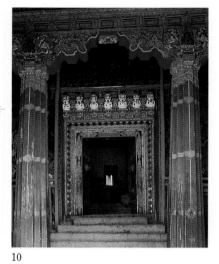

10

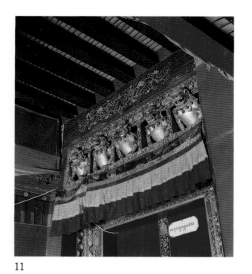

11

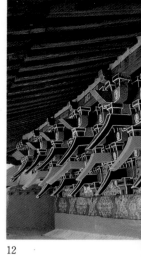

12

13

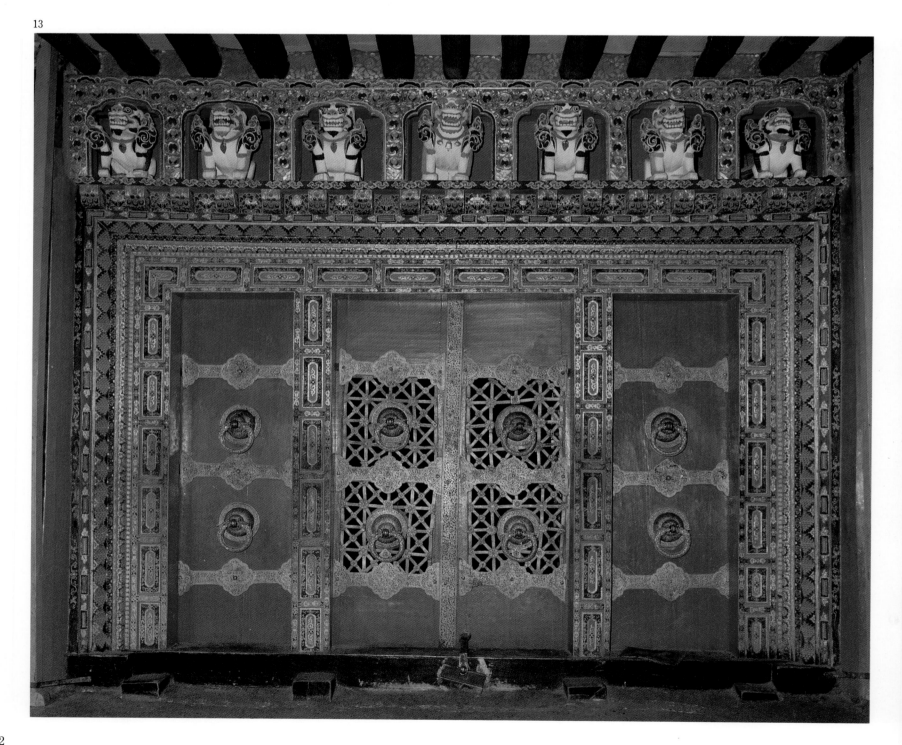

14

15

16

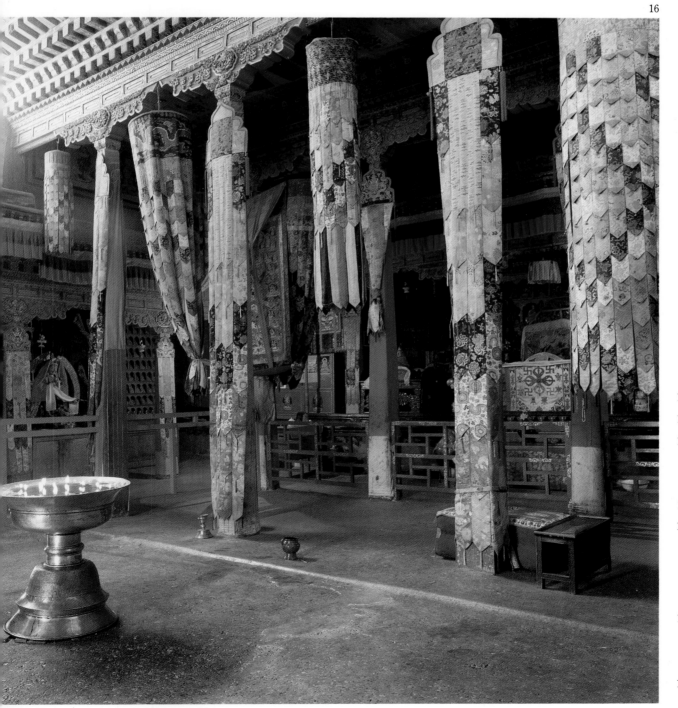

10 白宮的東大門入口

11 東大門門楣上的一排獅頭座雕像

12 金頂下帶昂嘴的斗栱
　　此斗栱也稱豬鼻斗栱，它不僅是華麗的
　　裝飾，也能起到分散風力，保護金頂的
　　作用。

13 宮內佛堂彩門

14 東日光殿門亮子上的窗櫺
　　日光殿在白宮的最高處，分東西兩座，
　　是達賴喇嘛冬季的寢宮。由於日光終日
　　可照射，故稱日光殿。過去只有西藏地
　　方政府四品以上的官員才能內進覲見達
　　賴喇嘛。

15 東日光殿內轉角柱頭與天花板交界
　　處的細部
　　這種斗栱式的柱頭，雕繪有圖案花紋十
　　三層，表示釋迦牟尼的十三種功德。

16 六世達賴倉央嘉措的佛堂——極樂
　　世界（甘丹吉佛堂）

17

布達拉宮平面示意圖

1. 紅宮
2. 白宮
3. 德陽厦
4. 上山大道
5. 東大門
6. 後山便道
7. 後山馬道
8. 公路
9. "雪"
10. 角樓
11. 進宮道路

17 西日光殿中達賴喇嘛藏式暖閣，是
　 五世到十三世達賴喇嘛的卧室
　 張涵毅　楊克林攝

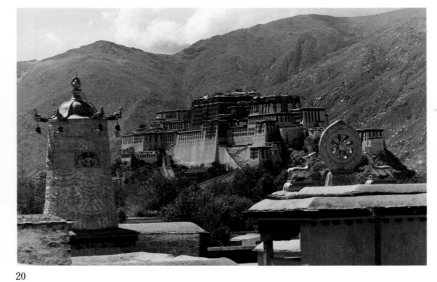

19

20

18

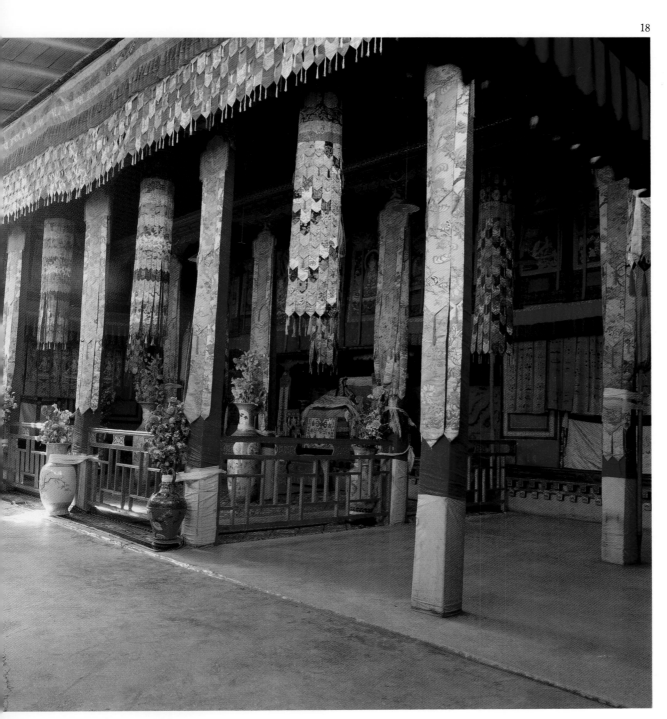

18 西日光殿經堂一角

19 布達拉宮白塔洞內的古塔
　　此塔相傳是松贊干布時期的遺物，是紅
　　山上最早的建築物。它的下面就是紅山
　　的山尖，也是整個布達拉宮的中心。

20 大昭寺主殿頂上的金鹿、經輪、法
　　幢和雄偉的布達拉宮相互輝映

大昭寺

大昭寺在拉薩市內，始建於公元647年。傳說唐文成公主曾親自爲寺院選址，並與藏王松贊干布以及藏王的另一個妻子尼婆羅尺尊公主一道指揮建寺。

全寺建築面積2.5萬餘平方米，有經堂、佛堂和噶廈政府機構等建築，配合精巧，結構縝密。

大昭寺建於吐蕃王朝興盛時期，引進了唐王朝和西域諸國的建築藝術。主殿採用了唐代漢式梁架、斗栱、藻井等建築形式，梁、枋、柱及門框則佈滿飛天、人物等具有濃郁唐風的浮雕。金頂和斗栱亦是典型的漢式構造。不同的是沒有採用琉璃瓦，而是鎏金銅瓦。加上金頂上的鎏金法輪、臥鹿、法幢、寶瓶等，充分地發揮了從漢地區傳來的鎏金術，使整個寺院顯得金碧輝煌，巍峨壯麗。

同時，在內廊檐部佈以成排的帶有西域和大食（波斯）特色的伏獸和人面獅身承椽，使整個建築的藝術形式更加豐富多彩。所以，大昭寺不僅是藏族建築藝術的精華，也是古代中國各族人民在建築藝術上交流、融合的典範。

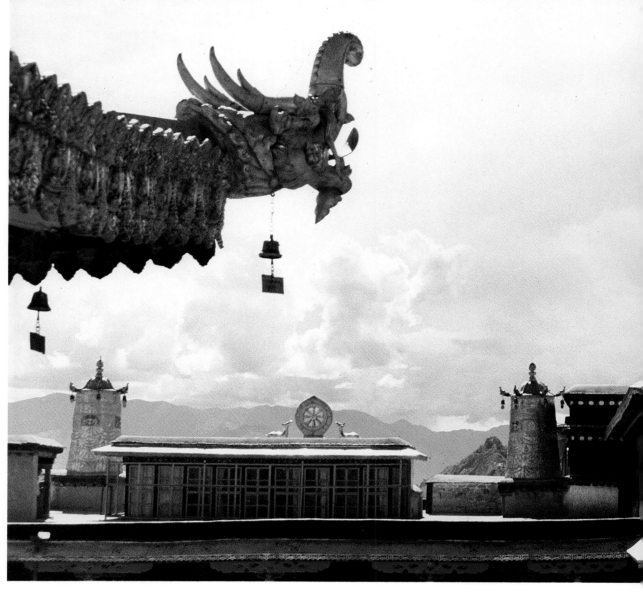

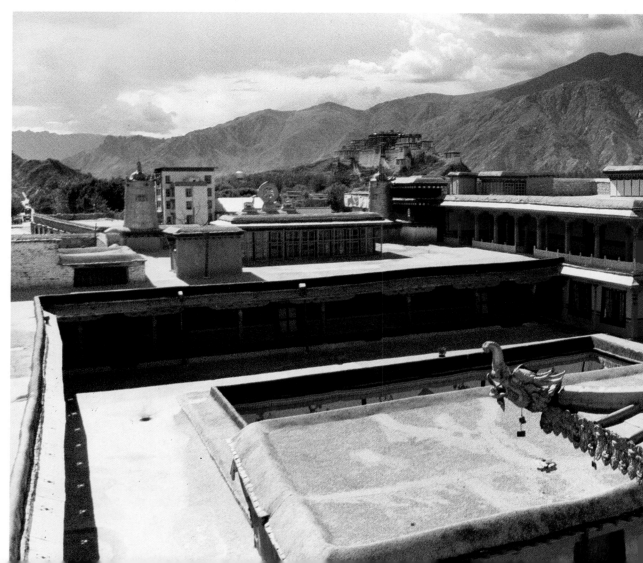

21 大昭寺一角
　　左上方金頂的檐角裝飾有摩羯魚，與漢
　　式宮殿建築用的套獸雖然形狀近似，但
　　摩羯魚有一個長而彎的鼻子，傳說是屬
　　於龍的一種。

22 大昭寺內建築羣

23 在主殿大門兩側有用藏文寫的大昭
　　寺修建史

24 主殿頂上的銅質鎏金法輪和臥鹿
　　法輪象徵佛法無邊，配上兩隻相對的臥
　　鹿，是紀念釋迦牟尼在印度貝那勒斯附
　　近的鹿野苑初轉四諦法輪。也可解釋爲
　　法輪象徵佛法，兩旁的臥鹿象徵聽法，
　　其含意是說，佛法普渡衆生，連牲畜也
　　可理解，並受到蔭護。

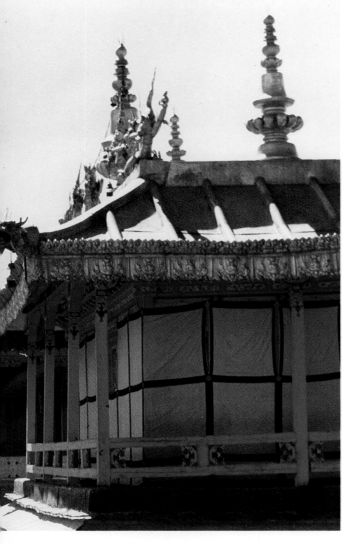

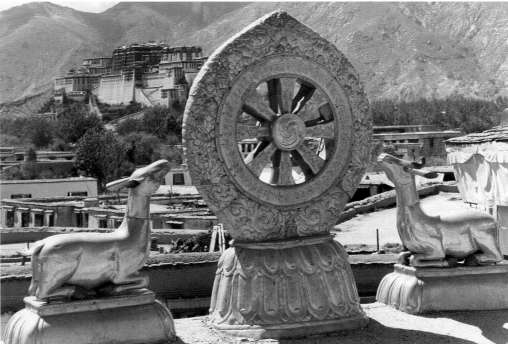

25

26

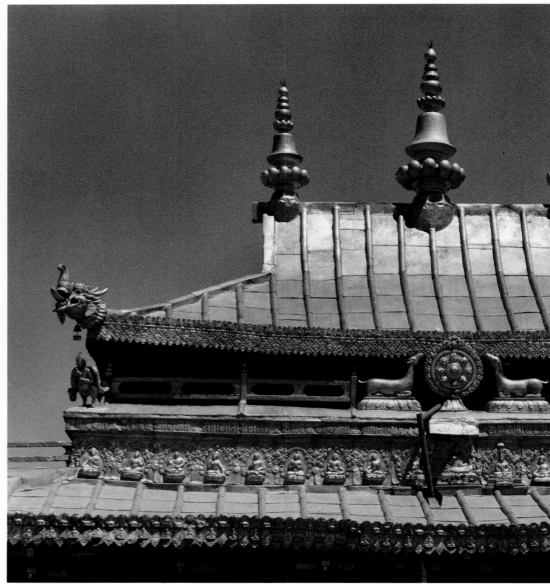

27

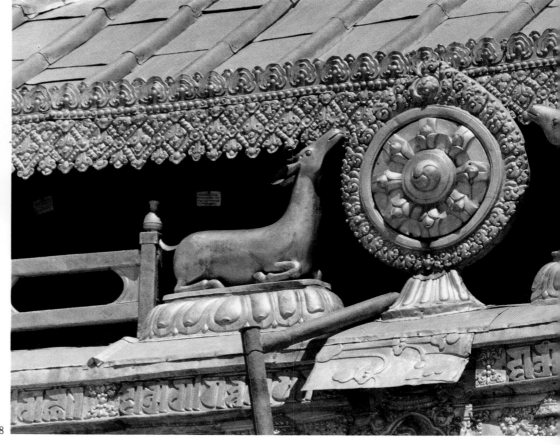

28

25 法幢

法幢俗稱金幢，是銅質鎏金，頂蓋四周
懸有風鈴，幢身刻有許多花紋圖案，象
徵佛法戰勝外道。

26 大殿三樓一角

金頂的檐角用桃形裝飾來代替摩羯魚。

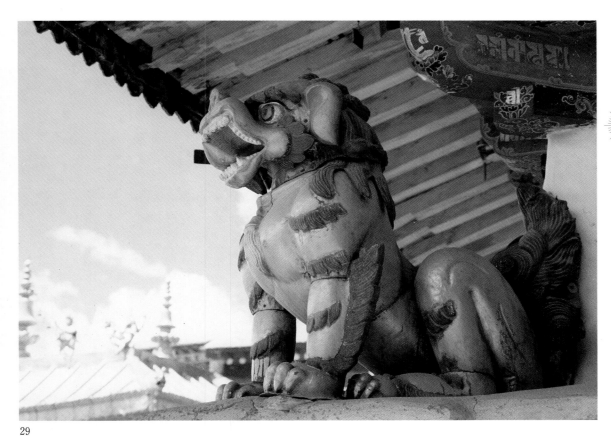

29

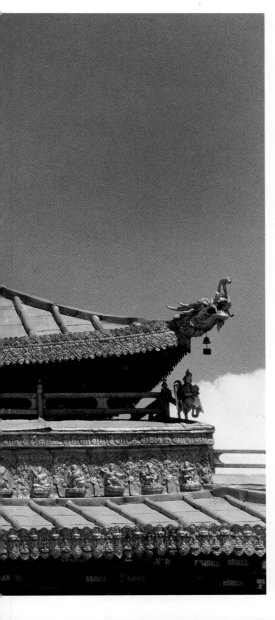

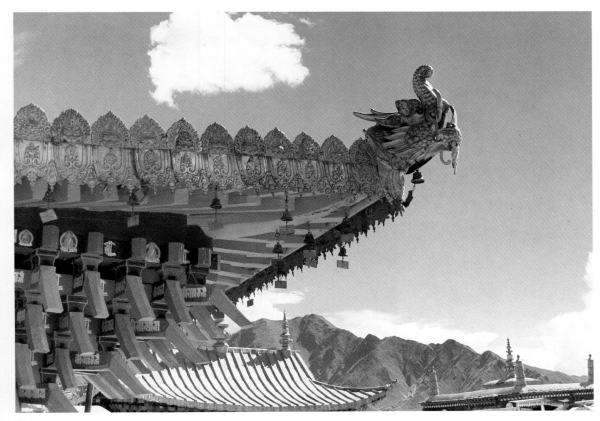

30

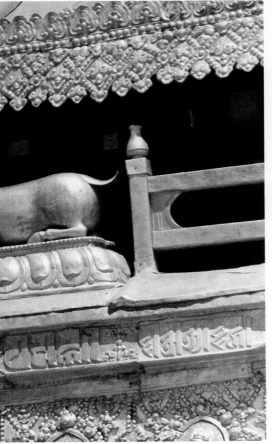

27　主殿上的金頂

28　主殿檐下的法輪和金鹿

29　主殿二樓廊檐下的着色獅子

30　斗栱和角脊套獸

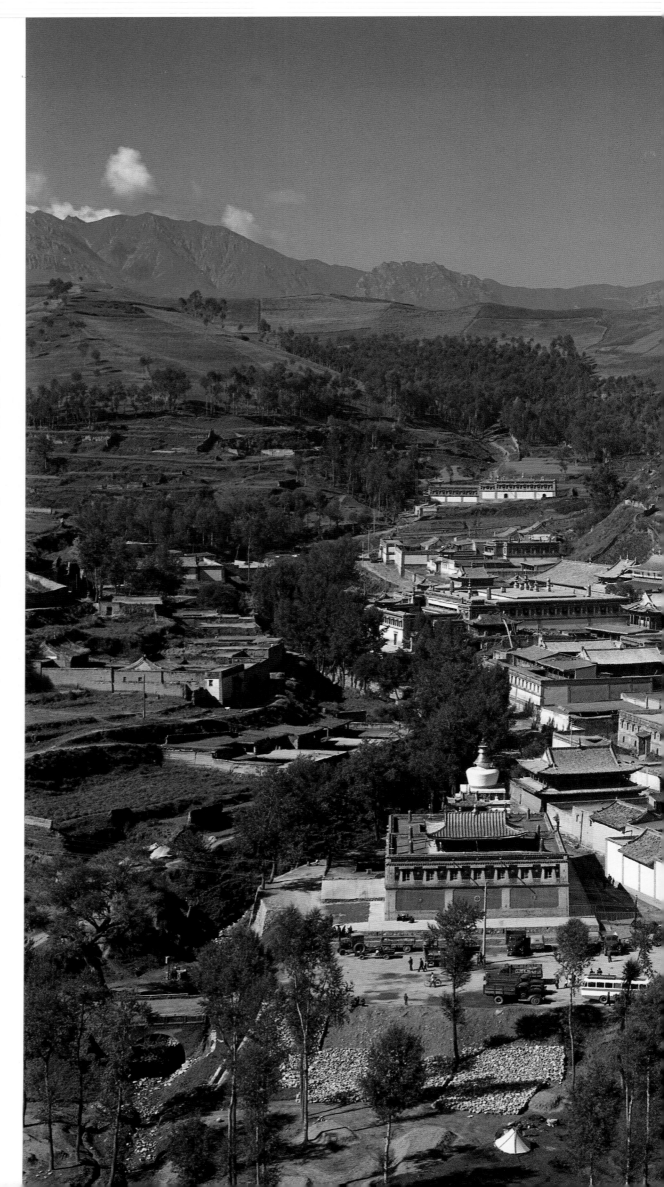

塔爾寺

塔爾寺在青海省湟中縣城東南,是藏傳佛教格魯派爲紀念該派鼻祖宗喀巴而建(宗喀巴誕生於此地)。明洪武十一年(公元1378年)建塔,嘉靖三十九年(公元1560年)之後,又在附近建經堂和僧舍,到萬曆五年(公元1577年)初具規模,並逐步形成了大型寺院。

塔爾寺的建築羣,在佈局上巧妙地利用了地形,依山就勢,高低錯落,居高臨下,起伏變化,使整個建築羣蔚爲壯觀,豐富多彩。

藏漢建築風格融爲一體是塔爾寺建築藝術的最鮮明的特點。許多殿堂的立面處理上,如女兒牆部份,採用了橫帶"蜈蚣牆"來裝飾,窗口作梯形磚框,上挑二重或三重短椽,牆面採用"鞭痲"(一種野生植物)塗以赭色或黑色,並加銅鏡裝飾,用材料的堅固和柔和相對比的手法,取得了鮮明的藝術效果,這是藏寺建築的主要特徵。

塔爾寺的許多殿堂,是充分利用漢式宮殿建築的藝術成就,如斗栱、檐椽都刻繪精美,色彩艷麗,結構嚴謹,高大雄偉,有力地說明了藏漢兩族在文化藝術交流的歷史是源遠流長的。

54 依山就勢、高低錯落的塔爾寺建築羣

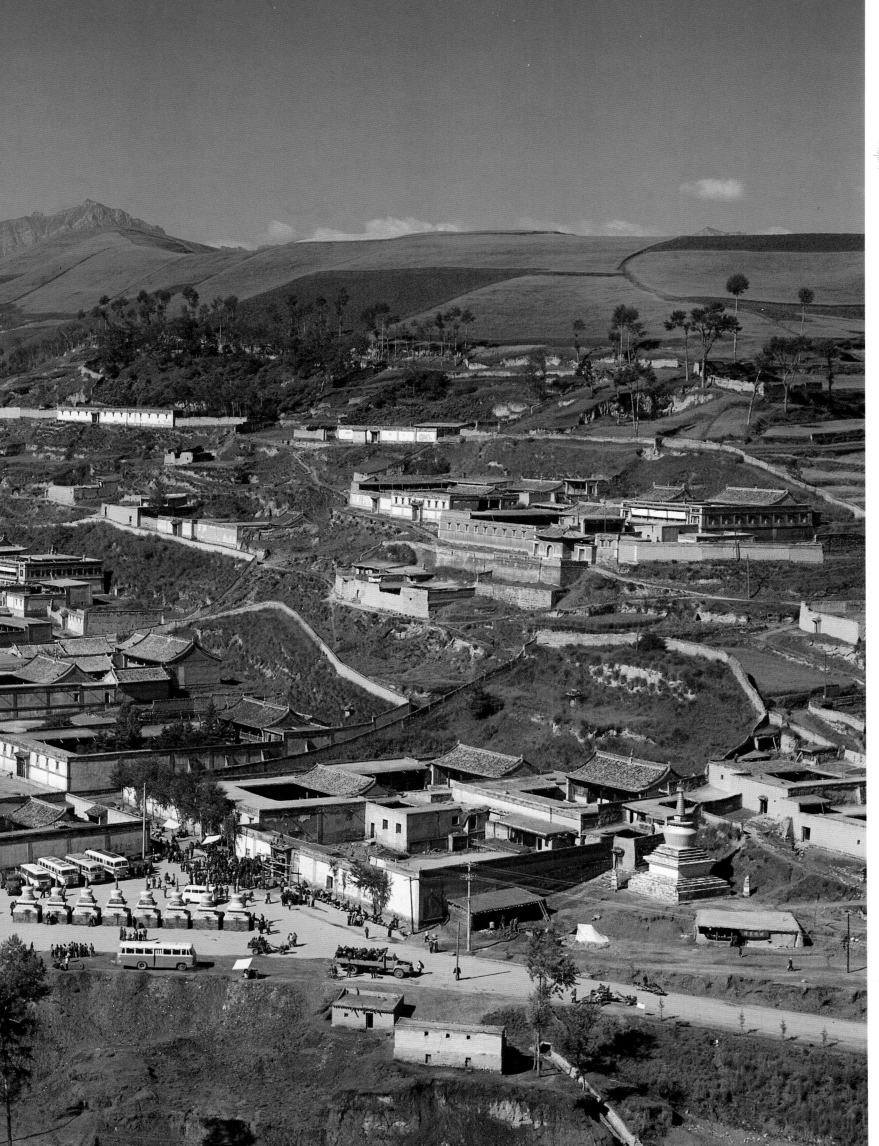

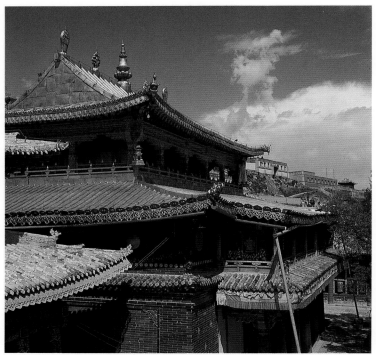

56

55 八善逝塔在寺前廣場一字排開

　　塔高約 6 米，方形塔座，瓶形塔身和日月光焰形的塔頂，是爲紀念佛陀八相成道的事迹而於清乾隆四十一年（公元1776年）建成。

　　佛塔也稱浮圖，源於印度，原爲埋葬貴族或聖者的土丘。後來用磚牆層層圍砌成半球形，逐漸形成現今的佛塔。藏族佛塔的形制，自下而上爲塔座、塔瓶、塔頸、十三天、寶蓋和刹頂。刹頂代表蒼穹；頂上有一小塔，表示天外有天，也表明神居天庭；十三天表示修成正果的十三個階段；而上部日月光焰，顯示佛光普照；其下有頭部向下打開來的伏鉢形寶蓋，這種形式是喇嘛塔特有的；許多佛塔的塔瓶裏藏有佛陀或佛門高僧的靈骨或不朽的肉身及遺物等。

56 塔爾寺主殿宗喀巴紀念塔殿

　　此殿俗稱大金瓦殿，是三檐歇山式的漢式宮殿建築，碧綠色的琉璃磚牆，鎏金銅瓦，特別顯得壯麗輝煌。

57 宗喀巴紀念塔殿的大金頂

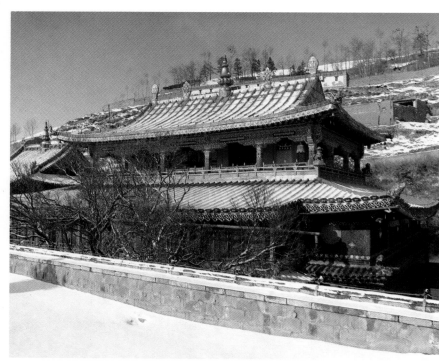

57

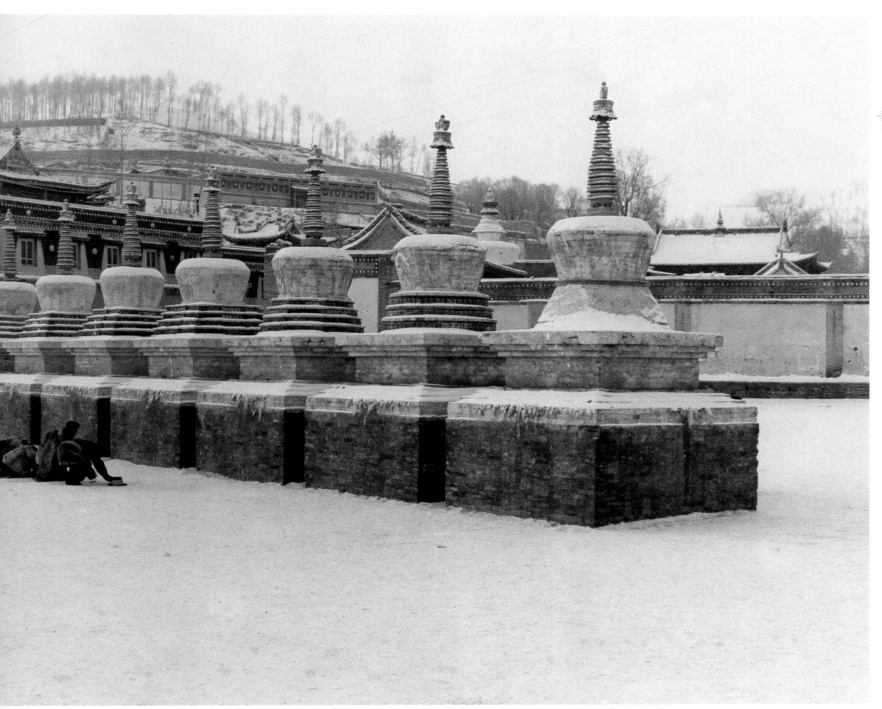

55

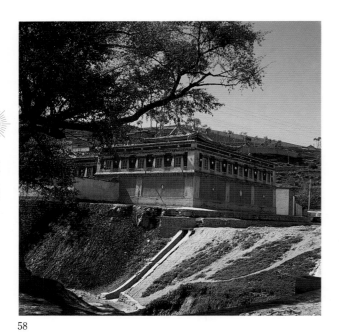

58

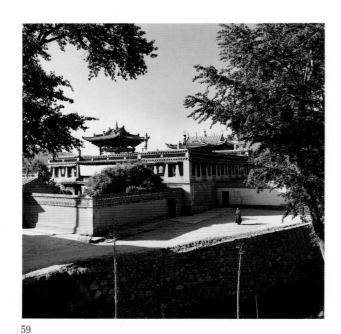

59

61

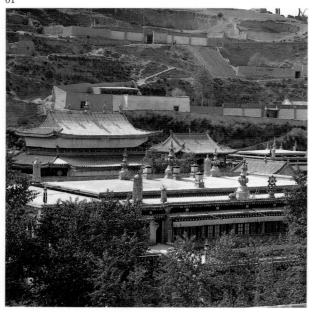

58 護法神殿

　　此殿俗稱小金瓦殿，在典型的藏式平頂
碉房上突出一漢式歇山式金頂，正脊裝
寶瓶，角設摩羯魚，斗栱四挑，四角飛
翹。

59 護法神殿側面

60 護法神殿內院一角

61 顯宗學院

　　俗稱大經堂，面積爲 1,981 平方米，面
寬和進深均爲十三間，內有木柱一百零
八根，可容千餘僧徒跌坐誦經，是全寺
最大的集會場所。圖爲顯宗學院屋頂上
鎏金的法幢、寶傘、寶瓶、臥鹿和法輪
等。

62

60

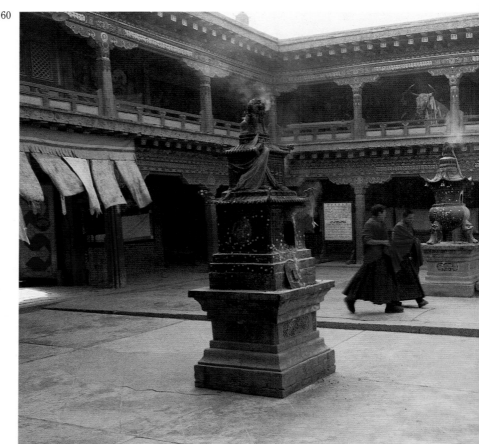

建築

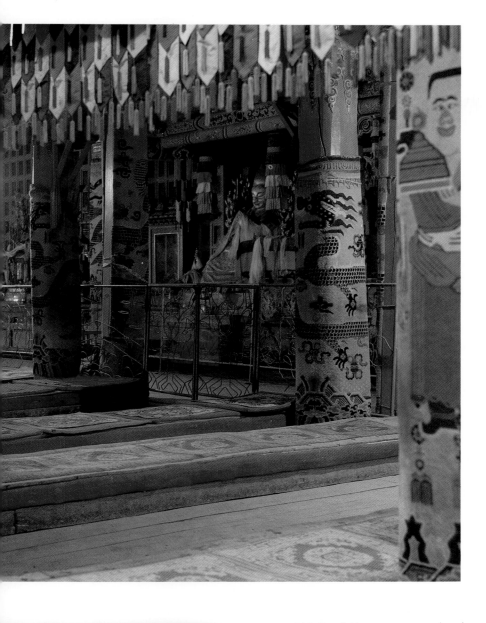

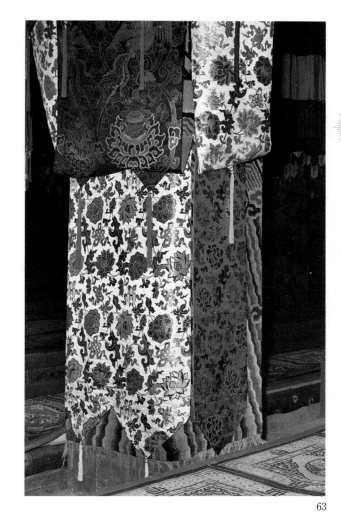

63

64

62 顯宗學院內景

63 顯宗學院內的木柱,全部裹以彩色
　　藏氈或綴以各種刺綉。

64 梁柱上懸掛着色彩繽紛的幢、幡和
　　飄帶等

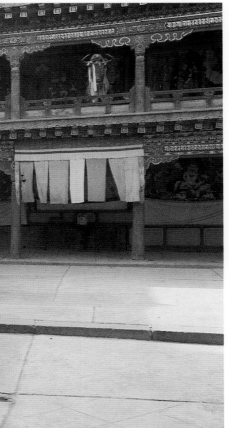

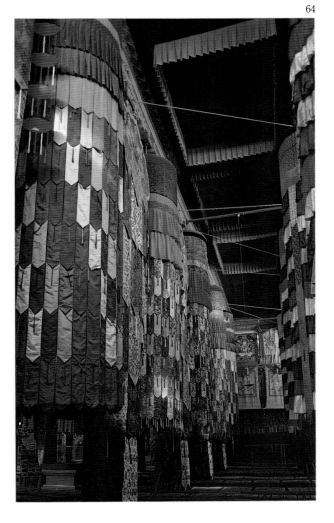

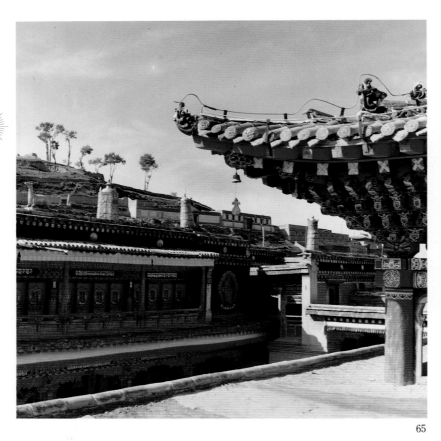

65

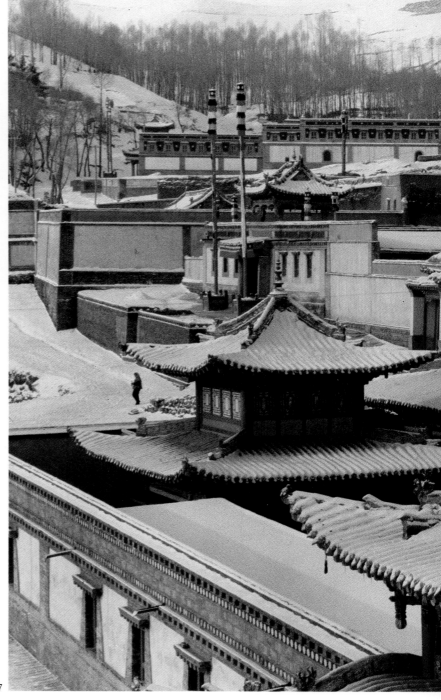

67

65 顯宗學院殿頂一角

66 顯宗學院入口處的藏式平屋頂上建
有一座漢式樓閣(鐘鼓樓)

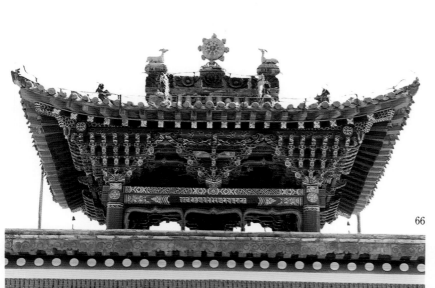

66

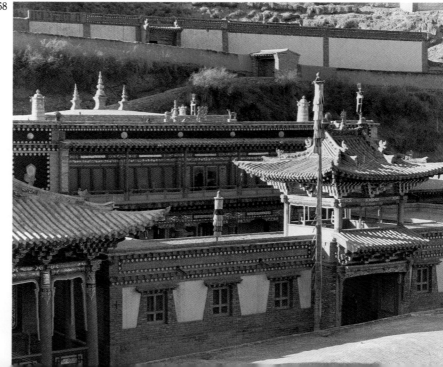

68

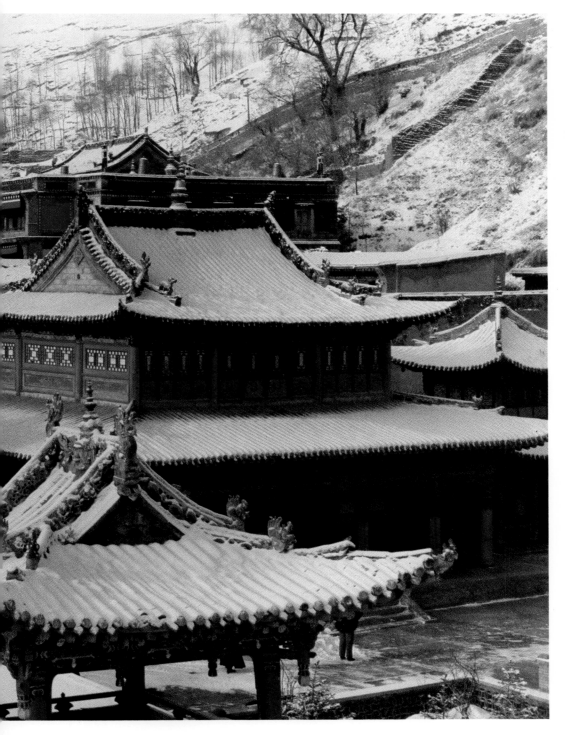

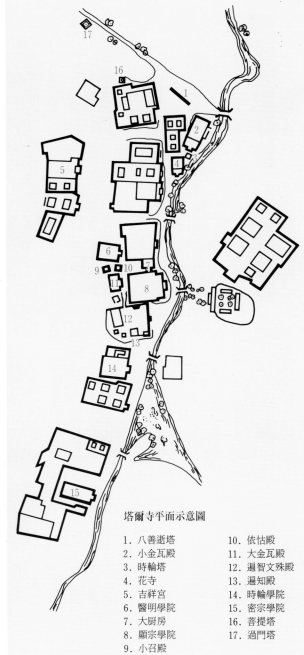

塔爾寺平面示意圖

1. 八善逝塔	10. 依怙殿
2. 小金瓦殿	11. 大金瓦殿
3. 時輪塔	12. 遍智文殊殿
4. 花寺	13. 遍知殿
5. 吉祥宮	14. 時輪學院
6. 醫明學院	15. 密宗學院
7. 大廚房	16. 菩提塔
8. 顯宗學院	17. 過門塔
9. 小召殿	

69

67 藏漢結合的塔爾寺建築羣

　　塔爾寺的建築佈局和殿堂結構極巧妙，
把漢式的坡屋頂、斗栱、方亭和藏式的
平屋頂、梯形窗、異形柱等結合在一起，
整體和諧協調，構成漢藏結合的藝術風
格。

68 醫明學院（曼巴扎倉）

　　這是仿四合院形式而建的，其主殿上的
漢式亭閣、雜間上的斗栱和飛檐與藏式
平屋頂上的法輪、法幢相互輝映。

69 俗稱花寺的長壽殿

　　此殿建於清康熙五十六年（1717年），內
外院牆均嵌有精美的琉璃磚雕。院內菩
提樹枝葉繁茂，濃蔭蔽日，盛夏花開，
香氣四溢，故名花寺。殿內供奉釋迦牟
尼佛、十六羅漢和四大金剛等塑像。

70

70 長壽殿殿堂飛檐一角

71 遍智文殊殿（俗稱九間殿）的前廊梁
 架結構

71

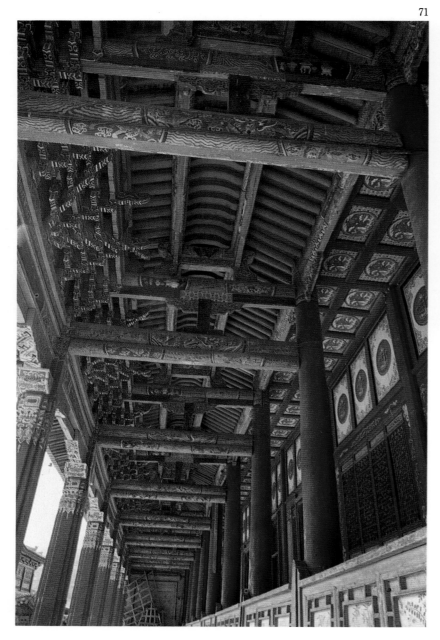

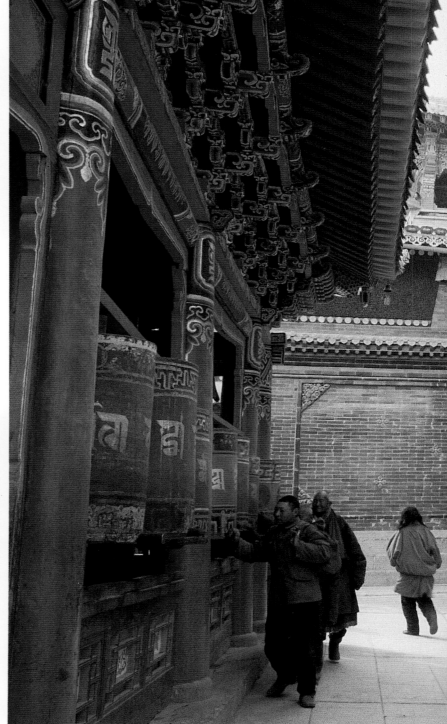

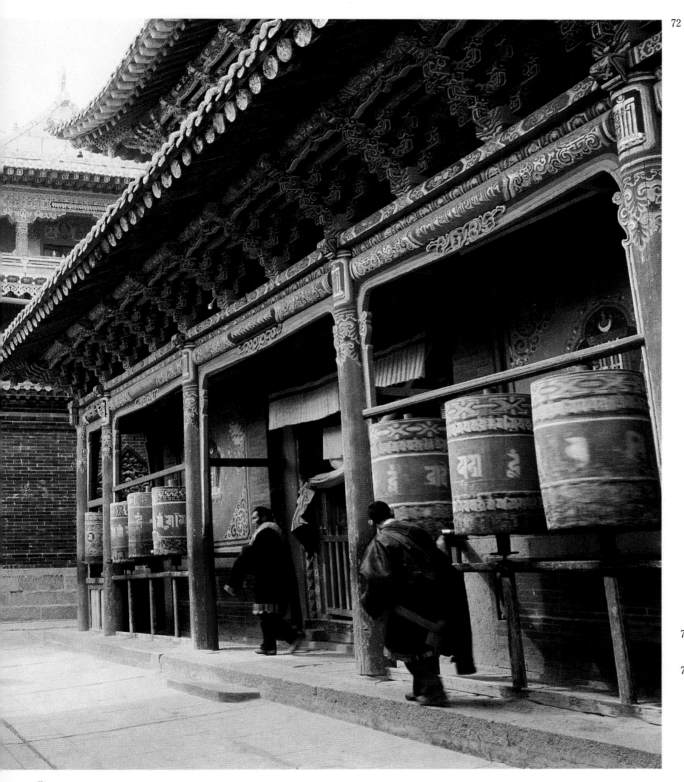

72 小召殿(又稱下彌勒佛殿)和依怙殿
的斗栱、飛檐

73 活佛公署大門上精美的磚雕
磚雕可說是塔爾寺建築中的一大藝術特
色。藏式建築本來習慣採用木石結構,
而漢式建築又以磚木結構爲主。塔爾寺
地處漢、藏兩民族的交滙點,所以大量
吸收了漢族的建築藝術精華,甘肅河州
磚雕的使用便是一例。

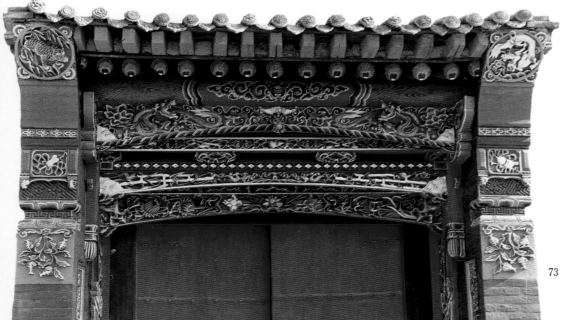

73

74

75

76

77

78

79

74 磚雕牆飾，上有梵文和漢文

75 磚雕

76 植物磚雕

77 花卉圖案磚雕

78 飛馬磚雕

79 琉璃磚雕

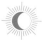

建築

哲蚌寺和色拉寺

哲蚌寺在拉薩市西北5公里的半山坡上,明永樂十四年(公元1416年)由藏傳佛教格魯派創始人宗喀巴的弟子絳央却杰興建。色拉寺在拉薩市北郊3公里的山麓下,明永樂十七年(公元1419年)由宗喀巴的另一弟子絳欽却杰興建。這兩座寺院,類似西藏佛教大學,是格魯派傳經授法的寺院。兩個寺院的主要建築物都具有藏族建築藝術的特色,爲平頂碉房式建築。在佈局上與塔爾寺相仿,經堂建築居主體部位,衆多的僧舍見隙安挿,處於陪襯的地位。雖然各個建築物依山就勢,高低錯落,在平面佈局上無統一規劃,但由於建築材料的色彩相同,經堂建築尺度誇大,裝飾豪華精美,具有統一全局的作用,所以整個寺院並不顯得雜亂。

哲蚌寺是藏傳佛教規模最大的寺院,總面積爲20多萬平方米。

該寺的措欽大殿,是藏傳佛教寺院中最宏偉、最典型的扎倉建築,其平面按轉經禮儀佈置,由門廳和前廊圍成的天井、經堂、佛殿組成一個整體建築。哲蚌寺措欽大殿,有立柱183根,面積近2,000平方米,可容8,000僧人打坐誦經,爲"東方第一大經堂"。這個大殿和其他許多藏族佛寺的經堂一樣,以經堂中部凸起的天窗採光。整個經堂幽暗,只有一小束光線穿過天窗直射佛面,從而展現出"舉世渾黑,唯有佛光"這一佛教所宣揚的現實境界。加之殿堂裏掛滿卷軸佛畫、帷幕,造成色彩繽紛,光怪陸離的氣氛。

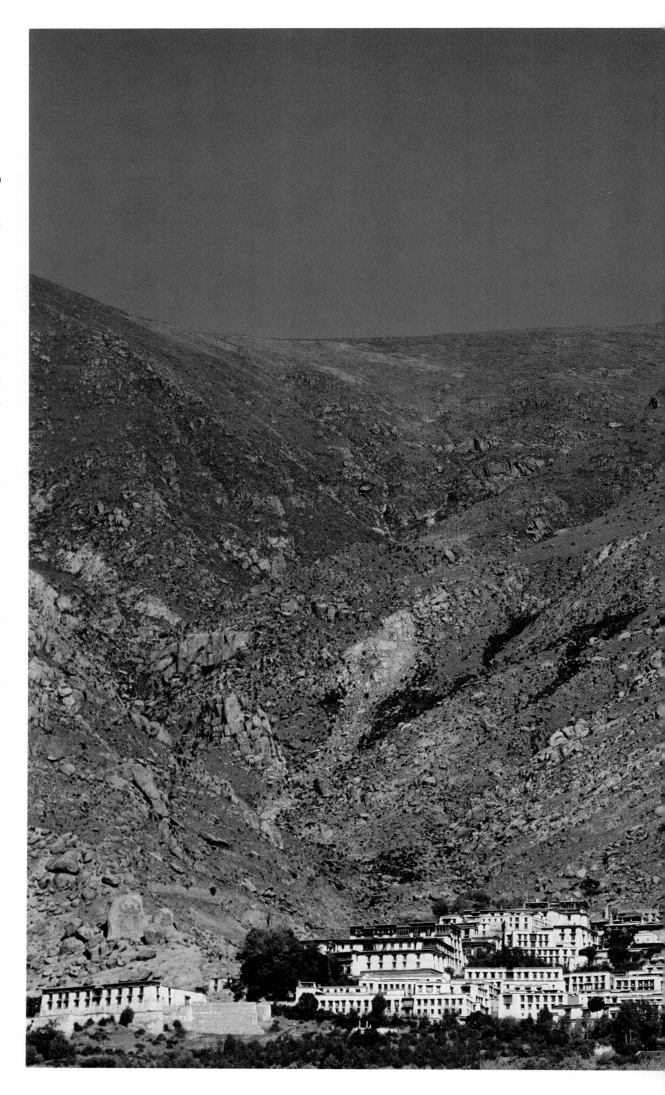

80 哲蚌寺全景

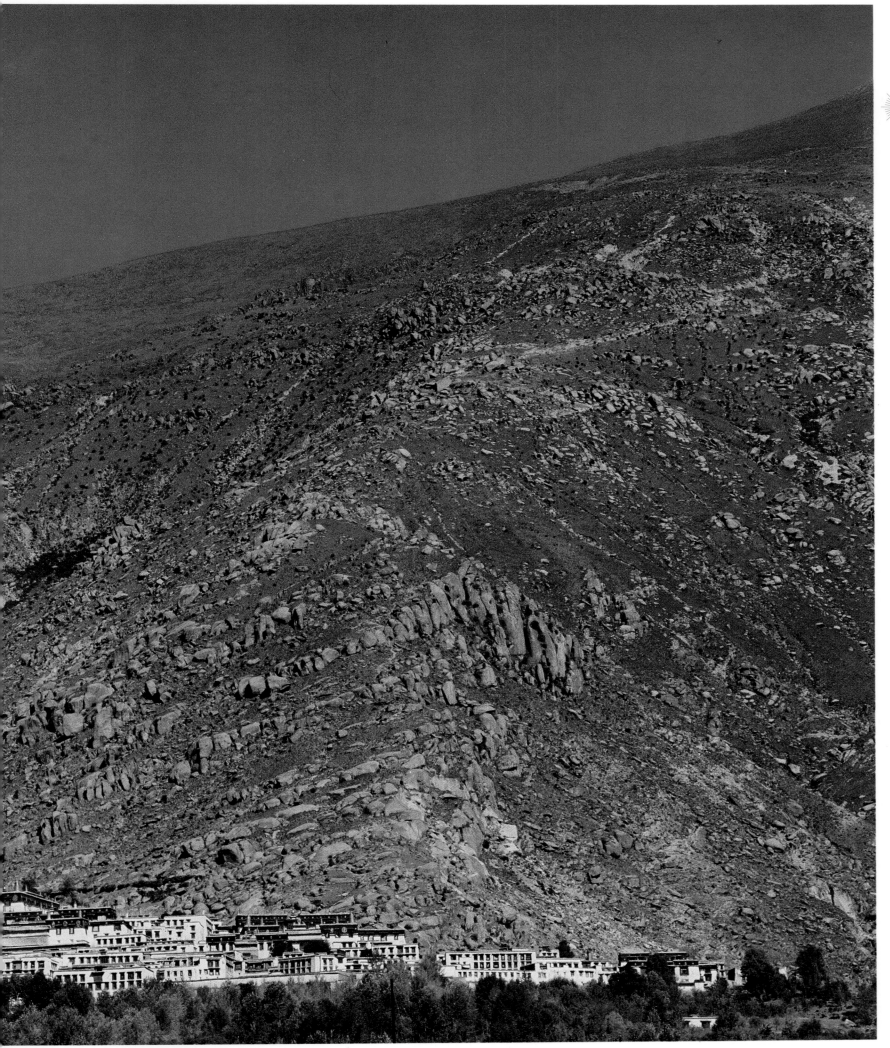

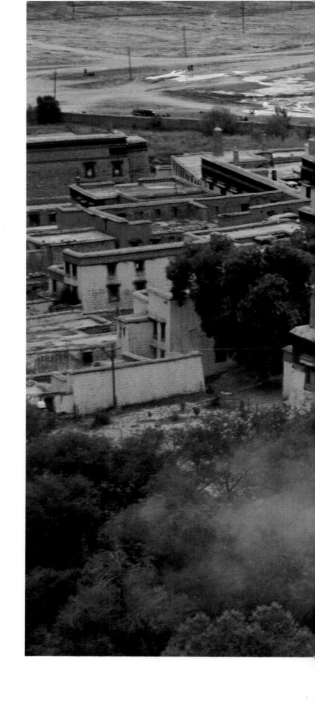

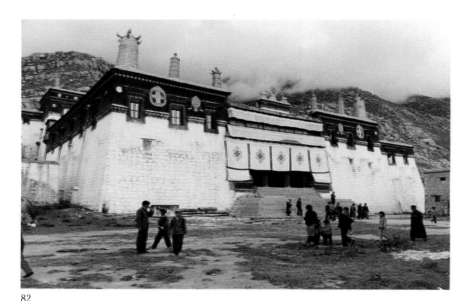

81

82

83

84

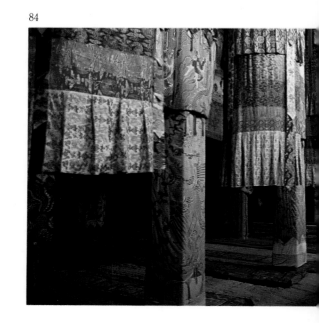

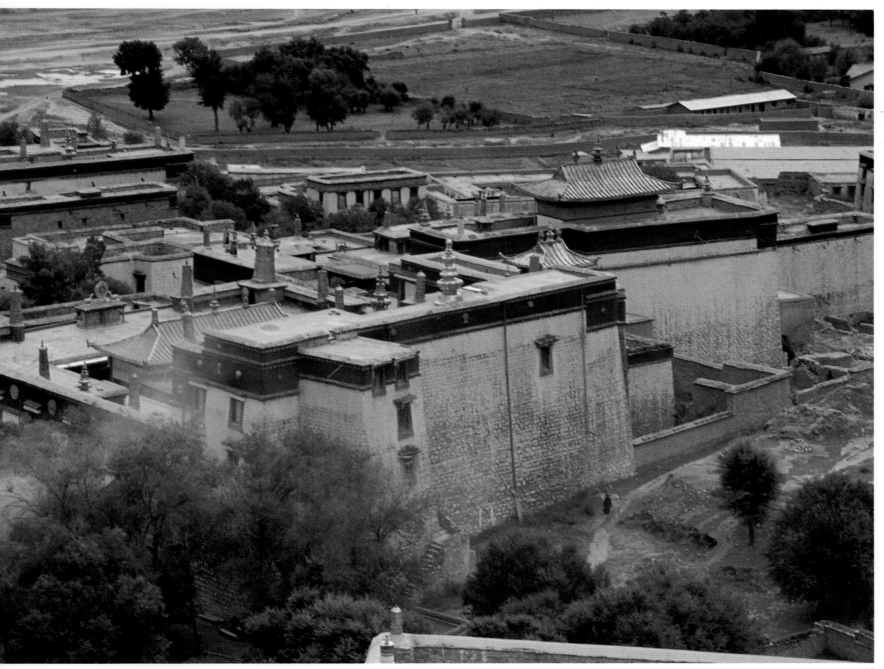

85

86

81 哲蚌寺白塔
據說先有塔而後有寺，這也是藏族佛寺的建寺規律。

82 哲蚌寺措欽大殿外景
該殿是藏傳佛教寺院中最大的經堂，可容 8,000 喇嘛集體打坐誦經，被譽爲東方第一大經堂。

83 措欽大殿殿頂上的金幢

84 措欽大殿內景

85 色拉寺建築羣

86 色拉寺"扎倉齊"經堂
此經堂是愛國宗教人士熱振活佛的經堂。熱振活佛曾任西藏攝政，1947年4月被策劃西藏獨立的親英分子害死。

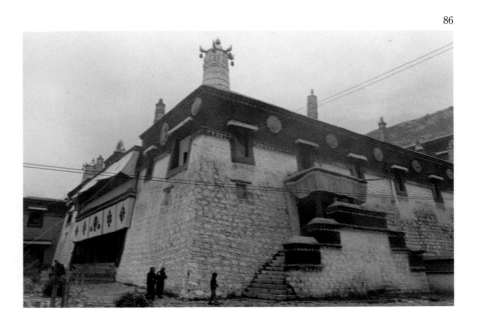

桑鳶寺

座落在西藏自治區扎囊縣雅魯藏布江北岸的桑鳶寺，是藏傳佛教古老寺院之一，是在唐金城公主的兒子藏王赤松德贊的倡導下，於公元779年建成，爲西藏第一座剃度僧人"七覺士"出家的寺院。主殿高三層，是梵式、漢式和藏式三種建築藝術的融合體。

吐蕃贊普朗達瑪滅佛時，該寺曾被封閉。十世紀後半期，佛教努力恢復，遂爲藏傳佛教寧瑪派（紅教）的中心寺院。該寺幾經火災，現存建築多爲七世達賴格桑嘉措時重建的。

桑鳶寺的建築，是按照佛教的世界形成圖說佈置的。中央的烏策大殿象徵着世界中心的須彌山；南、北的尼瑪（太陽）、達娃（月亮）廟象徵日、月輪；大殿四角有白、青、綠、紅四座舍利塔，象徵四天王天；圍繞大殿有十二座建築物，象徵着須彌山四方鹹海中的四大部洲和八小洲；而圓形的圍牆，也是世界的外圍鐵牆。牆頭上，每1米左右便有一座紅陶塔。奇特的佈局，在藏傳佛教古寺院中僅此一例。

87

87 桑鳶寺"康松上干棱"殿的石砌大門
據說這是吐蕃贊普赤松德贊爲王妃蔡幫·美多純而建的。木石結構，下層殿堂內的木柱均以銅包裹。

88 "康松上干棱"殿內的梁柱
這是採用了內地漢族宮殿建築的減柱法來建造的，它不但節省木材，也擴大了殿堂的使用空間。

89 柱頭上藏漢結合的裝飾圖案

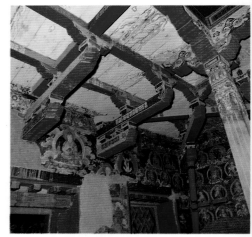

88

89

桑鳶寺平面示意圖

1. 烏策大殿
2. 月亮殿
3. 太陽殿
4. 黑塔
5. 紅塔
6. 綠塔
7. 白塔
8. 外圍牆

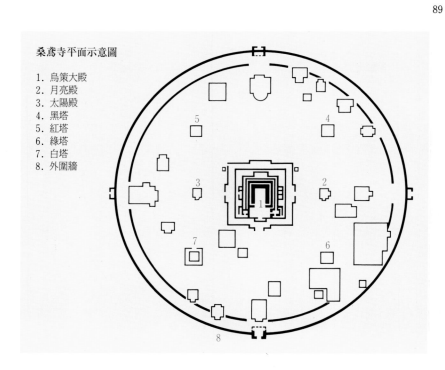

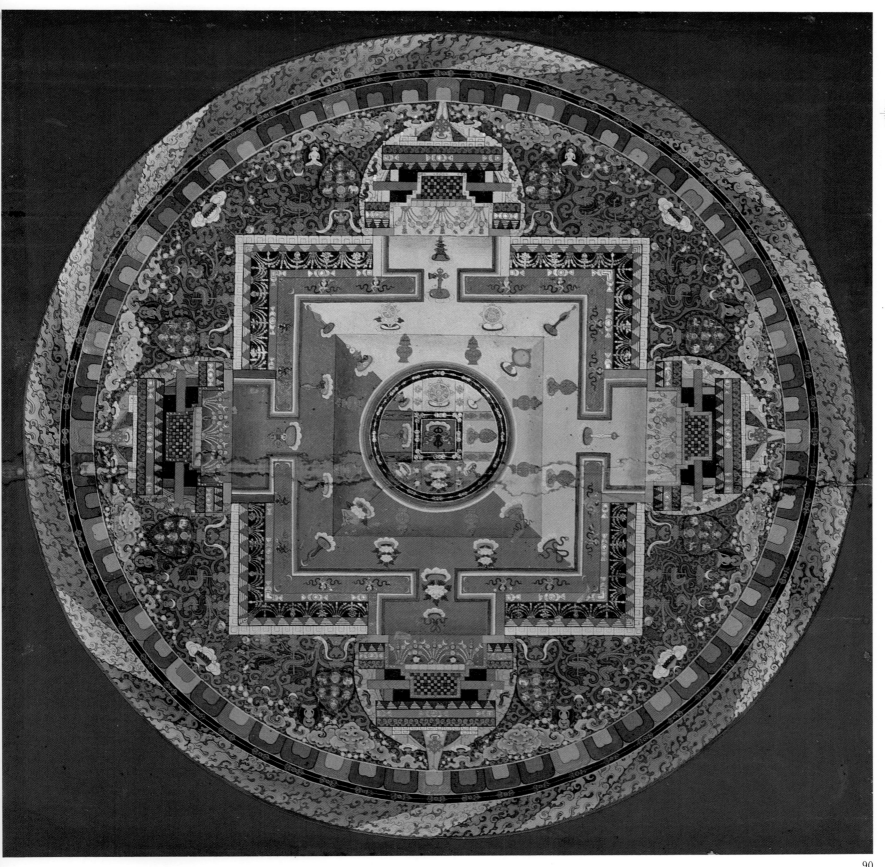

90

90 繪製精美的藻井彩繪——壇城圖
　　按佛教的說法，壇城是佛說法的地方，
　　這裏畫的是平面圖，另有立體的銅壇城。

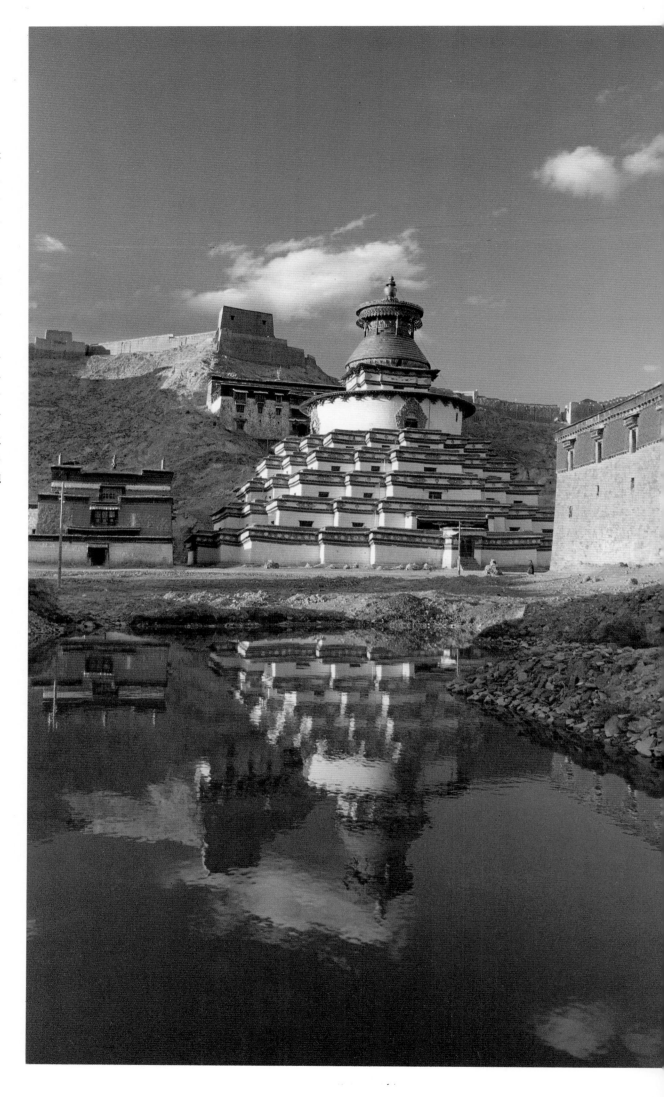

白居寺菩提塔

西藏自治區江孜縣白居寺菩提塔（藏名班根曲登，意為流水漩渦處的塔，可能與它矗立在江孜城西年楚河畔有關），是西藏佛塔之冠，也是中國建築史上獨一無二的珍品。

塔於明永樂十二年（公元1414年）動工興建，耗百餘萬工日，歷時十年建成。該塔分塔座、塔瓶、塔頂三個部份。塔身上部四面各有一對菩薩的慧眼，表示佛法無邊；十三天為銅鑄，代表修成正果的十三個階段。塔內有一○八門，七十七間佛堂。此塔結構獨特，塔中有寺，外形高大華美，南北、東西方向的建築外輪廓斜線與底座基本上為等邊三角形。塔內各佛堂塑有佛像千餘，再加上壁畫中的佛像，總數逾十萬，故亦稱十萬佛塔。

91 白居寺班根塔全景

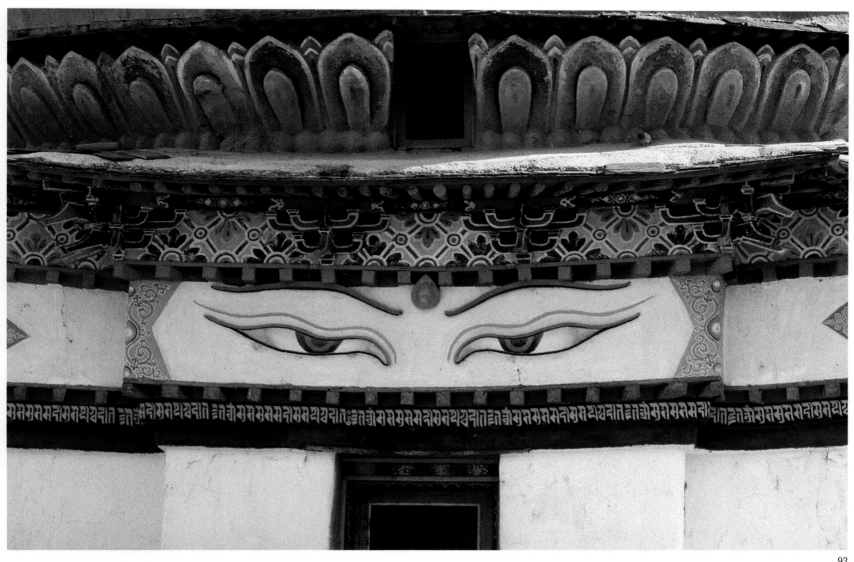

93

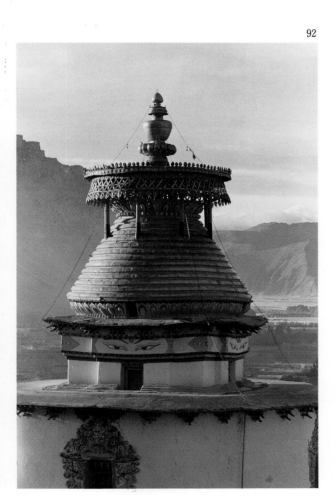

92

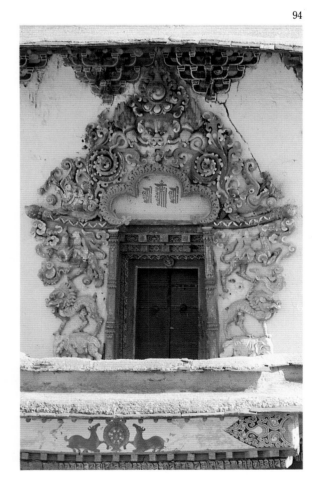

94

92 塔的上半部份

93 塔上的慧眼

　據傳是源於印度教的神祇淫婆神的雙眼。
淫婆神象徵破壞之神，有時也代表保護
之神，對宇宙一切有生殺之權。淫婆神
的眼睛俯視大地，判斷善惡，所以信徒
常引為警惕。

94 塔上佛殿彩門

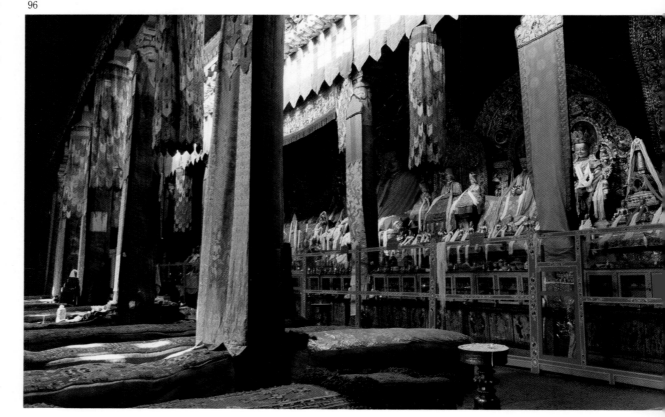

薩迦寺

建築

宋熙寧六年（公元1073年），貢却杰波在後藏薩迦興建了薩迦寺弘揚佛法。後以此寺為主寺，形成薩迦教派（薩迦，藏語意為灰白色的土地，因為在灰白色的土地上建寺，故名薩迦寺）。又以此派寺廟圍牆塗有象徵文殊、觀音和金剛手菩薩的紅、白、黑三色花條，俗稱花教。教主由貢却杰波家族世代相承。主要弘揚道果教法，不禁娶妻。

　　該寺位於重曲河兩岸，分南北兩寺，現存的南寺是公元1268年興建的。而薩迦北寺已遭破壞，昔日輝煌壯麗的寺院不復存在，只有一些頹垣斷壁可供憑吊。

　　從建築的整體佈局來看，薩迦南寺是一組十分典型的元代城堡建築。總平面是方形，邊長約210米，有內外兩道城牆。四邊城牆的中部和四角，都建有敵樓，外城之外還有石砌塹壕。這種建築式樣反映了當時薩迦王朝初期兵禍尚未完全結束的特點。城堡式建築體現了戰時防禦的需要。東入口門道狹窄，成工字形，有閘孔。孔道頂部開有墜石洞，能給進犯者以出其不意的致命打擊。薩迦派首領八思巴接受了元帝忽必烈封賞，拜為帝師，並成為元朝在西藏劃分的十三個萬戶長的首領。八思巴還奉忽必烈之命創製一種"蒙古新字"，即八思巴蒙文。他一生的活動進一步鞏固了西藏和中央政權的關係，而且推動了藏漢、藏蒙民族之間的文化交流。薩迦南寺修建時，從內地就來過不少漢族工匠，因而建築特點上不僅繼承了藏族碉房建築的傳統做法，而且具有元代內地建築的風格。

95 薩迦南寺城堡式的建築外形
96 薩迦南寺大經堂內景之一

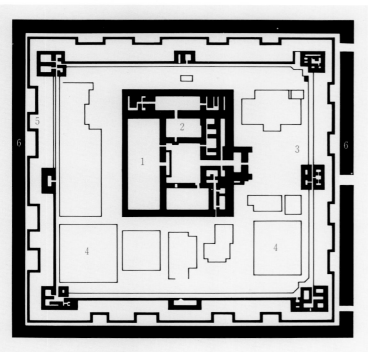

薩迦寺(南寺)平面示意圖

1. 大經堂 4. 僧舍
2. 銀塔殿 5. 羊馬城
3. 內城 6. 護城河

97 薩迦南寺大經堂內景之二

98 大經堂內梁架結構

99 大經堂的柏樹立柱

　　大經堂有40根稍加修斫的粗大的柏樹立
柱。最粗的一根叫"鐵哪賽全嘎瓦"，圓
周為3.9米，直徑1.2米，高6.6米，
柱子的蓮花紋石座周長5.2米，直徑1.66
米。據傳此柱為元朝皇帝忽必烈所贈。

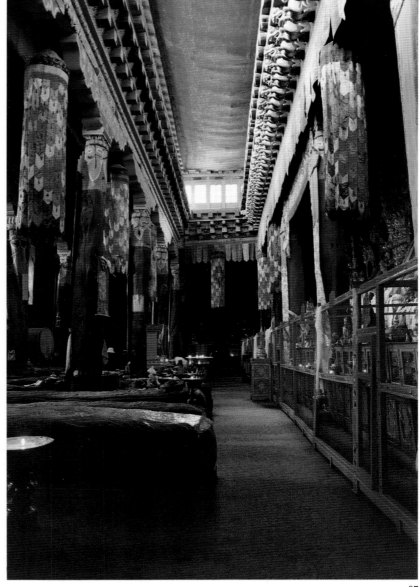

97

98

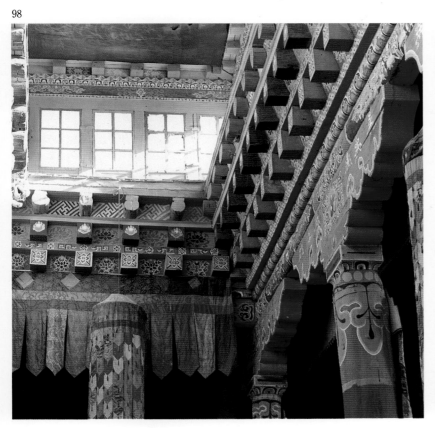

99

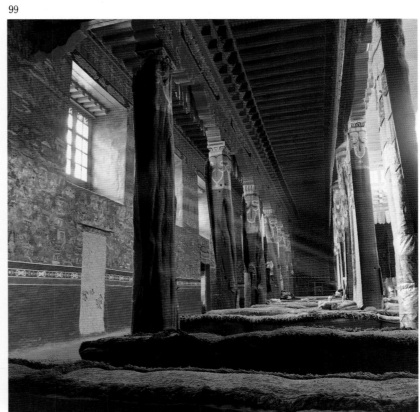

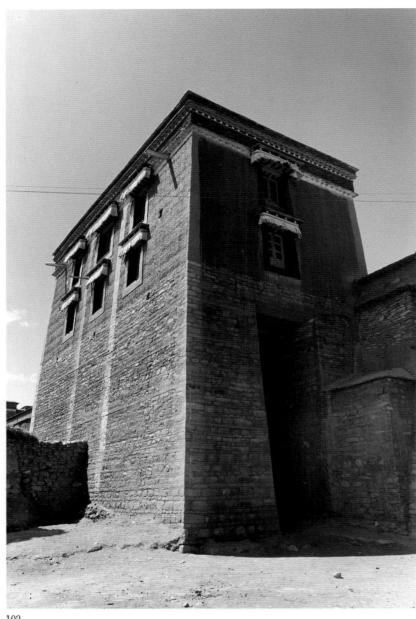

102

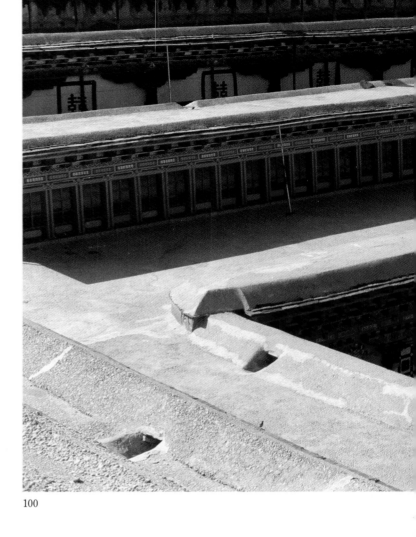

100

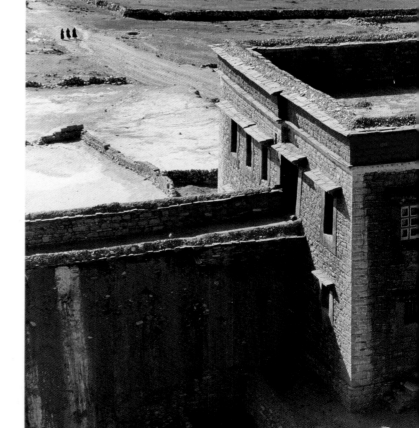

100 大經堂上部的三層採光窗戶

101 圍牆四角的碉樓

102 大門也是碉樓，門開在兩側

103 大門甬道上部裝有墜石機關

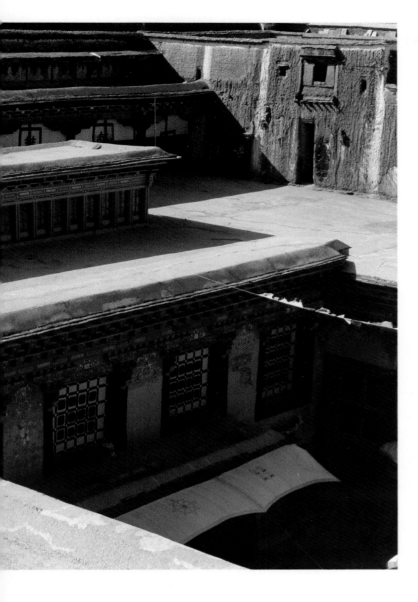

101

103

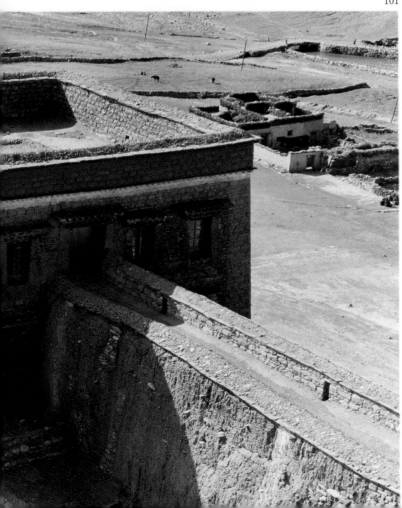

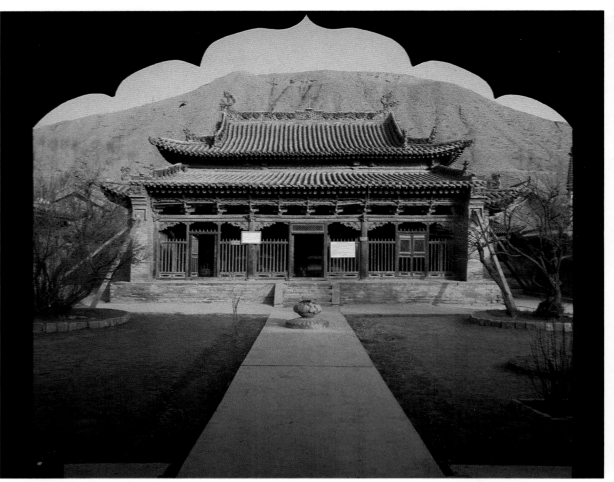

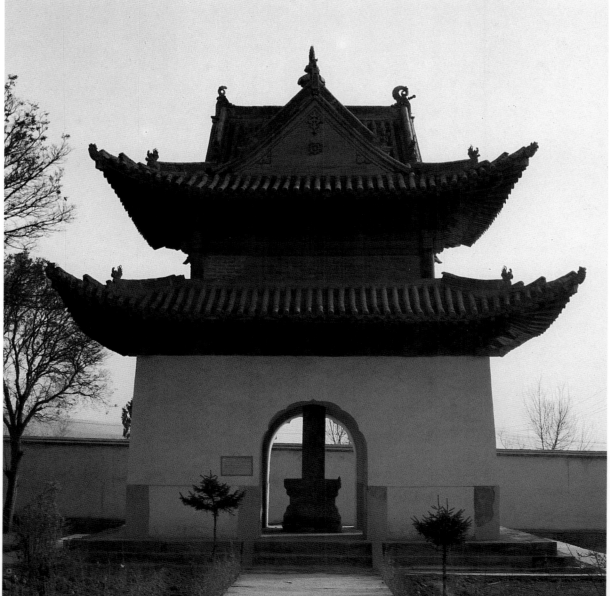

建築

瞿曇寺

　　瞿曇寺在青海省樂都縣南約21公里，背山面水，古柏蒼松掩映，風景優美。明洪武二十六年（公元1393年），太祖朱元璋應西寧衛僧人三羅喇嘛所請，爲當地的藏族部落的一所佛堂（即現在的瞿曇寺殿）賜名“瞿曇寺”。整個寺院的建築羣是典型的漢式宮殿建築，按中軸線排列，佔地8,200多平方米，規模宏大，保存完整，是中國西北地區保存完好、首屈一指的明代建築羣。

　　寺院著名的建築物有前山門、金剛殿、瞿曇寺殿、寶光殿、隆國殿。兩旁建有護法殿、左右小經堂、四座鎮煞佛塔，大小鐘鼓樓、畫廊等。其中以隆國殿最宏偉壯觀。該殿佔地921平方米，屹立在該寺後面最高處的寬大台基上，前伸月台四面雕有雄渾莊重的紅沙石欄杆，得到建築學家們的很高評價。兩廂畫廊，在中殿兩側拾級而上，連檐通脊共28間，牆面繪滿400多平方米的壁畫，主要內容爲佛本生故事。壁畫構思奇巧，技法高超，筆法細膩，造型優美，是中國明代繪畫的精品，深受中外藝術家的讚譽。

104　瞿曇寺殿
　　　建於明洪武二十五年（公元1392年），內檐門額上懸有明太祖朱元璋敕賜金書“瞿曇寺”匾額一方。

105　瞿曇寺碑亭
　　　亭內立明洪熙元年（公元1425年）的《御製瞿曇寺碑》。

106　瞿曇寺漢式建築羣

107　有五百多年歷史的斗栱、雀替
　　　瞿曇寺殿雖在乾隆四十七年（公元1782年）修葺，但仍完好地保留原來的建築風格和規模。該殿檐下的斗栱、花板和雀替等，工藝嫻熟，巧妙精緻。特別是上面的彩畫，石綠色的旋子花紋，歷經五百餘年，色彩仍很鮮明。

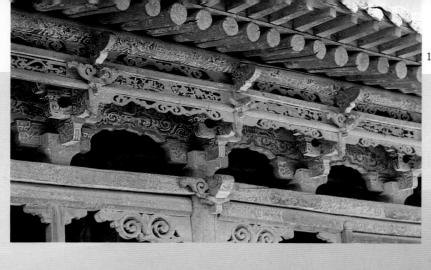

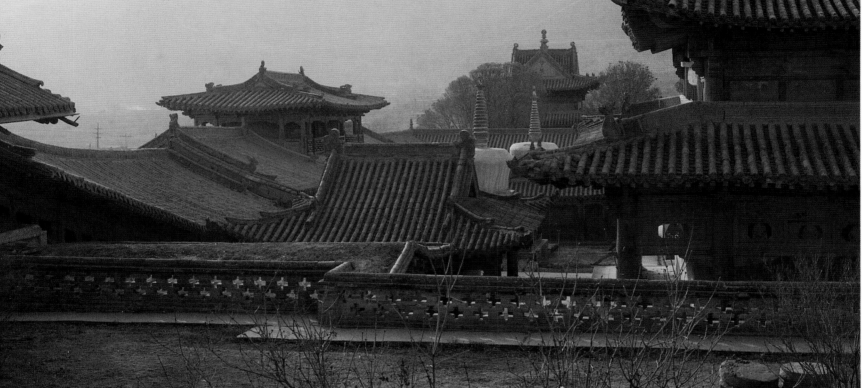

108 前山門

永樂年間，明成祖朱棣進一步擴建瞿曇
寺，曾派欽差太監、指揮使田選等到寺
建立了前山門、金剛殿、寶光殿、兩廂
廊及禪房等。

108

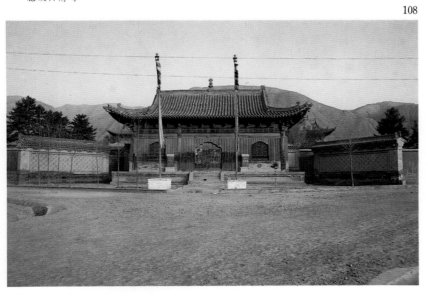

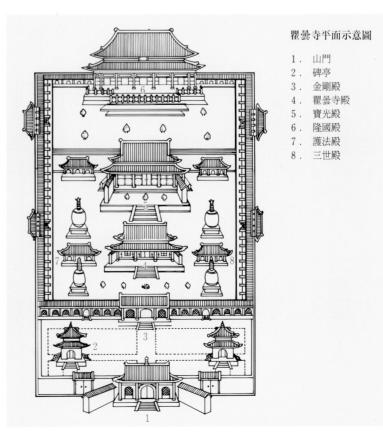

瞿曇寺平面示意圖

1．山門
2．碑亭
3．金剛殿
4．瞿曇寺殿
5．寶光殿
6．隆國殿
7．護法殿
8．三世殿

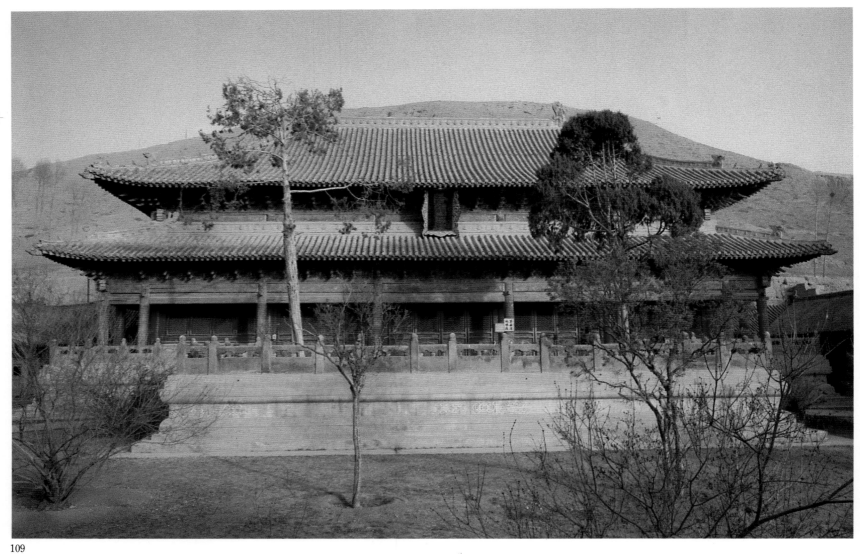

109

110

109 隆國殿

它和瞿曇寺殿、寶光殿同在一條中軸線
上而排在最後,故又稱後殿,是全寺建
築中最富麗堂皇的一座漢式殿宇,佔地
面積 912 平方米,聳立在一個寬大的台
基上,前有月台,環以紅砂石欄杆,柱
頭爲寶珠,扶手下爲荷葉淨瓶,欄板部
份飾以樸素的海棠池子,整個欄杆雕刻
雄渾莊重。該殿爲明宣宗朱瞻基登基後
下令建築的,於宣德二年(公元1427年)
落成。寺內有一"御製瞿曇寺後殿碑",
記述了建殿的經過和意義。他還下令從
西寧衛百戶通事旗軍中調撥五十名兵士
進駐寺內,負責護寺和灑掃等工作。

110 隆國殿內景

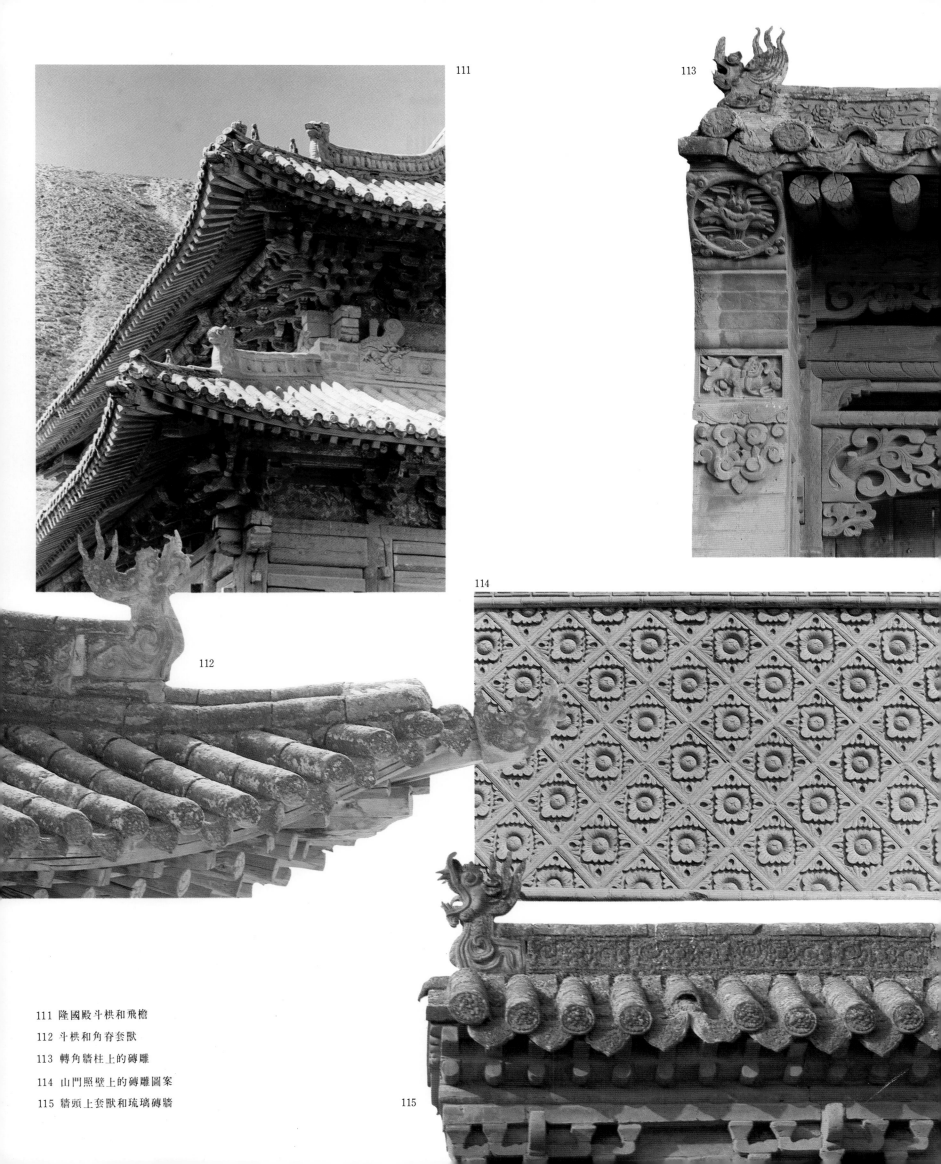

111

113

114

112

115

拉卜楞寺

舊稱扎西奇寺,座落在甘肅省夏河縣城西。始建於清康熙四十八年(公元1709年),是我國藏傳佛教格魯派六大寺院之一(另五寺爲哲蚌寺、甘丹寺、色拉寺、扎什倫布寺和塔爾寺)。

拉卜楞寺是由大夏河北岸依龍山山坡排開的眾多的佛殿經堂、活佛公署、佛塔、經壇、藏經樓、印經院等組成,佔地約80多公頃,房屋不下萬間。遠遠望去,瓊樓玉宇,朱牆金瓦,富麗豪華,光輝燦爛;近看建築精美,描金錯彩,磚雕木刻,令人讚嘆。其中最著名的壽禧寺爲六層藏漢結合的宮殿式建築,內供彌勒佛一尊。全寺有六個學院:聞思學院(修顯宗)、續部上學院(修密宗)、續部下學院(修密宗)、時輪學院(修天文)、醫學院(修醫藥學)、喜金剛學院(修法事)。各扎倉有前廊、經堂、佛殿構成,佛殿一般高二層、進深二、三間,供扎倉內僧眾所崇奉的佛像。經堂以聞思學院最大,深15間,可容3,000多僧人打坐誦經。寺內僧舍均爲藏式平頂建築。

全寺有佛像數萬,卷軸畫數萬,大多爲著名的青海吾屯畫鄉藝人的作品。古器物亦有數萬,而收藏經典、史籍更達六萬餘册之巨。

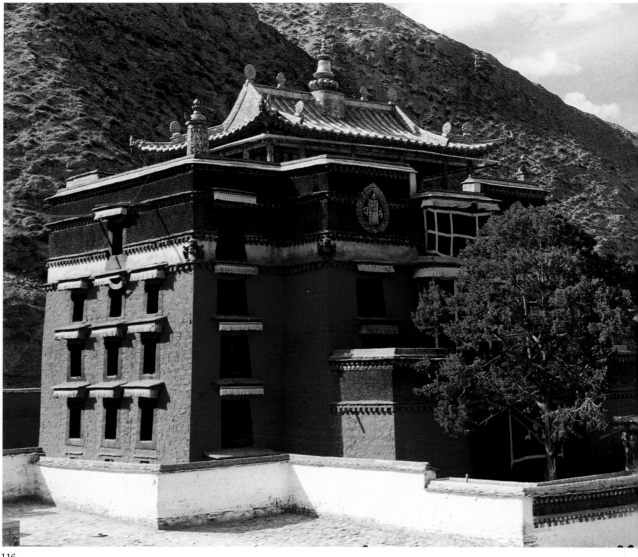

116

117

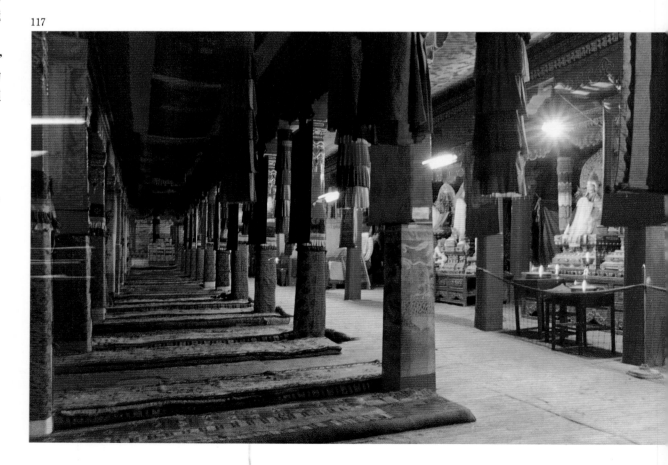

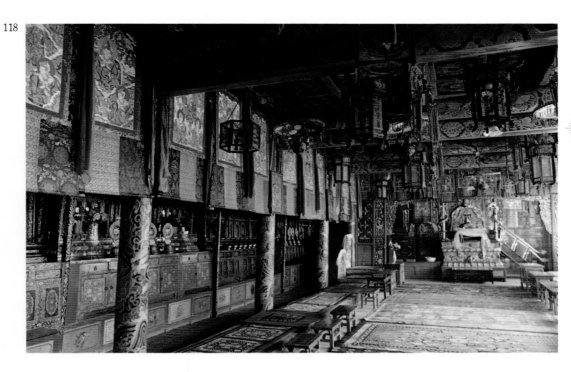

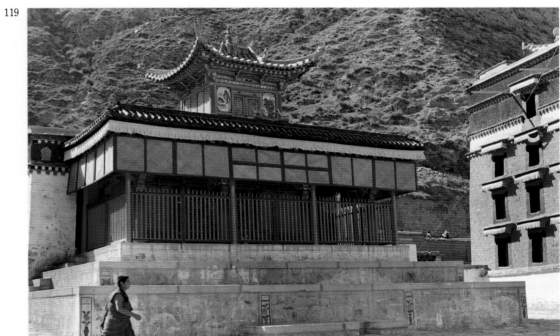

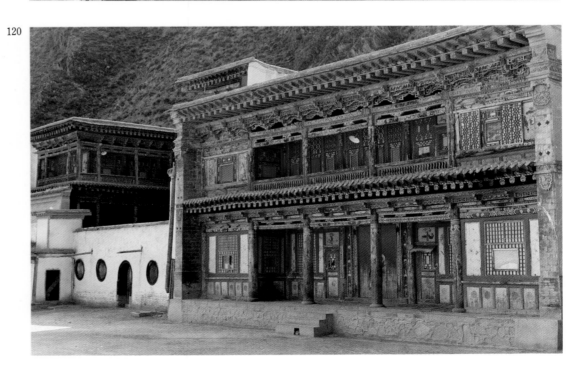

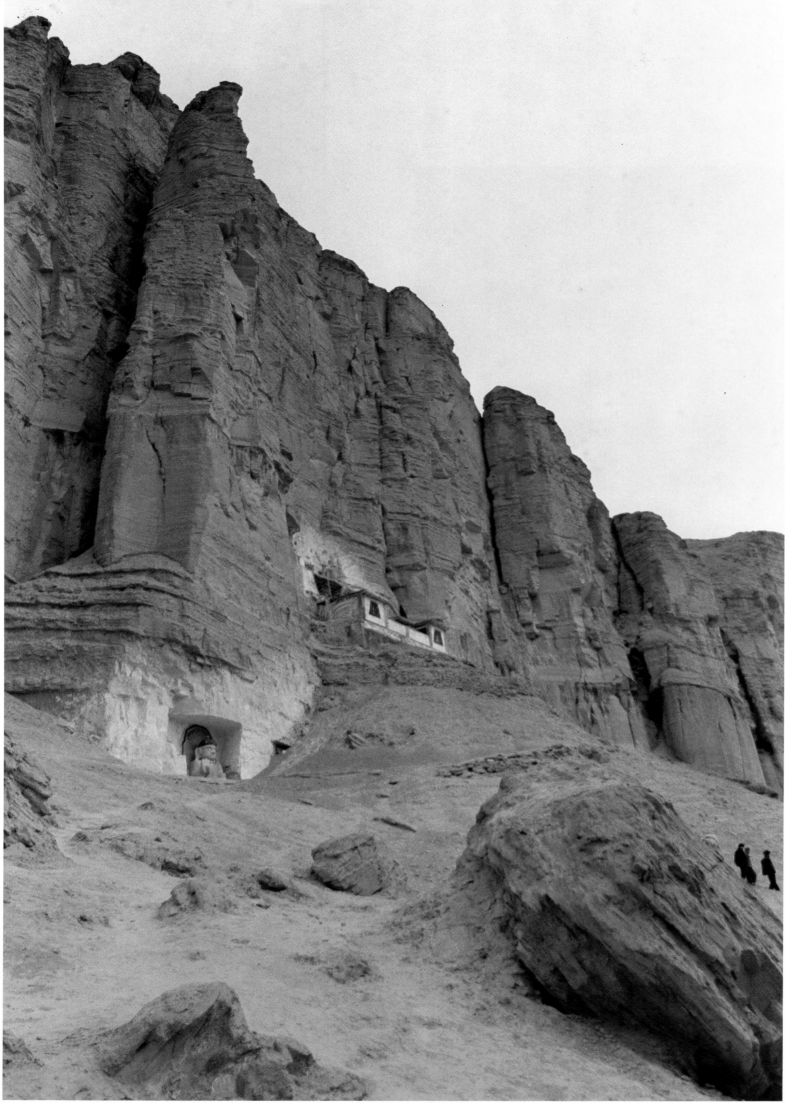

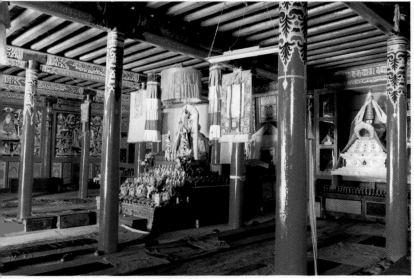

142

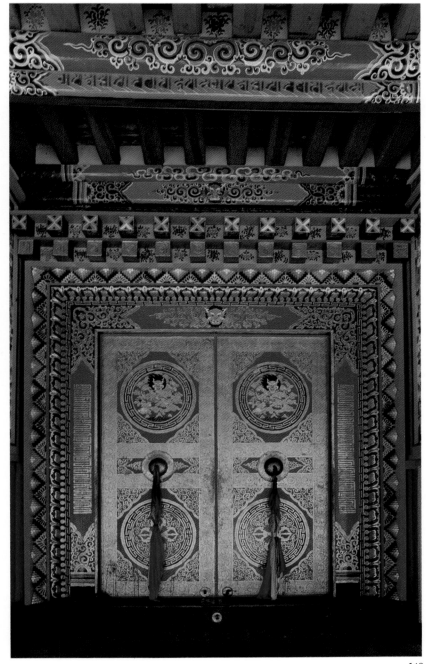

143

144

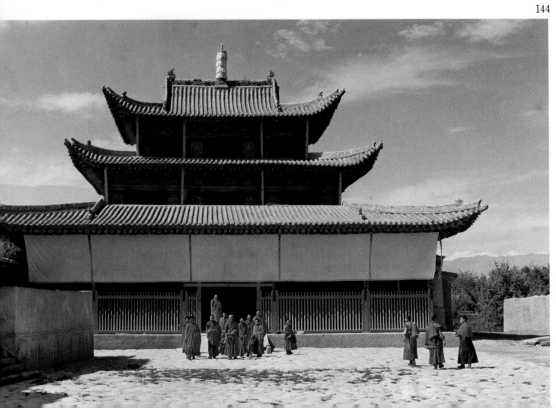

141 修築在山岩上的白馬寺外景

142 裝修後的文都寺小經堂內部

143 小經堂大門

144 郭馬爾寺小經堂外景

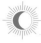

文成公主廟

此廟在青海省玉樹藏族自治州玉樹
縣以南約25公里的乩納溝內。廟為
藏式平頂建築,分三層,內有9尊
石刻佛像。傳說當年文成公主入藏
聯姻時,曾在此地短暫停留,教當
地藏族羣衆耕種、紡織,受到藏族
人民世世代代的愛戴,後世人遂建
廟以示懷念。

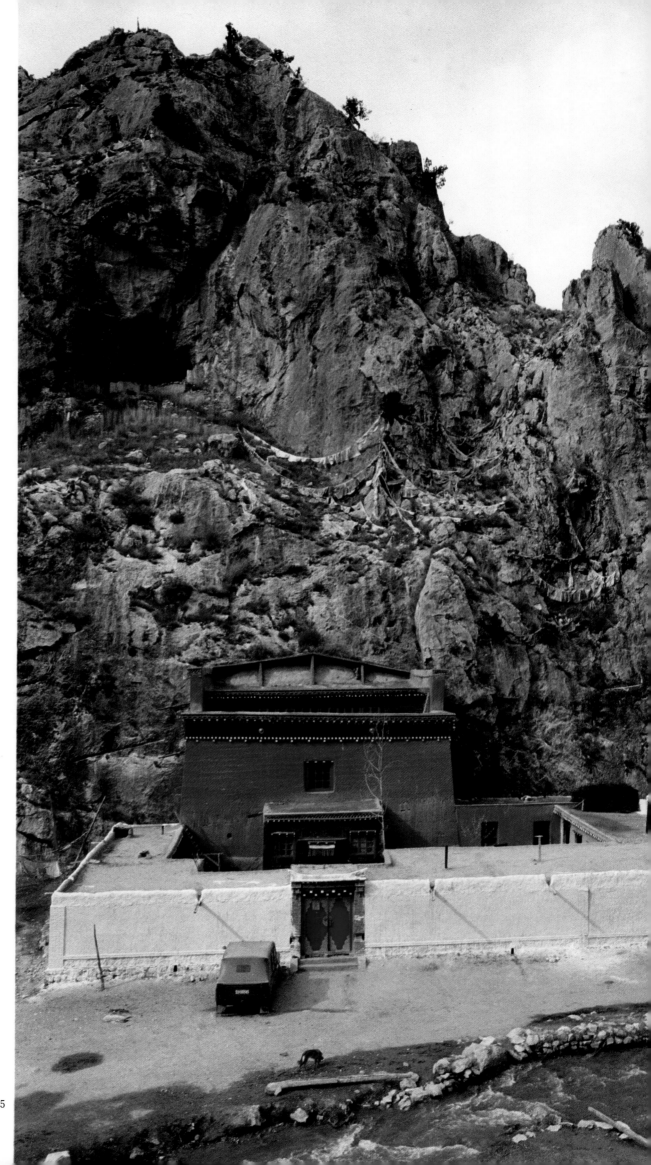

145 文成公主廟外景 145

羅布林卡

藏語稱爲"寶貝園"。位於布達拉宮以西1公里許,佔地36萬平方米,是達賴喇嘛的夏宮。兩百多年前,這裏是野獸出沒,雜草叢生的荒野。體弱多病的七世達賴格桑嘉措來這兒的小泉邊沐浴治療,搭起了帳篷。後來駐藏大臣爲他修建了烏堯頗章(涼亭宮),七世達賴自己又修了格桑頗章。八世達賴強白嘉措時期又修了恰白康(閱書室)、魯康(龍王廟)、措吉頗章(湖心宮)。直到康松司倫(威鎮三界閣)完工時,羅布林卡宮苑便初具規模了。到十三世達賴土登嘉措時,又大規模擴建,在西部修了金色頗章。而達旦米久頗章(新宮)則由十四世達賴丹增嘉措於1954年動工興建,至1956年落成。新宮區內松竹並茂,花卉爭艷,樓、台、亭、閣的佈置巧妙,形式活潑,充分採用了我國傳統的園林藝術的處理手法,宛如一幅幅的小品畫。

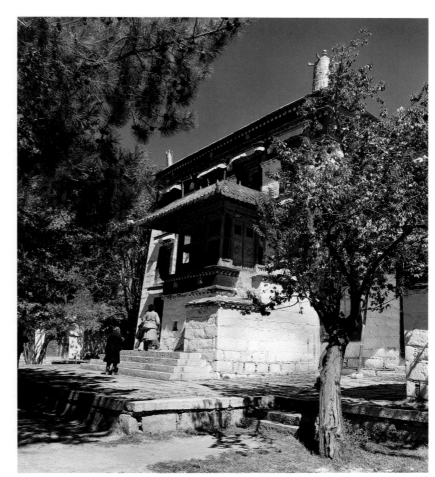

146

146 金色頗章
147 格桑頗章

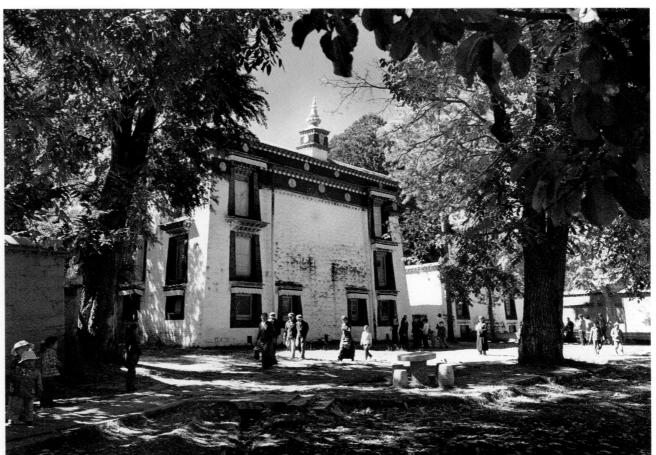

147

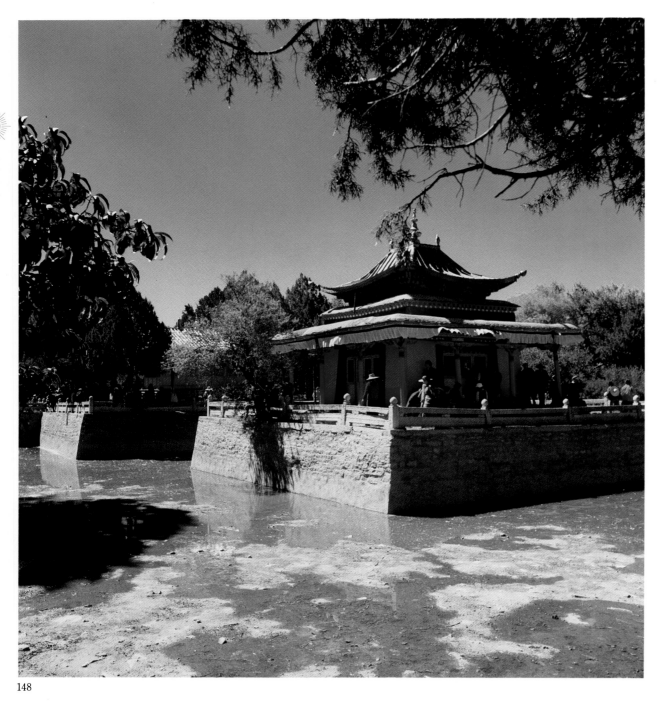

148

149

150

148 措吉頗章（湖心宮）

149 駐藏大臣休息室

150 1954年始建、1956年建成的達旦米久頗章（新宮）

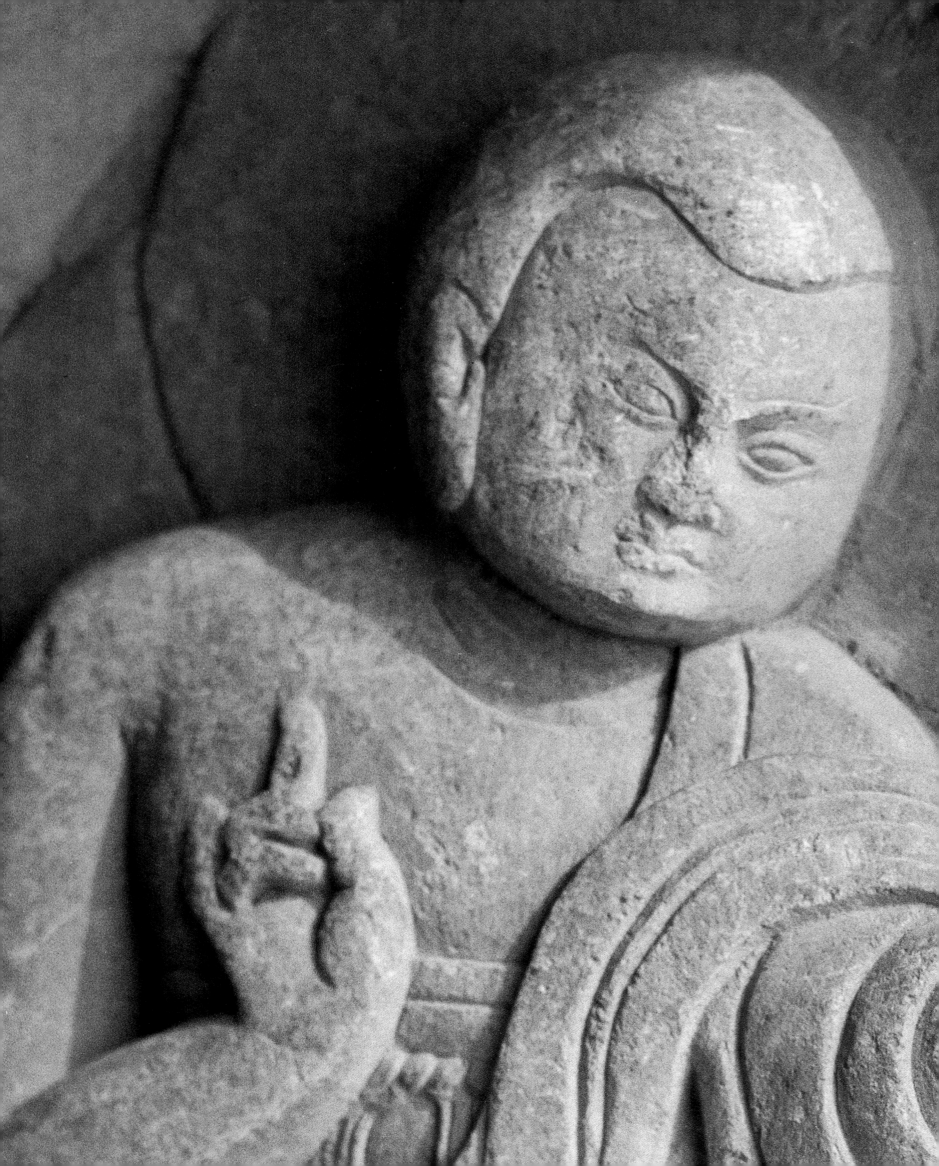

雕塑

高原佛寺是佛的世界。許多寺院都宣稱自己供有十萬佛像。佛像大多爲圓雕，但也不乏浮雕。而所用材料更是泥、銅、銀、玉、石、木、象牙等應有盡有。其中當然以泥塑最多，同時更有名爲"酥油花"的油塑，是高原地區的獨特工藝。佛像的雕塑，多能從世俗化中創新，突破了佛教造像度量經的束縛，並與寺院建築相結合而呈現總體美。雕塑的藝術手法，能概括地表現出一瞬間的表情及動作，使人們從靜止的形象中聯想其前因後果，從而間接地把握與這一形態相聯繫的潛在內涵，顯示了藏族早期雕塑藝術的成熟。

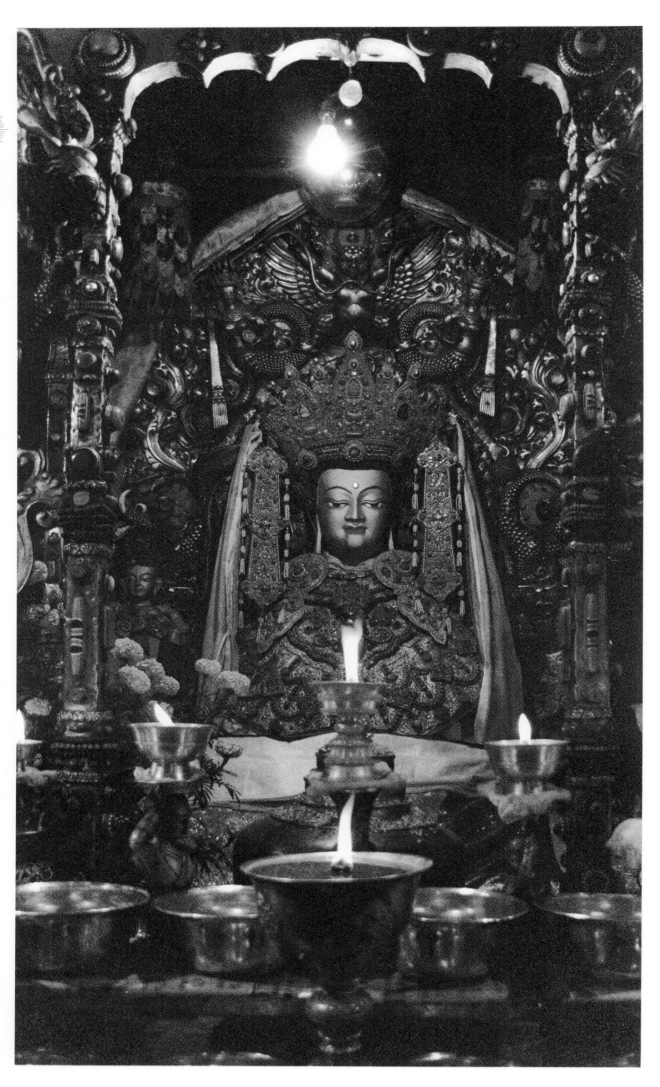

151 大昭寺內供奉的釋迦牟尼銅佛

此佛像是文成公主萬里迢迢從唐都長安帶來的。佛像裝飾極其精美，佛冠和披肩是格魯派祖師宗喀巴所獻；法衣、佛燈等是歷代中國皇帝所獻（成吉思汗的子孫旭列兀敬獻了大銀燈；另據五世達賴阿旺·洛桑嘉措在《大昭寺目錄》中指出：大明帝向釋迦牟尼佛敬獻了兩件鑲嵌着珍珠的法衣和一盞金燈）。

這尊佛像，在千百年歷史中幾遭劫難。一是松贊干布去世後苯教勢力抬頭，公開反對佛教。爲保護這尊佛像，佛教徒將它埋入地下有兩代之久。公元710年，赤德祖丹迎唐金城公主，又對漢地佛教在吐蕃的發展起了推動作用。金城公主把封在小昭寺這尊佛像供奉到大昭寺，並選派漢族僧人供奉佛像。

赤德祖丹逝世後，新贊普赤松德贊年幼，苯教勢力重又抬頭，開始禁佛，驅逐漢僧，大昭寺被當成屠宰場，佛像再次被埋入地下。後來又挖出，秘密送到芒域去。赤松德贊成年後，定計活埋了反對佛教的權臣馬尙仲巴結，又把戰功赫赫的將軍達扎路恭流放到藏北去。於是佛像又被迎回大昭寺供奉。至今，此佛像仍深受藏傳佛教各派所尊崇。

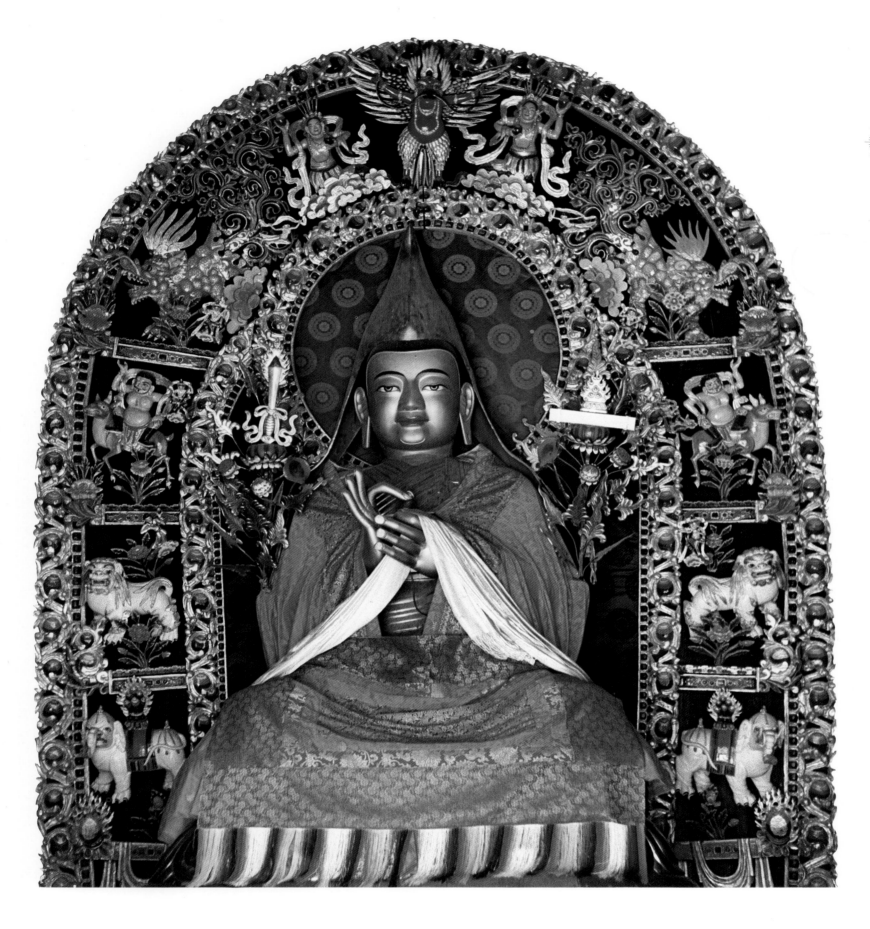

152 塔爾寺內所供奉的藏傳佛教格魯派
　　祖師宗喀巴鎏金大銅像
　　宗喀巴頭戴尖頂黃帽，身披袈裟，結跏
　　趺坐，雙手在胸前結成說法印，由兩肘
　　生出的蓮華上，右托寶劍，左擁梵夾，
　　這種印相標誌是根據文殊菩薩的印相創
　　造出來的。

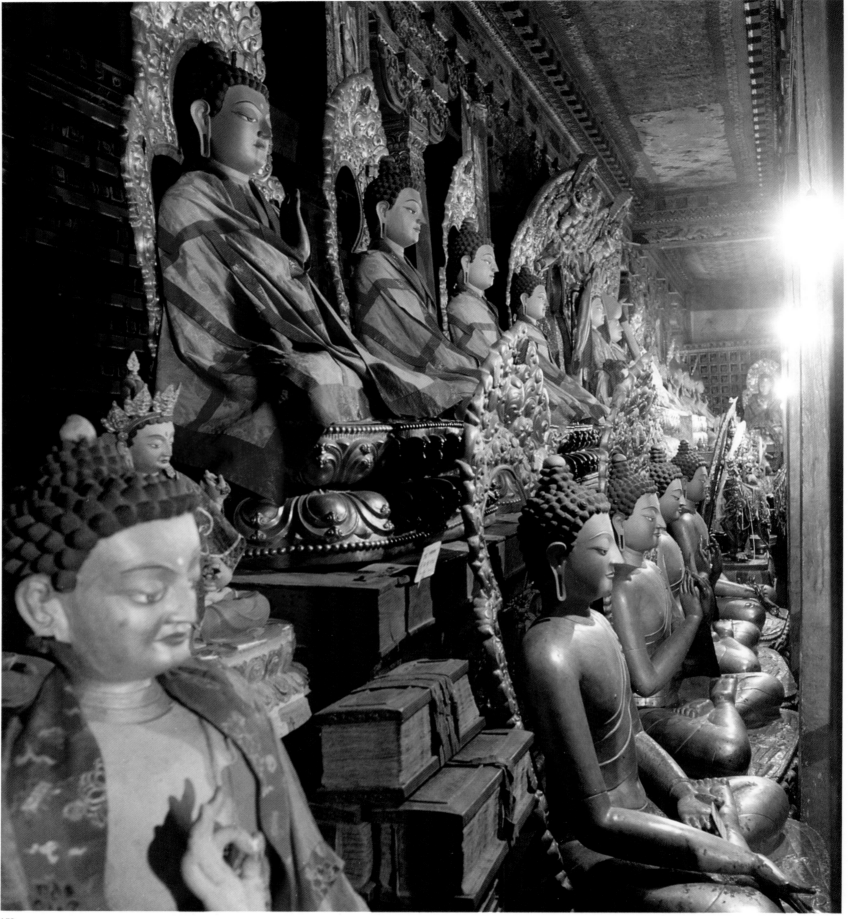

153

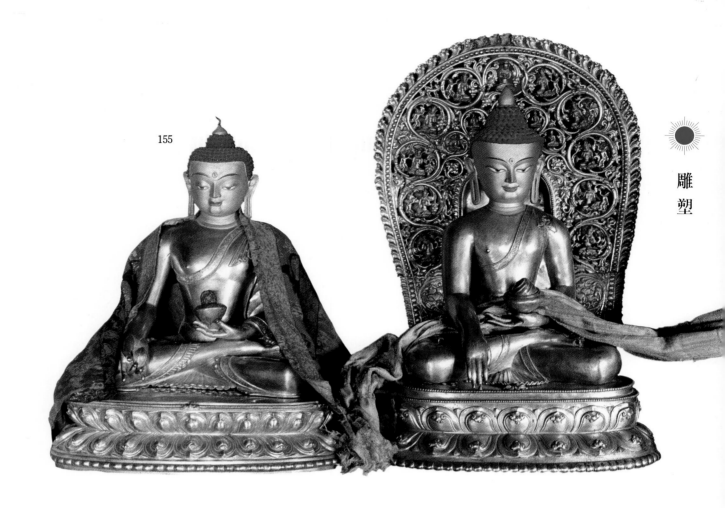

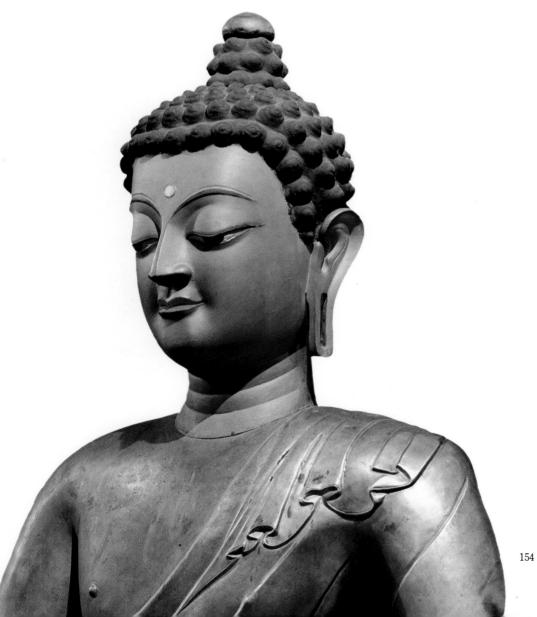

155

153　八大藥師佛像（銅製・布達拉宮）
　　藥師佛全名爲"藥師琉璃光如來"。佛教
　　認爲他們能滿足衆生一切需求，消除衆
　　生一切痛苦。

154　藥師佛頭像

155　藥師佛像（銅製・扎什倫布寺）

154

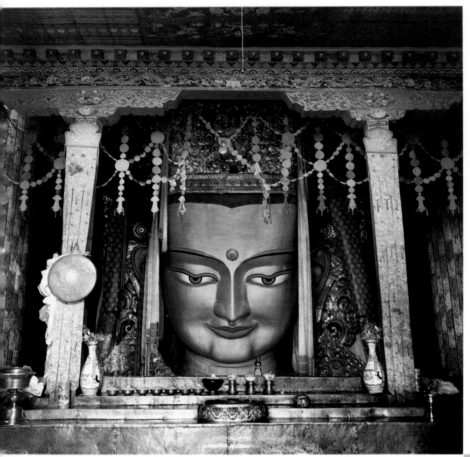

156

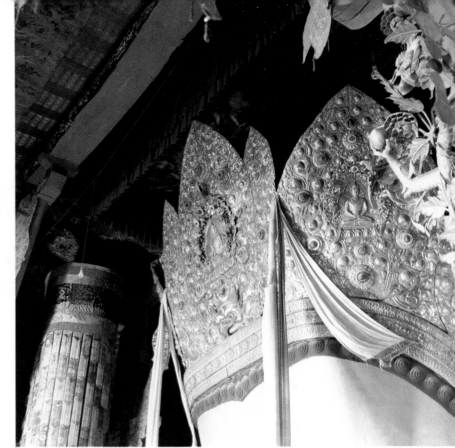

157

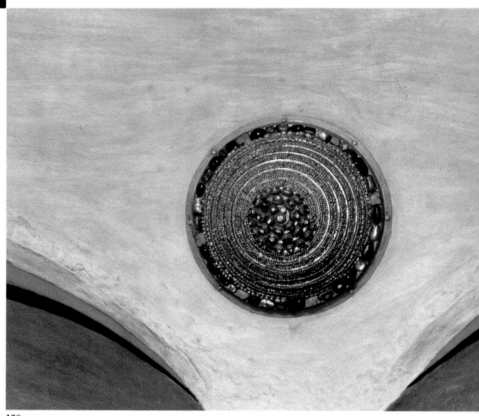

158

156 巨大的坐式彌勒佛銅像
　　（扎什倫布寺）

　　這是當今世界最大的鎏金大銅像，鑄於
　　1914年。底座高3.8米，佛身高22.4米，
　　總高26.2米，僅佛手就長3.2米，中指
　　粗1米。一共用去紫銅11萬多公斤，
　　黃金229公斤才鑄成。據佛教傳說中的
　　佛受記（預言）所說，彌勒佛是將繼承釋
　　迦佛位而成爲未來佛的菩薩。漢族地區
　　一些佛寺供奉的笑口常開的胖彌勒佛，
　　則爲五代時名爲契此的和尚，因傳說是
　　彌勒佛的化身，故後人塑像以作彌勒佛
　　供奉。圖爲佛像的面部。

157 鑲有無數珍寶的佛冠

158 巨佛眉宇間的"白毫"

　　這是由一顆核桃般大的鑽石、三十顆蠶
　　豆般大的鑽石、三百多粒珍珠，以及一
　　千多粒珊瑚、琥珀、綠松石等鑲製而成
　　的。

159 巨佛的面部和胸部

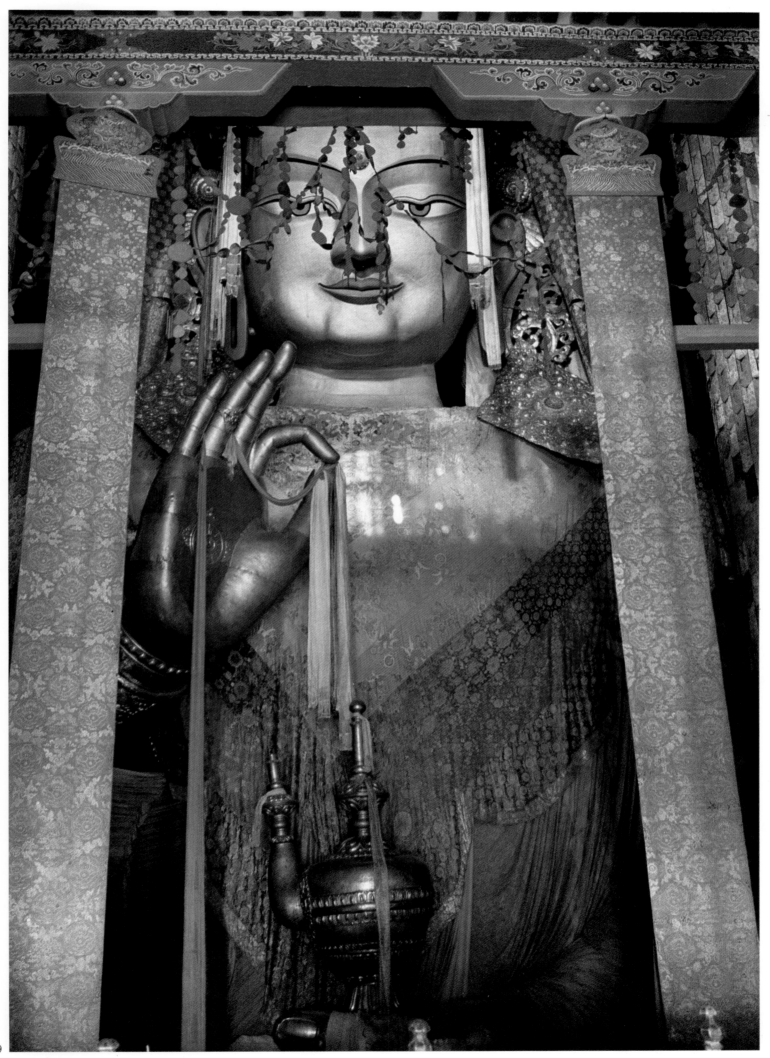

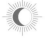

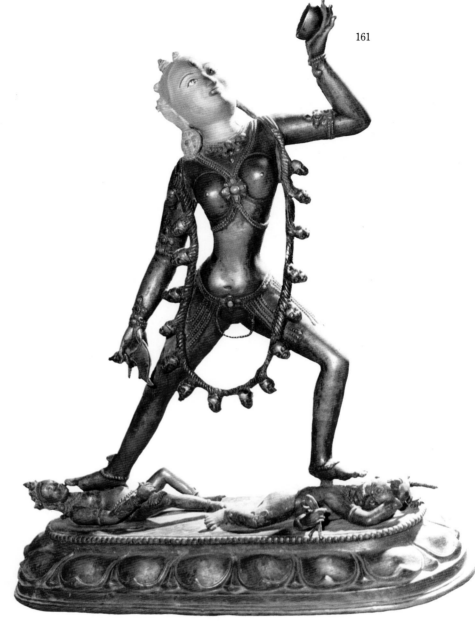

161

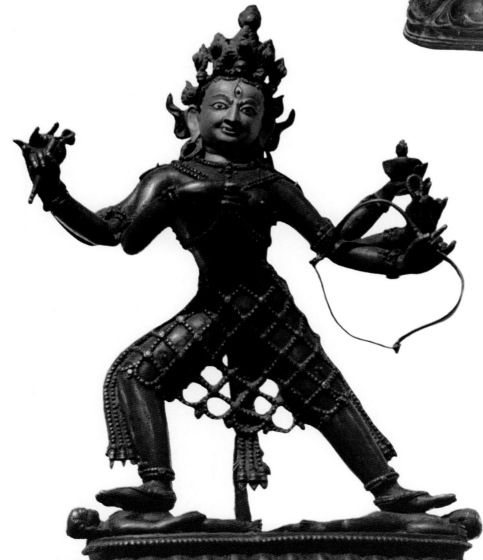

160

162

163

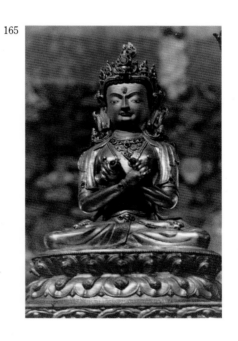

164

165

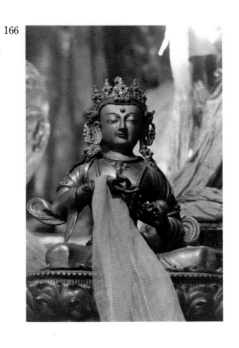

166

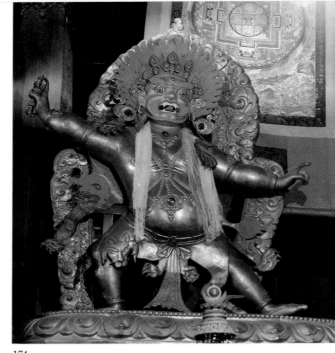

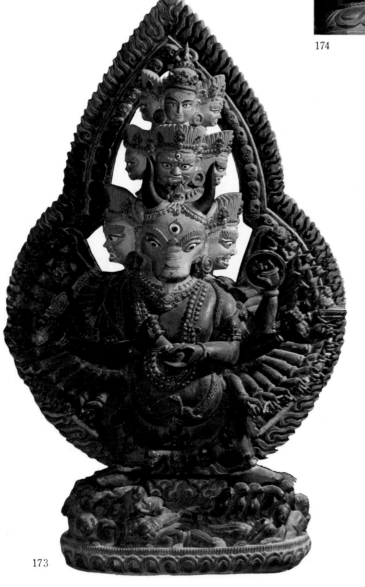

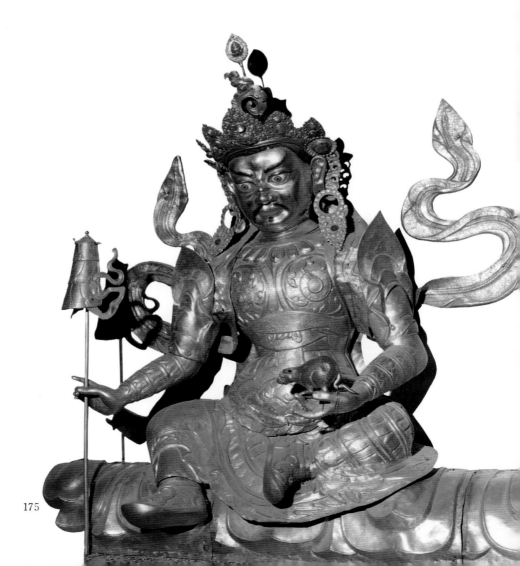

173 大威德金剛（銅製・薩迦寺）
　　大威德金剛又稱"怖畏金剛"，俗稱“牛
　　頭明王”，係無量壽佛的忿怒身，以其
　　可怖可畏的相貌去教令法界，降伏妖魔。
　　此尊多爲九頭（正面爲牛頭）、三十臂
　　十六足，頭頂無量壽佛，足踏臥鹿，手
　　執法器。

174 金剛手（銅製・布達拉宮）

175 四世班禪靈塔塔座上的鎏金浮雕像
　　（扎什倫布寺）

174

173

175

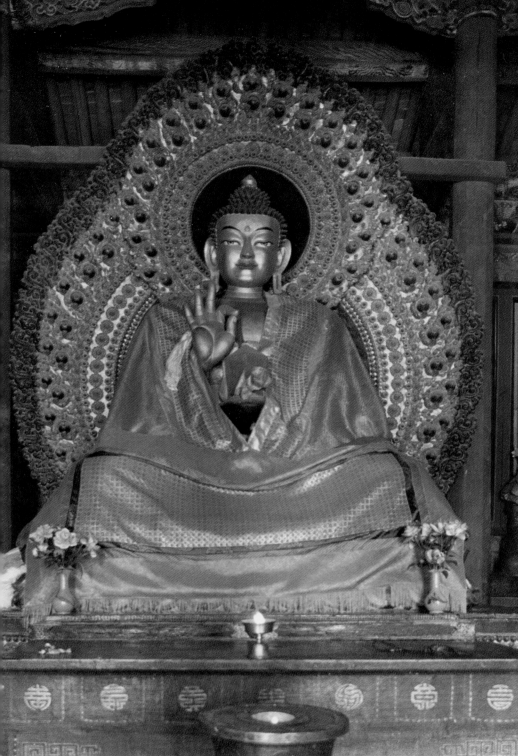

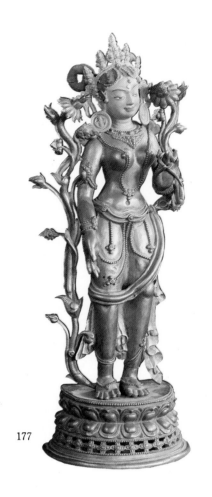

177

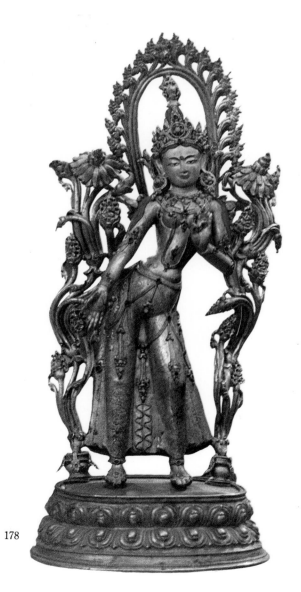

176

178

雕塑

176 如來佛（塔爾寺）

177 彌勒佛（銅製・布達拉宮）

178 彌勒佛（銅製・薩迦寺）

117

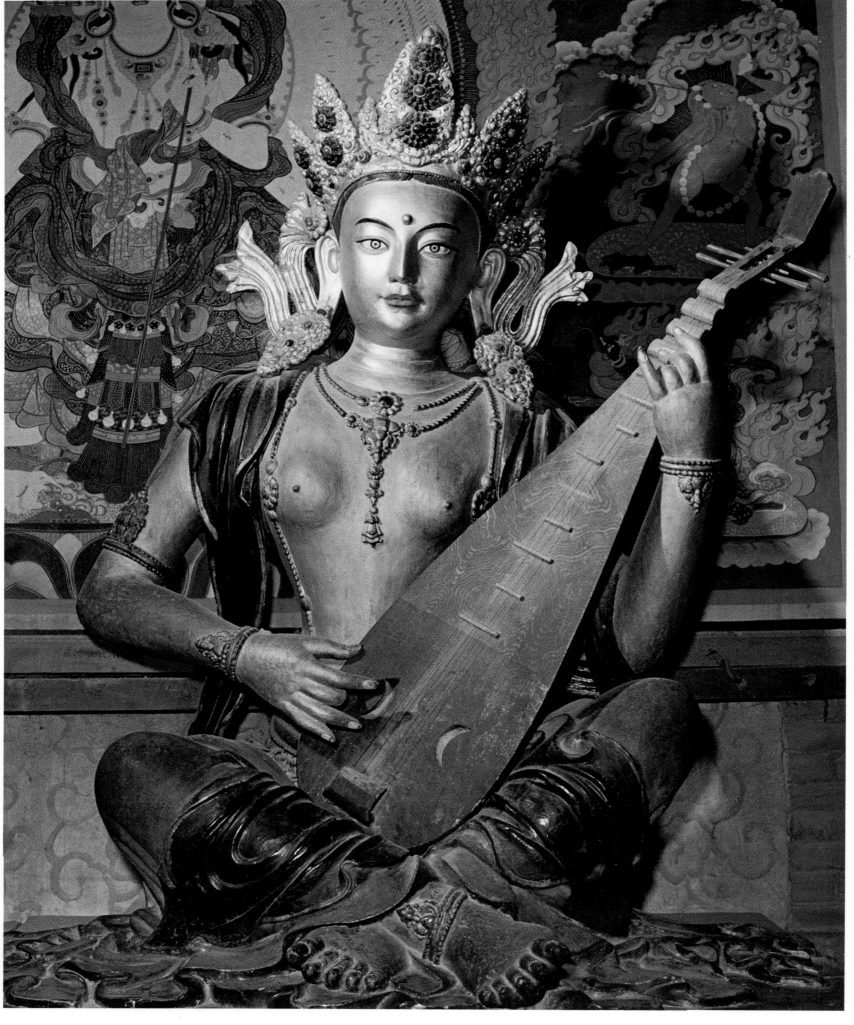

179 塔爾寺的著名彩塑妙音天女

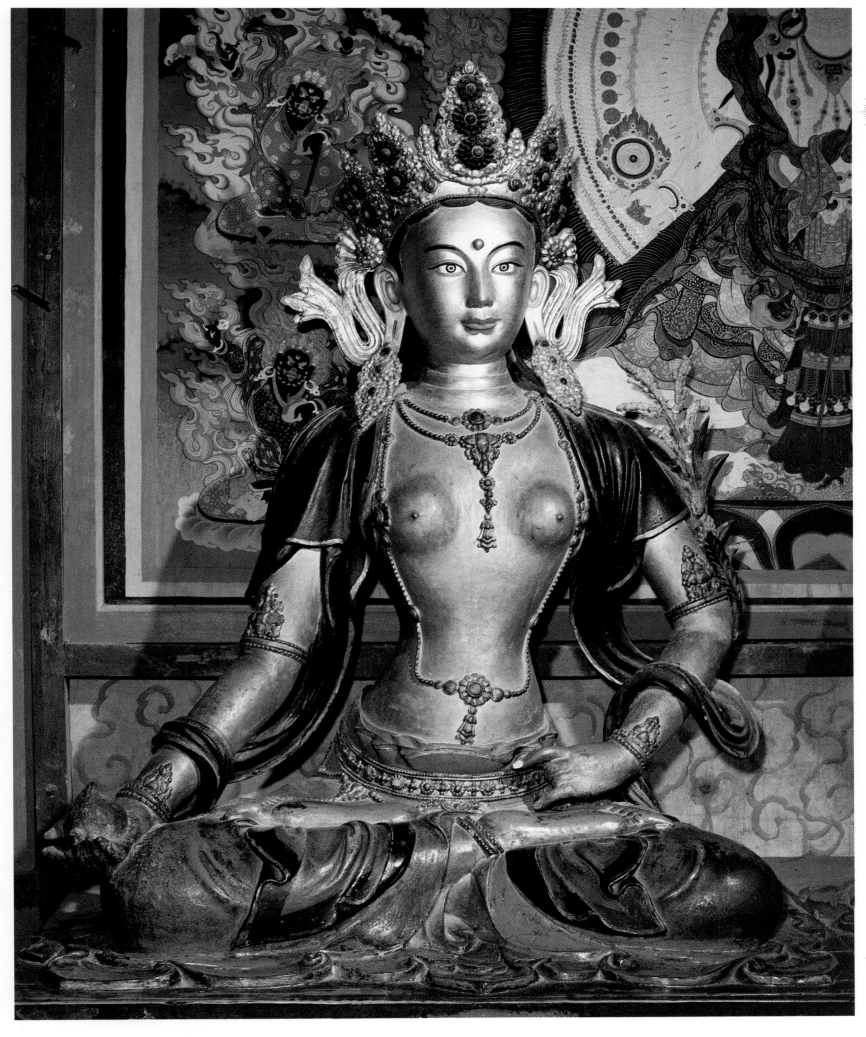

180 體態優美的彩塑財源天女（塔爾寺）

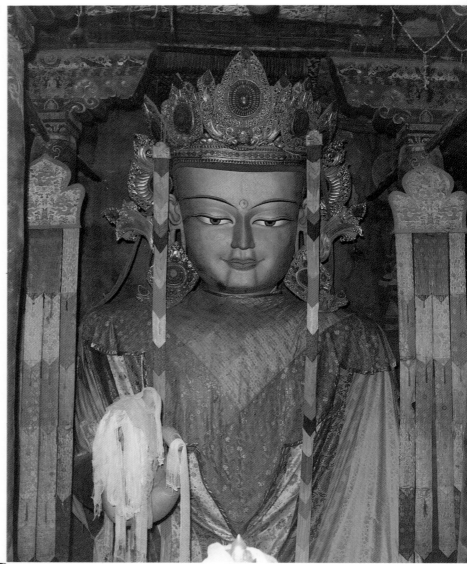

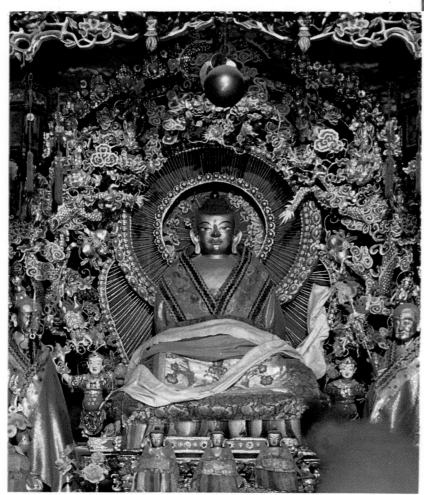

雕塑

181 釋迦牟尼像（塔爾寺）

182 彌勒佛（扎什倫布寺）
　　佛體內有釋迦牟尼舍利，宗喀巴的頭髮，
　　一世達賴根敦珠巴的頭蓋骨。

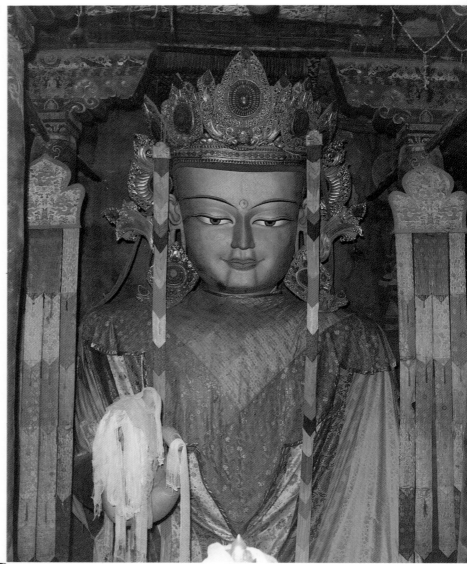

182

181

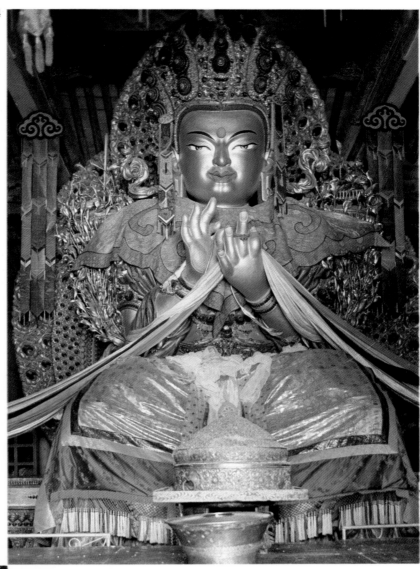

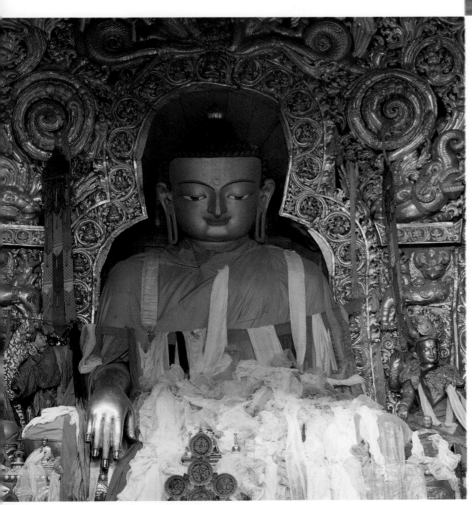

183 薩迦寺大經堂內 700 多年前塑造的
釋迦牟尼像
此佛像與 300 多公里外供奉在大昭寺內
的釋迦牟尼銅佛（圖 151）面對面，定向
準確，分毫不差。

184 文殊菩薩（塔爾寺）

183

雕塑

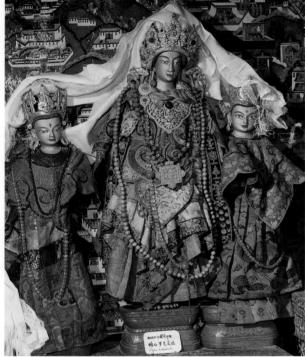

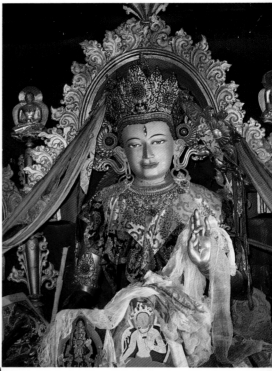

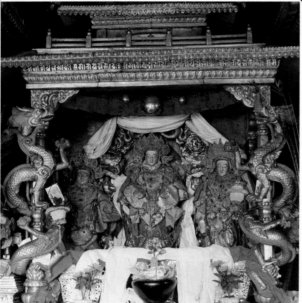

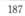

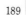

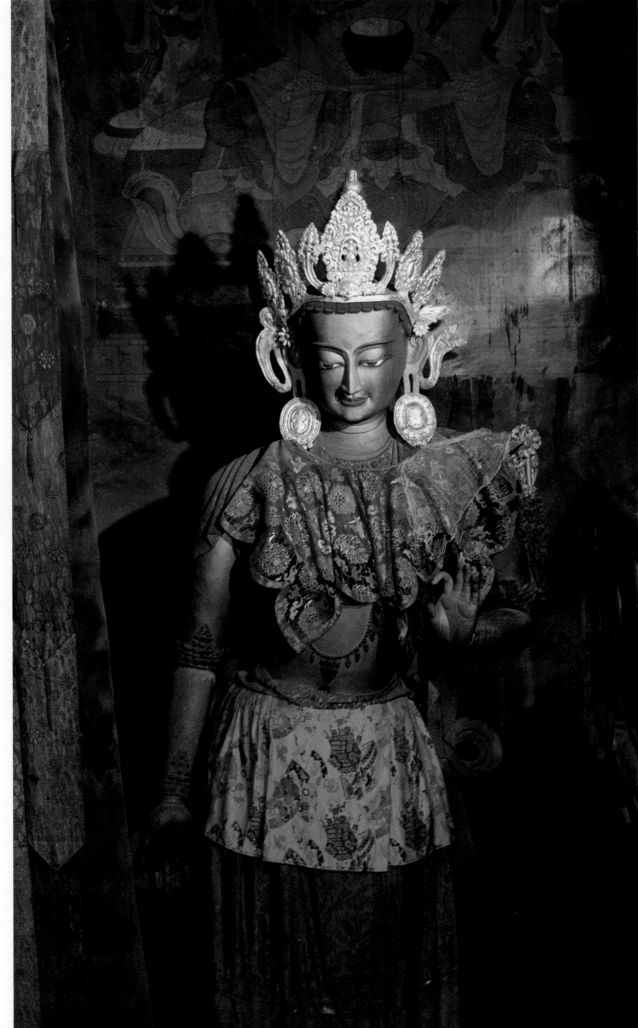

190

191

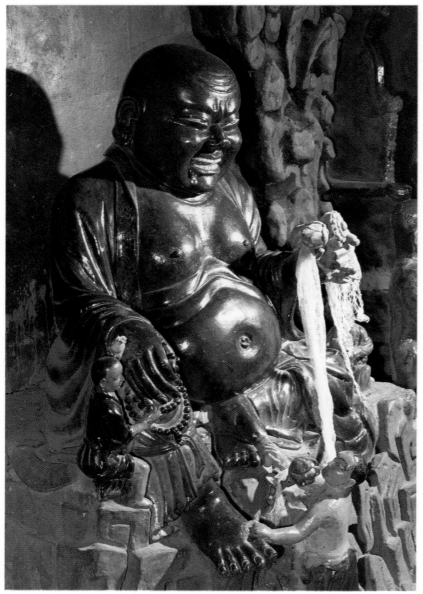

192

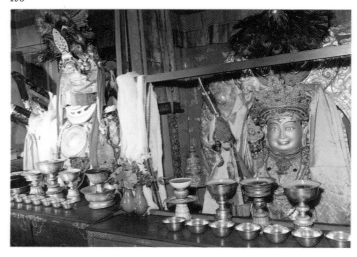

193

191 釋迦牟尼(中)、燃燈(左)和彌勒
　　（格日寺）

192 布袋和尚(白居寺)
　　他原為五代後梁僧人，名契此，又號長
　　汀子，明州奉化(今浙江)人。傳他常以
　　杖掛一布袋入市，見物即乞，出語無定，
　　隨處寢臥，形如瘋癲。信徒說他能"示
　　人吉凶，必應期無忒"。死前端坐在岳
　　林寺的磐石上說偈："彌勒真彌勒，分
　　身千百億，時時示時人，時人自不識。"
　　時人遂以為彌勒佛顯化。後來，漢地便
　　供奉他為大肚彌勒。

193 女事之神(大昭寺)
　　宗教傳說中有兩姐妹，係專管女事之神。
　　藏曆10月15日，僧眾抬着她倆遊轉大昭
　　寺四周的八角街。

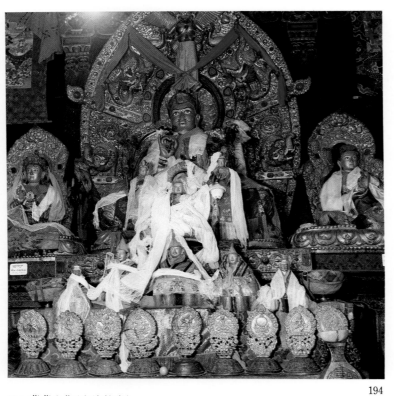

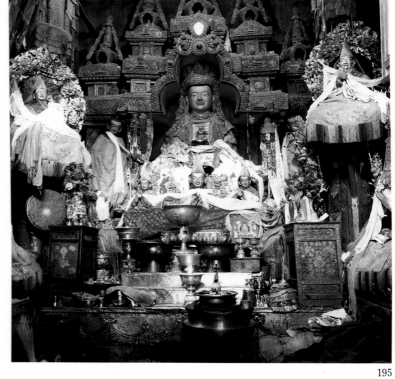

194

195

194 蓮華生像（布達拉宮）

195 無量壽（扎什倫布寺）

196 龕塑十六羅漢（扎什倫布寺）

196

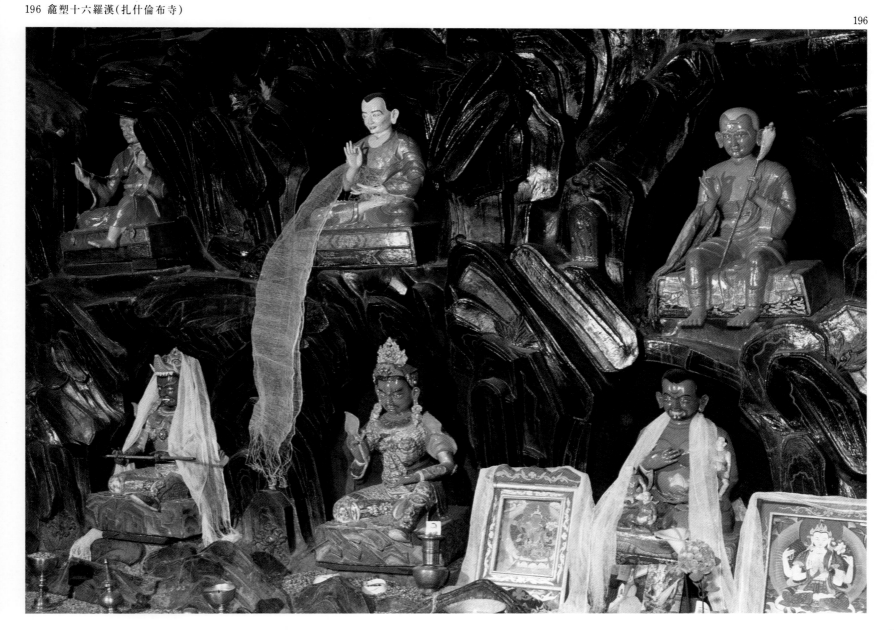

雕
塑

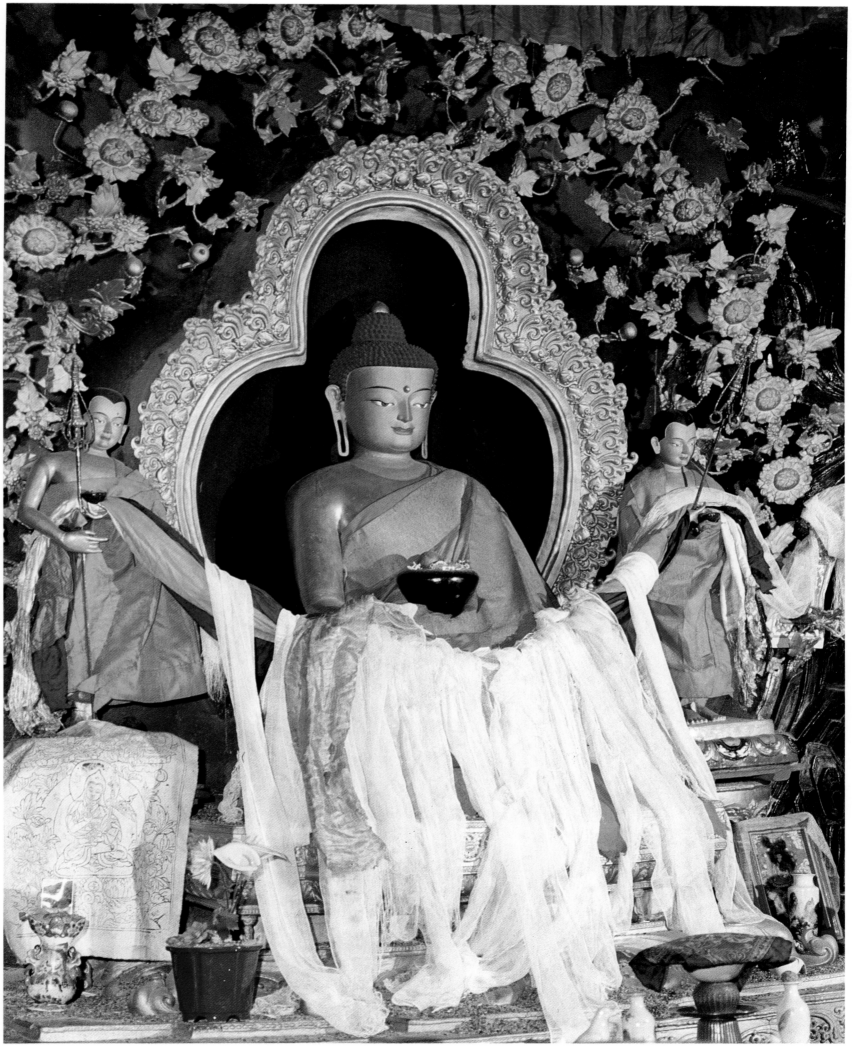

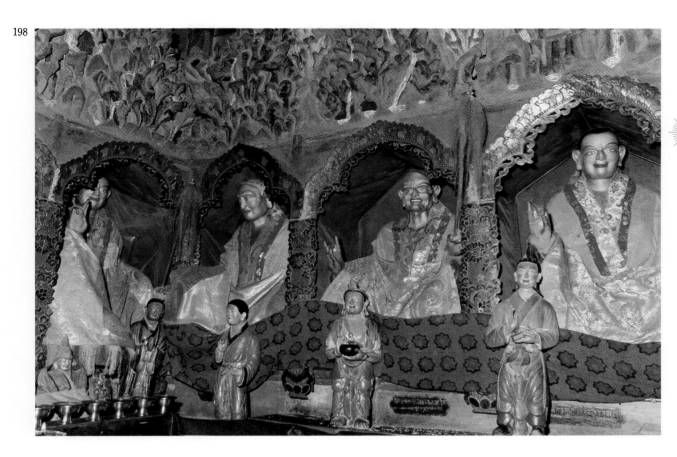

197 龕塑釋迦牟尼（扎什倫布寺）

198 龕塑十六羅漢（色拉寺）

199 龕塑十六羅漢（色拉寺）

199

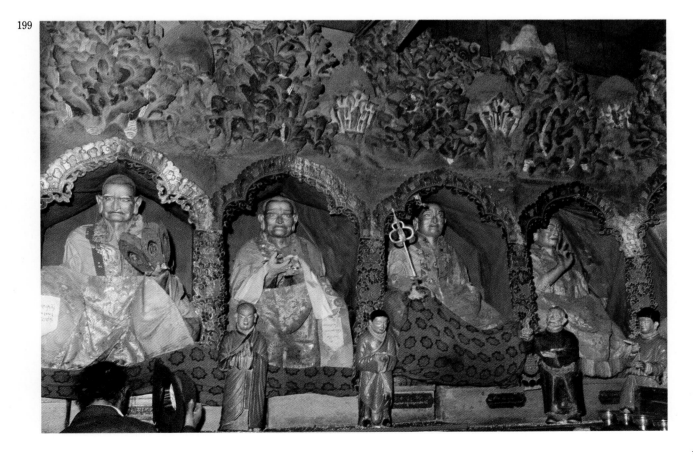

雕塑

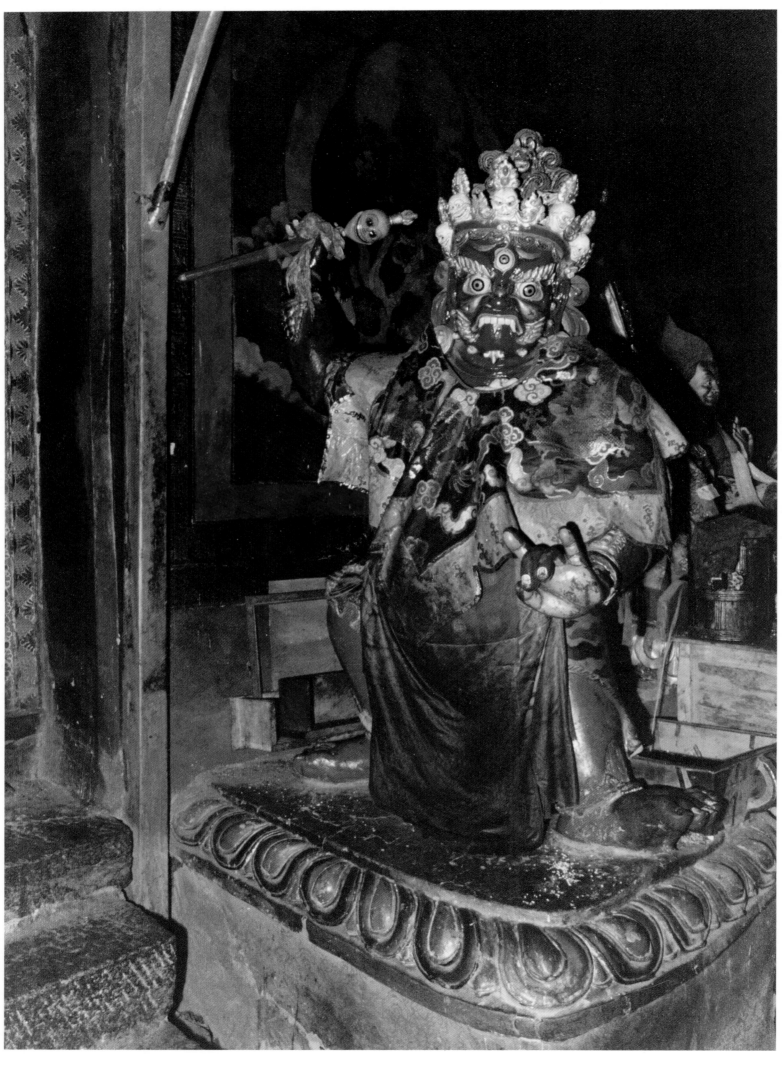

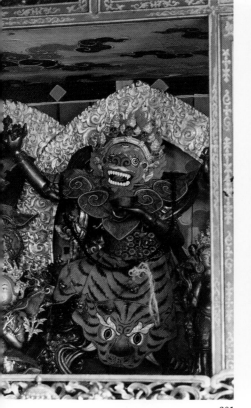

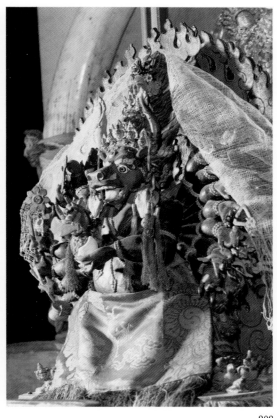

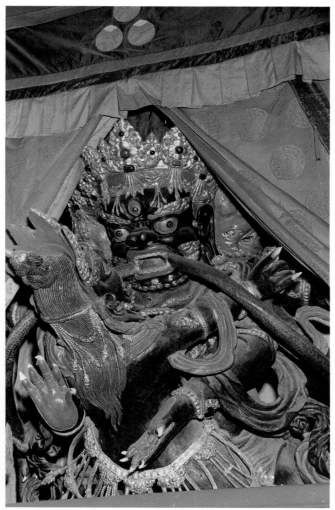

201 202

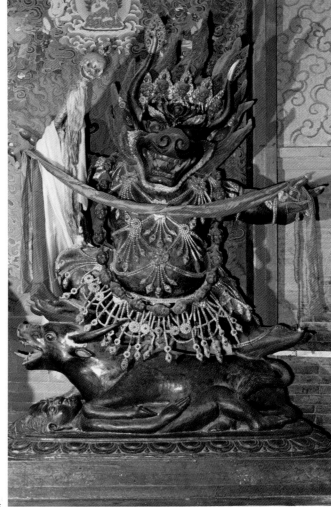

200 單身大威德金剛(色拉寺)

201 獅頭聖母(布達拉宮)

202 大威德金剛(布達拉宮)

203 大輪手持金剛(塔爾寺)
　　亦稱大輪金剛手,大輪即"斷惑之智德"
　　的意思。是三十三尊金剛手之一,手執
　　金剛杆和金剛索。

204 地藏主,即護法神,藏語稱"曲佳"
　　(塔爾寺)

204

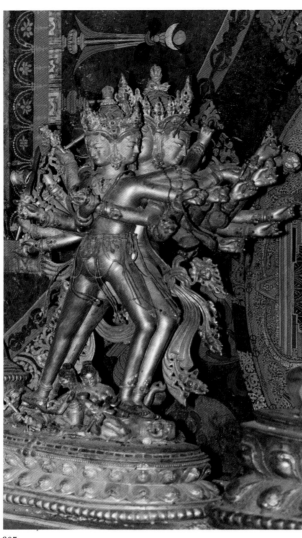

205

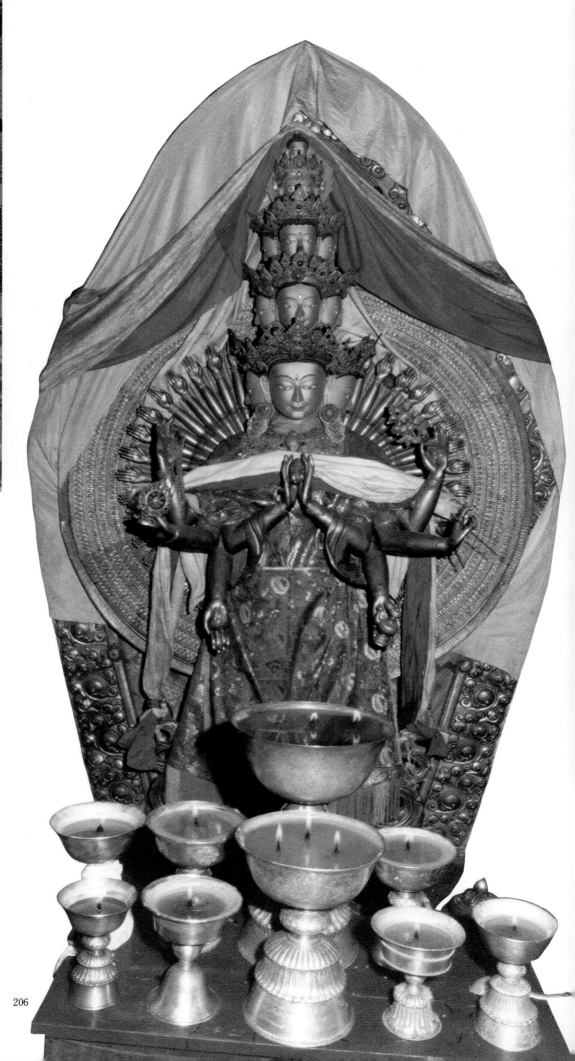

205 時輪金剛（銅製・夏魯寺）
　　俗稱雙身。這是受印度教性力派的影響，
　　以修雙身爲無上瑜伽法門。修持者觀想
　　本尊與佛母合而爲一，便爲即身成佛。因
　　爲進入了一種不分有慾與無慾的境界。
　　過去許多漢族人甚至美術界人士對藏傳
　　佛教密宗藝術抱有誤解和異議，甚至不
　　屑一顧。而密宗的信徒和修行人又礙於
　　守戒，對密宗佛像秘而不宣，使這類佛
　　像更充滿了神秘色彩。

206 千手觀音（大昭寺）

206

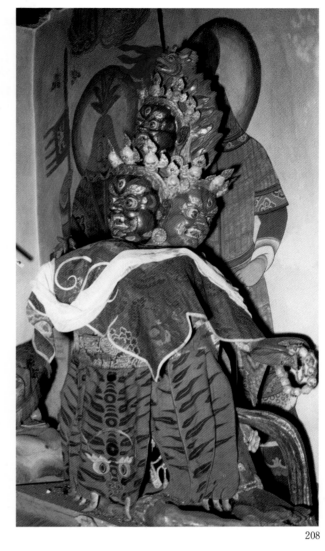

208

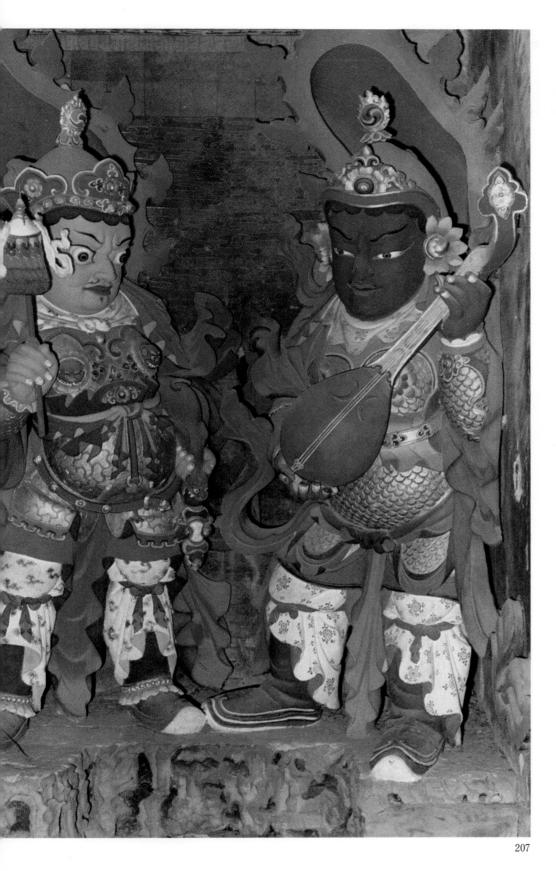

207

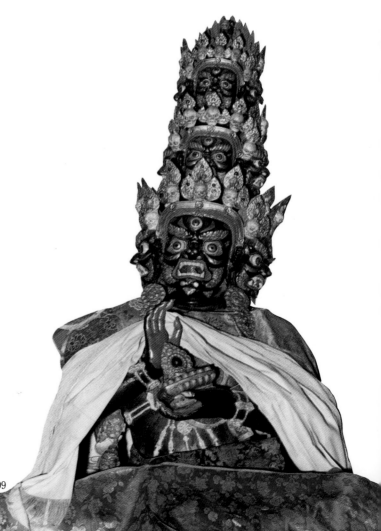

209

207　天王像（白居寺）

208　吐蕃時期的塑像之一（大昭寺）

209　吐蕃時期的塑像之二（大昭寺）

210

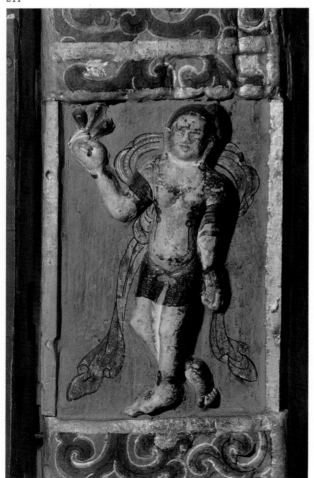

211

212

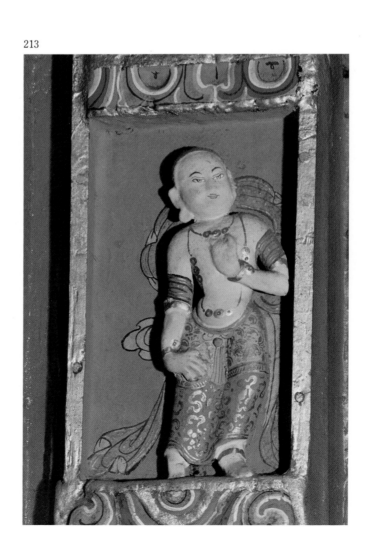

213

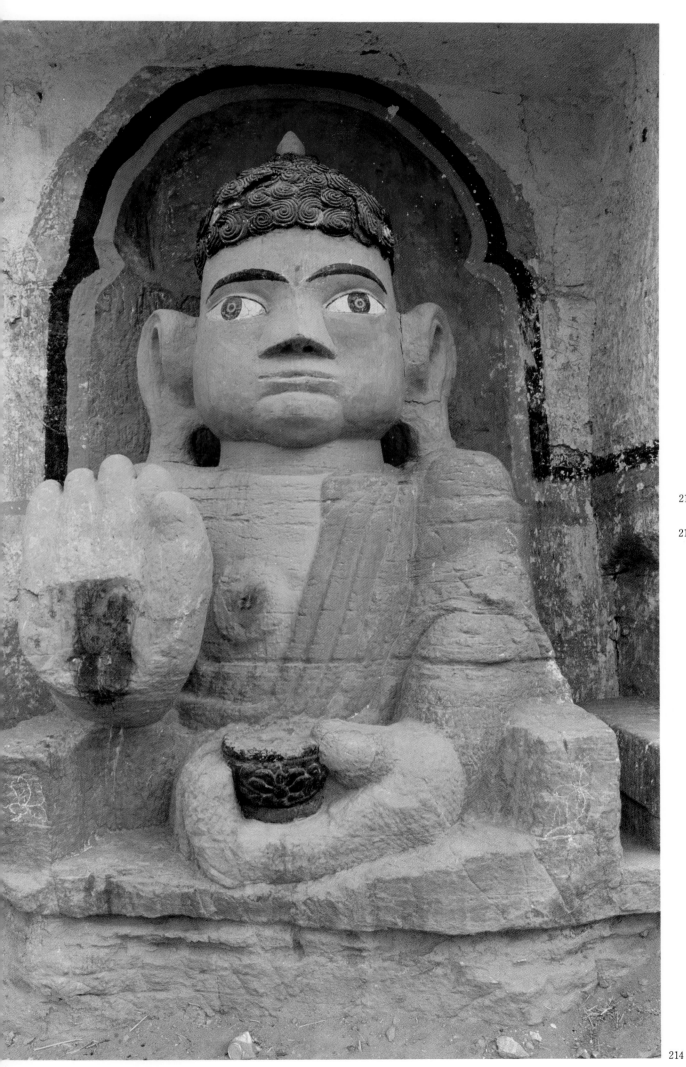

210～213 吐蕃時期的木刻——供養天
　　（大昭寺）

214 供奉在白馬寺前湟水岸上的唐代石
　　雕彌勒佛
　　　傳說他是降伏河妖的守護神，當地的藏
　　　族、土族和漢族信徒都稱他爲望河彌勒。

214

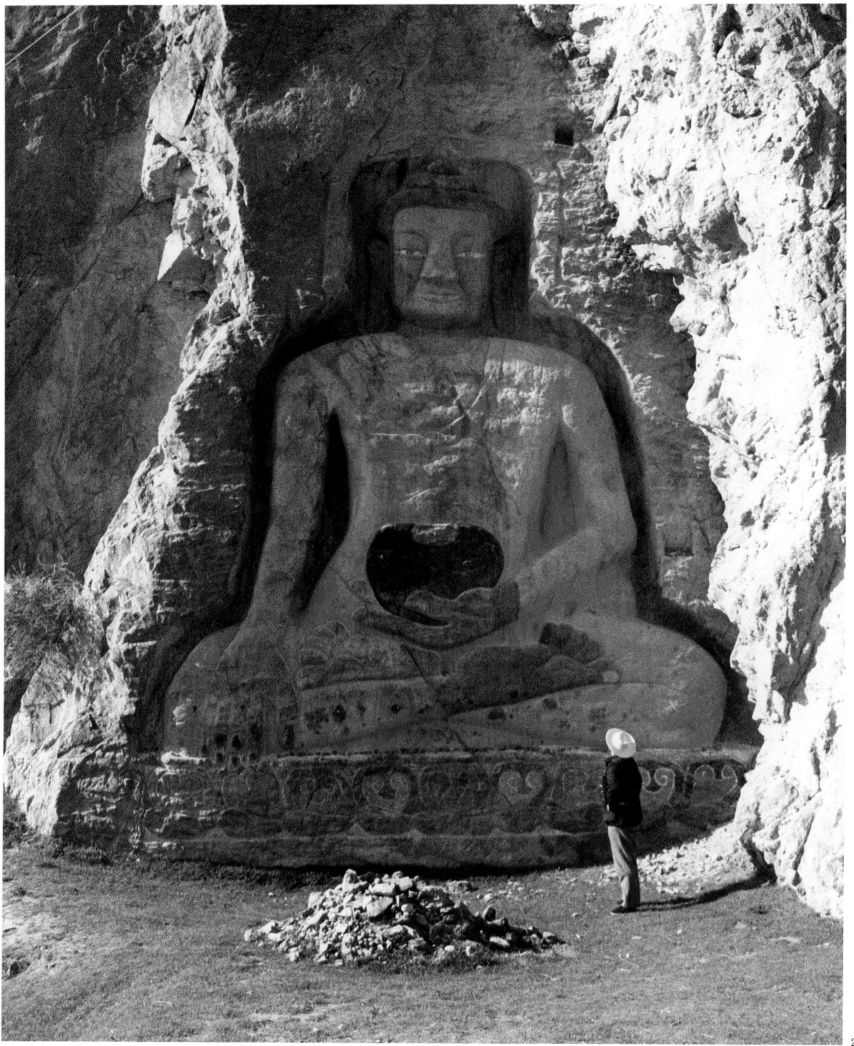

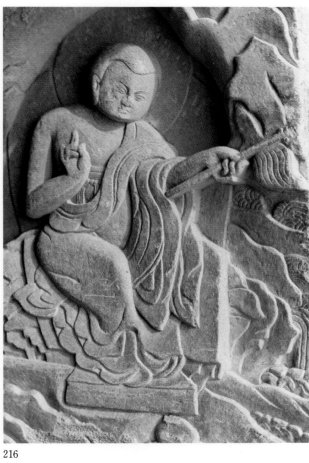

216

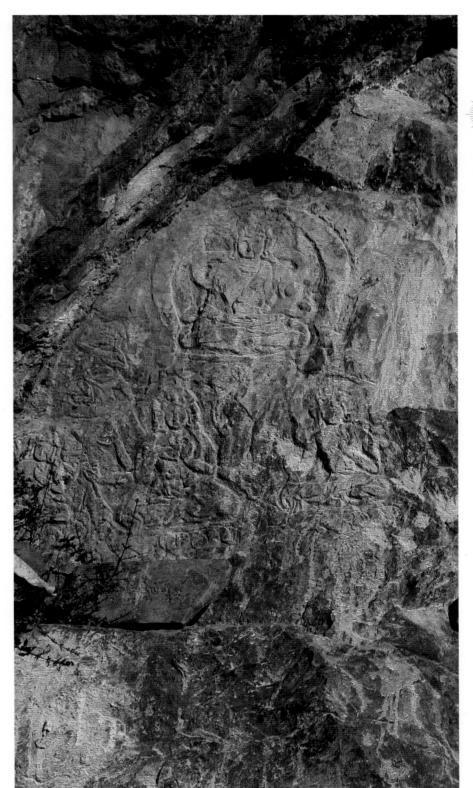

218

217

215 拉薩西郊涅塘大石佛——釋迦牟尼

216 吐蕃時期石刻佛像——十六羅漢之
　　一(桑鳶寺)

217 吐蕃時期石刻佛像——持國天王
　　(桑鳶寺)

218 拉薩市藥王山東側扎拉魯庫廟旁的
　　石壁上有很多傳爲吐蕃時期的石刻
　　佛像。

雕
塑

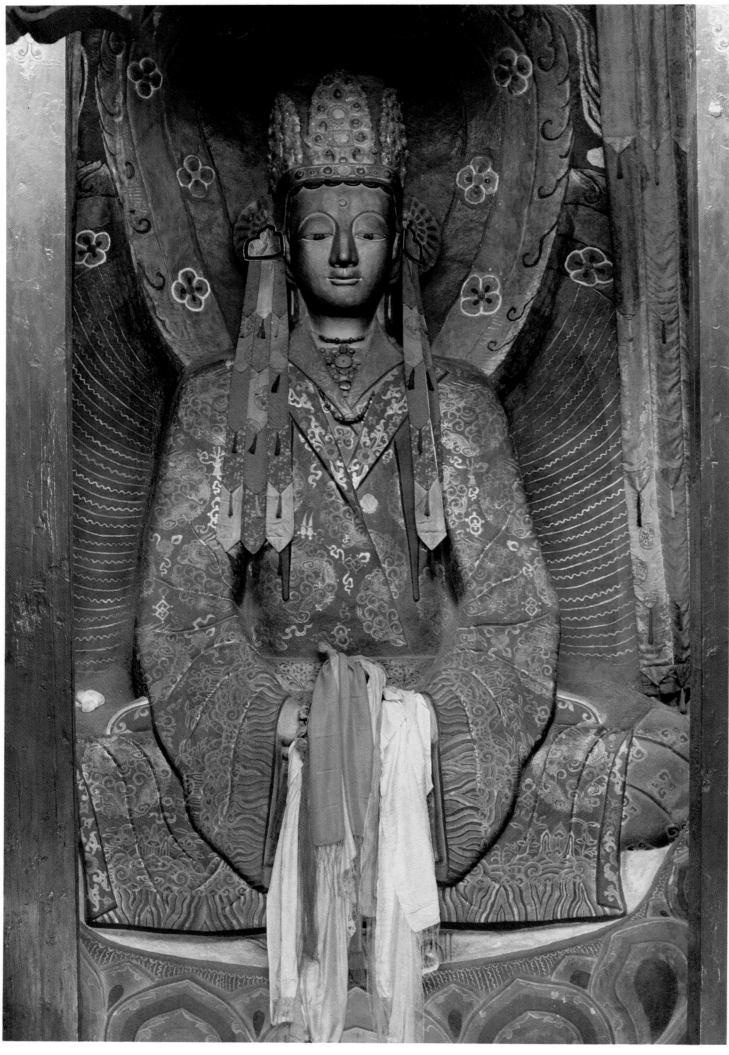

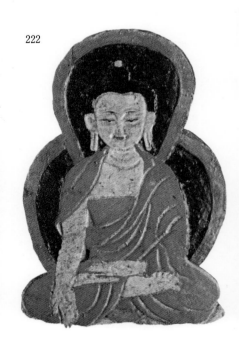

219 文成公主廟內佛堂正中的釋迦牟尼石刻像

220 文成公主廟內兩尊石刻供養天

221 米拉日巴石雕像（罡疊寺）
這是用當地一種叫"羊腦石"的石料雕琢而成的。米拉日巴（公元1040—1123年）是藏傳佛教噶舉派（白教）的創始人之一。他用唱歌的形式傳教，通俗易懂，易於流傳。他的一些詩歌鞭韃了當時社會的不良現象和僧俗奴隸主的欺詐行為。雕像高約20厘米，寬約10厘米。

222 扎什倫布寺顯宗大殿迴廊的明代五百石刻佛像之一

223

224

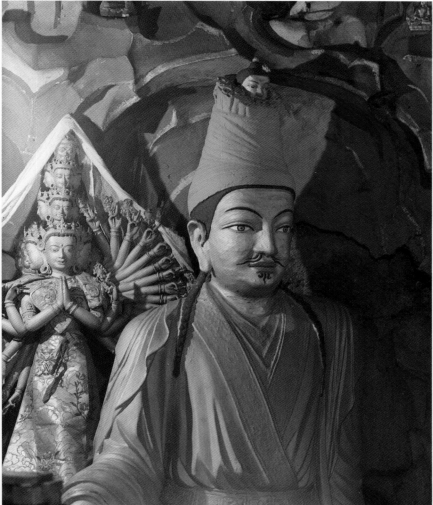

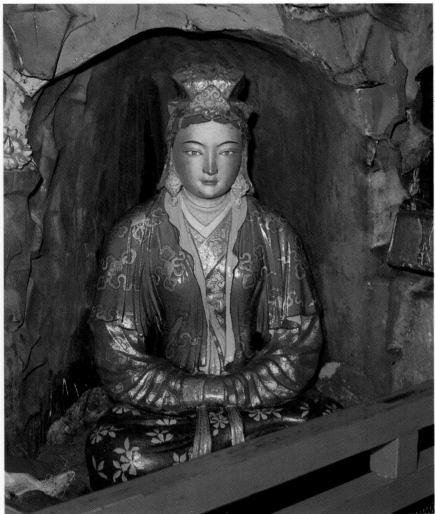

223 藏王松贊干布和兩位公主像（大昭寺）

按五世達賴阿旺·洛桑嘉措的旨意重修大昭寺時，塑造了兩組藏王松贊干布和尼婆羅尺尊公主（左）、唐文成公主（右）像。這是其中的一組。

224 另一組藏王松贊干布和兩位公主像（大昭寺）

225 藏王松贊干布像（布達拉宮）

像高 1.5 米，是吐蕃時期塑造的，現存布達拉宮法王修法洞內。

226 法王修法洞內吐蕃時期泥塑的文成公主像

227 法王修法洞內吐蕃時期泥塑的尺尊公主像

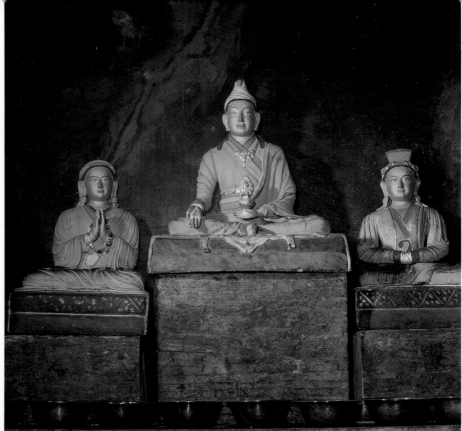

228

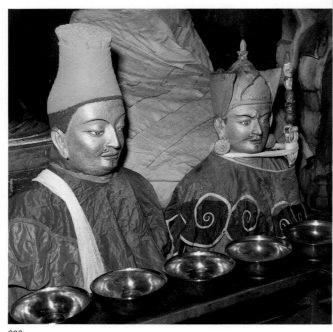

229

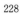
230

228 吐蕃時期泥塑的另一組藏王松贊干
布和尺尊公主(左)、文成公主像

229 法王修法洞內吐蕃時期塑造的藏文
創造者吞米‧桑布扎像

230 運佛力士像(大昭寺)
隨文成公主進藏的四名運佛(該釋迦牟
尼銅佛現供奉在大昭寺內)力士受到藏
族信徒的感激和尊敬。所以大昭寺佛殿
中亦有他們的塑像。這是其中一力士。

231 宗喀巴塑像(大昭寺)
這是宗喀巴在生時塑的塑像,當時他見
了也說很像自己。

232 宗喀巴和弟子賈曹杰(右)、克主杰
(一世班禪)(大昭寺)

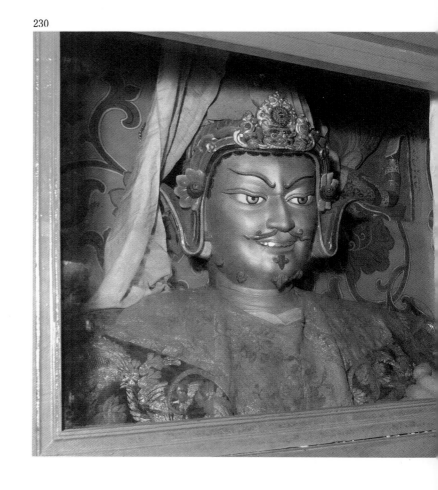

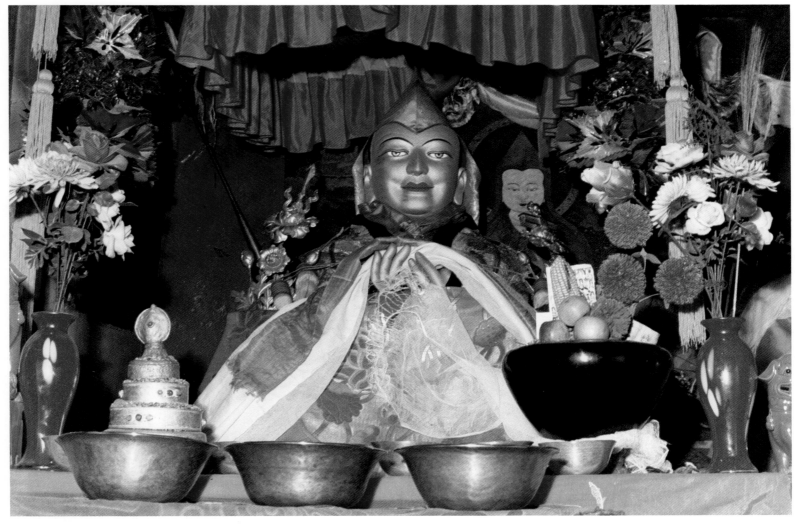

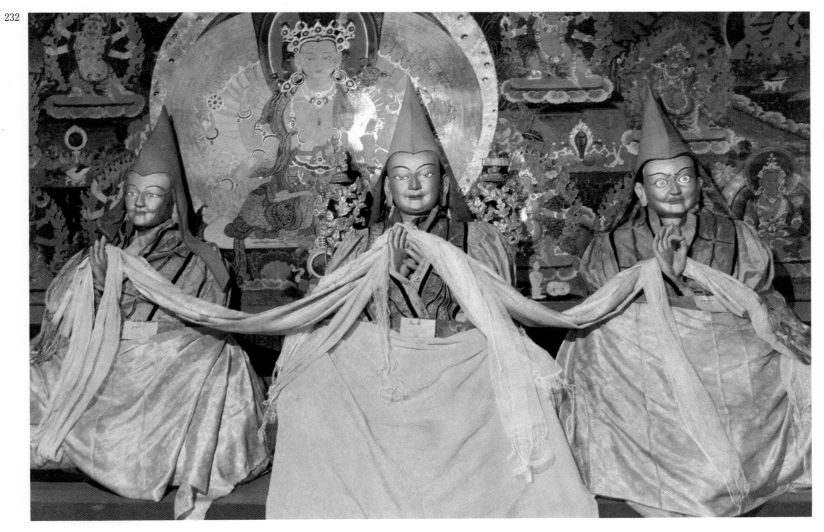

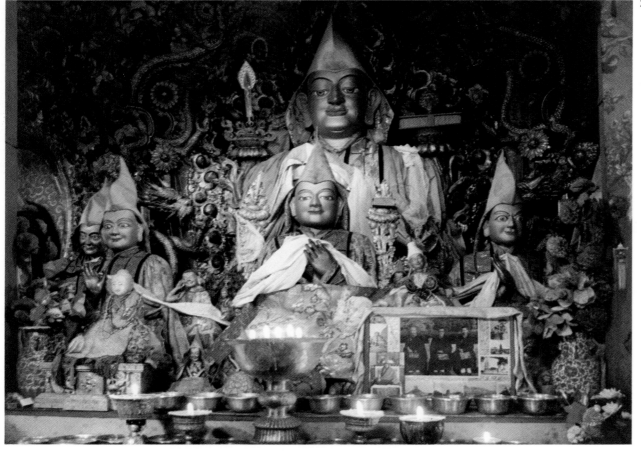

233 宗喀巴師徒三尊像（色拉寺）

234 宗喀巴和他的弟子根敦珠巴（右、
一世達賴）、克主杰（大昭寺）

235 極樂世界（甘丹吉佛堂）內的宗喀巴
塑像（布達拉宮）

236 宗喀巴塑像（塔爾寺）

237 宗喀巴塑像（扎什倫布寺）

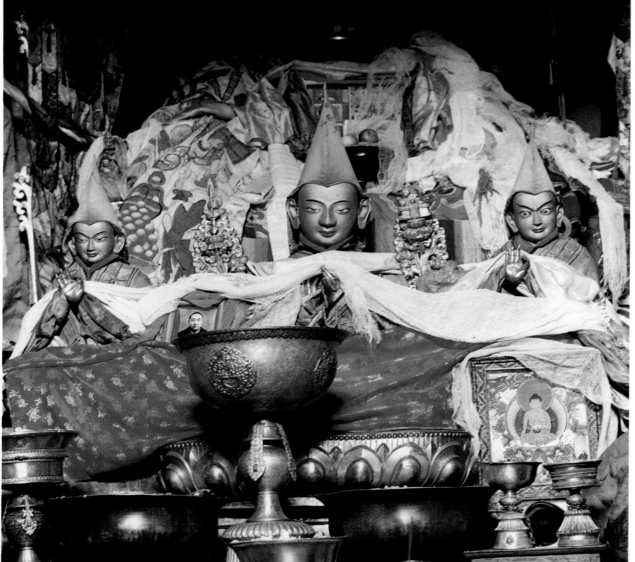

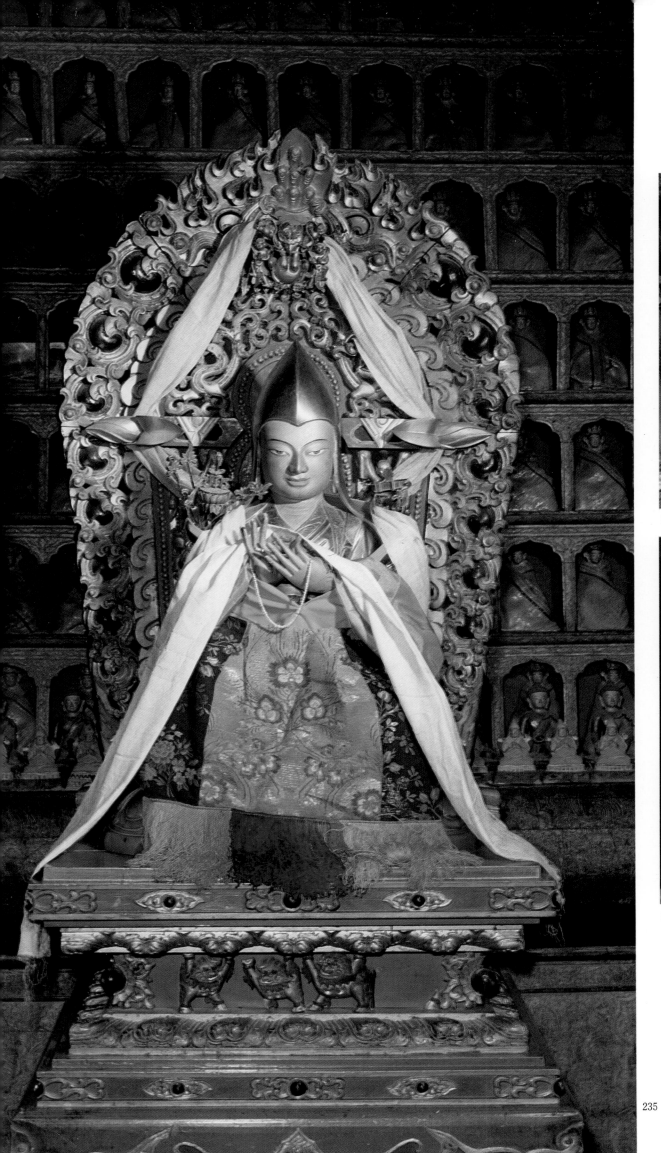

235

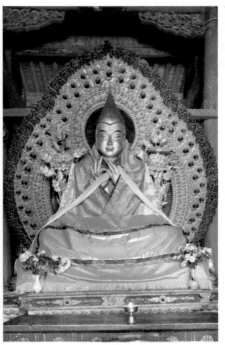

236

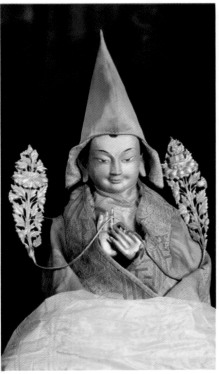

237

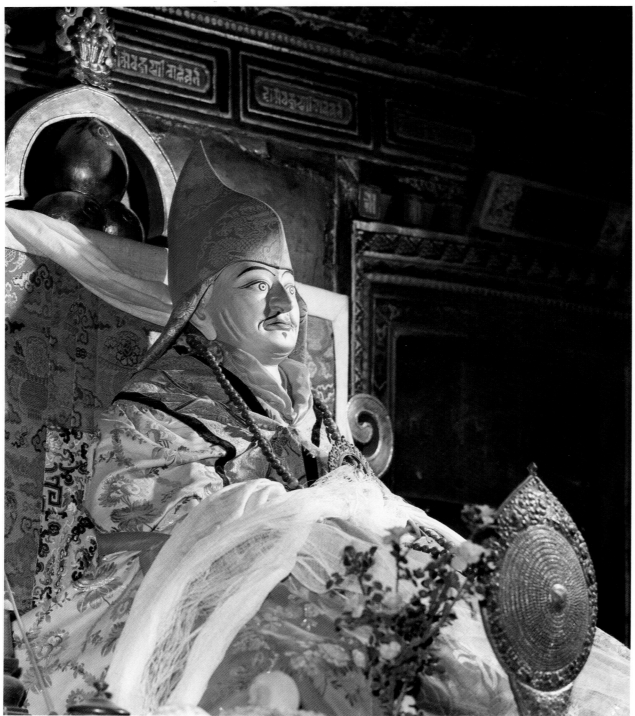

240

238 八思巴塑像（薩迦寺）

八思巴（公元1235—1280年），原名羅哲堅參。他"幼時穎悟，長博聞思，學富五明，淹貫三藏"（見《西藏王臣史》），後來成爲藏傳佛教薩迦派（俗稱花教）的首領。年輕時，他隨叔父薩班‧貢噶堅參在西凉（今甘肅省武威）歸順元室。宋寶佑元年（公元1253年），忽必烈聞其名，召置左右，從受佛戒。中統元年（公元1260年），忽必烈即位，他受封爲國師，被賜玉印。至元元年（公元1261年），領總制院事，掌管全國佛教事務，成爲元朝命官。他贊助元帝在藏族地區劃分行政區域，任命地方官吏。公元1265年，八思巴返回薩迦，向元世祖忽必烈推薦釋迦桑波爲第一任"本欽"，管理西藏政務，自己掌握宗教事務。其後，八思巴根據藏文字母創造了蒙古新字。至元六年（公元1269年），由朝廷頒行，史稱八思巴文。次年又晉封爲"大寶法王"。八思巴對漢藏經濟文化交流起了促進的作用，他將內地的印刷術和雕塑藝術等傳到西藏，而將西藏的寺廟和喇嘛塔的建築技巧和雕塑藝術引到內地。1280年，八思巴逝世於薩迦，諡號"如意大寶法王西天佛子大元帝師"。

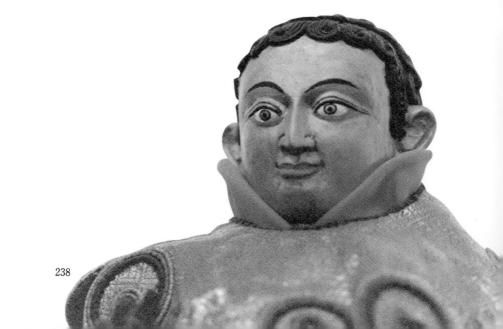

238

239 薩班・貢噶堅參塑像（薩迦寺）

薩迦派第四代祖師——薩班・貢噶堅參（公元1182—1251年）是八思巴叔父。因學富"五明"，聲望很高，被尊稱爲"班智達"，薩班就是薩迦班智達的簡稱。十三世紀四十年代，他作爲西藏各地方勢力的代表，領着兩個侄兒八思巴和恰那多吉，應邀到涼州，與蒙古軍事領袖闊端會面後，議妥衛藏歸順蒙古。他寫了一封著名的公開信《薩迦班智達・貢噶堅參致蕃人書》，勸導衛藏僧俗各個地方勢力歸順蒙古，使衛藏地區從此歸入祖國版圖。他的著作很多，主要是宗教性的，如《正理藏論》，是一部講因明（古印度邏輯學）的著作。而《薩迦格言》則是他最成功的文藝作品。

240 五世達賴像（布達拉宮）

五世達賴阿旺・洛桑嘉措是西藏歷史上的傑出人物，他在信奉格魯派的蒙古族厄魯特部首領固始汗的武力支持下，執掌了西藏政權，並大力推廣格魯教派。他曾親往北京觀見清順治皇帝，被冊封爲"西天大善自在佛所領天下釋教普通瓦赤喇怛喇達賴喇嘛"。

241 曾赴北京觀見清光緒皇帝和慈禧太后的十三世達賴土登嘉措

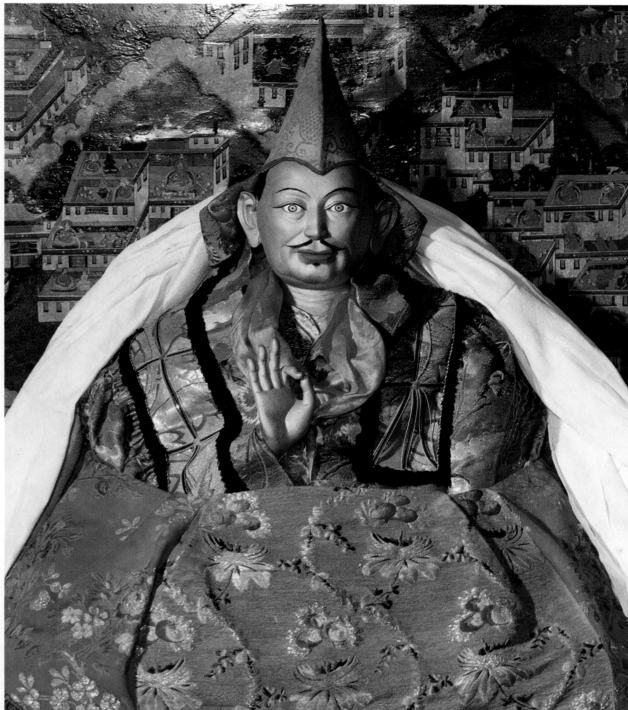

241

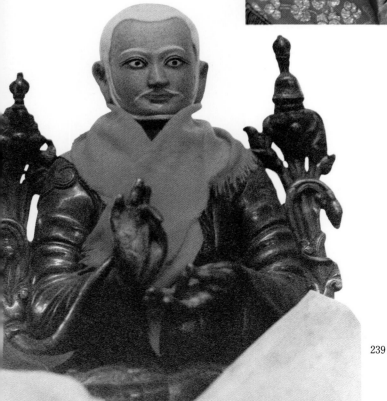

239

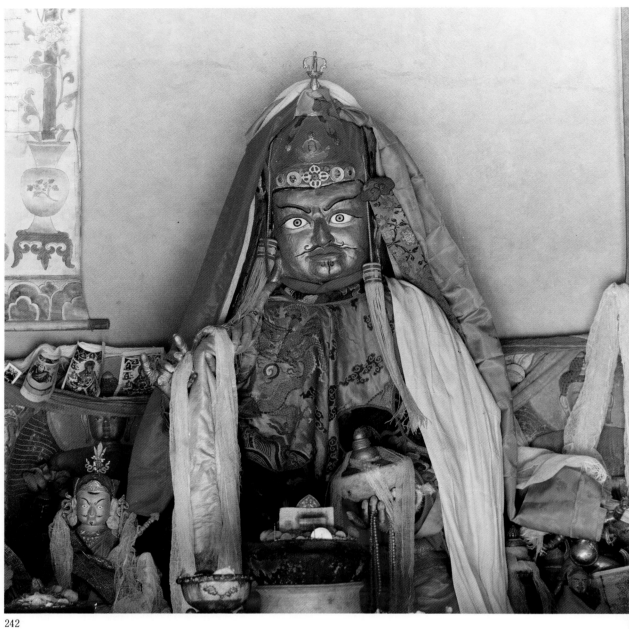

242

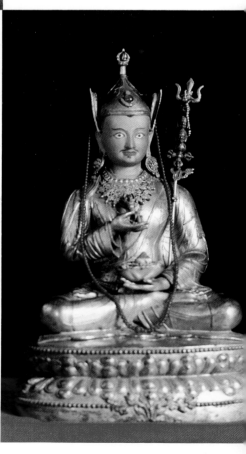

242 蓮華生大師像（桑鳶寺）

　　蓮華生大師——藏傳佛教史上著名的高
僧，烏長（今巴基斯坦境內）人。在藏王
赤松德贊支持下，衝破重重阻撓，在西
藏建立了第一所寺院——桑鳶寺，發展
了第一批僧團——"七覺士"；翻譯了第
一批經典。因而受到後世信徒們的尊崇，
被奉爲紅教（寧瑪派）的祖師。

243 蓮華生大師像（扎什倫布寺）

244～250 蓮華生部份神變化身像
　　　　（布達拉宮）

243

雕
塑

244

246

247

248

249

250

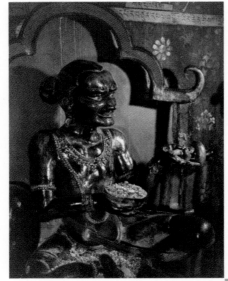

251

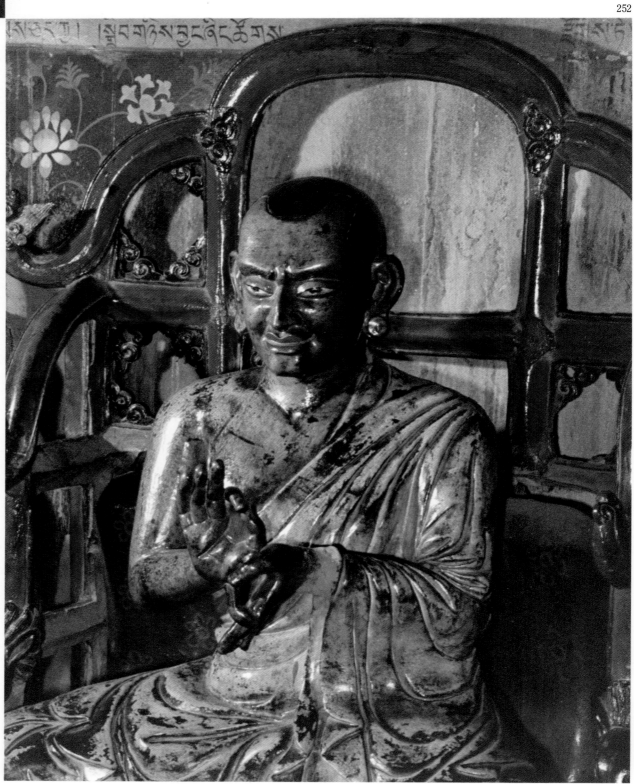

252

251 印度僧人（白居寺）

252 藏族喇嘛（白居寺）

253 唐文成公主路過玉樹縣的勒巴溝時，
隨行工匠所刻下的釋迦牟尼像

酥油花

酥油花的製作流傳已久。傳說文成公主進藏時,藏族人民為了表示敬意,在她帶來的釋迦銅佛前供奉了一束用酥油製成的花。此後,逐漸成為藏族人民的習俗。而塔爾寺僧徒更加以發展,成為該寺工藝的一絕。但藝僧在製作時十分艱苦,要在冰冷的房內勞作,雙手還要不時地在冰水中浸泡,以免手熱酥油融化。

雕塑

254

254 酥油花盆景:《唐僧西天取經》

255 大型酥油花:《積美更登王子的故事》(局部)

　　故事內容是描述王子積美更登樂善好施,甚至不惜把雙眼捐獻給了瞎老太婆。後來遭父王斥責,並被放逐,但他卻受到全國百姓的愛戴。最後苦盡甘來,雙眼復明,登上了王位。

256 酥油花:《積美更登王子的故事》(局部)

257 酥油花:《積美更登王子的故事》(局部)

258 酥油花:《積美更登王子的故事》(局部)

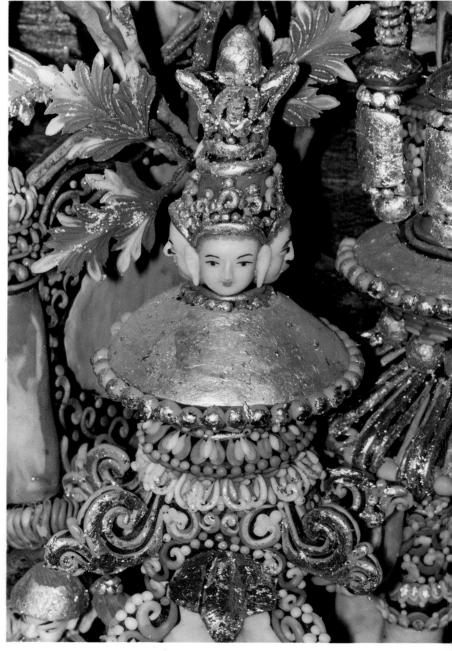

256

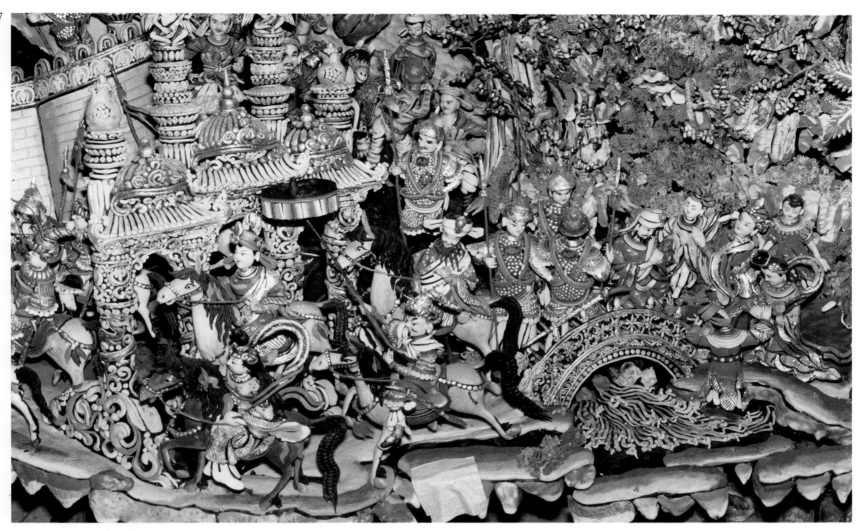

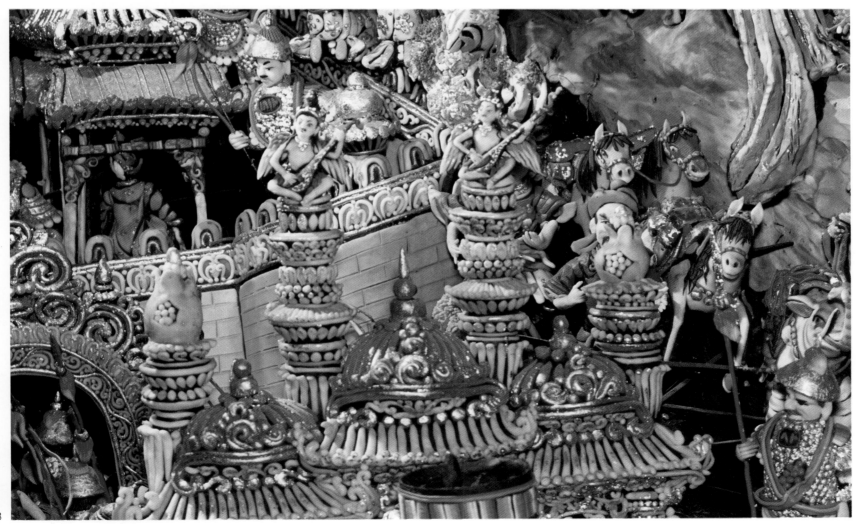

雕
塑

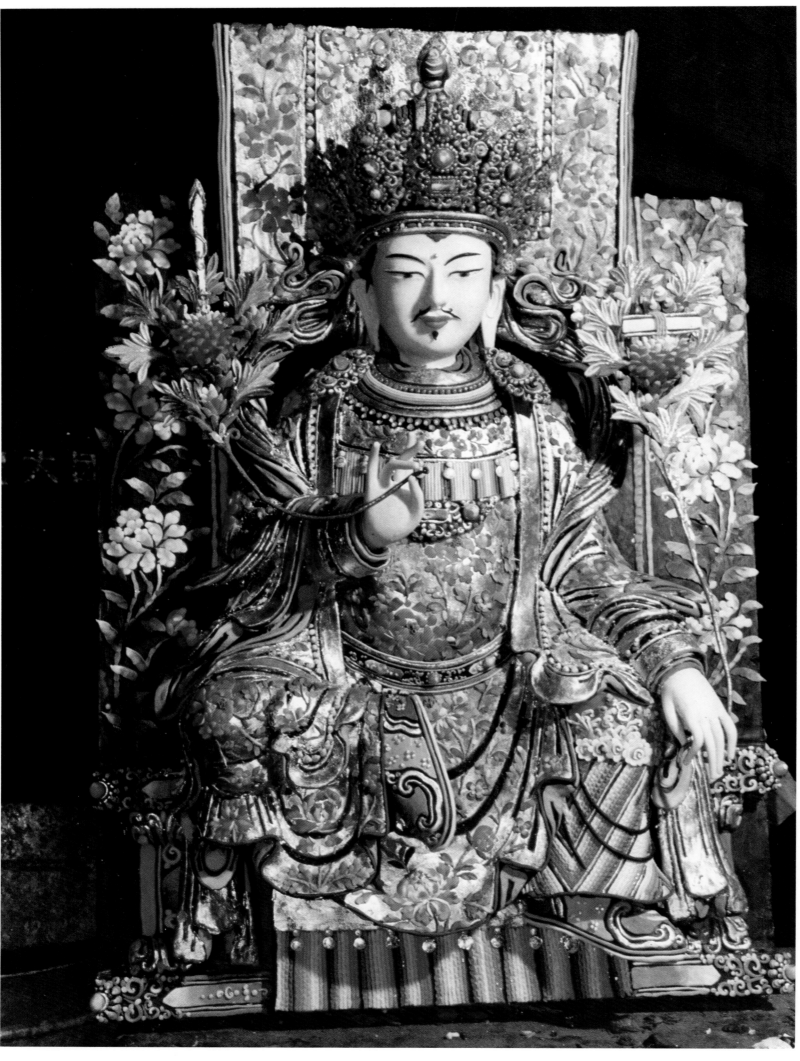

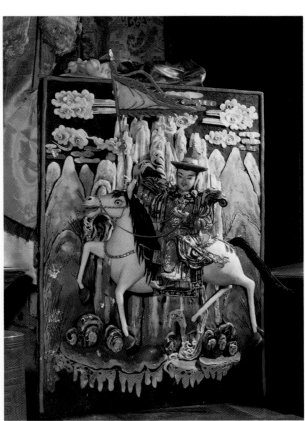

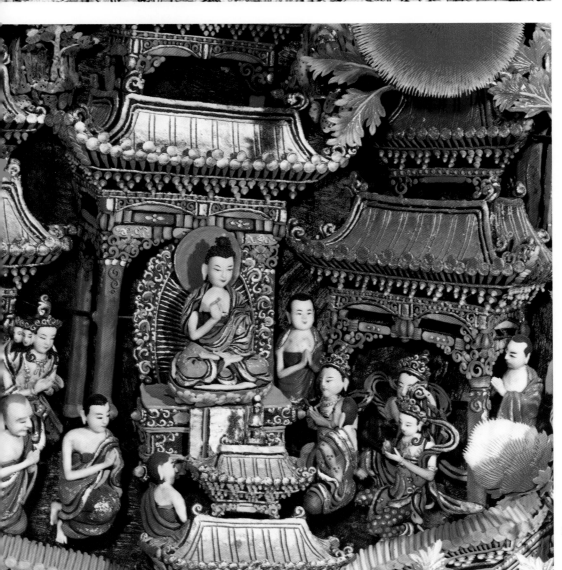

259 酥油花：釋迦牟尼像

260 酥油花：《釋迦牟尼本生故事》之托夢

261 酥油花：《釋迦牟尼本生故事》之說法

262 酥油花：山神

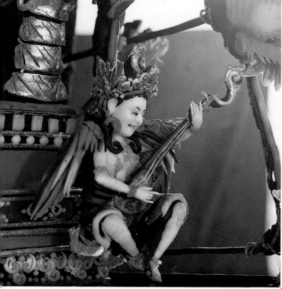

263

264

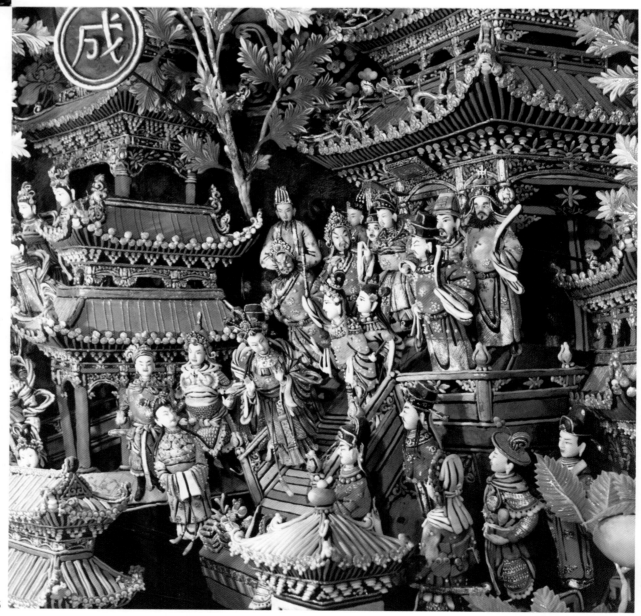

265

267

266

繪畫

繪畫也是藏族佛寺藝術的重要組成部份。各寺的建築物中，遍佈壁畫、裝飾畫，梁柱上掛滿卷軸畫(藏族稱之為唐卡)，琳瑯滿目，光彩照人。這些雖然多為供奉和傳佈教義的佛畫，但畫中也不乏取材多樣、形象生動的世俗生活圖景。和建築、雕塑藝術一樣，繪畫藝術如海綿吸水，融滙了漢族和鄰國印度、尼泊爾甚至西洋繪畫藝術的精華，逐步形成了富有地方風格和民族特色的畫藝。

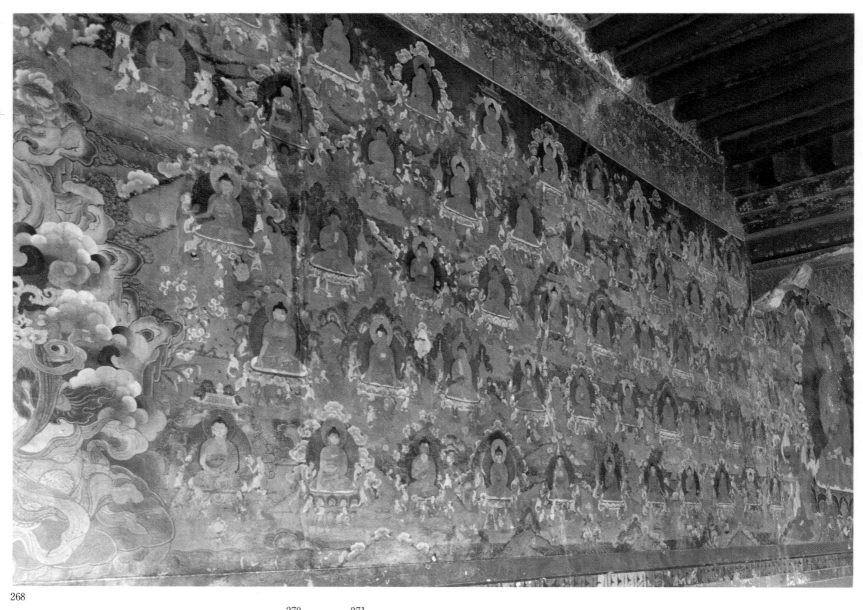

268

270 271

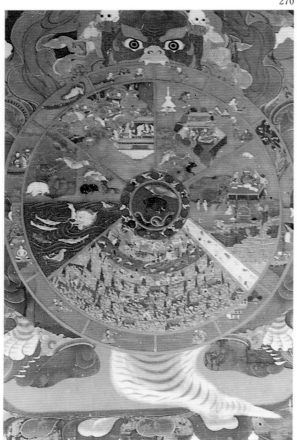

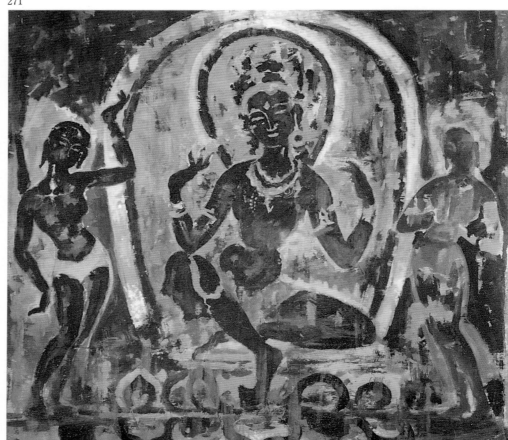

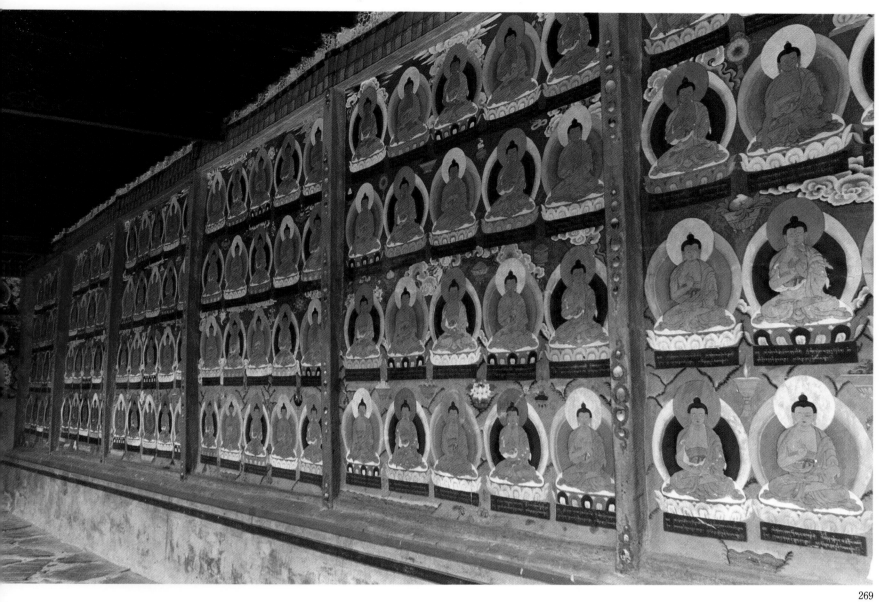

269

268 壁畫:《千佛圖》局部(大昭寺)

269 壁畫:《千佛圖》局部(扎什倫布寺)

270 壁畫:《六道輪回圖》(塔爾寺)
六道亦稱六趣。佛教認爲眾生根據生前
善惡而決定六種不同的輪回轉生趨向,
即地獄、餓鬼、畜牲、人、天及阿修羅
(不端正、非天)。

271 吐蕃時期壁畫度母像(臨摹、大昭
寺)

272 吐蕃時期壁畫坐靜(大昭寺)

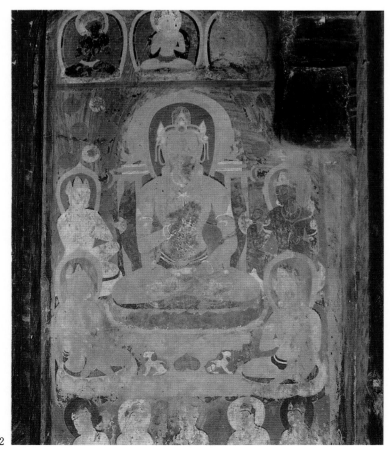

272

159

273

274

275

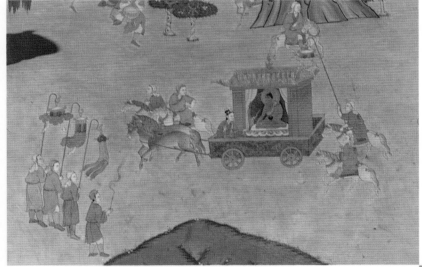

276

273 這是一幅頗有西洋畫風的壁畫（大昭寺）

274 壁畫：度母像（大昭寺）

275 壁畫：《文成公主入藏聯姻圖》和《大昭寺修建圖》（大昭寺）

276 《文成公主入藏聯姻圖》局部：入藏途中

277 《文成公主入藏聯姻圖》局部：抵吐蕃

278 《文成公主入藏聯姻圖》局部：供奉釋迦牟尼銅佛

278

277

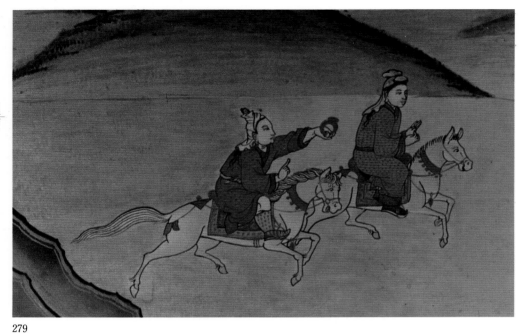

279

279 《大昭寺修建圖》局部：松贊干布和
文成公主選尋寺址
280 《大昭寺修建圖》局部：昇木頭
281 《大昭寺修建圖》局部：鋸木頭

280

281

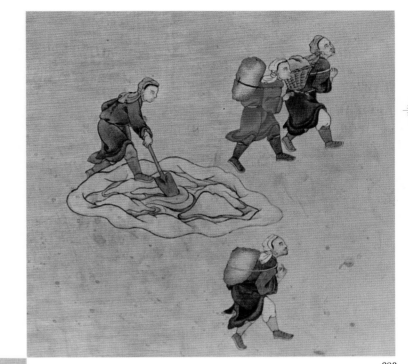

282 《大昭寺修建圖》局部：木匠和石匠

283 《大昭寺修建圖》局部：揹土、和泥

284 《大昭寺修建圖》局部：傳說中的白
山羊馱土故事

283

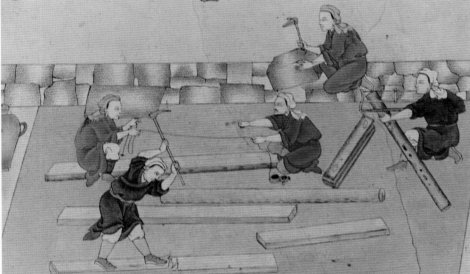

282

284

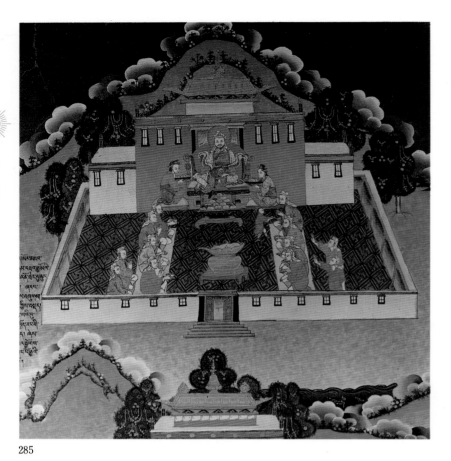

285

285 壁畫:《赤松德贊宴前認舅圖》(羅
　　布林卡)

在十四世達賴丹增嘉措於1956年建成的
羅布林卡新宮內,繪滿了壁畫。此圖的
故事內容是這樣的:金城公主嫁到吐蕃
後,生了一個兒子,這就是以後藏族歷
史上有名的贊普赤松德贊。當時贊普赤
德祖丹的另一個藏族妃子納朗無所出,
遂把剛生下的嬰兒搶走,謊說是她生的。
及至赤松德贊滿周歲,贊普請唐朝官員
參加湯餅宴。席間,贊普着赤松德贊去
認親舅舅。納朗家族的人拿出許多衣服
和玩具,想哄小王子過去。但小王子却
笑着撲向唐朝官員的懷抱裏。

繪畫

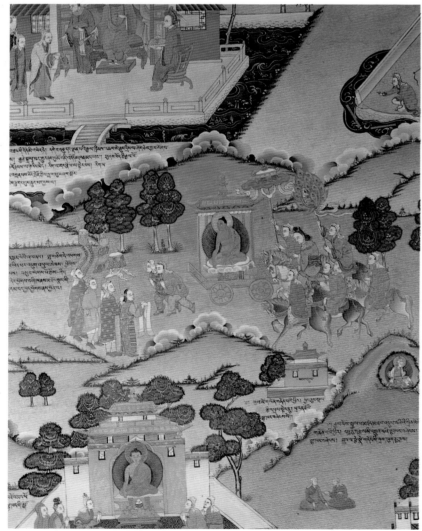

286

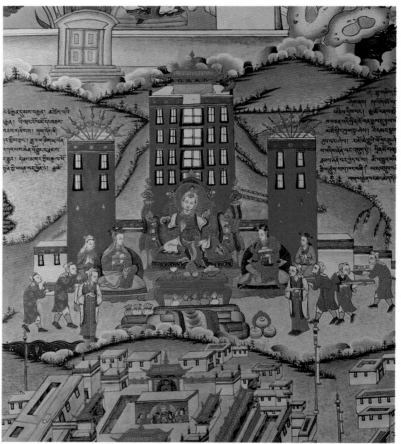

287

286 新宮內的壁畫:《文成公主入藏聯
　　姻圖》局部

287 新宮內描繪藏王松贊干布和文成公
　　主、尺尊公主的壁畫

288 壁畫:度母像(大昭寺)

繪畫

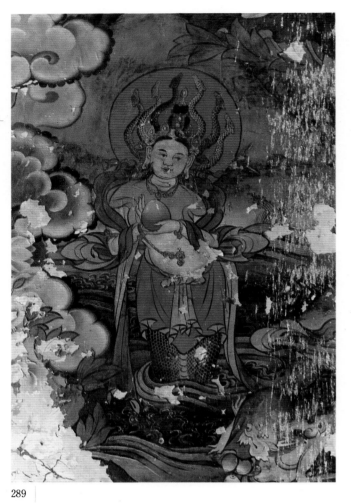

289

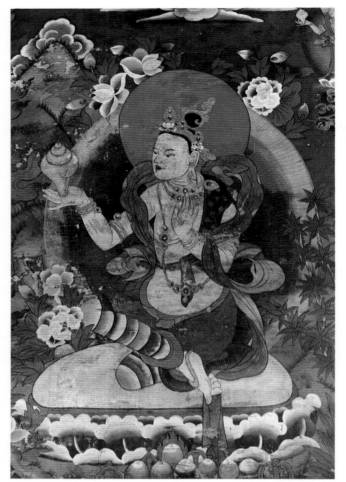

290

291

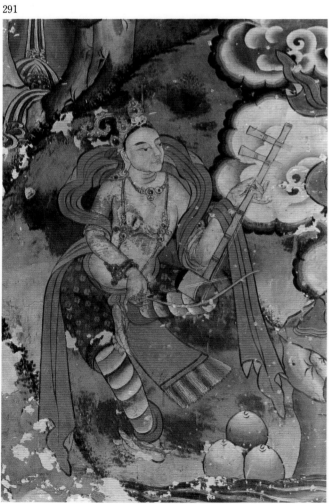

292

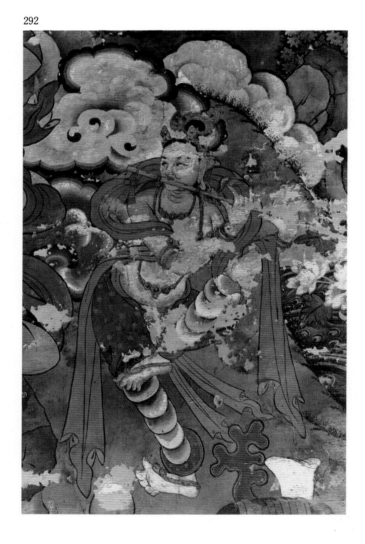

166

289 壁畫：水王母（薩迦寺）

290 壁畫：仙女獻螺（薩迦寺）

291 壁畫：風王母（薩迦寺）

292 壁畫：供養天（薩迦寺）

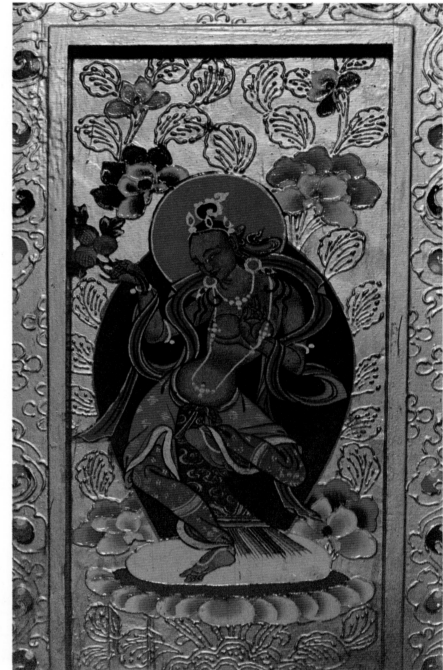

293

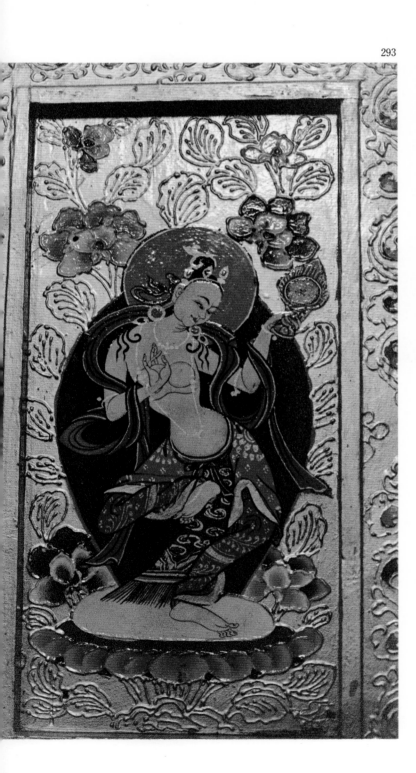

294

293 壁畫：供養天（薩迦寺）

294 壁畫：供養天（薩迦寺）

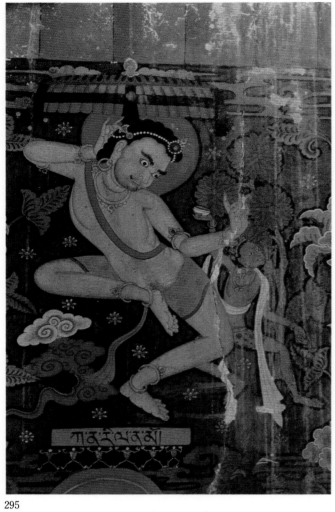

295

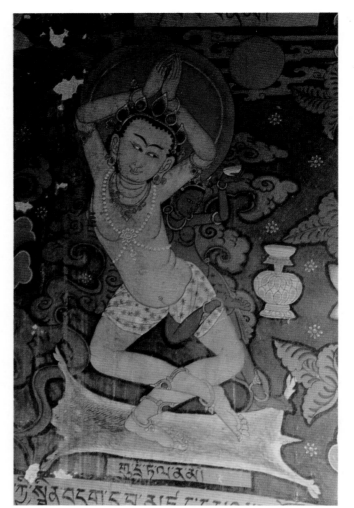

296

297

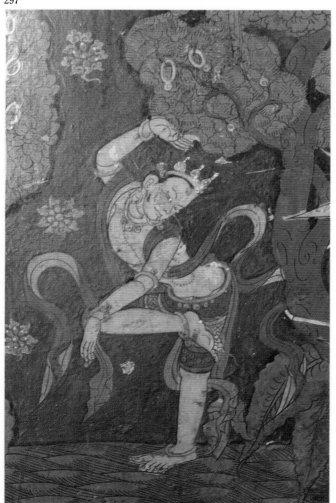

298

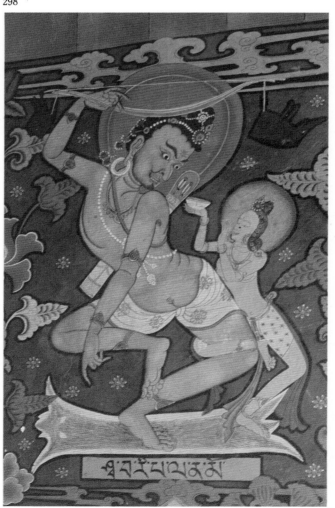

295 壁畫：舞仙（白居寺）

296 壁畫：舞仙（白居寺）

297 壁畫：舞仙（白居寺）

298 壁畫：舞仙（白居寺）

繪畫

300

299 壁畫：雲中仙女（白居寺）

300 壁畫：荷花仙女（白居寺）

301 壁畫：睡仙女（白居寺）

301

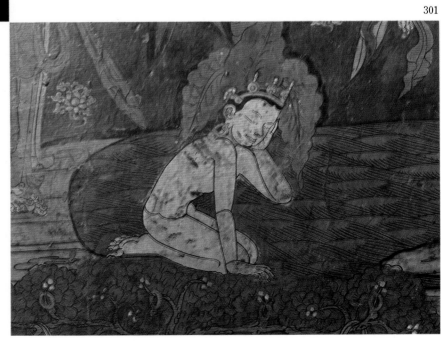

299

302

302 壁畫：《古寺圖》(白居寺)

303

303 壁畫：藥師佛(白居寺)

304 壁畫：藥師佛(白居寺)

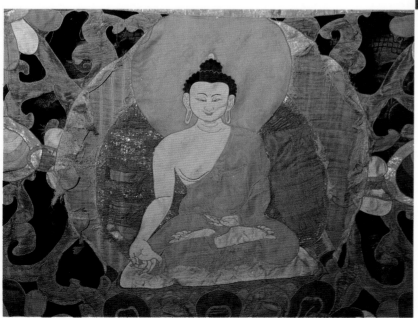

305 壁畫：持國天王(吾屯寺)

306 壁畫：增長天王(吾屯寺)

307 壁畫：多聞天王(吾屯寺)

308 壁畫：廣目天王(吾屯寺)

304

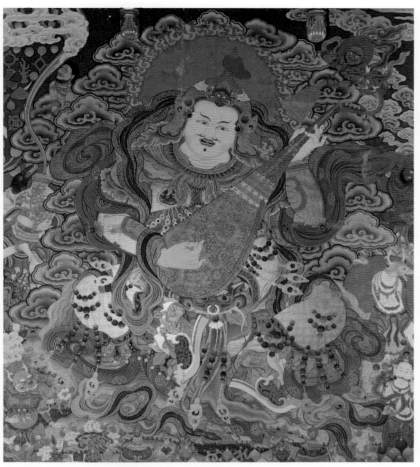

305

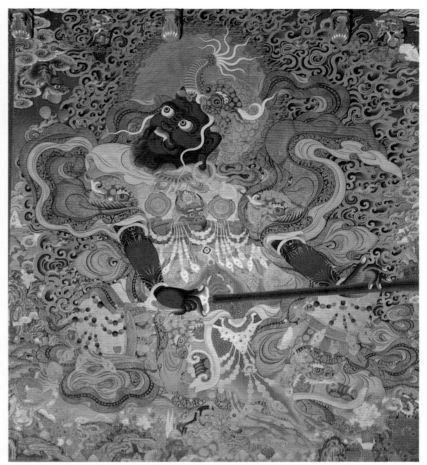

306

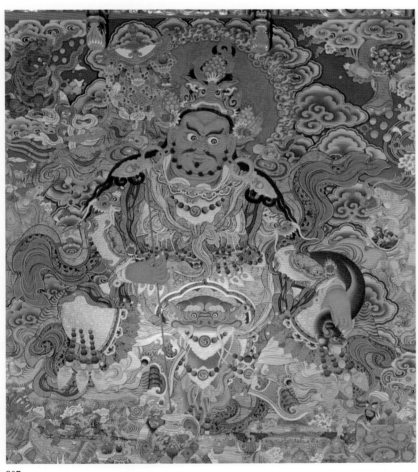

307

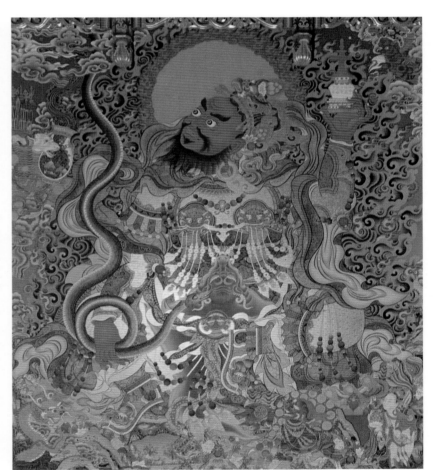

308

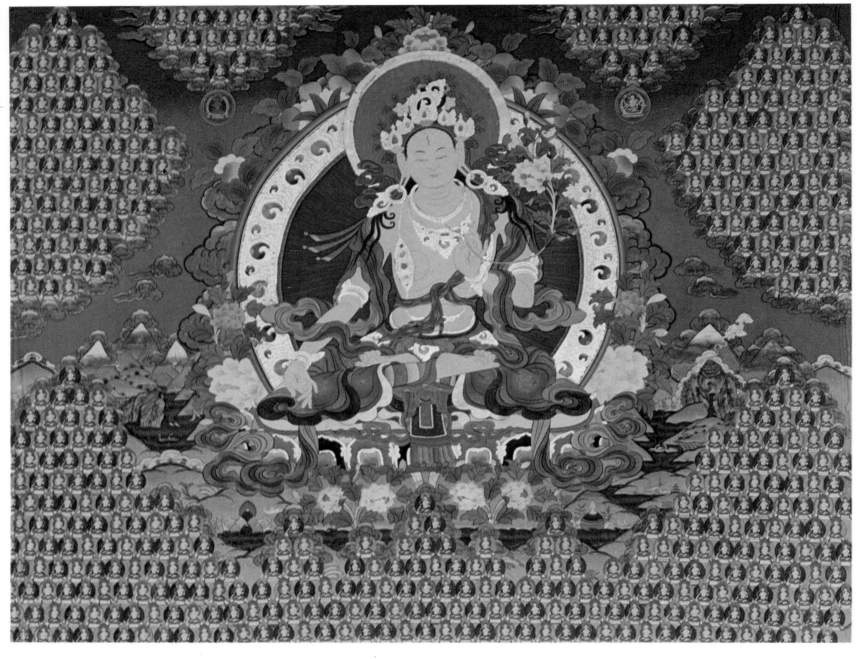

309 壁畫：白度母像（塔爾寺）

310 壁畫：米拉日巴像（塔爾寺）

311 壁畫：《辯經圖》（塔爾寺）

312 壁畫：《辯經圖》（薩迦寺）

310 311

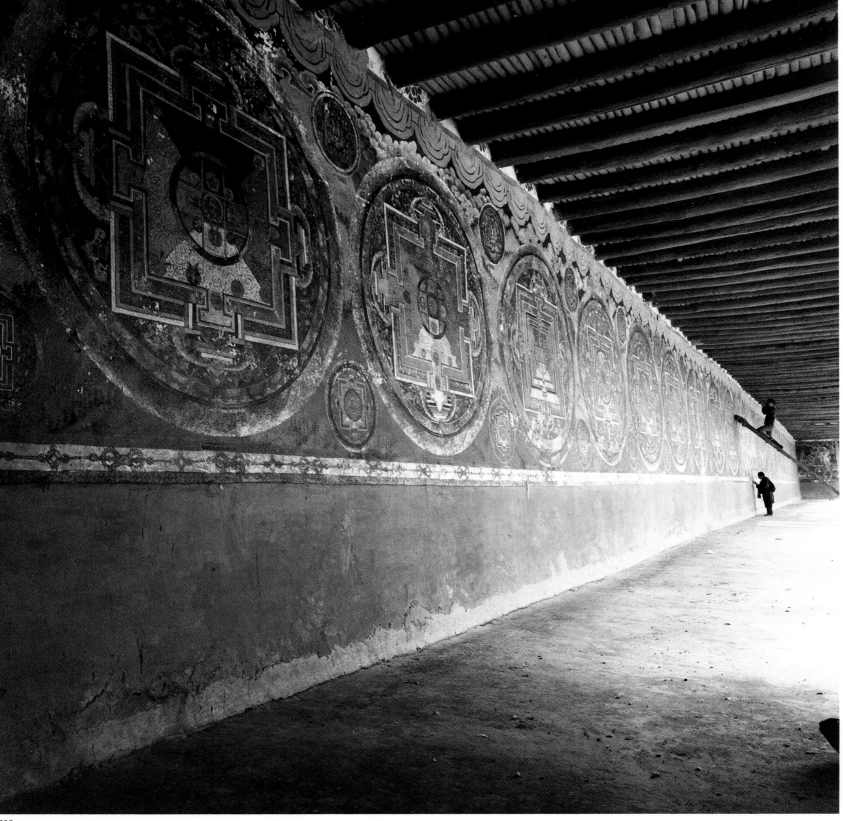

313

313 壁畫：巨幅壇城（薩迦寺）

314 壇城壁畫（局部）

315 壇城壁畫（局部）

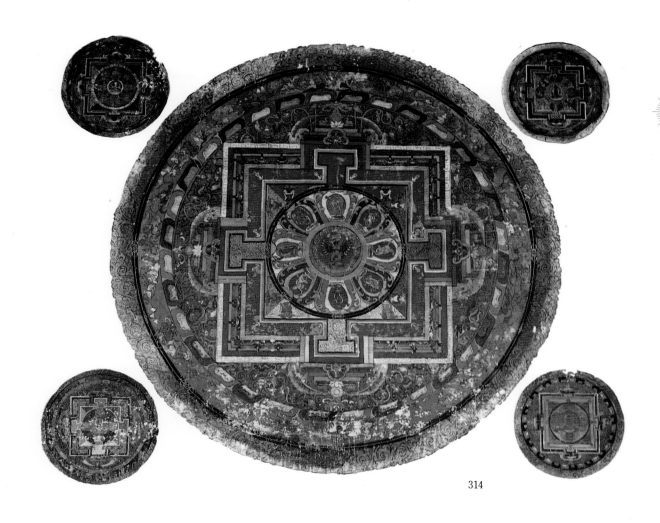

314

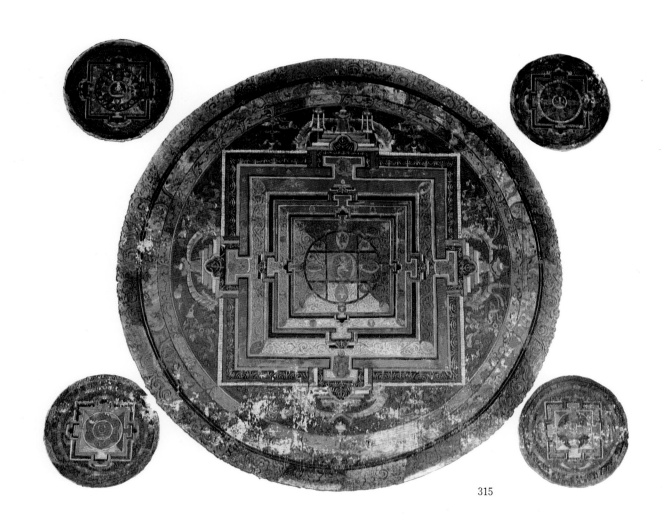

315

316

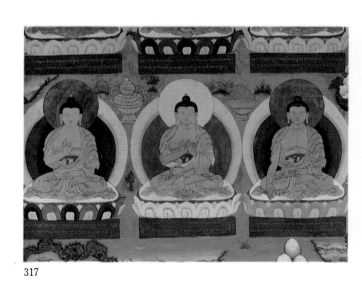

317

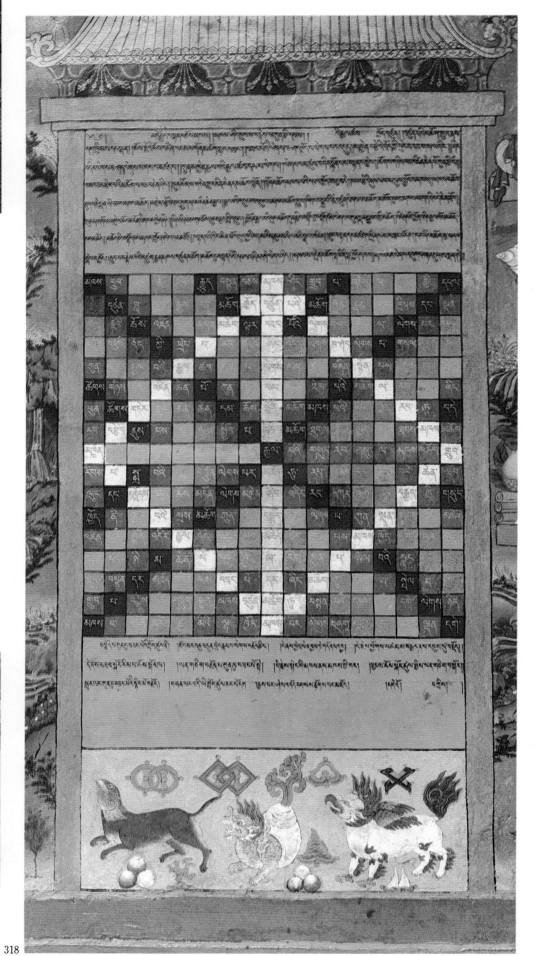

318

319

321

320

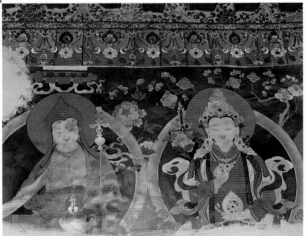

322

316 壁畫：《建塔圖》（扎什倫布寺）

317 壁畫：《千佛圖》局部（扎什倫布寺）

318 "縱橫反覆，皆成章句" 的迴文旋體詩（扎什倫布寺）

319 壁畫：《兜率天地圖》（扎什倫布寺）

320 壁畫：金城公主和她的兒子赤松德贊（臨摹、扎什倫布寺）

321 壁畫：蓮華生（桑鳶寺）

322 壁畫：藏王赤松德贊和蓮華生（桑鳶寺）

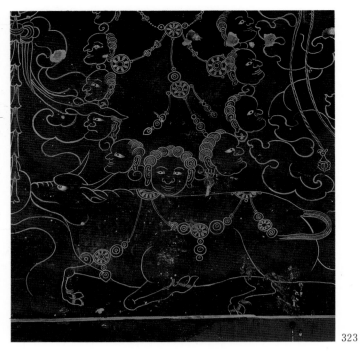

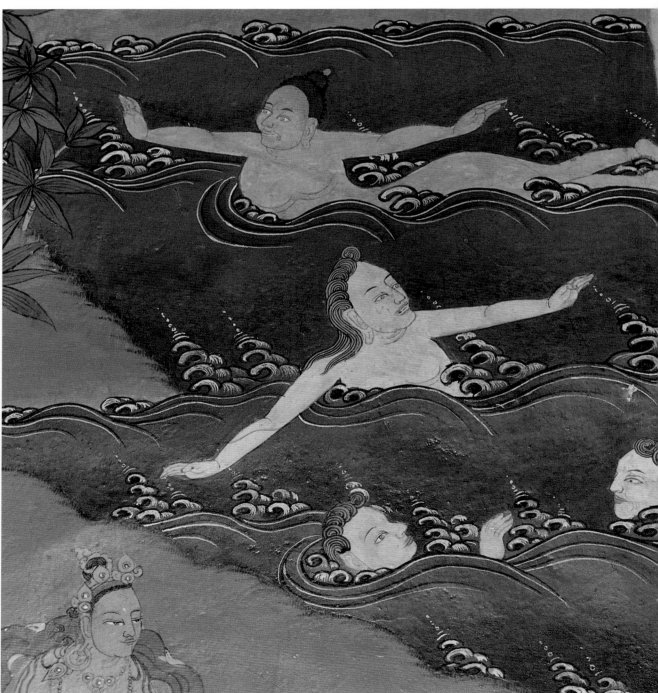

323 金線白描畫（桑鳶寺）

324 壁畫：《游泳圖》（桑鳶寺）

323

324

326

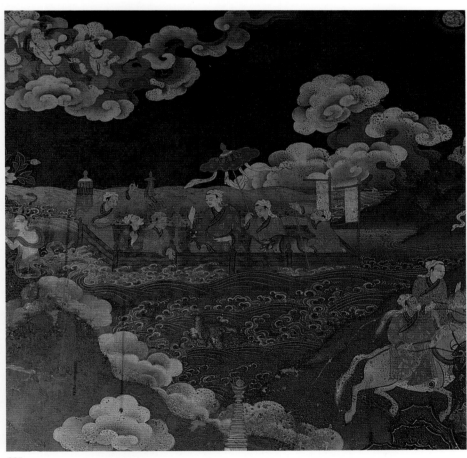

325

327

328

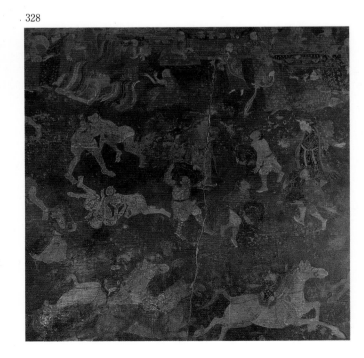

325　壁畫：《渡河圖》(桑鳶寺)

326　壁畫：《雜技圖》之一(桑鳶寺)

327　壁畫：《雜技圖》之二(桑鳶寺)

328　壁畫：摔跤和舉重(桑鳶寺)

329

330

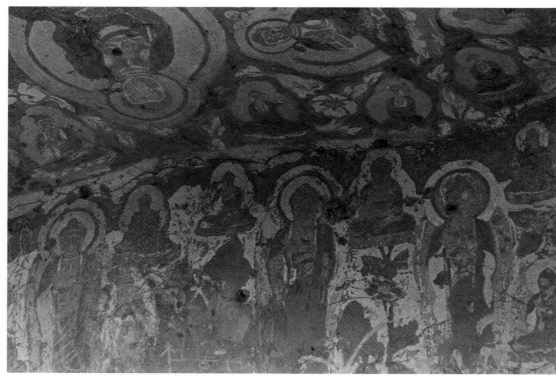

331

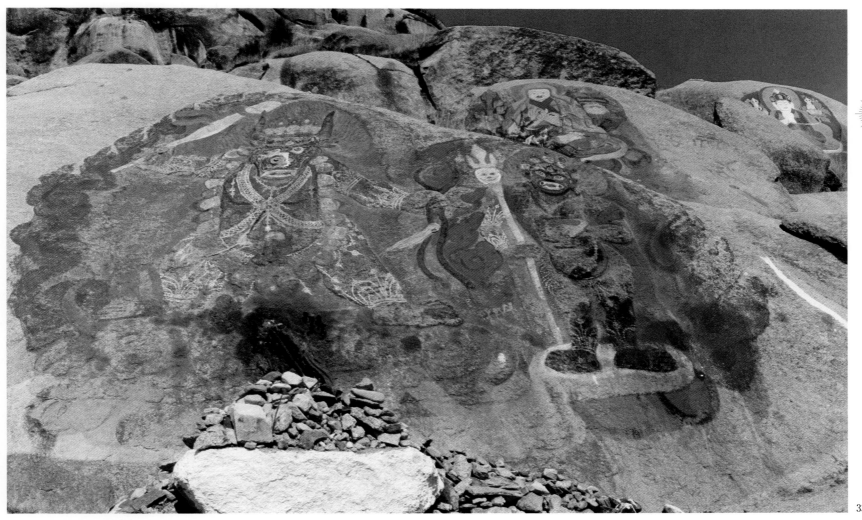

332

333

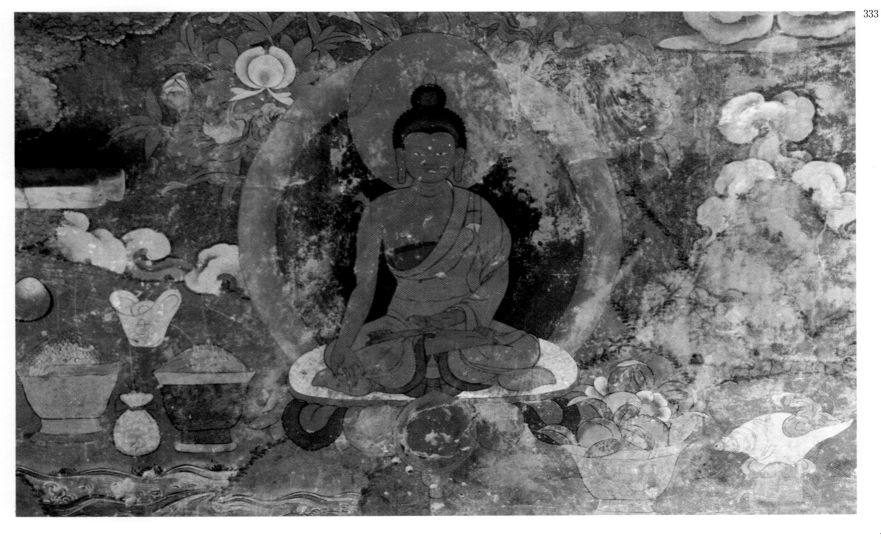

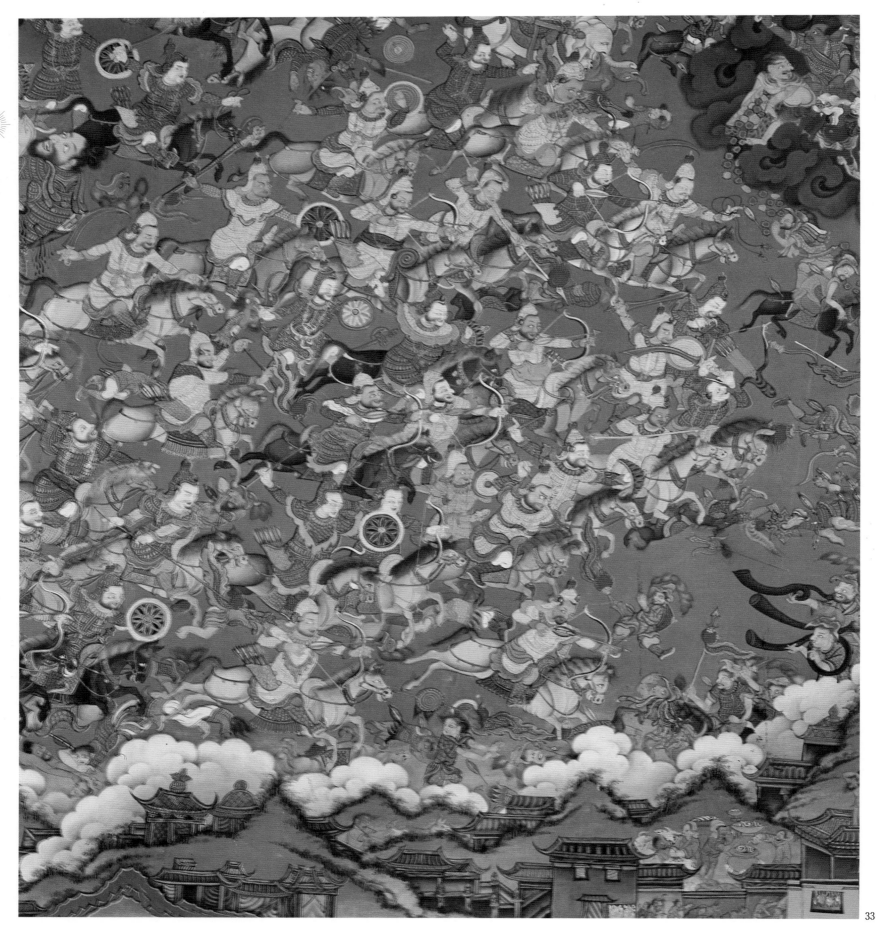

334

334 《未來戰爭圖》（布達拉宮） 扎果洛攝
　　內容取自神話《香巴拉》。它描繪了未來
　　戰爭中千軍萬馬激烈戰鬥的場面。

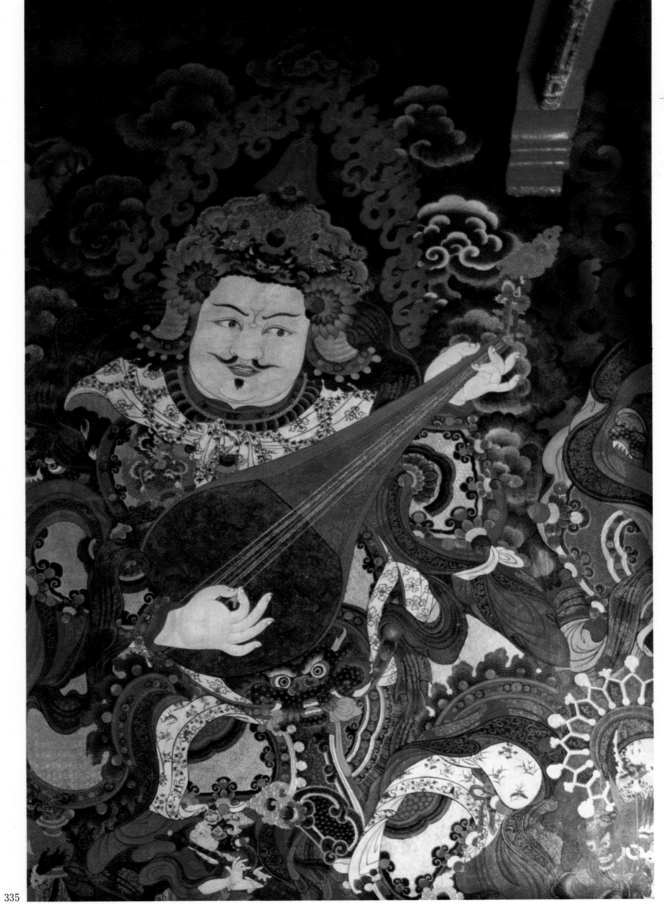

335

335 繪在布達拉宮東大門內松格廊道牆
　　壁上的持國天王像
　　像高約 5 米，寬3.5米。

繪
畫

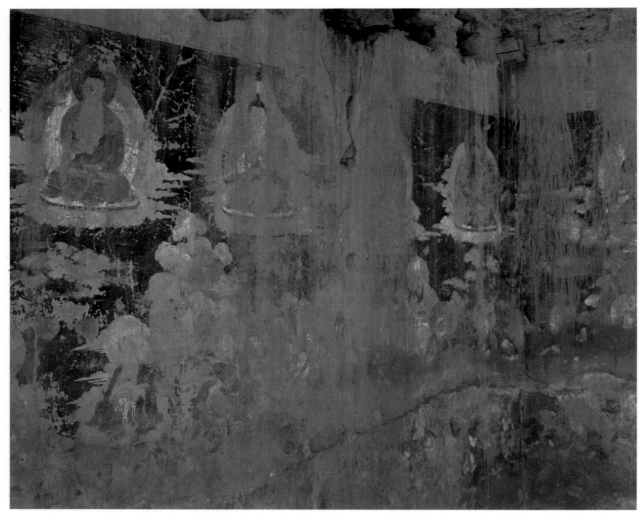

336 一世班禪克主杰所繪的壁畫（甘丹
　　寺）
　　一世班禪與一世達賴根敦珠巴一樣，都
　　是很有才華的畫家和雕塑家。

337 一世班禪克主杰所繪的壁畫（甘丹
　　寺）

338 壁畫：《浴佛圖》(布達拉宮)
　　每年藏曆二月二十九日到三十日，在大
　　昭寺舉行小昭法會後，布達拉宮浴佛台
　　上掛起約三十丈的大型堆繡佛像，讓萬
　　民瞻仰佛容，沐浴佛光。

339 描繪大昭寺"莫蘭木"法會的壁畫
　　(布達拉宮)
　　這法會由宗喀巴於明永樂七年(公元1409
　　年) 在大昭寺創行，主要是供養諸佛菩
　　薩來祈禱一年的吉利。

340 描繪"亮寶節"情景的壁畫(布達拉宮)

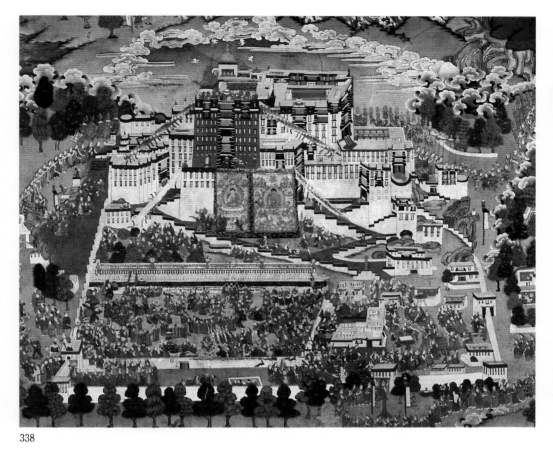

338

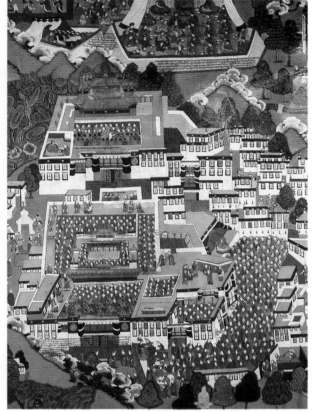

339

340

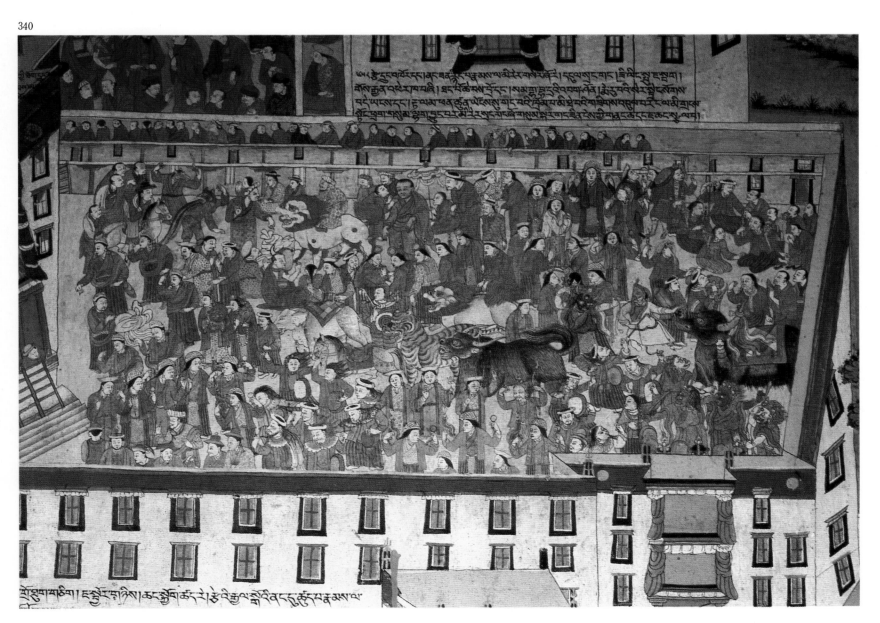

341

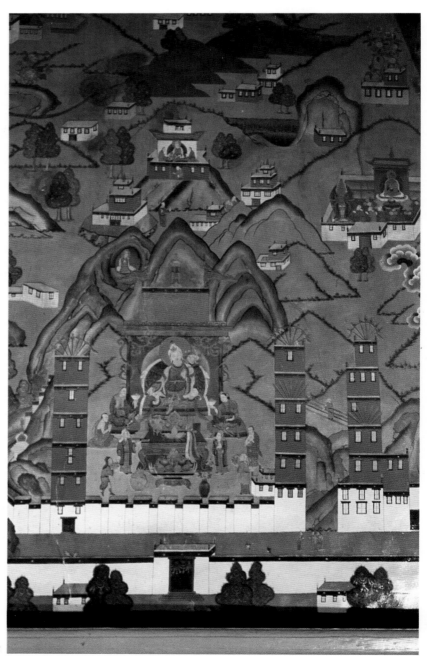

342

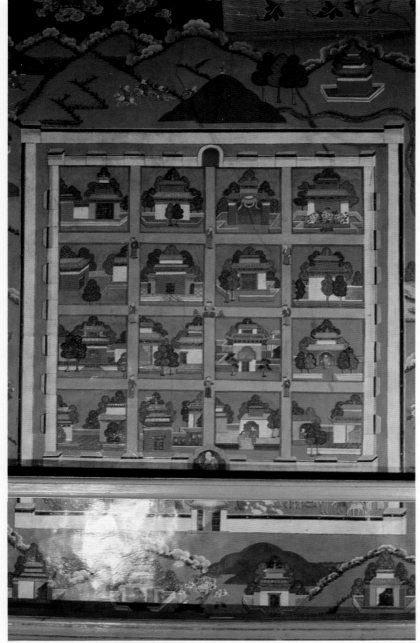

343

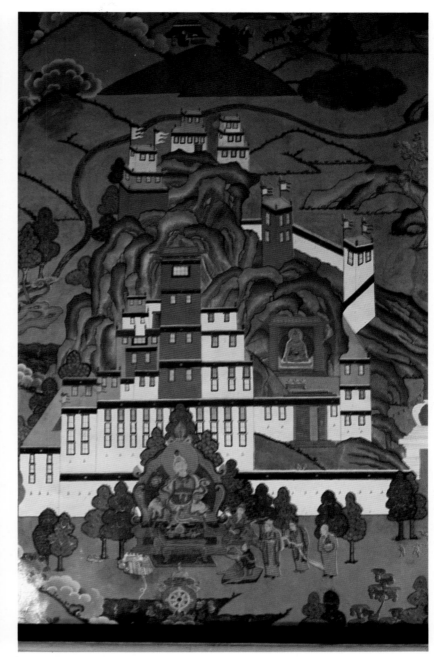

344

341 壁畫：宗喀巴師徒三尊像（甘丹寺）

342 壁畫：《古布達拉宮圖》（布達拉宮）

343 壁畫：《唐朝都城長安示意圖》（布
達拉宮）

344 壁畫：《古藥王山圖》（布達拉宮）
藥王山藏名"夾波日"，在布達拉宮右側，
爲一尖頂山峯。山上原有藥王廟。

345

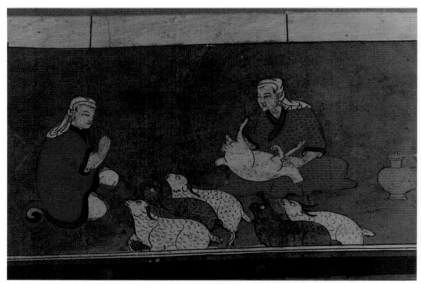

346

345～349 壁畫：《五難蕃使故事圖》
（布達拉宮）

　　故事內容是說唐初各少數民族同時派使
者入朝求娶文成公主，唐太宗提出五條
難題來考各國使者。吐蕃贊普松贊干布
的請婚使者綠東贊智慧過人，連破絲穿
九曲明珠和替百匹馬駒尋認母馬等五道
難題，從而完成了爲藏王請婚聯姻的使
命。

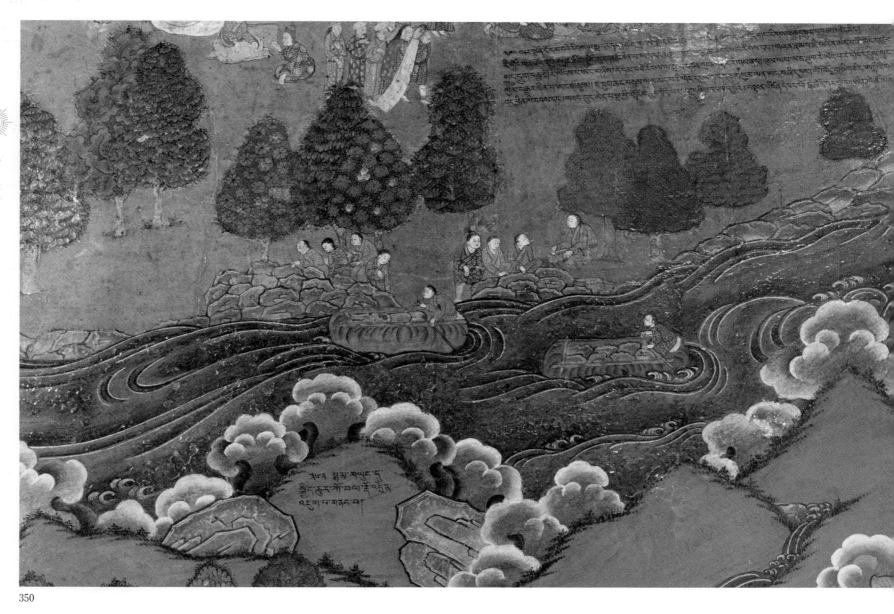

350

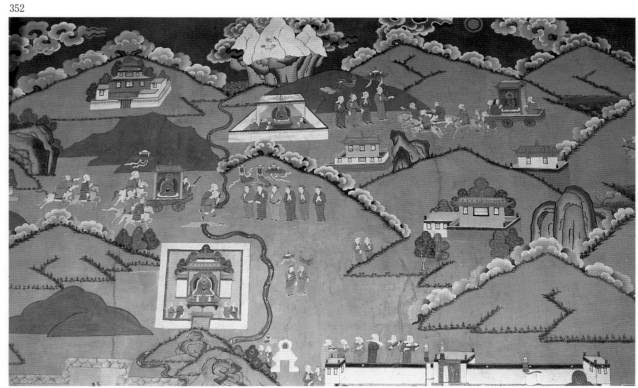

352

350 《修建布達拉宮圖》局部：拉薩河上
　　羊皮筏運石

351 《修建布達拉宮圖》壁畫，這是描繪
　　探石、運石的部份

352 壁畫：《文成公主入蕃聯姻圖》（布
　　達拉宮）

353 壁畫：《樹碑圖》（布達拉宮）
　　第巴桑結嘉措將布達拉宮的紅宮修好後，
　　立此無字碑，意爲功過讓後世人來評價。
　　這幅壁畫就是反映立碑時的情景。

347

348

349

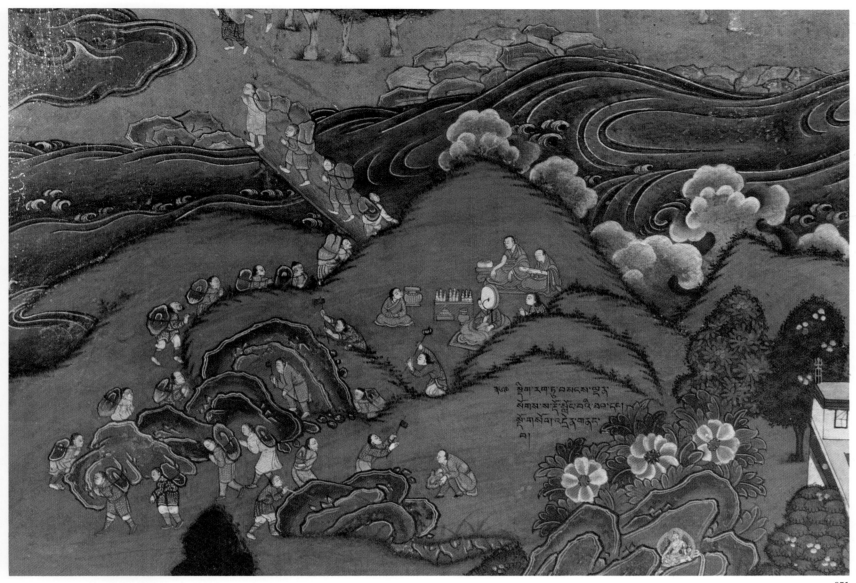

351

353

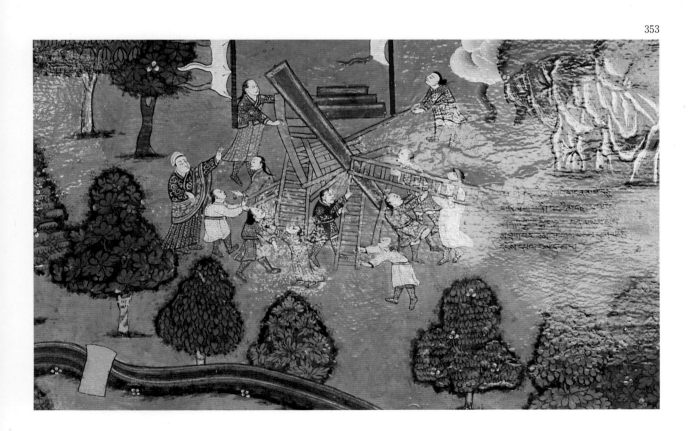

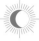

繪
畫

354

357

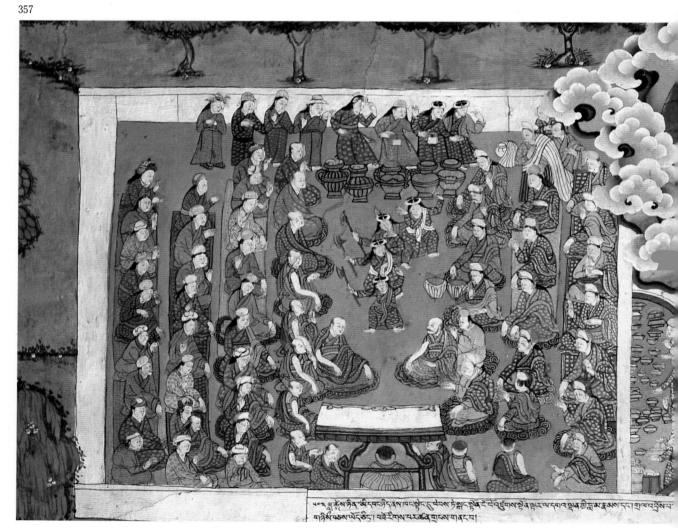

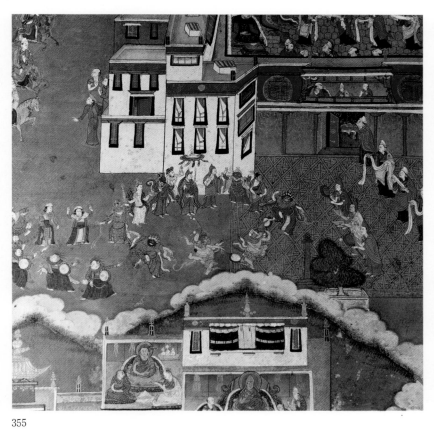

355

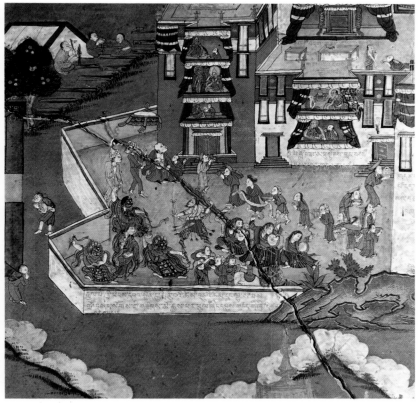

356

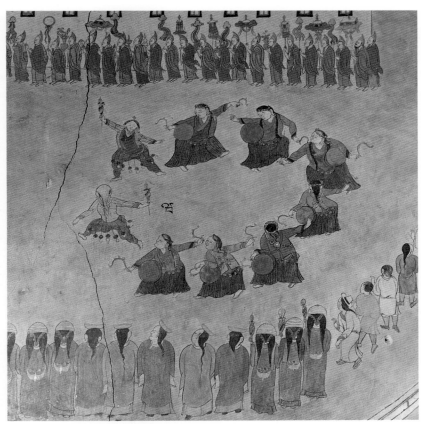

358

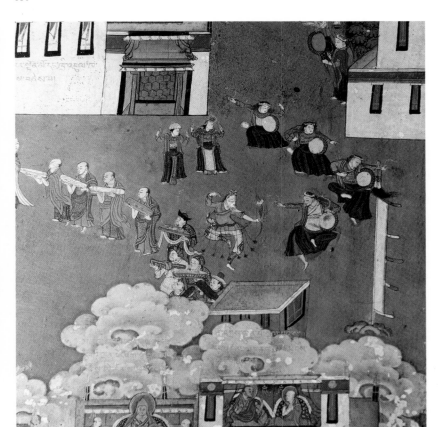

359

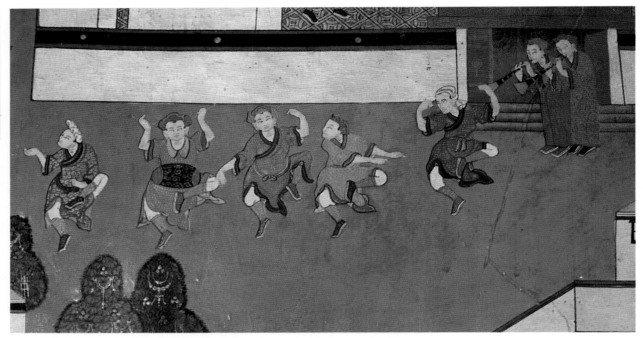

360

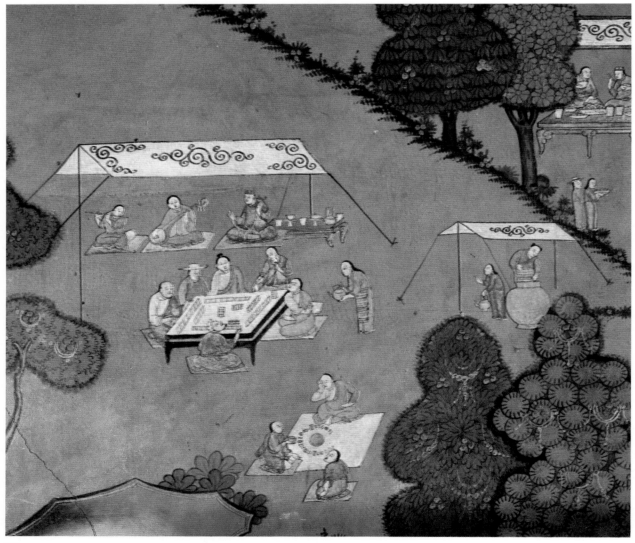

361

360 壁畫：舞蹈（布達拉宮）

361 壁畫：弈棋（布達拉宮）

362 壁畫：立射（布達拉宮）

363 壁畫：騎射（布達拉宮）

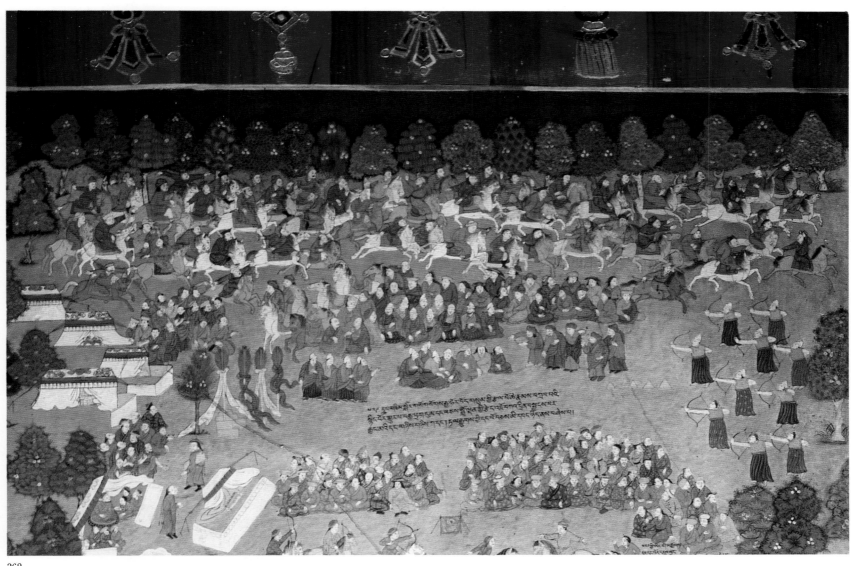

362

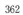

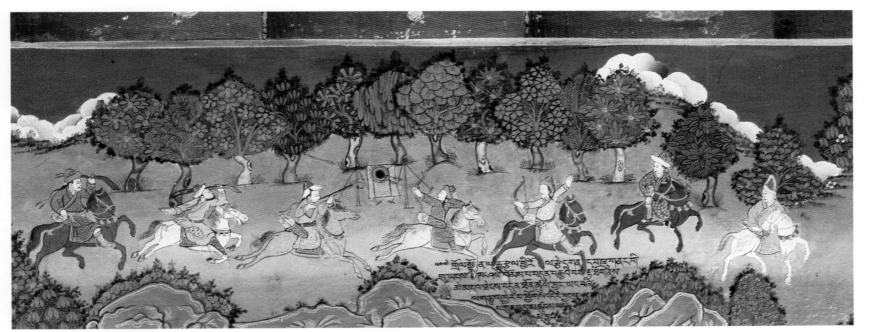

363

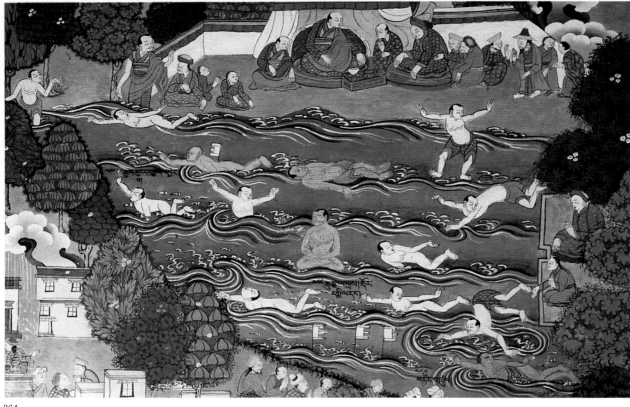

364

365

364 壁畫：游泳（布達拉宮）

365 壁畫：摔跤（布達拉宮）

366 壁畫：舉重（布達拉宮）

367 壁畫：摔跤（布達拉宮）

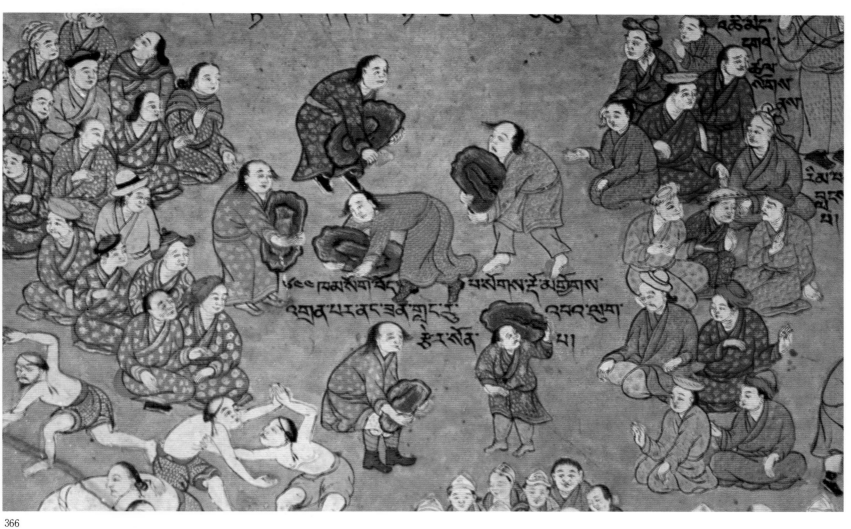

366
367

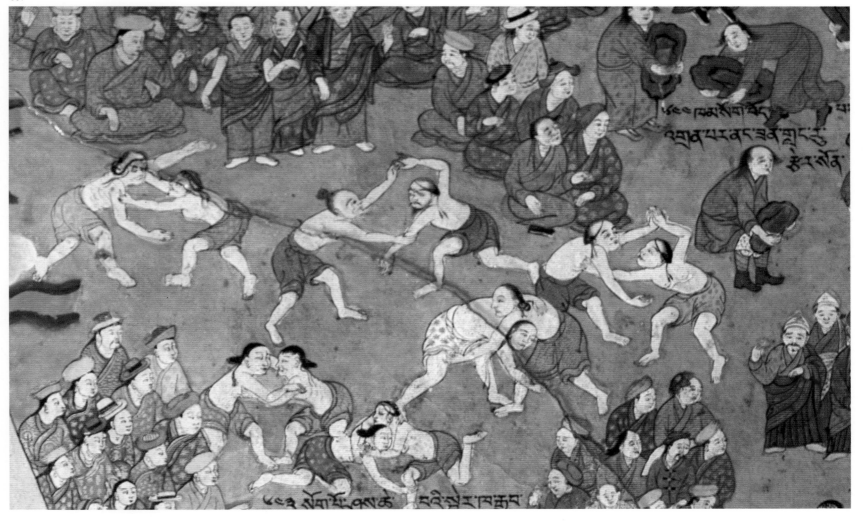

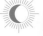

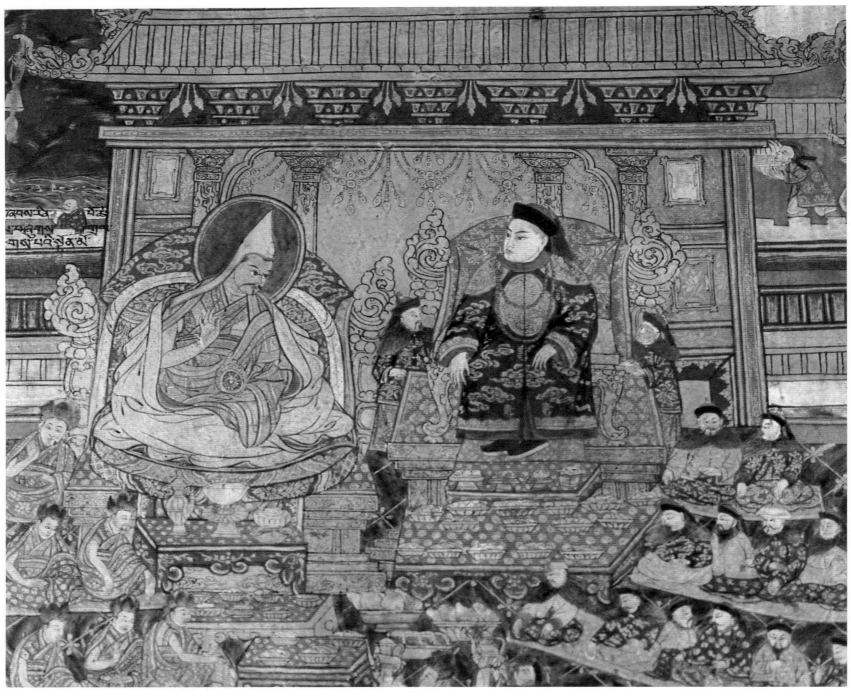

368

368 壁畫:《五世達賴喇嘛阿旺・洛桑嘉
措覲見順治皇帝圖》(布達拉宮)

公元1652年，五世達賴不遠萬里，親赴
北京朝覲順治皇帝，被册封爲“西天大
善自在佛所領天下釋教普通瓦赤喇怛喇
達賴喇嘛”。這是朝覲時的盛況。這幅壁
畫繪在紅宮最大的殿堂——西大殿中。
該殿是五世達賴阿旺・洛桑嘉措靈塔的
享堂，是五世達賴大型傳記壁畫的一部
份。

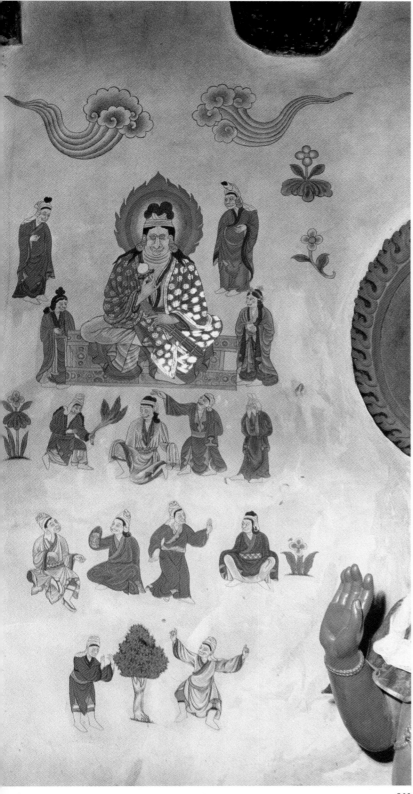

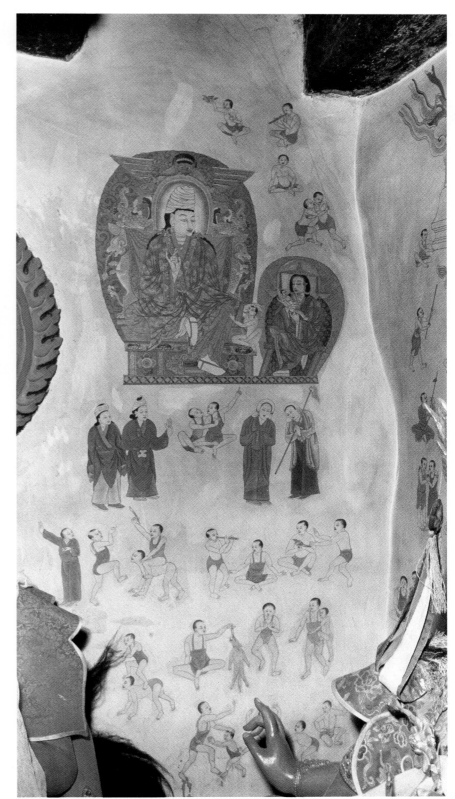

369

370

369 吐蕃時期的壁畫（大昭寺、後世曾複描）

370 吐蕃時期的壁畫（大昭寺、後世曾複描）

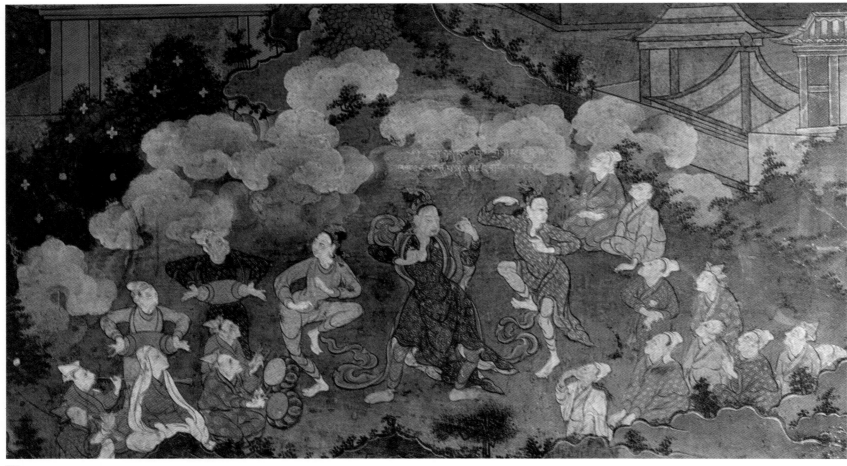

371

372

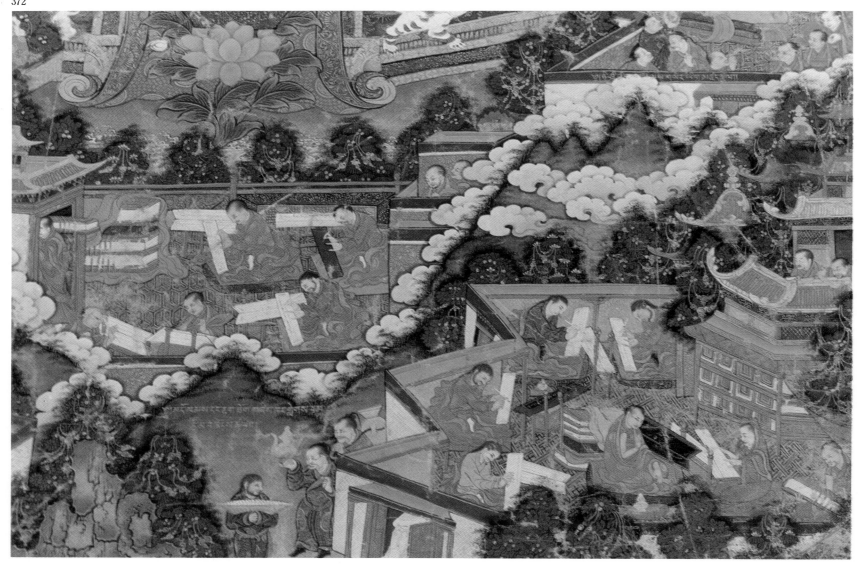

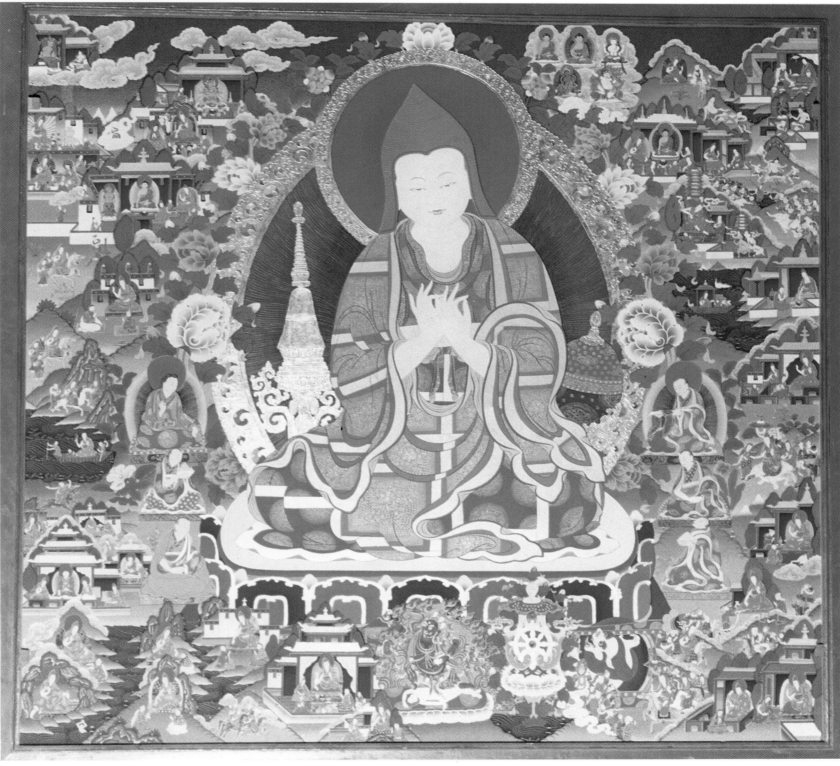

373

阿底峽(公元 982－1054年)，古印度高僧，薩護羅(今孟加拉國達卡地區)人。對五明學有很深造詣，曾任印度著名的那爛陀寺住持。北宋寶元元年(公元1038年)受阿里王子絳曲沃之請，入藏傳播佛法和醫學，並譯經授徒。著有《菩提道燈論》等五十餘種論著和《醫頭術》等醫學著作。並同那措譯師等共將十幾部經典譯成爲藏文。公元1054年，病逝於前藏湼塘。其弟子仲敦巴等弘傳其學說，發展成噶當派。該派強調僧人的戒律，宣揚善惡報應，因果輪回和超脫生死的主張，並宣傳顯密結合，先顯後密。宗喀巴創立格魯派時，亦廣泛採納其學說，其後，因該派寺院先後歸併到格魯派，遂不復存在。

繪畫

375

374

377

379

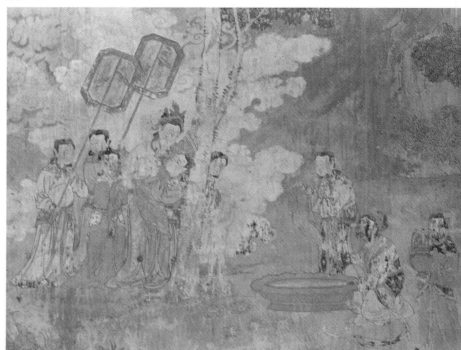

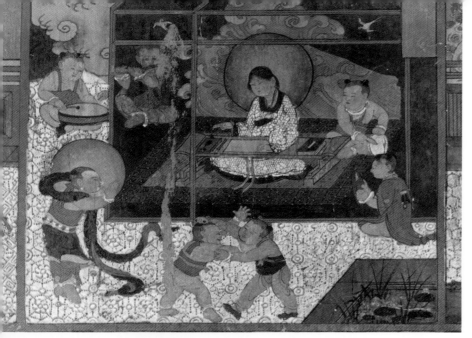

376

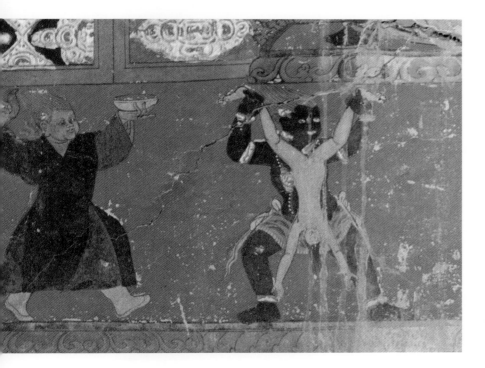

380

378

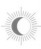
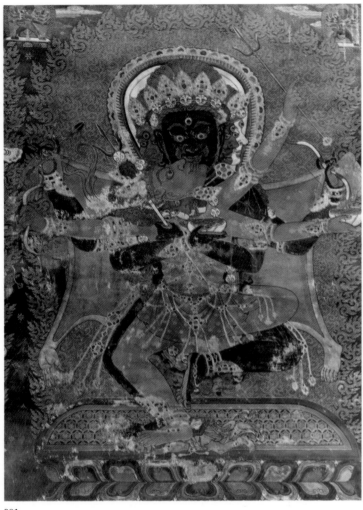

381

382

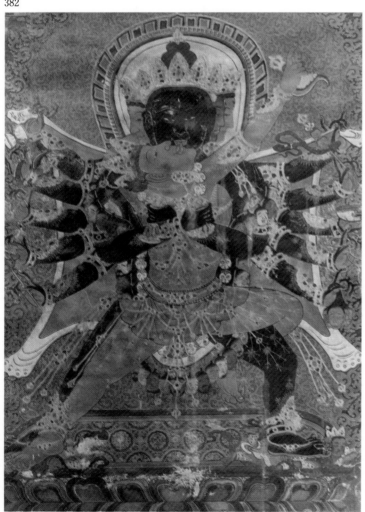

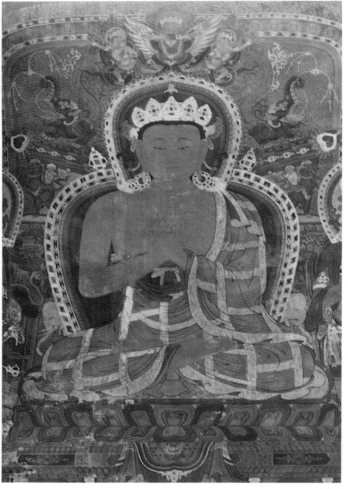

383

381　壁畫：《上樂金剛》（瞿曇寺）
　　　又稱勝樂金剛。此本尊有白、黃、紅、
　　　藍四色面孔，每面三目，有十二臂，主
　　　臂擁抱明妃"金剛亥母"。

382　壁畫：《上樂金剛》（瞿曇寺）

383　壁畫：無量壽（瞿曇寺）

384　壁畫：《哼將》（瞿曇寺）

385　壁畫：《哈將》（瞿曇寺）

386　壁畫：《哼哈二將》（瞿曇寺）

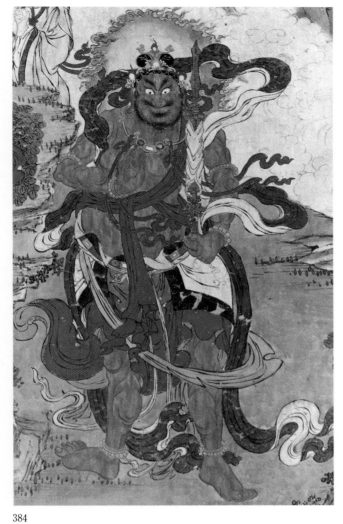

384

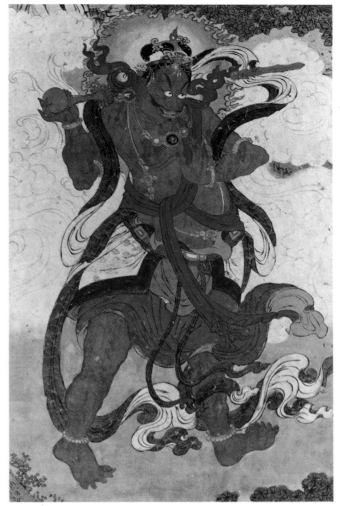

385

386

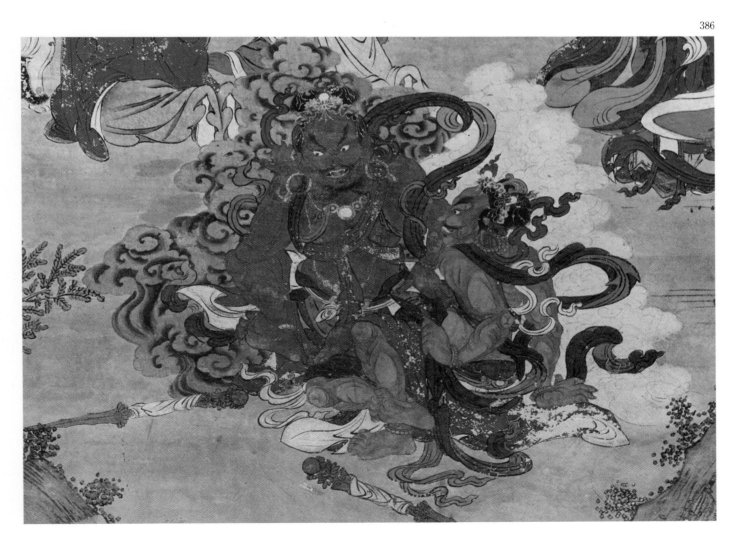

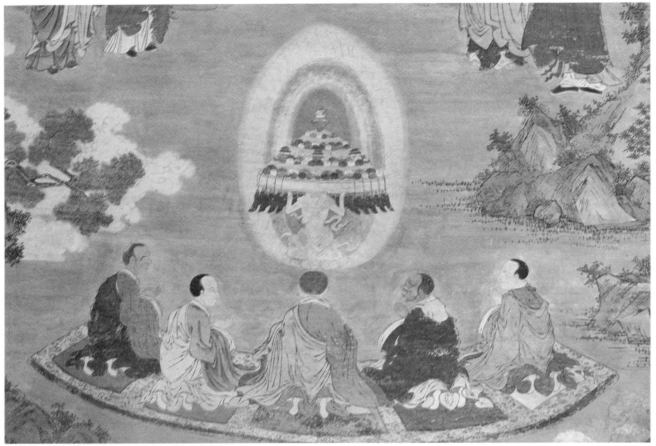

387

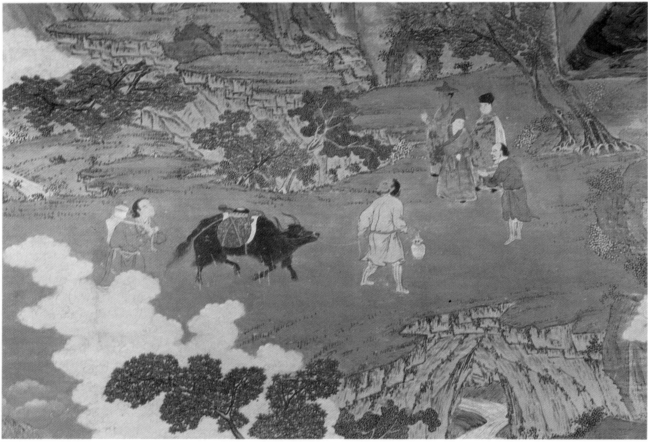

388

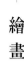

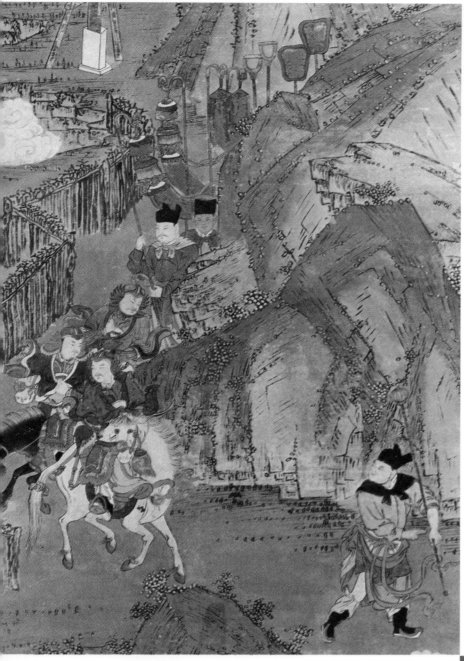

389

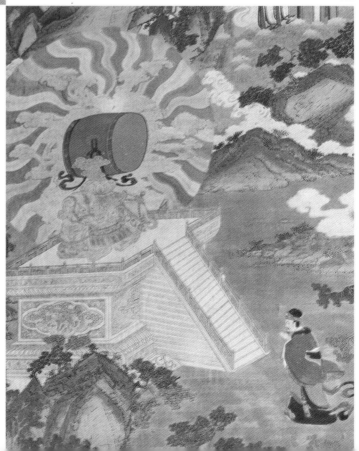

390

391

387 壁畫：獻曼陀羅（瞿曇寺）

388 壁畫：《朝佛圖》局部（瞿曇寺）

389 壁畫：《朝佛圖》局部（瞿曇寺）

390 壁畫：比丘（瞿曇寺）

391 壁畫：《象揹雲鼓圖》（瞿曇寺）

392

393

395

394

392～395　吾屯寺牆裙壁畫

繪畫

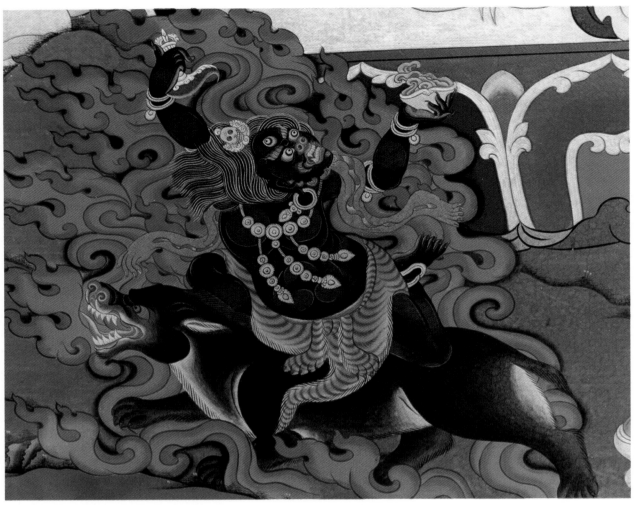

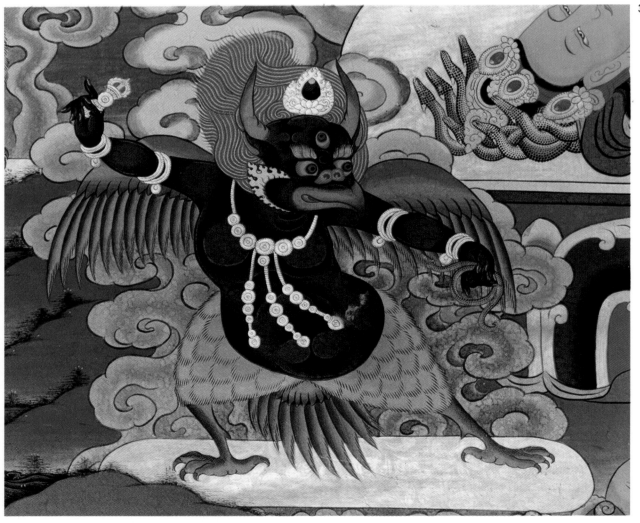

396 壁畫：護法神（拉卜楞寺）

397 壁畫：金翅鳥（拉卜楞寺）

398 壁畫：金翅鳥（拉卜楞寺）

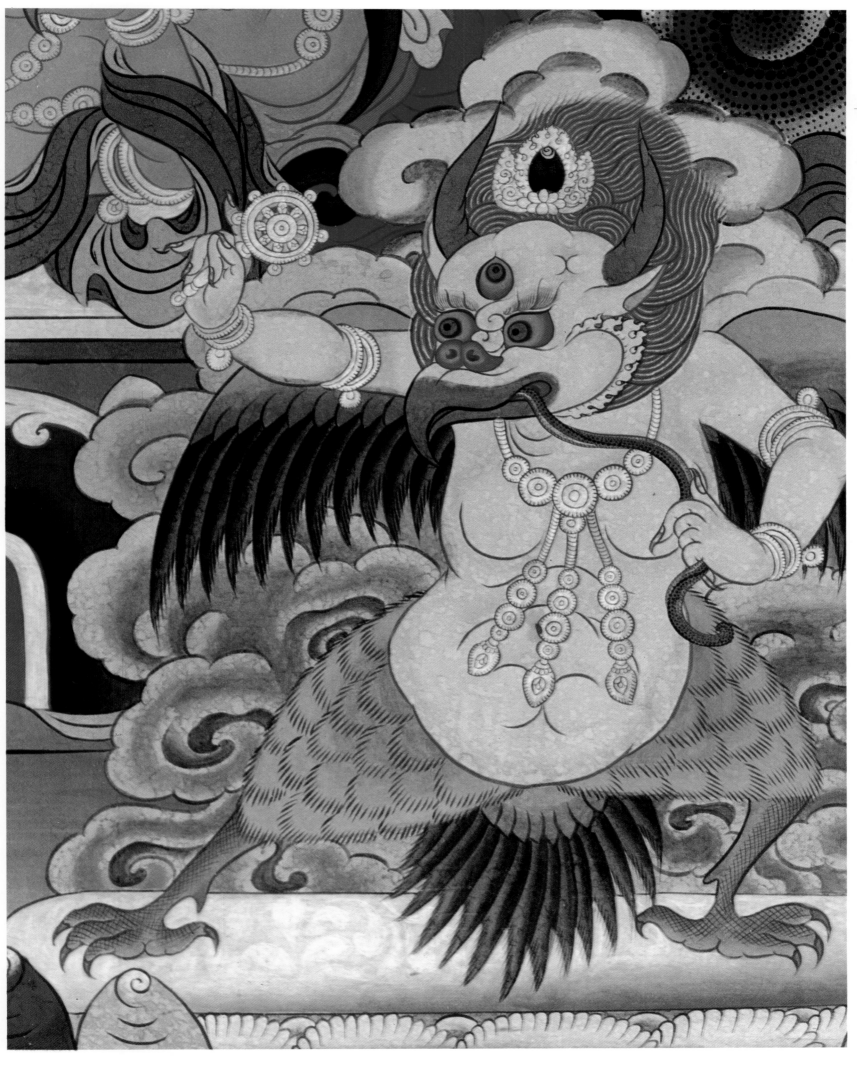

399 壁畫：鷹（拉卜楞寺）

400 壁畫：道教的三仙（拉卜楞寺）

400

399

401 壁畫：雄鷄(拉卜楞寺)

402 壁畫：牧童(拉卜楞寺)

402

401

213

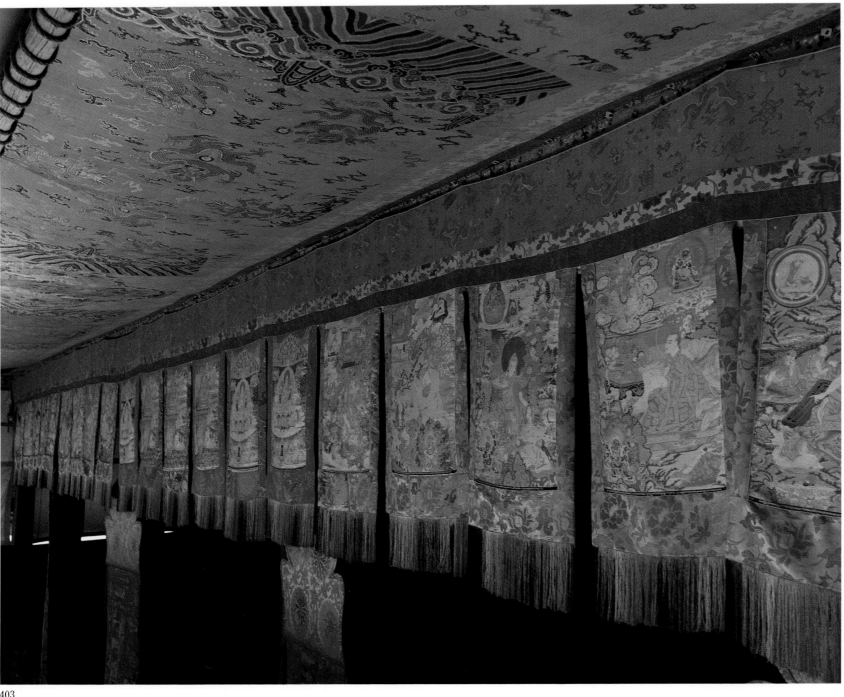

403

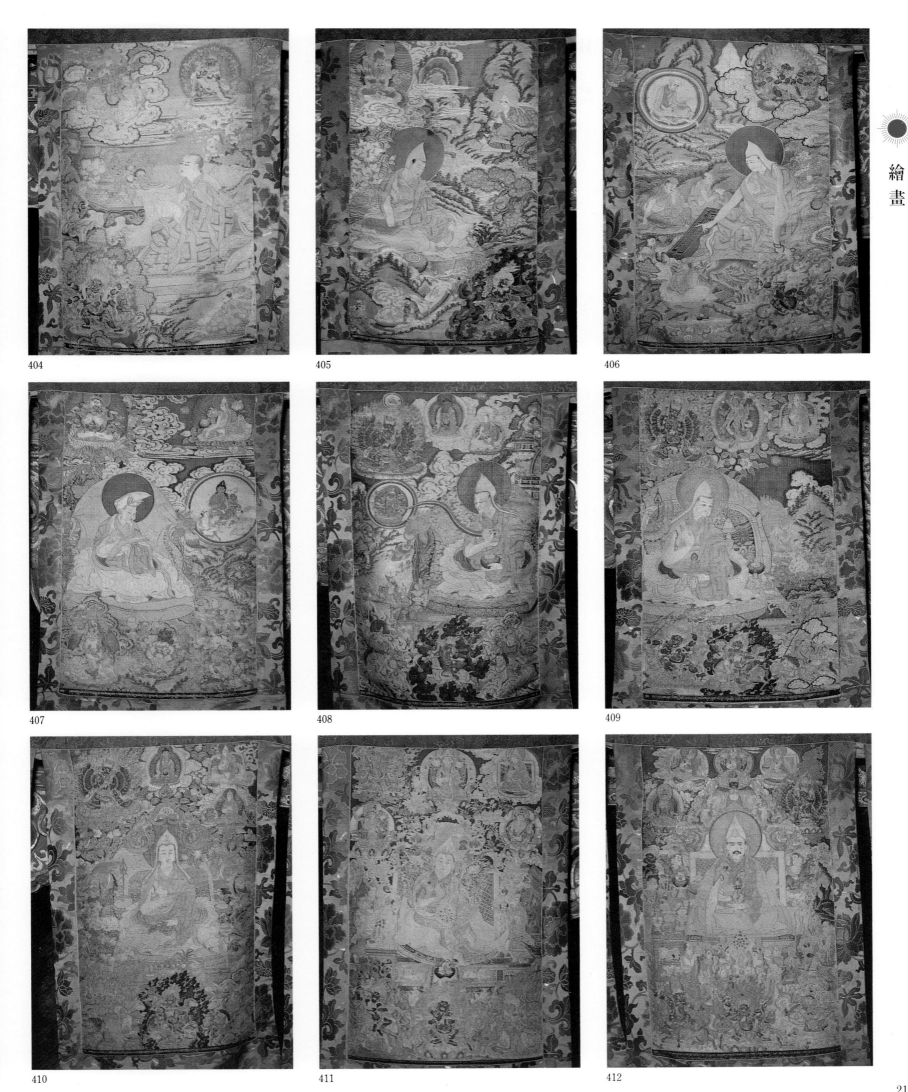

404

405

406

407

408

409

410

411

412

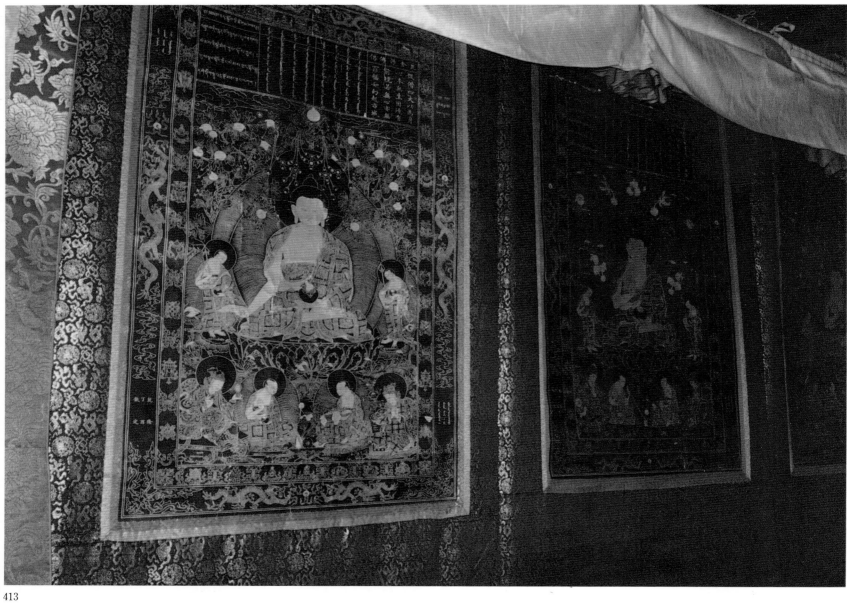

413

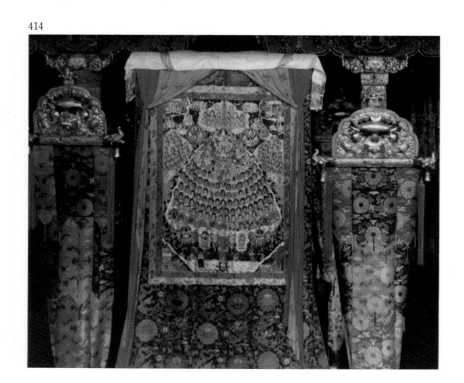

414

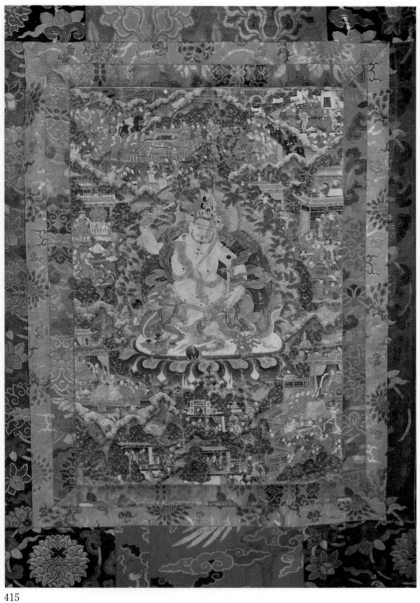

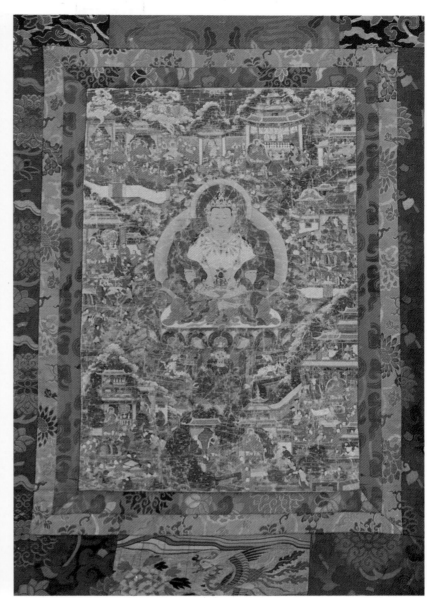

415

416

417

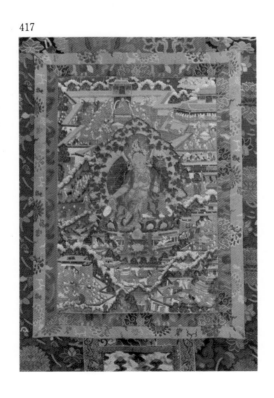

413 明宣宗賜給色拉寺的興建人、宗喀
巴弟子絳欽却杰的釋迦牟尼轉正
法輪的卷軸畫,該畫是以金汁畫成
(色拉寺)

414 清乾隆皇帝賜給色拉寺的絲織《觀
請上師圖》卷軸畫(色拉寺)

415 卷軸畫:《忽必烈召見八思巴接受灌
頂儀式圖》(薩迦寺)

416 卷軸畫:《八思巴生平圖》之一(薩迦
寺)

417 卷軸畫:《八思巴生平圖》之二,中間
繪着度母像(薩迦寺)

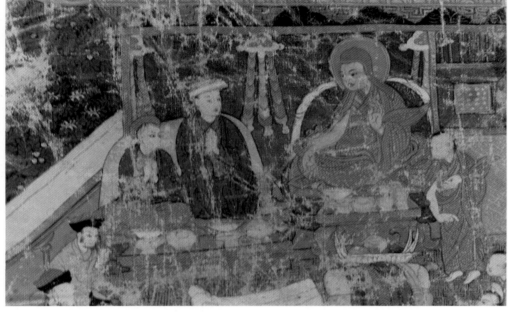

418 卷軸畫《八思巴生平圖》局部——忽
必烈聽八思巴講經

419 卷軸畫《八思巴生平圖》局部——忽
必烈的妻子拜八思巴爲師

420 卷軸畫《八思巴生平圖》局部——向
八思巴奉獻法螺，此螺仍供奉在薩
迦寺，是該寺最古老的文物。

421 卷軸畫：釋迦本尊諸佛菩薩像（隆
務寺）

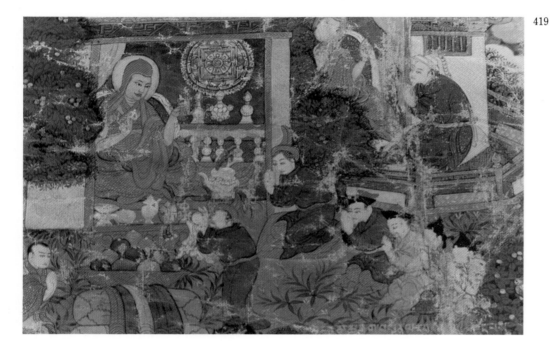

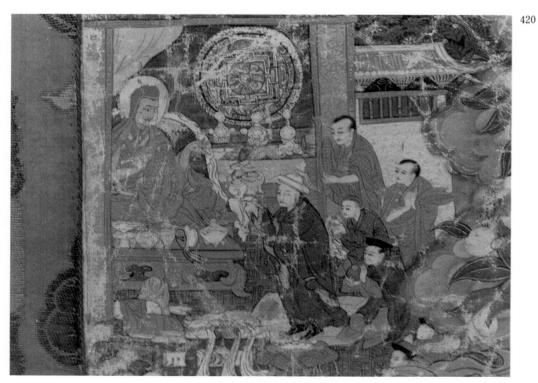

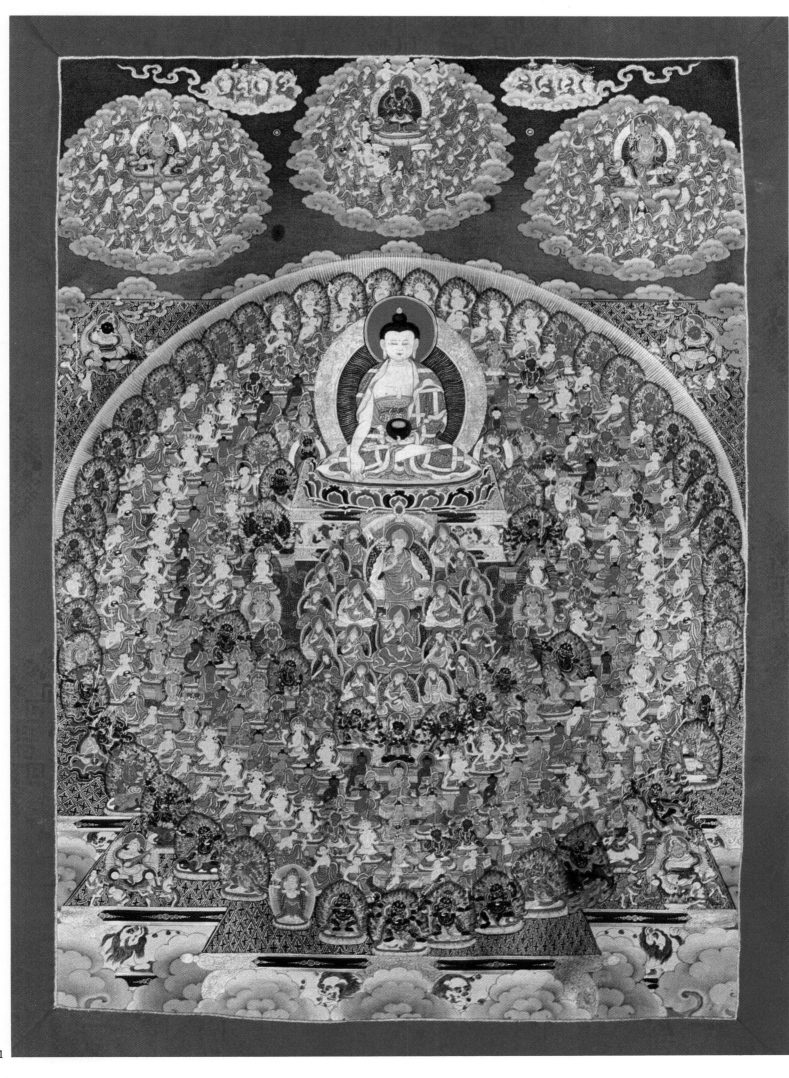

421

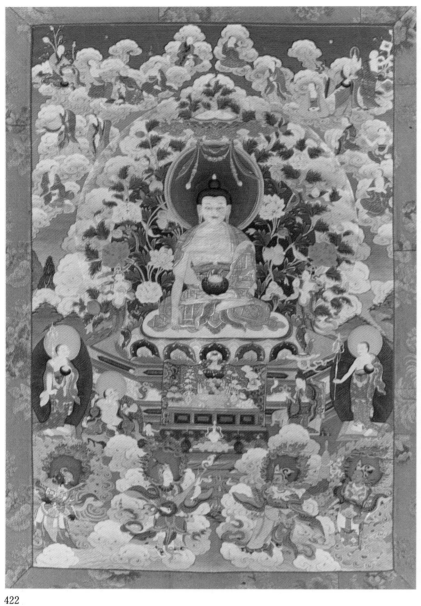

422

423

422 卷軸畫：釋迦牟尼和十六羅漢
 　　 （隆務寺）

423 卷軸畫：無量壽（吾屯寺）

424 卷軸畫：釋迦牟尼和十六羅漢
 　　 （夏瓊寺）

425 卷軸畫：上師本尊諸佛像（夏瓊寺）

424

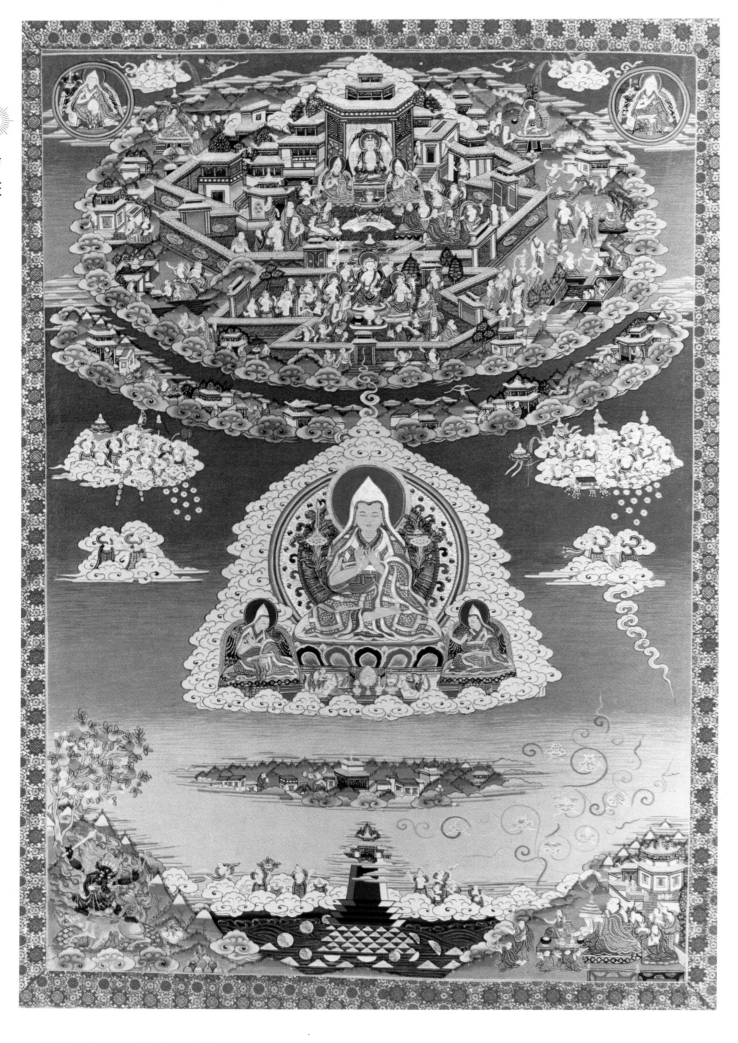

426 卷軸畫：《觀請上師圖》（拉卜楞寺）

427 卷軸畫：《千尊宗喀巴圖》（拉卜楞寺）

繪
畫

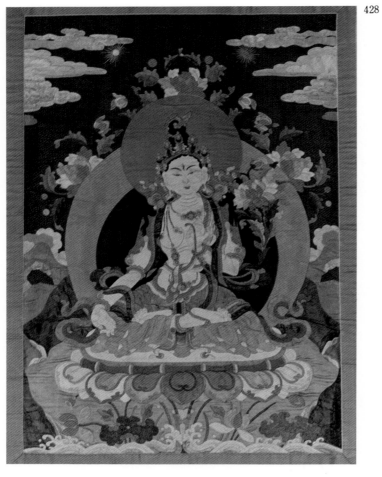

428 卷軸畫：白度母（拉卜楞寺）
　　藏族教徒傳說尼婆羅尺尊公主是白度母
　　的化身。

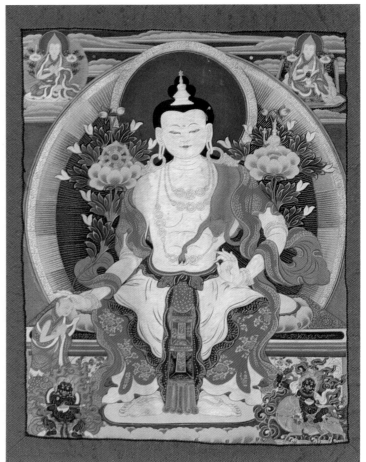

429 卷軸畫：彌勒佛（文都寺）

430 卷軸畫：彌勒佛（文都寺）

431 卷軸畫：文殊菩薩（吾屯寺）

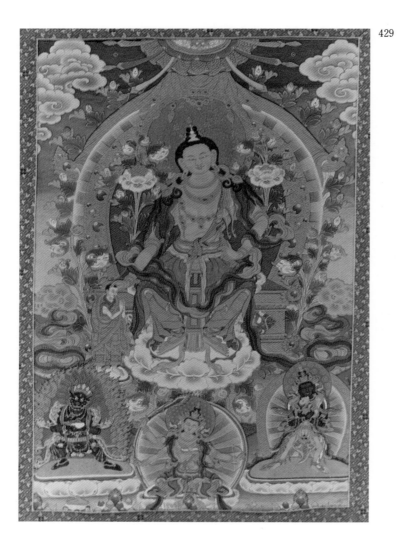

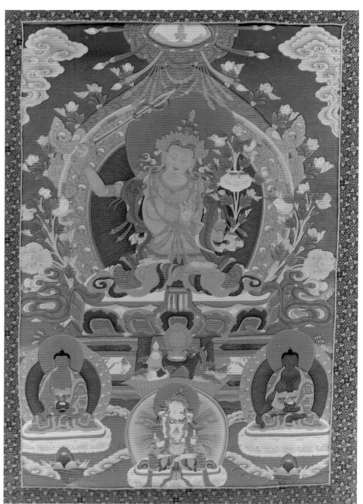

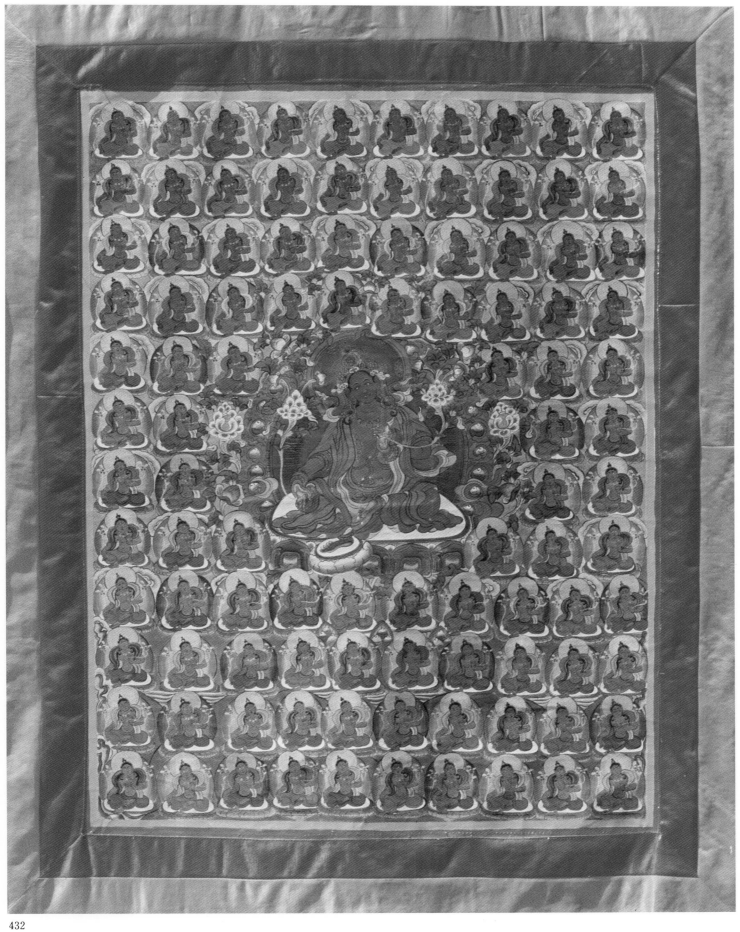

432

432 卷軸畫：千尊綠度母（吾屯寺）
綠度母是度母的祖尊。藏族教徒傳言文
成公主是綠度母的化身。

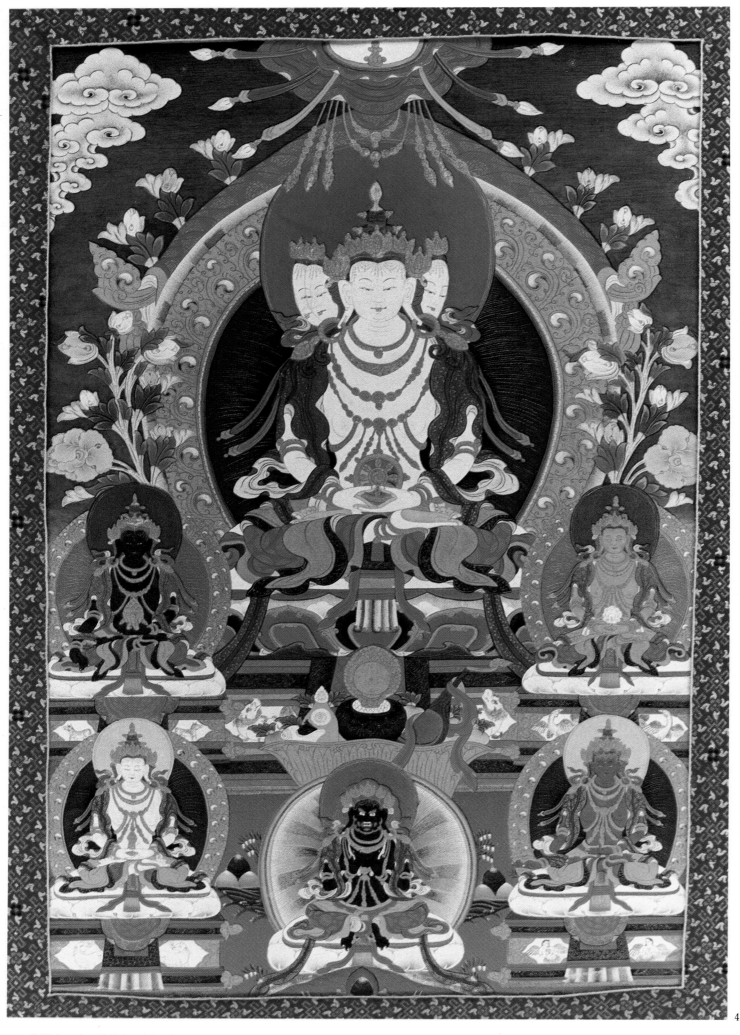

433 卷軸畫：衆生依怙主（吾屯寺）

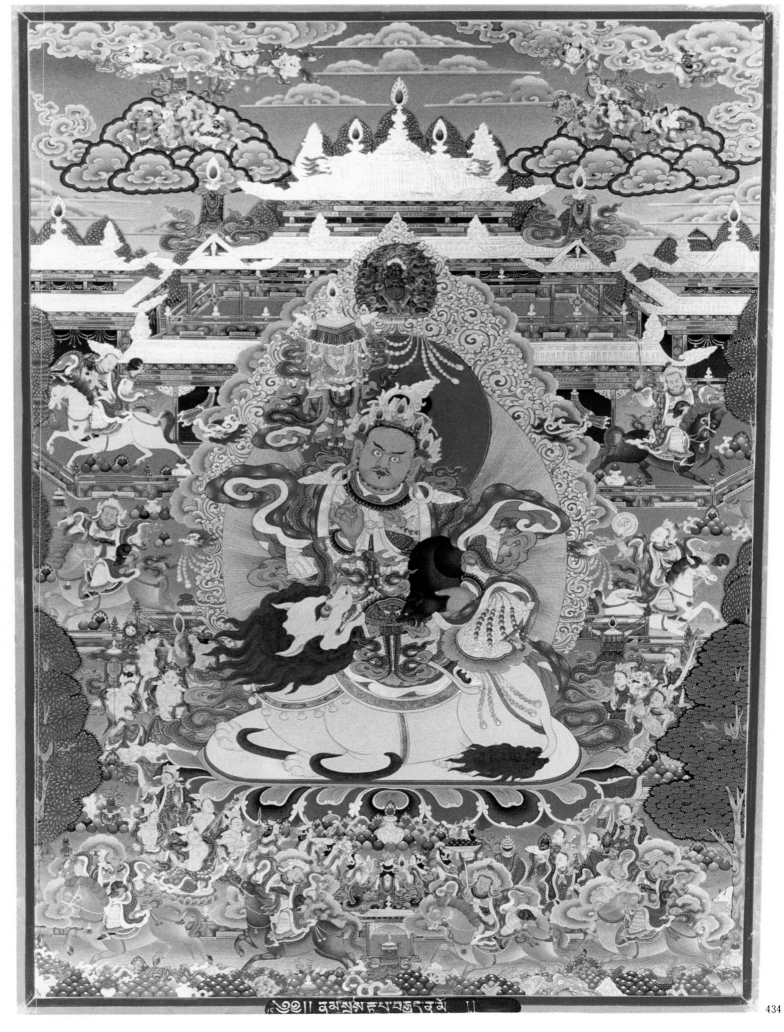

434

434 卷軸畫：財神(吾屯寺)

435

436

437

438

435 扎什倫布寺珍藏二百多年的卷軸畫
　　《扎什倫布寺全圖》

436～438 卷軸畫：十六羅漢
　　　　　（拉卜楞寺）

439 卷軸畫：達木加（拉卜楞寺）

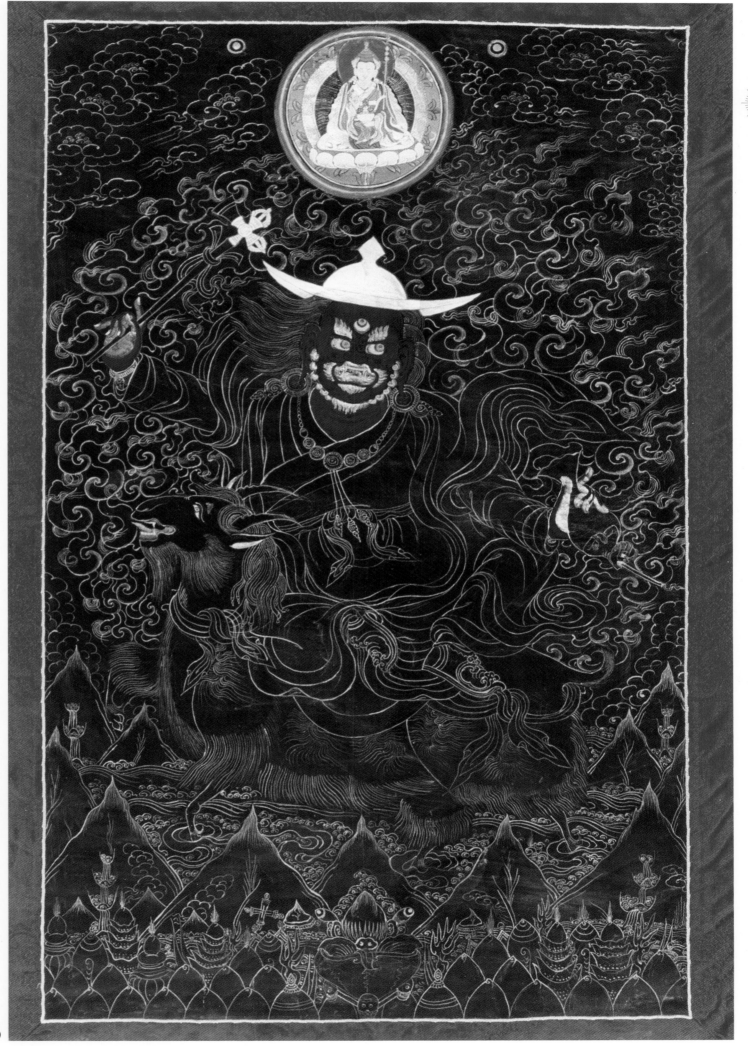

439

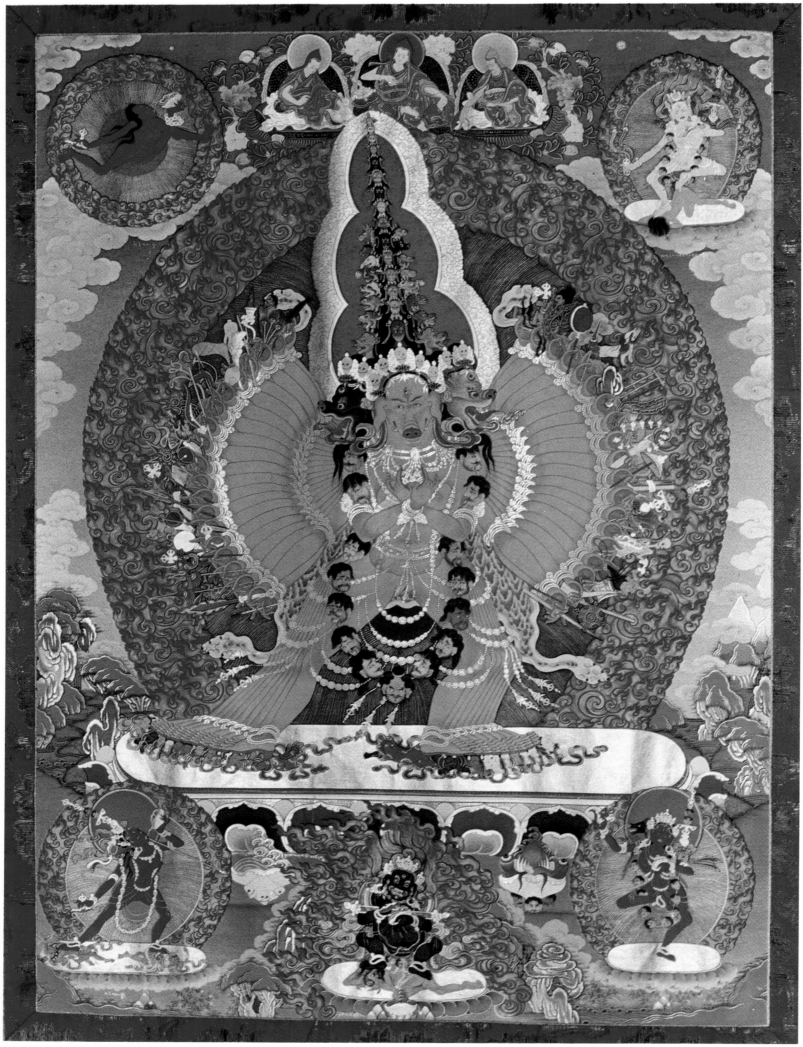

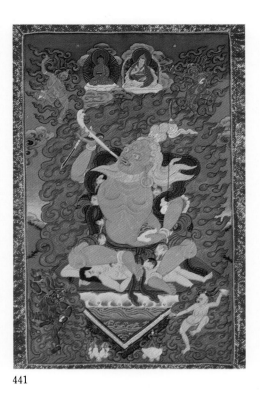

441

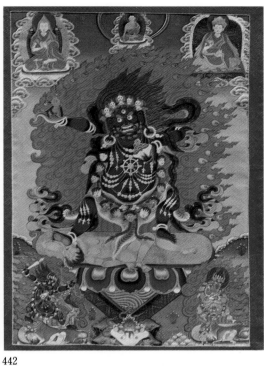

442

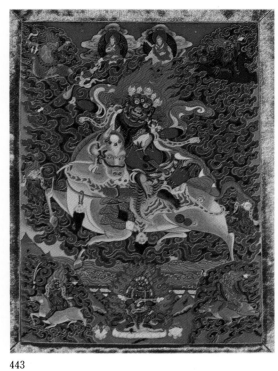

443

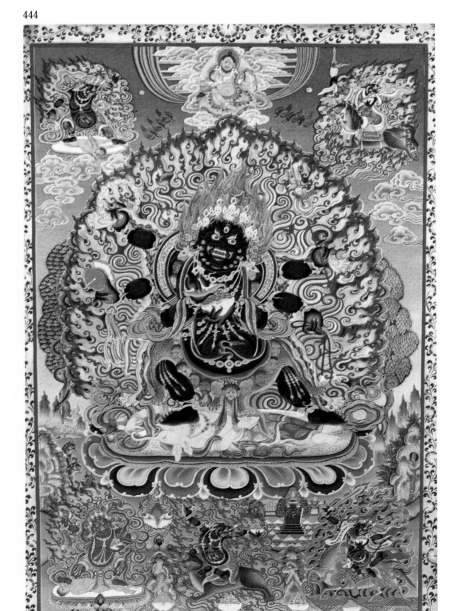

444

443 卷軸畫：吉祥天母（格日寺）
亦稱吉祥天女，騎黃騾，騾背有一目，身青藍，神面有三目，背光爲火焰，乳房長而下垂，乃佛教護法神。

444 卷軸畫：六臂大黑天護法神（吾屯寺）
又名大黑天，藏密稱此尊係大日如來降魔時的顯像。其特徵爲六臂，掛人頭骨串成的纓絡。僧人作戰神供奉，敎民常奉爲施福之神。

440 卷軸畫：永保護法神（拉卜楞寺）

441 卷軸畫：公保戰熱（格日寺）

442 卷軸畫：地藏主護法神（夏瓊寺）

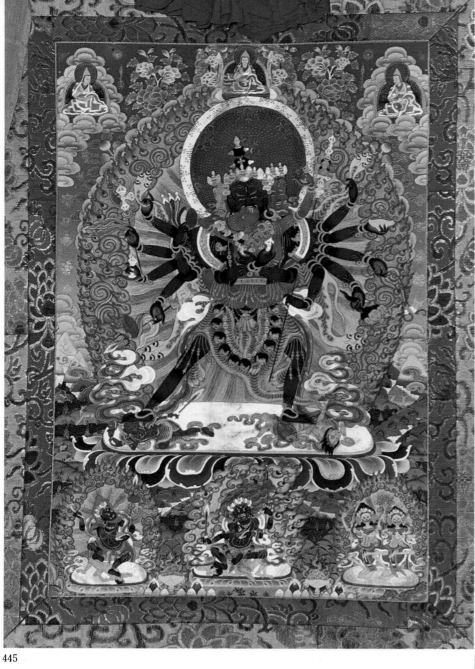

445

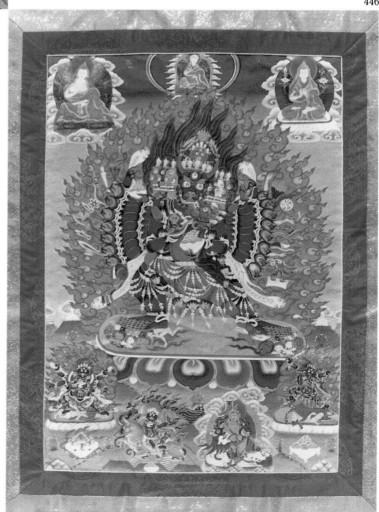

446

448

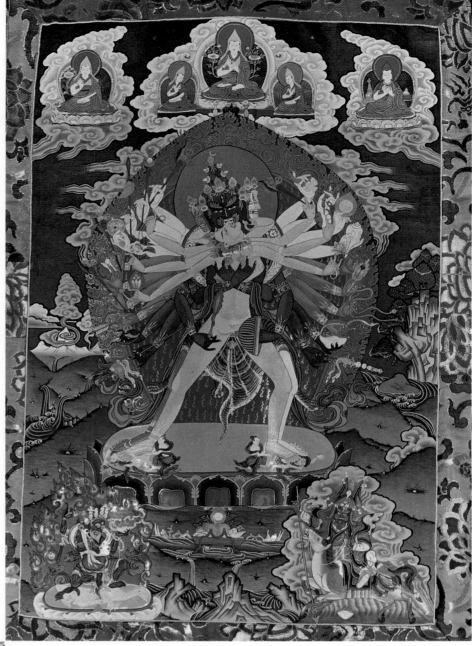

447

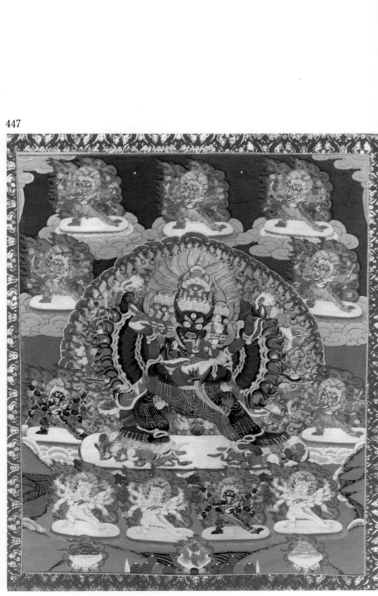

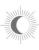

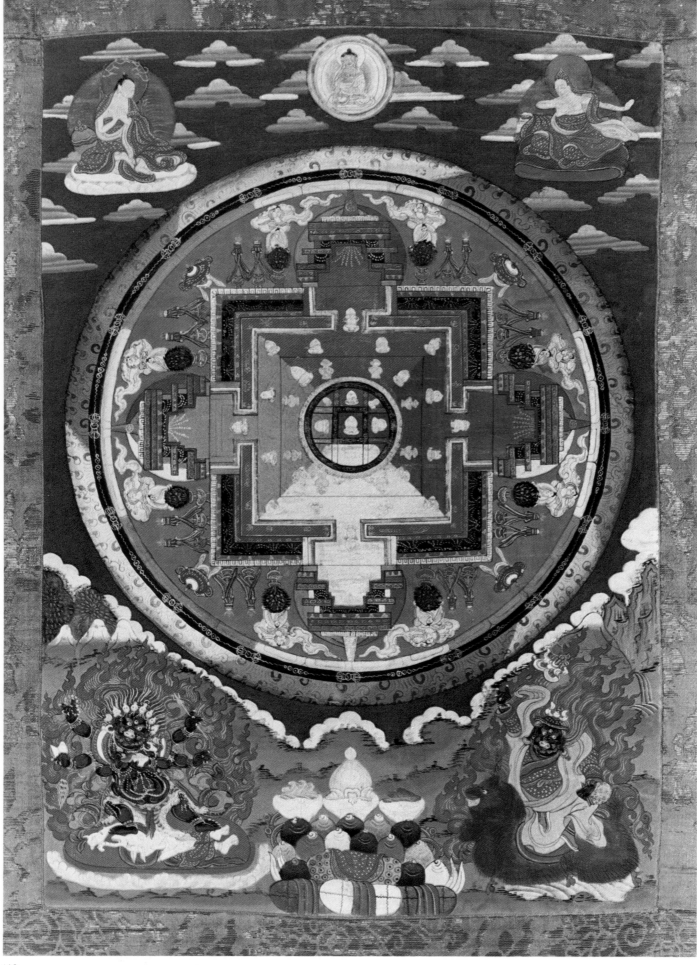

449

449 卷軸畫：壇城（隆務寺）

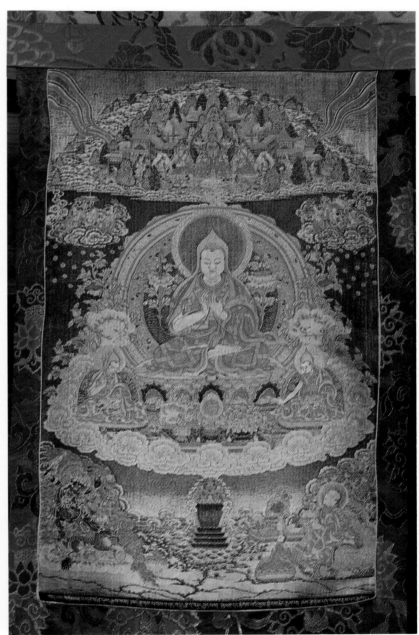

450

451

450 絲織卷軸畫:《釋迦牟尼和十六羅漢》
（扎什倫布寺）

451 絲織卷軸畫:《觀請上師圖》
（扎什倫布寺）

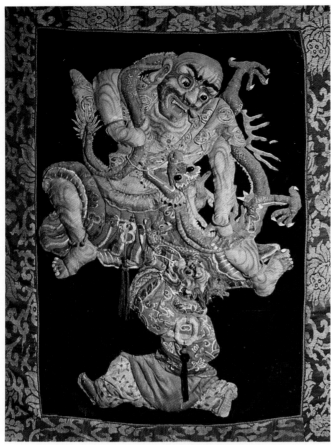

452

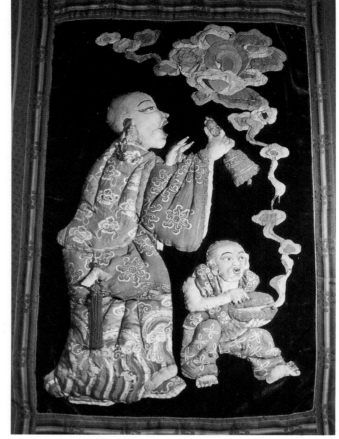

453

454

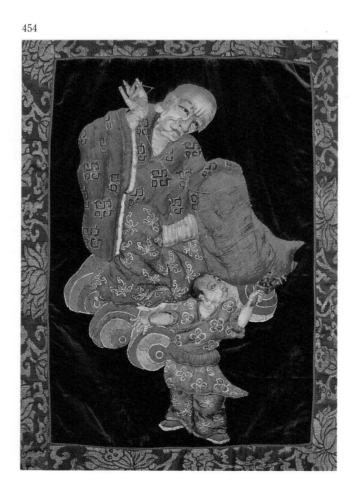

452　堆綉：羅漢

453　堆綉：羅漢

454　堆綉：羅漢

455　堆綉：羅漢

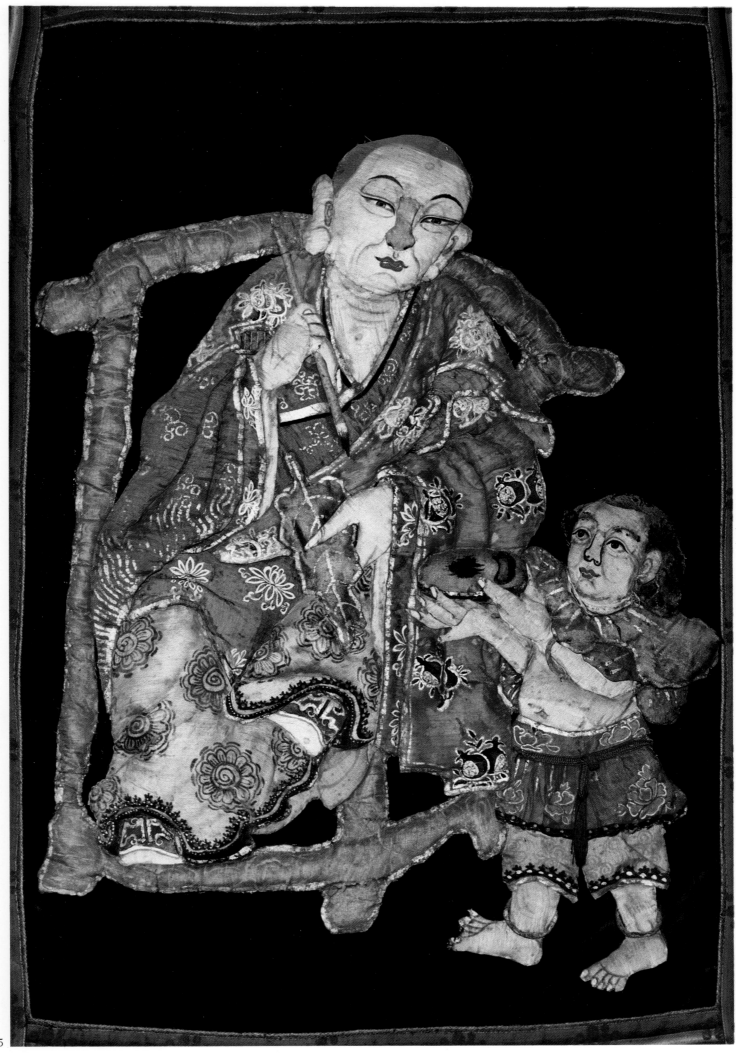

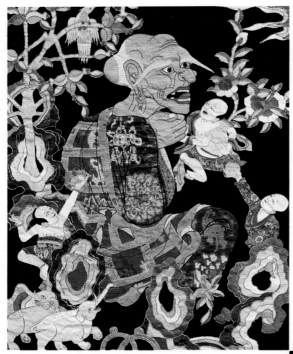

456

457

剪堆《十八羅漢圖》

十八羅漢由十六羅漢發展而來。據
唐玄奘譯的《法住記》載，釋迦牟尼
曾令十六個大阿羅漢常住人世，濟
度衆生。後來，有將《法住記》的作
者慶友加進去成第十七羅漢，並重
複第一羅漢爲第十八；也有增加迦
葉和軍徒鉢嘆，或迦達摩多羅和布
袋和尚。藏族地區常增加摩耶夫人
和彌勒，而塔爾寺這組"堆綉"加的
是"降龍羅漢"和"伏虎羅漢"。

459

458

460

461

462

463

464

465

456　剪堆：那伽犀那羅漢

457　剪堆：迦哩迦羅漢

458　剪堆：羅睺羅羅漢

459　剪堆：跋陀羅羅漢

460　剪堆：因揭陀羅漢

461　剪堆：降龍羅漢

462　剪堆：伏虎羅漢

463　剪堆：賓度羅跋囉惰闍羅漢

464　剪堆：注荼半托迦羅漢

465　剪堆：阿氏多羅漢

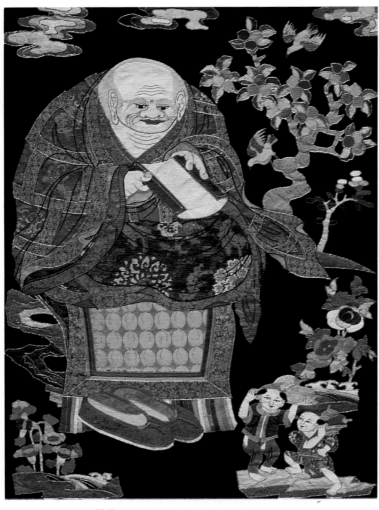

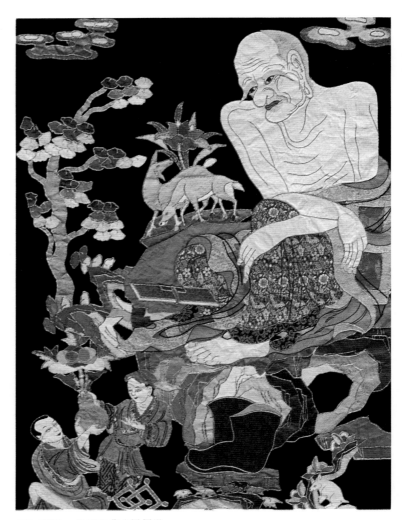

466 剪堆：半託迦羅漢

468 剪堆：伐闍羅弗多羅羅漢

467 剪堆：戍博迦羅漢

469 剪堆：迦諾迦伐蹉羅漢

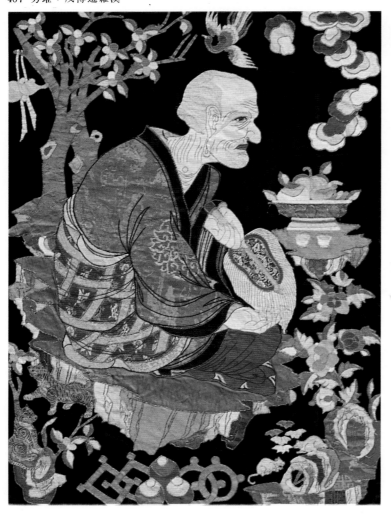

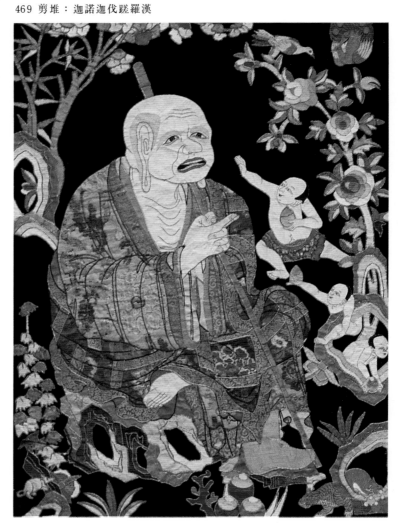

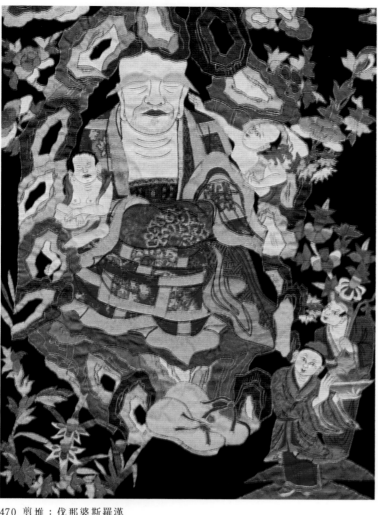

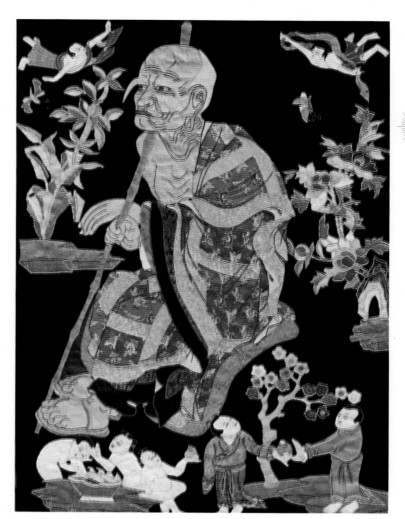

470 剪堆：伐那婆斯羅漢

472 剪堆：迦諾迦跋厘墮闍羅漢

471 剪堆：諾詎羅羅漢

473 剪堆：蘇頻陀羅漢

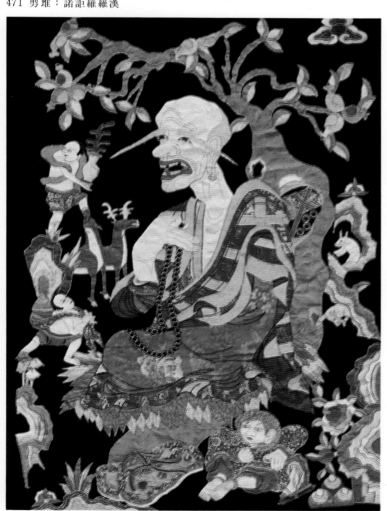

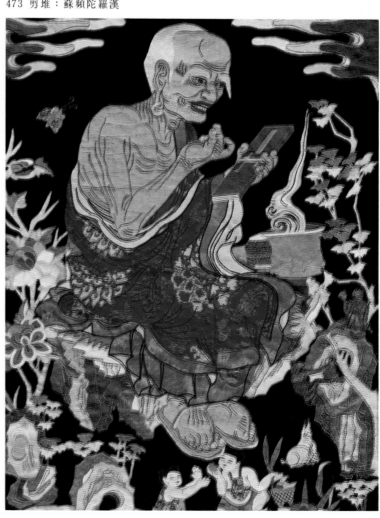

珍貴的文物，除了有其歷史價值外，往往又是一件造工精美的藝術品。藏族佛寺裏面，珍藏有大量文物，不乏稀世之寶，是研究藏傳佛教歷史的寶貴資料，也是藏漢文化交流的結晶品。

吐蕃時期，藏王對佛教的弘揚有着很大的決定作用，因而在一些藏民的內心，政績卓越的藏王也被崇拜成神佛。這種情況，從藏王墓上的佛龕就可窺視出來。

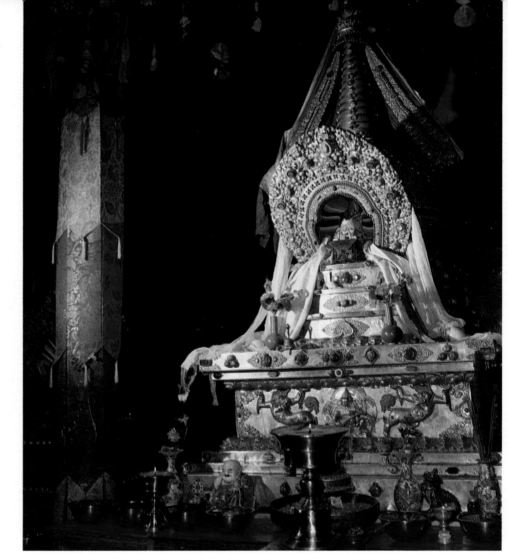

474

475

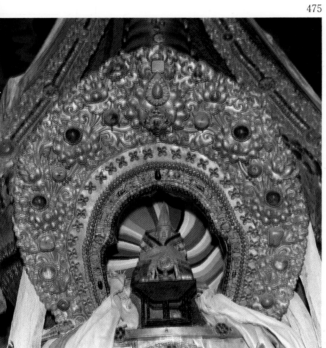

476

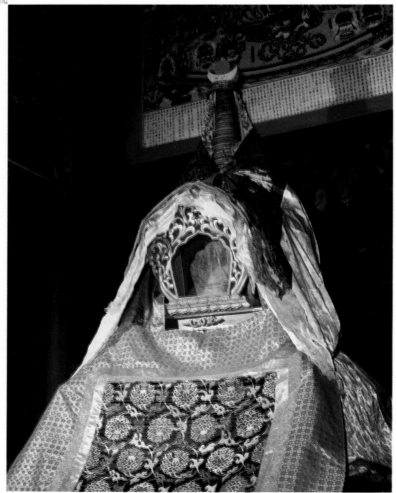

474 一世達賴根敦珠巴靈塔（扎什倫布
　　寺）
　　　一世達賴出生在薩迦地區的牧區，當過
　　牧童，後出家爲僧。三十歲時拜宗喀巴爲
　　師。他主持修建扎什倫布寺後，自任"池
　　巴"二十餘年，於公元1474年圓寂。僧徒
　　便建了這座靈塔。塔外包銀皮、嵌珠寶。

475 一世達賴靈塔的眼光門。此門後面
　　就是塔瓶，一世達賴的遺體就存放
　　在塔瓶裏。

476 三世達賴鎖南嘉措遺骨靈塔（塔爾
　　寺）

477 四世班禪羅桑却吉靈塔（扎什倫布
　　寺）

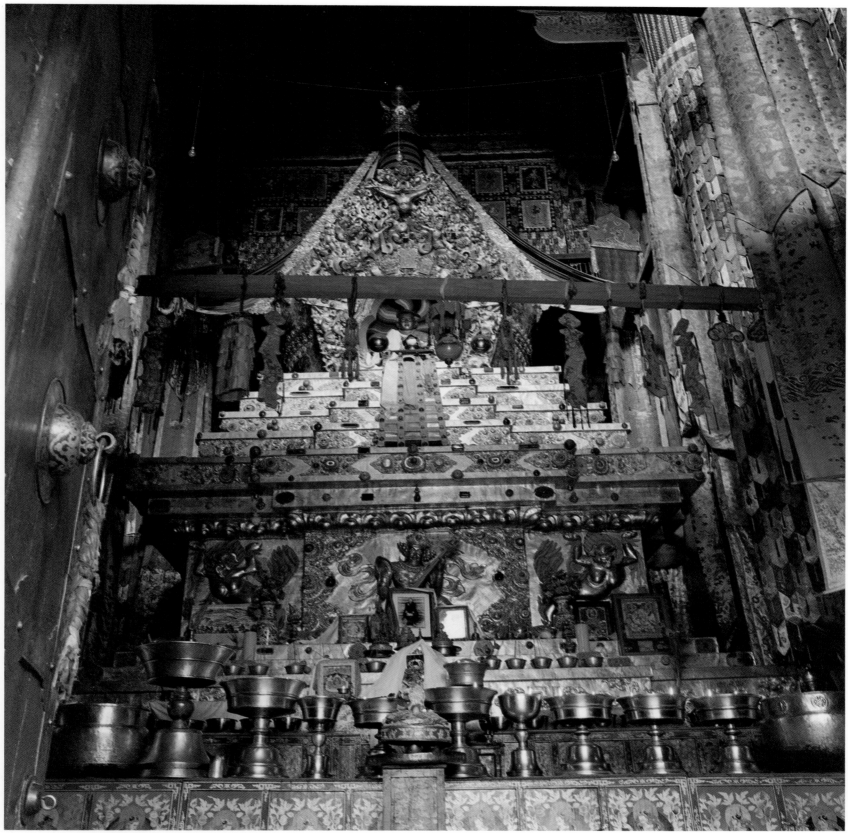

477

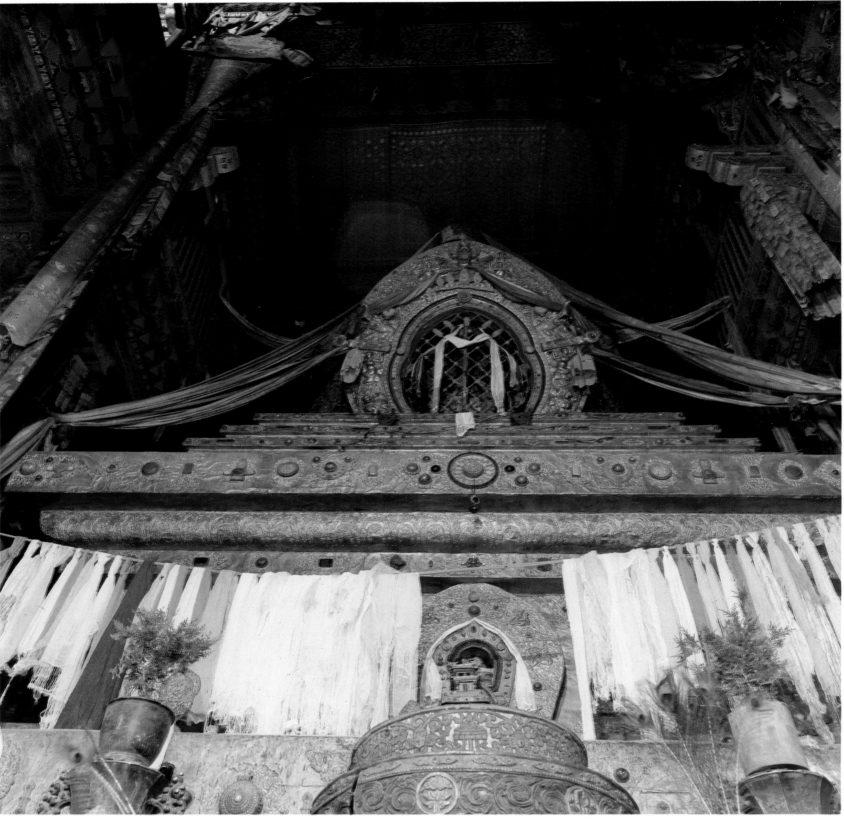

478

478 五世達賴阿旺·洛桑嘉措靈塔底部
　　（布達拉宮）
　　這座靈塔是布達拉宮靈塔殿內八座靈塔
　　中最高的一座。遍綴珠玉、寶石的靈塔高
　　14.85米，僅包裹塔身就用去黃金3,724
　　公斤，鑲嵌的各種寶石就有1,500餘顆。
　　而經過香料處理的五世達賴遺體就保存
　　在塔瓶內。

479 七世達賴噶桑嘉措靈塔（布達拉宮）

480 十三世達賴土登嘉措靈塔頂部（布
　　達拉宮）張涵毅　楊克林攝

479

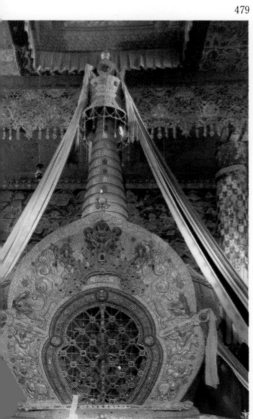

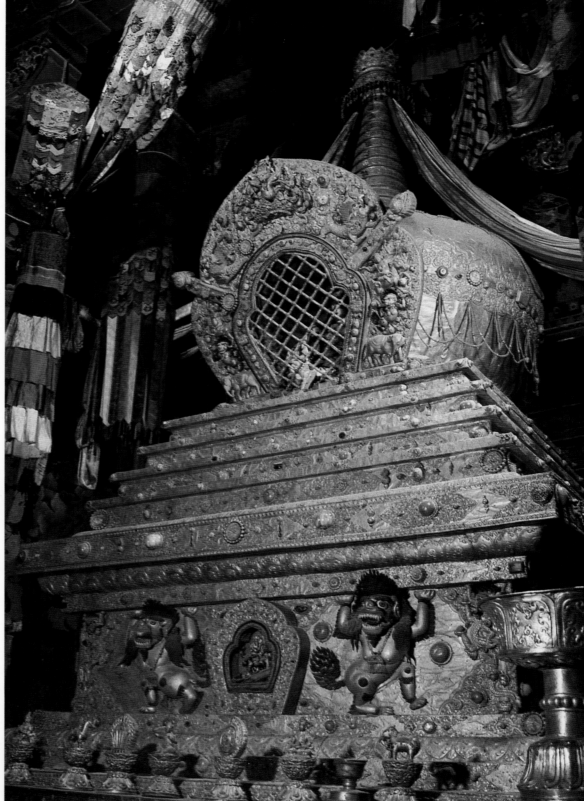

480

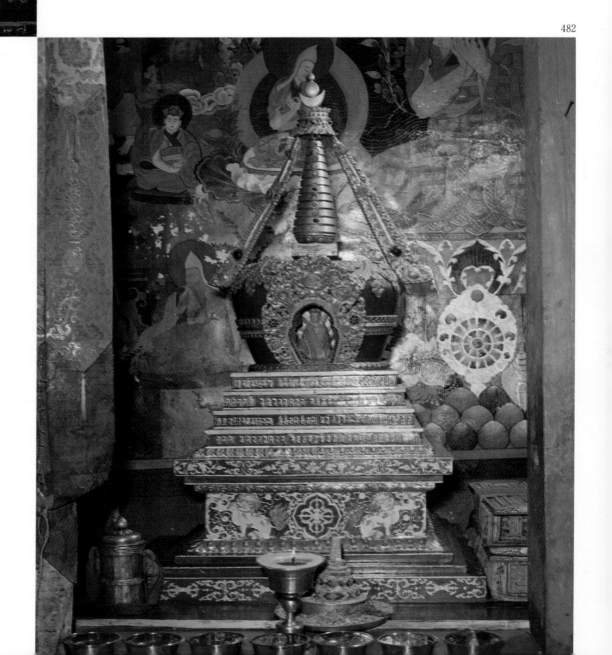

481

482

483

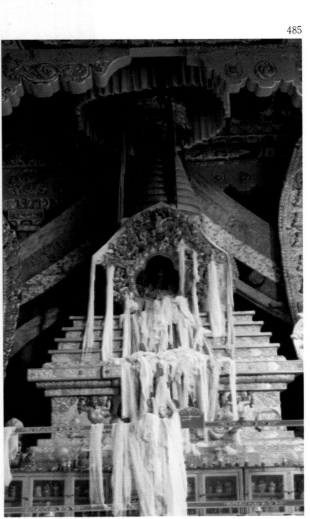

484

485

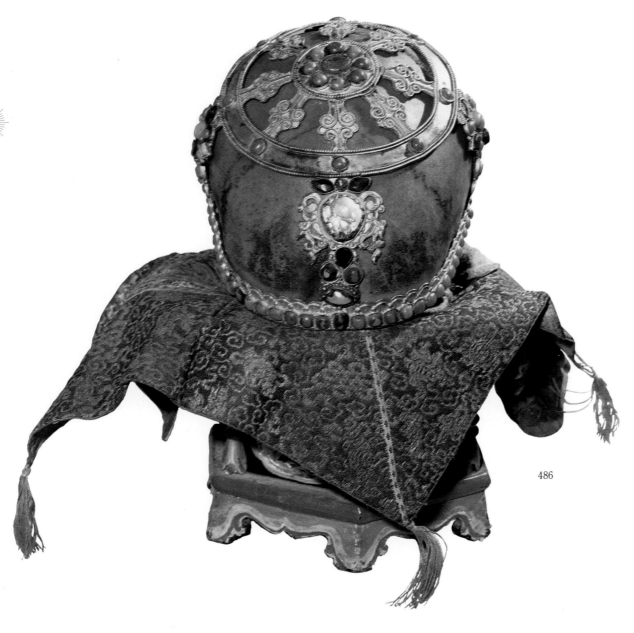

486

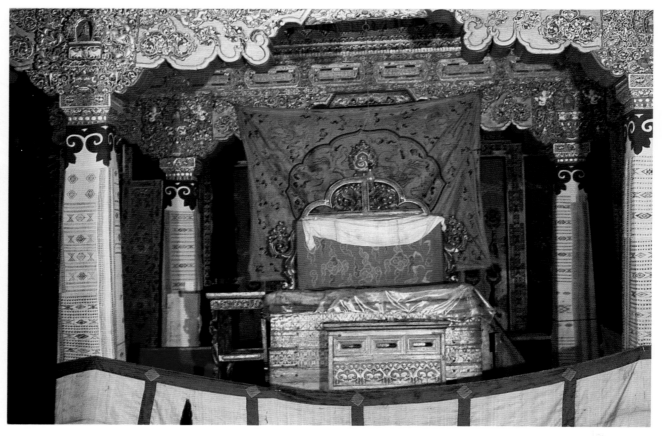

487

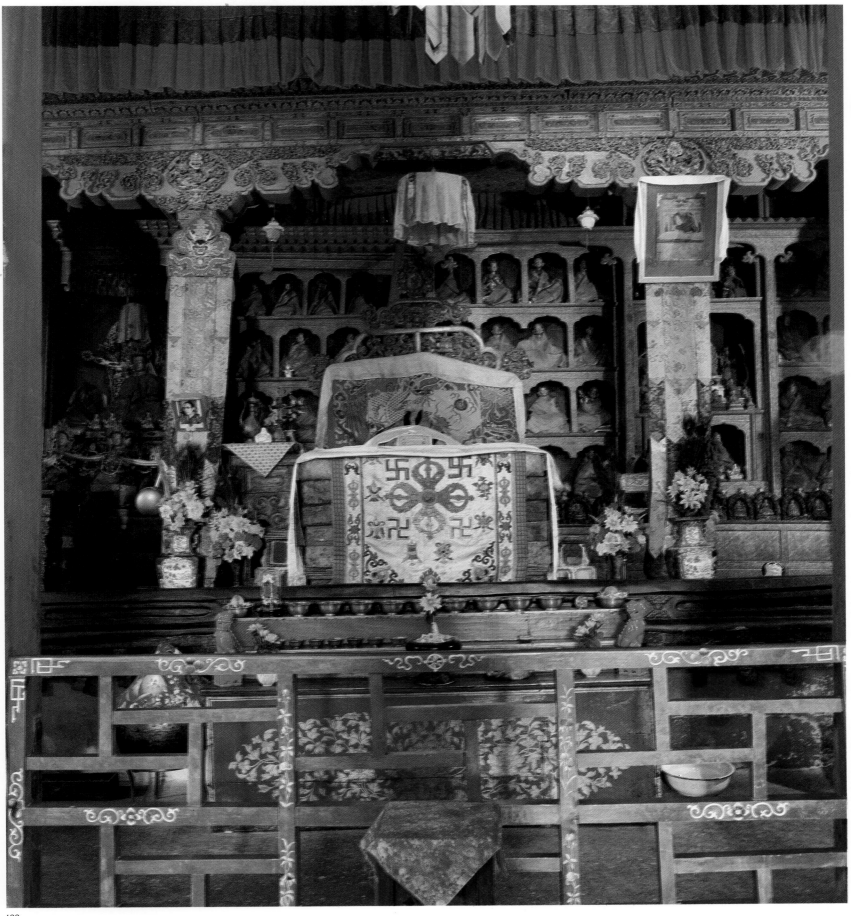

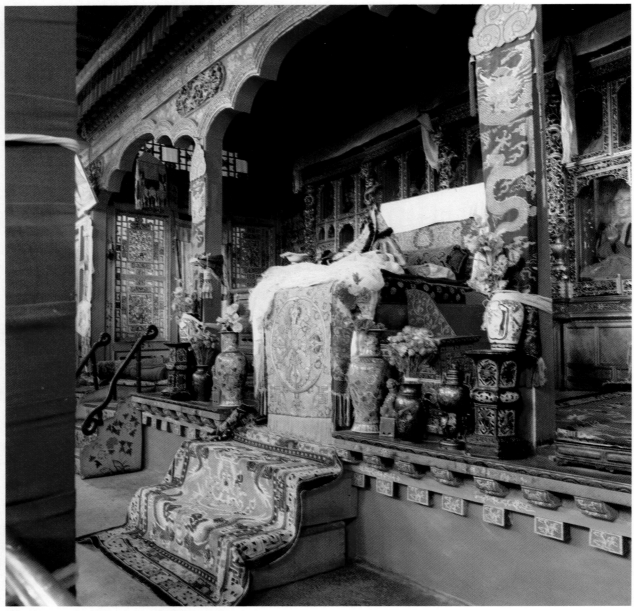

489

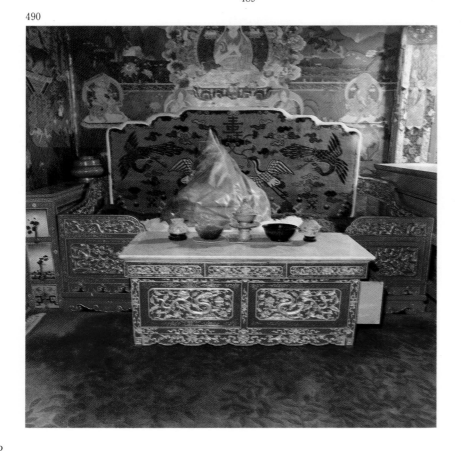

490

489 東日光殿達賴喇嘛寶座(布達拉宮)

490 東日光殿十四世達賴丹增嘉措的寶
座(布達拉宮)
前爲玉石面茶桌,上面擺着金盤、翡翠
盞等;他珍愛的一件價值萬元的披風,
仍放在寶座上。

491 扎什倫布寺顯宗大殿內的班禪金禪
座

492 禪座上巴洛克式的木刻浮雕

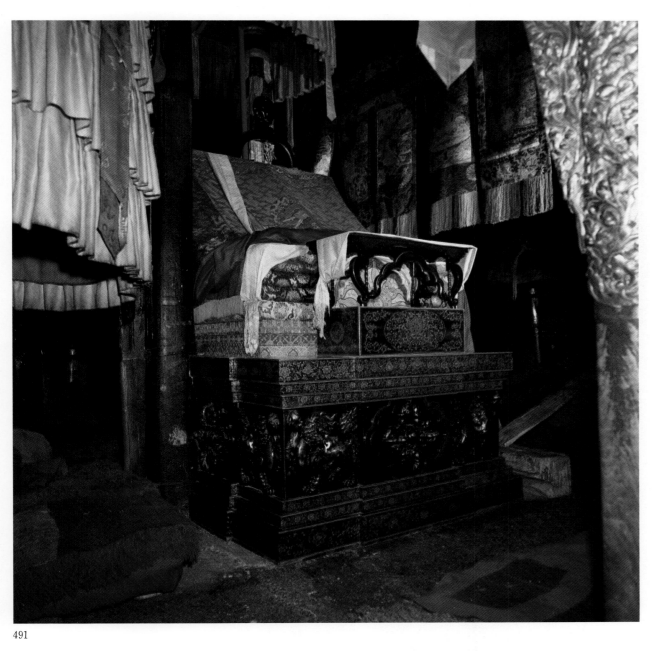

491

492

493

494

493 達賴和班禪在塔爾寺駐錫時的居室
———吉祥宮內景

494 吉祥宮內的佛龕全為精美的金漆鏤
刻（塔爾寺）

495

495 顯宗學院內達賴和班禪的寶座（塔
　　爾寺）
　　十三世達賴土登嘉措、九世班禪曲吉尼
馬和十世班禪却吉堅贊，都曾在這裏向
廣大僧衆講經。

496

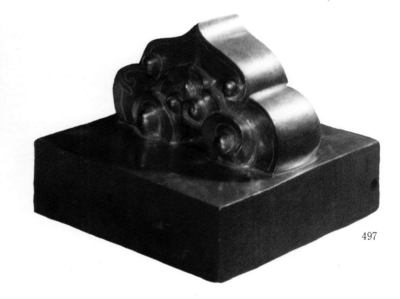

497

498

496 清乾隆皇帝賜給西藏地方政府的金
　　"本巴"瓶（布達拉宮）
　　此瓶通體金質，高34厘米，是1792年清
　　乾隆皇帝賜給西藏的。
　　瓶內有一圓形筒，裏面放着五枝雕有如
　　意頭的牙簽。這是過去達賴或班禪轉世
　　後，尋到兩個以上"靈童"時，由朝廷駐
　　藏大臣主持通過此瓶抽簽來選定達賴或
　　班禪。

497、498 清順治皇帝敕封五世達賴阿旺·
　　洛桑嘉措的金印（布達拉宮）
　　金印上鑴有漢、藏、滿、蒙四種文字，印
　　文爲"西天大善自在佛所領天下釋教普
　　通瓦赤拉（喇）呾（怛）喇達賴喇嘛之印"。

499 清康熙皇帝賜給五世班禪羅桑益西
　　的金印（扎什倫布寺）

500 金印上鑴有"敕封班臣額爾德尼之
　　印"的印文

501 清乾隆皇帝賜給六世班禪巴丹益西
　　的玉冊，上面刻有漢、藏、蒙、滿
　　四種文字（扎什倫布寺）

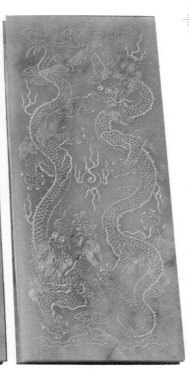

501

遠國慶章奏用之其餘奏書支移門用原印爾
懋膺寵錫尚其宏宣妙法益廣善緣護國福民
用光我國家億萬年之休命
乾隆四十有五年歲次庚子八月吉日

天承運

秦

皇帝制曰國家海宇清晏民物教寧撫育群生振
與黃教厥有宗喀巴者崇闡宗風宣揚梵律咨

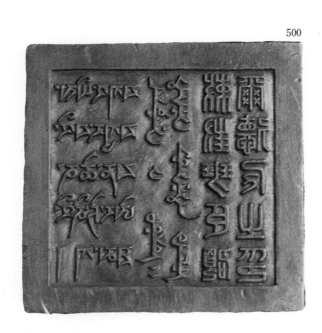

500

499

502

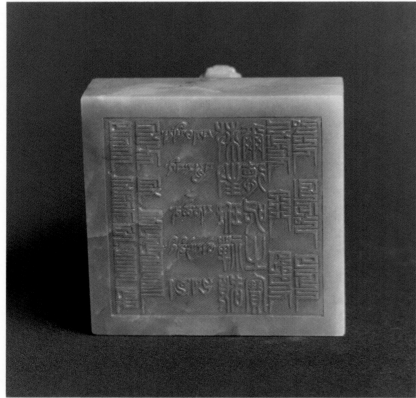

503

502 清乾隆皇帝賜給六世班禪巴丹益西
的玉印（扎什倫布寺）

503 玉印上刻有"敕封班禪額爾德呢之
寶"

504、505 "灌頂國師之印"
明代的藏族宗教首領往往又是世俗頭人，
所以明朝皇帝對他們優加封賜。僅明成
祖就封了五個法王、兩個王、兩個西天
佛子、九個灌頂大國師、十八個灌頂國
師等。這方玉印，就是明王朝賜給西藏
帕莫竹巴地方政權第二代第悉章陽·沙
加堅參的。

506 清道光皇帝冊封七世班禪丹白尼瑪
的金冊（扎什倫布寺）

507、508 "灌頂國師"的玉印

504

505

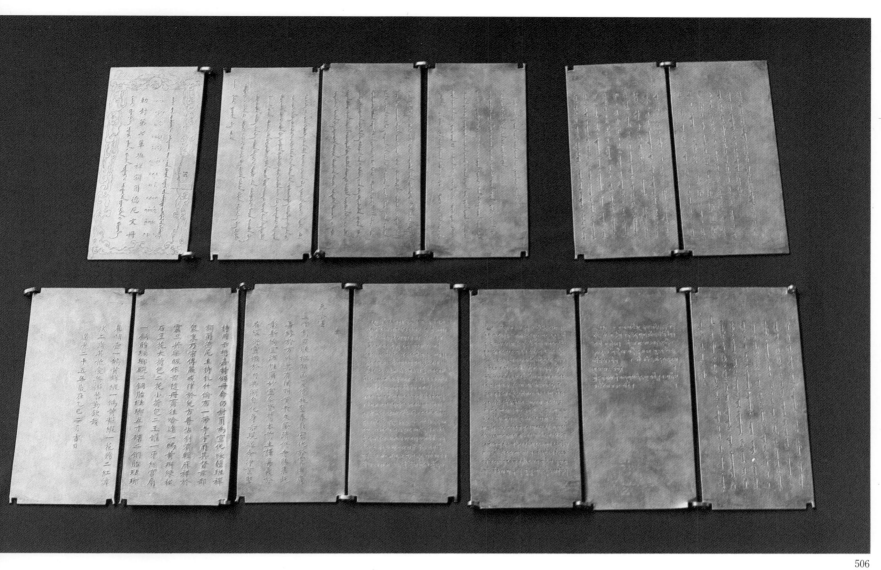

506

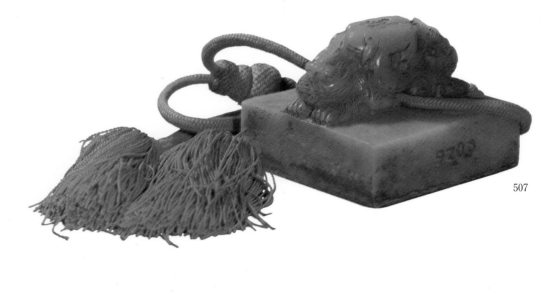

507

508

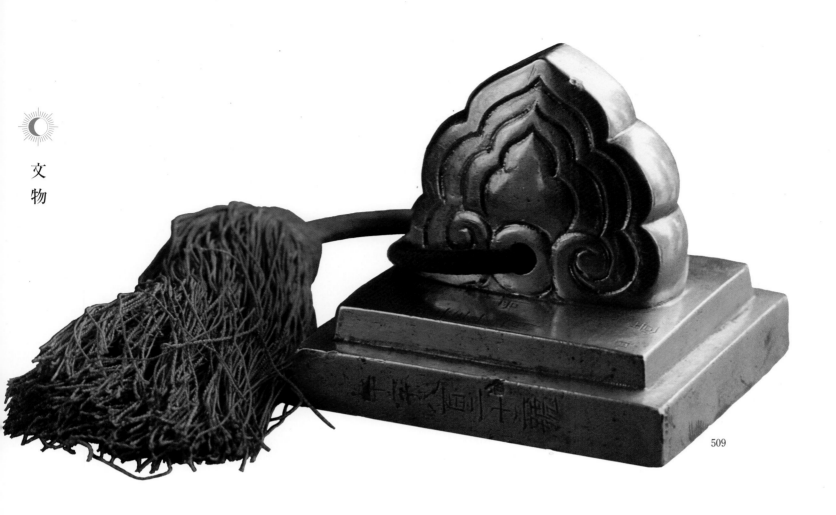

509

510

514

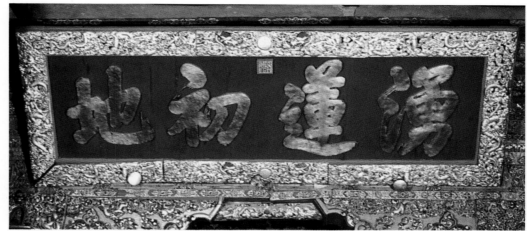

515

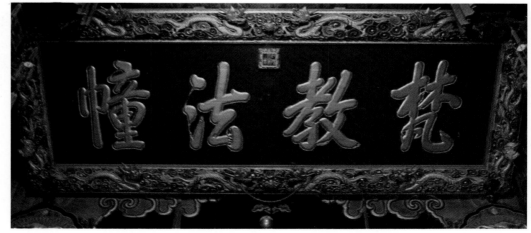

516

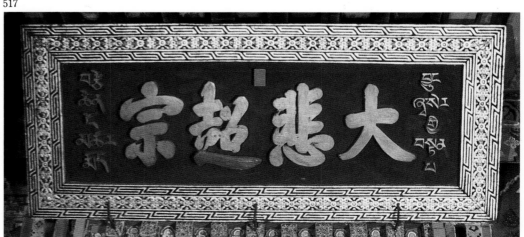

517

文物

514 明太祖欽賜瞿曇寺名
　　　明洪武二十六年(公元1393年)，明太祖
　　　朱元璋應西寧衛僧人三羅喇嘛所請，爲
　　　他所在的藏族部落修建的一所佛堂(即
　　　現在的瞿曇寺殿)賜名"瞿曇寺"，當年
　　　就懸掛了這塊橫匾。

515 清乾隆皇帝"御賜"的《湧蓮初地》匾
　　　額
　　　匾額現懸掛在布達拉宮內五世達賴靈塔
　　　殿的享堂內。

516 塔爾寺宗喀巴紀念塔殿內的金匾
　　　《梵教法幢》是乾隆皇帝的御筆

517 清同治皇帝"御賜"的匾額《大悲超
　　　宗》懸掛在布達拉宮西大殿內

518 清同治皇帝"御賜"的《福田妙果》匾
　　　額高懸在布達拉宮帕巴拉康佛堂上

509 明王朝賜給瞿曇寺高僧的"灌頂戒定西天佛子大國師印"

510 金印文

511、512 明王朝賜給瞿曇寺禪師的象牙印章
印章刻有篆文"真修無礙"四字。另又刻有"賜喇嘛綽失吉領占"的邊款。據推斷，綽失吉領占為瞿曇寺創始人三羅喇嘛的承傳弟子。

513 明太祖朱元璋賜給西藏楚布寺噶瑪活佛的詔書　扎果洛攝

512

511

513

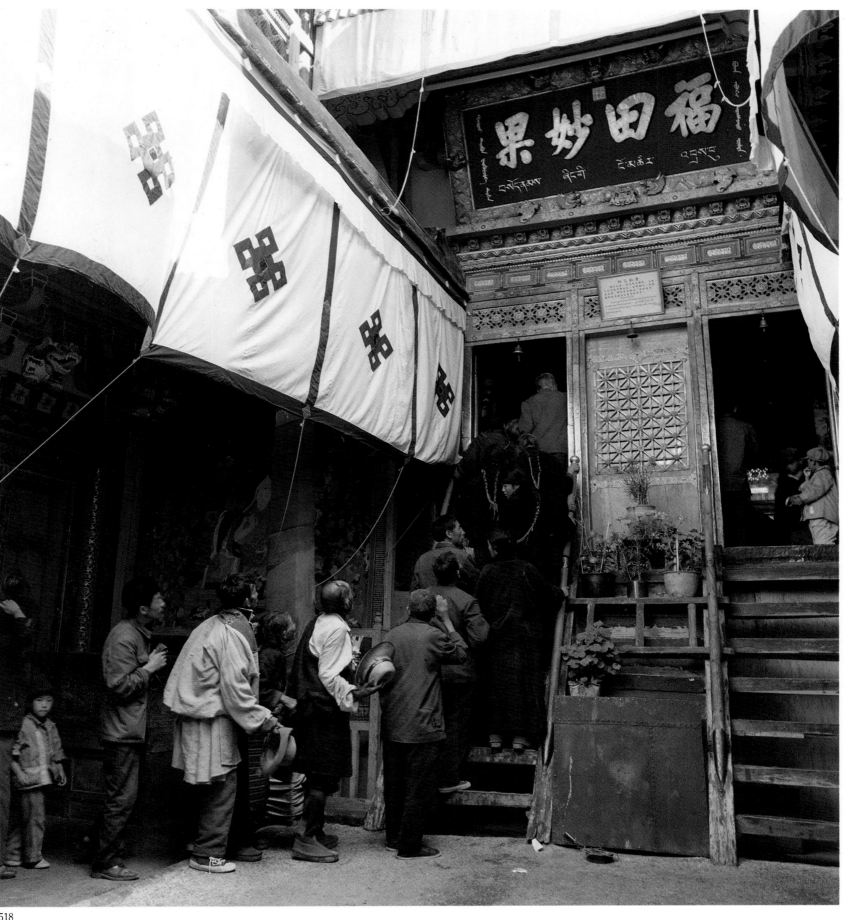

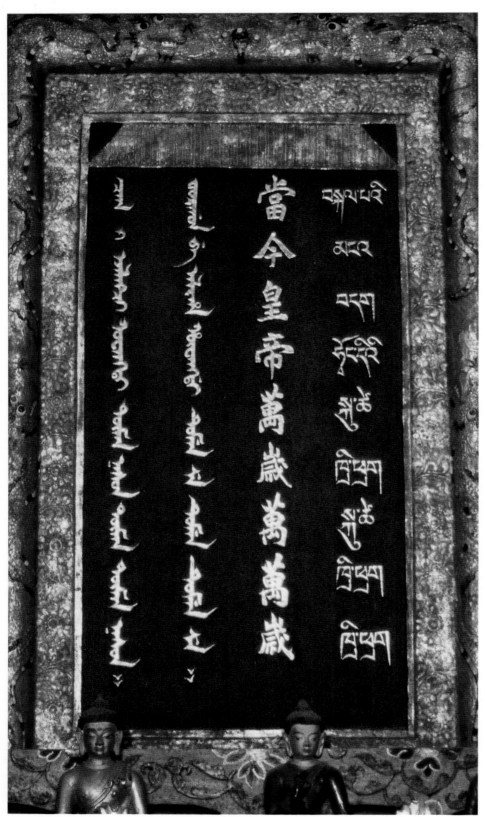

520

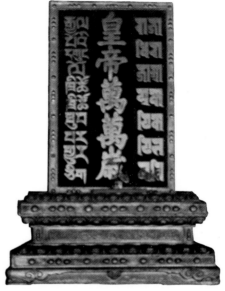

519

519 皇帝萬萬歲牌
　　明宣德二年(公元1427年)立，供奉在瞿
　　曇寺隆國殿正中的玉石蓮台上，表示出
　　當時建寺高僧三羅喇嘛和後世弟子們對
　　明皇帝的崇奉。

520 當今皇帝萬歲萬萬歲牌位
　　在布達拉宮薩松朗杰（勝三界，即天上
　　的神界、地上的人界和地下的龍界）的
　　佛龕裏，除了供奉着乾隆皇帝的畫像外，
　　還立着這塊用藏、漢、滿、蒙四種文字
　　寫成的"當今皇帝萬歲萬萬歲"牌位。從
　　第七世達賴格桑嘉措起，每年藏曆初一
　　和皇帝生日，達賴喇嘛都要到這裏來朝
　　拜。

521 古貝葉經，亦稱佛經的貝葉寫本
　　（新宮）
　　這是古代印度、尼泊爾等國家在水漚製
　　過的貝多邏樹葉上書寫的佛經。由於種
　　種原因，這種古老的經卷在世界上保存
　　下來的爲數不多，但在中國青藏高原的
　　藏族佛寺裏至今尚有數十部之多，尤其
　　是一部大乘佛教的重要經典《妙法蓮花
　　經》更爲珍貴。世界上許多學者通過已
　　經發現的貝葉寫本佛經來研究佛教學、
　　語言學和東西文化交流史。

522 藏傳佛教最古老的經書——貝葉經
　　薩迦寺現存20卷，而它們都有兩千年的
　　歷史了。

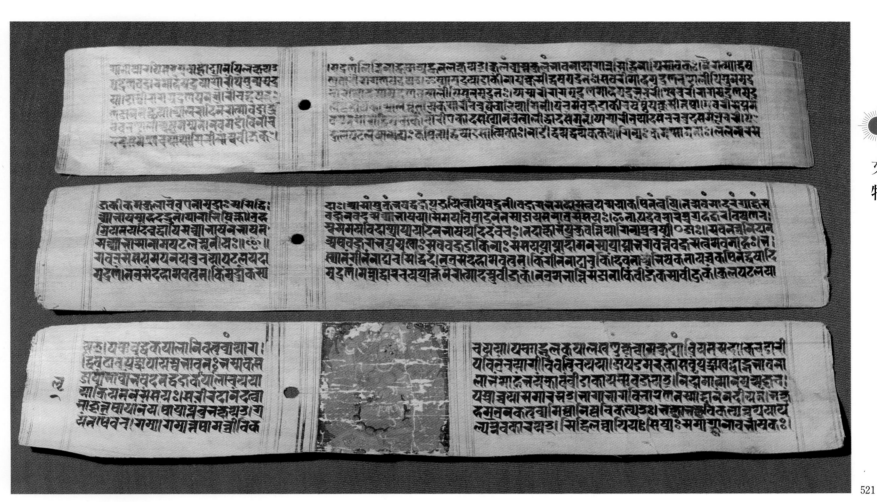

523

524

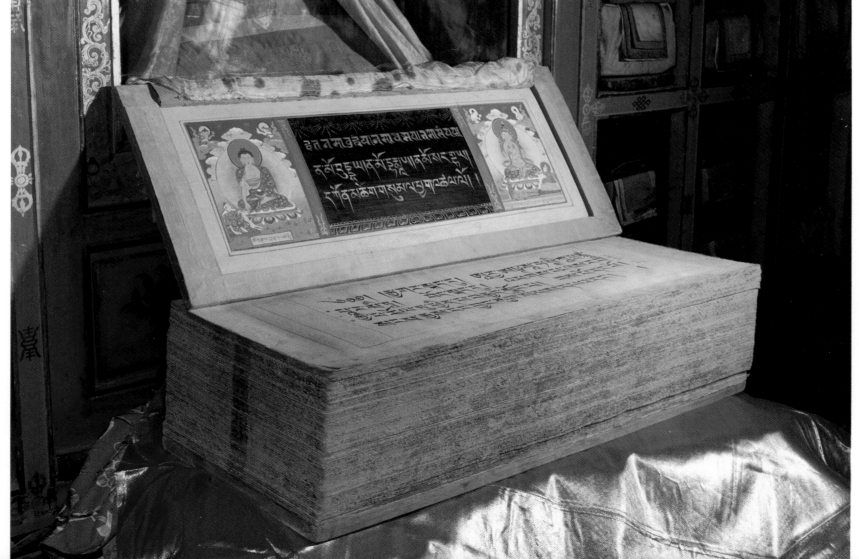

523 薩迦寺珍藏的藏傳佛教最大的經書
《布德迦龍》經卷
書長1.34米，寬1.09米，厚67公分。經
書的雕板封皮厚41公分。

524 金汁書成的藏文大藏經
現存塔爾寺宗喀巴紀念塔殿（大金瓦寺）
內，是藏傳佛教的經典，佛學的大百科
全書。分《甘珠爾》和《丹珠爾》兩部。
《甘珠爾》收集了認爲是釋迦牟尼親口
傳授的經典，內容廣泛，主要講解佛教
教義和戒律。而《丹珠爾》是爲《甘珠爾》
所作的注疏和闡解，並包括醫學、曆算、
史學、文學、語言、工藝等。所以《丹
珠爾》可稱得上是一部知識性的百科全
書。

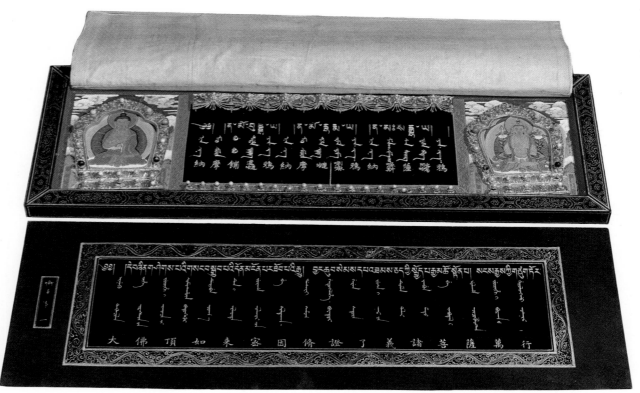

525

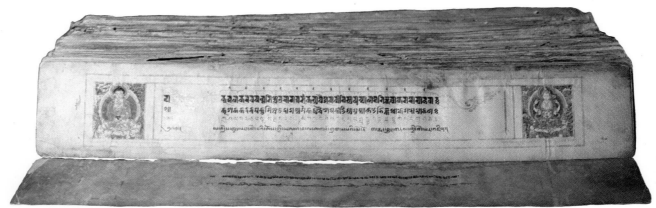

526

525 清雍正皇帝御賜給七世達賴格桑嘉
措之金字寫本《甘珠爾》（布達拉宮）

526 《紅宮建築史》（新宮）
這是五世達賴阿旺·洛桑嘉措執政時期，
由主持重建布達拉宮的第巴（第巴，藏
語意爲攝政王）桑結嘉措所著。

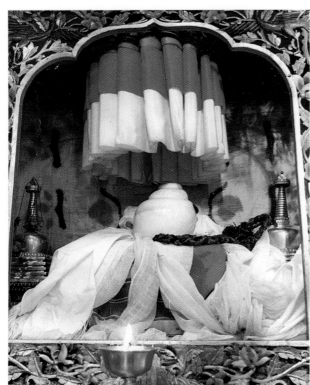

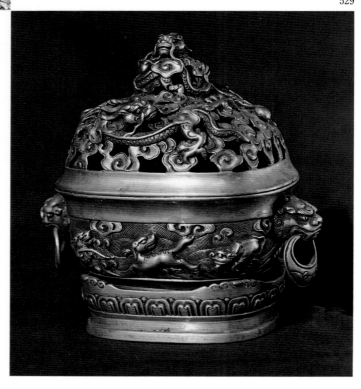

528

527

529

527 **藏傳佛教最古老的法器——螺號
 （薩迦寺）**
 據史書《薩迦冬熱普》記載，這是釋迦牟
 尼時期印度那爛陀寺使用的一個螺號，
 現存該寺的大經堂內。

528 **藏傳佛寺最大的佛燈（薩迦寺）**
 此巨型酥油燈在薩迦寺大經堂內，高1.3
 米，燈口直徑77公分，燈口四邊都飾有
 寬10公分、長半米的彩帶。相傳此燈在
 建寺時就設置。

529 **明宣德年間製的銅香爐（塔爾寺）**

530 **清咸豐三年（公元1853年）製的銅香
 爐（塔爾寺）**

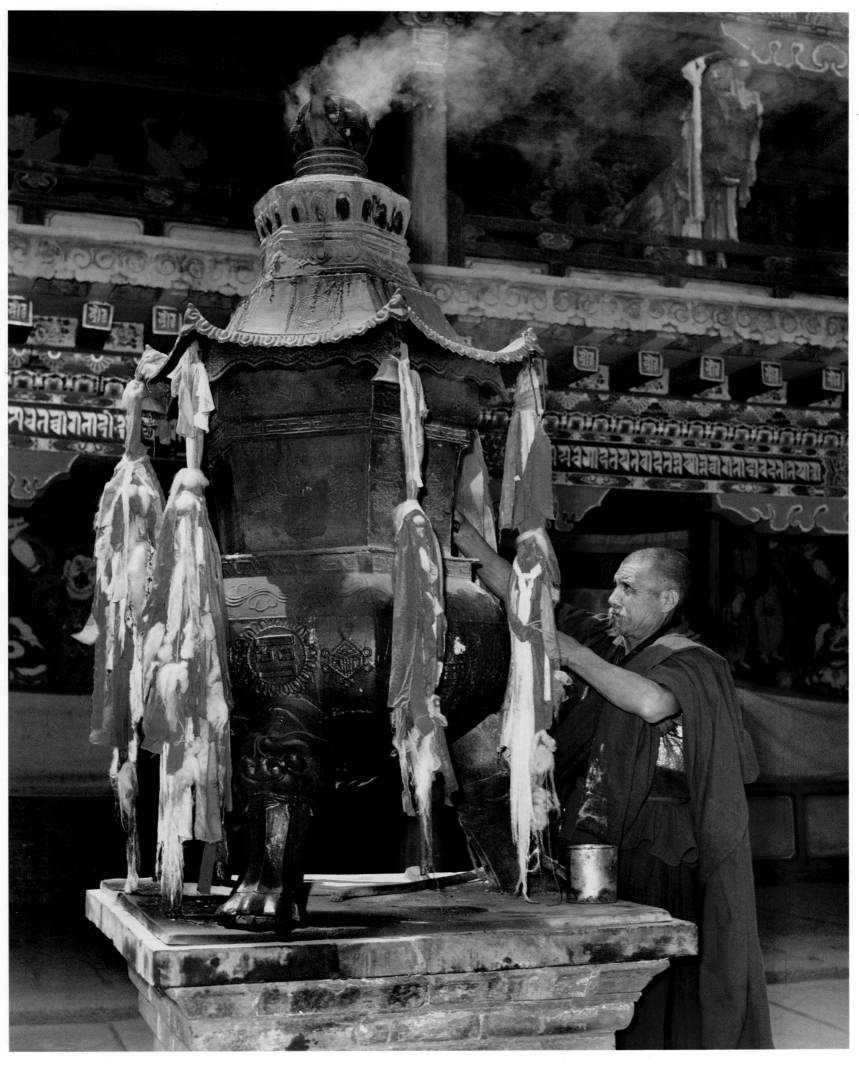

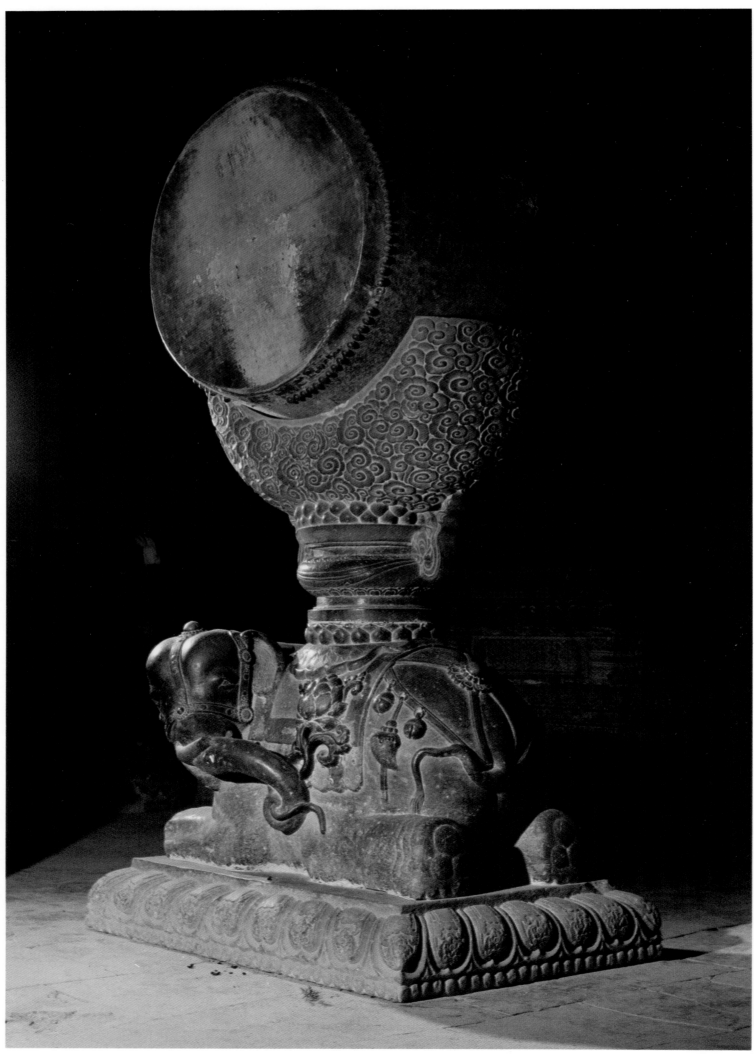

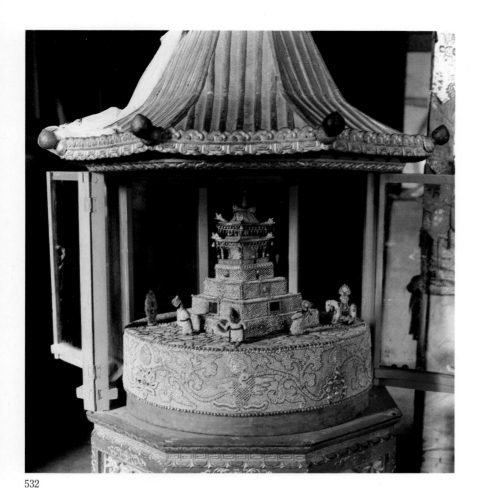

531 象措雲鼓（瞿曇寺）
　　隆國殿內的石雕像，背上托起疊雲，雲間架起一面鼓，俗稱象措鼓。石象高1米，周5米，臥而鼻銜花作回視狀。鼓面直徑1.5米。雕刻精細，體態優美，是中國西北部有數的石雕精品。雲鼓代表雷聲，從密雲中落下花雨。臥象回視，長鼻銜住了從天而降的一朵鮮花。

532 珍珠塔——曼扎（布達拉宮）
　　這是用金線串連二萬顆珍珠製成的珍珠塔，技藝精湛，價值連城。

533 明代的鈸，上有"內加金銀造"字樣

534 長寬約四米的大型鎏金銅壇城（布達拉宮）
　　它設在紅宮的時輪殿中。壇城中央是一組樓閣建築，四周繞一圈佛像。壇城是佛說法的場所，有的繪成平圖，此為立體形象。這種壇城形制對漢地藏傳佛教建築也有影響，河北省承德外八廟中的普樂寺內的閣城，就是以這座銅壇城為藍本修建的。

535 銅壇城（布達拉宮）

532

533

534

535

536

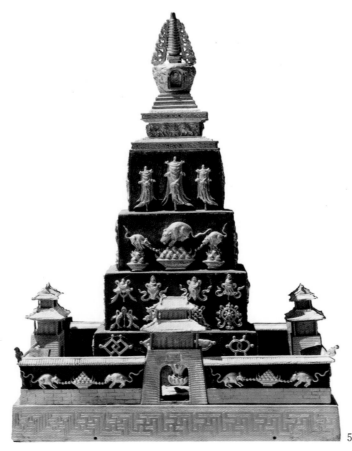

537

538

539

536 雕有蓮瓣的須彌座，雕刻精緻，輪
　　廓線條遒勁有力（瞿曇寺）

537 銀塔（塔爾寺）

538 法輪璧（布達拉宮）
　　五世達賴阿旺·洛桑嘉措坐床時，將此
　　璧奉獻給布達拉宮主供佛帕巴·魯給夏
　　熱佛。璧直徑約30公分，爲稀世之寶。

539 寶石花（扎什倫布寺）

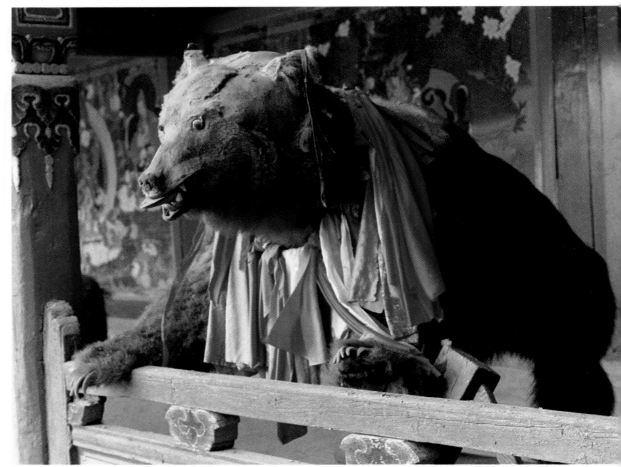

540 狗熊標本（塔爾寺）
此熊小時爲九世班禪曲吉尼馬的玩物，
老死後，被製成標本，供奉在塔爾寺護
法神殿（小金瓦寺）二樓迴廊上。

541 十四世達賴丹增嘉措的一個重約四
公斤的金壺（布達拉宮）

540

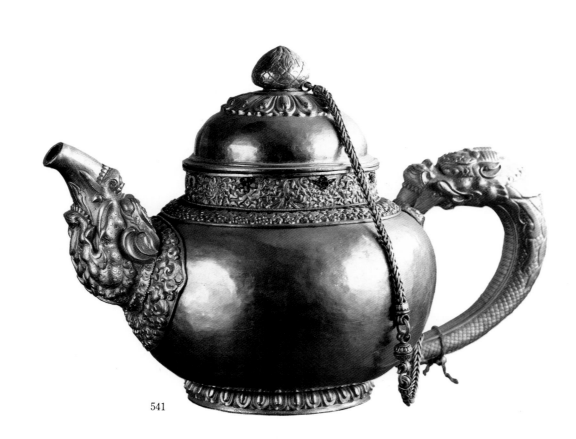

541

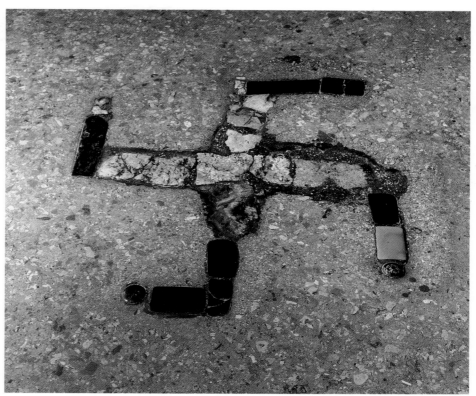

542

543

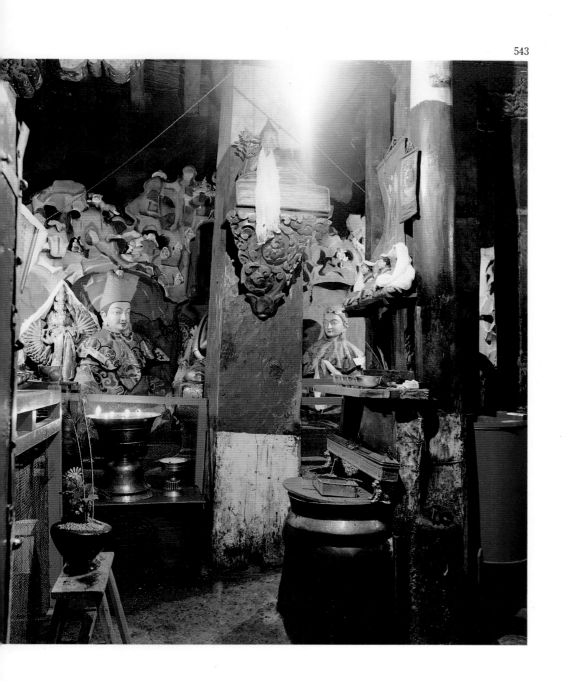

542 扎什倫布寺彌勒佛殿(大強巴佛殿)
門口一枚用綠松石、墨綠玉石等嵌
成的佛教"卐"字符號。

"卐"藏語讀作"門及榮鐘",是永固的意
思。它嵌在地上,表示此佛殿永遠穩固
牢靠。這符號在藏傳佛教中為右旋"卐",
而漢地佛教為左旋──"卍",常見於如
來佛胸前,意思是吉祥幸福。唐長壽二
年(公元693年),定左旋的"卍"讀作"萬"
字音。

543 公元七世紀的遺迹──法王修法洞
內景(布達拉宮)

相傳當年松贊干布曾在這個岩洞式的佛
堂裏靜坐修法,所以這裏供奉着他和兩
個妻子唐文成公主、尼婆羅尺尊公主以
及得力大臣的塑像,這些吐蕃時期的作
品,是很珍貴的文物。

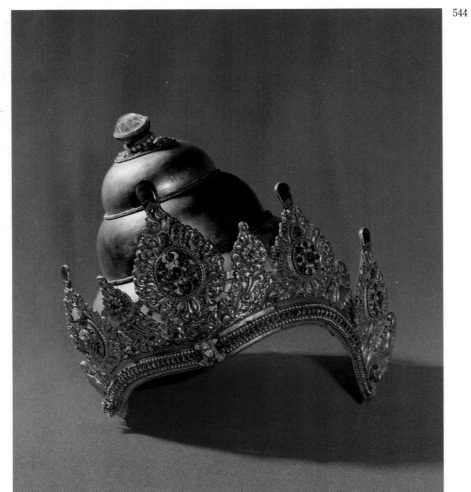

544

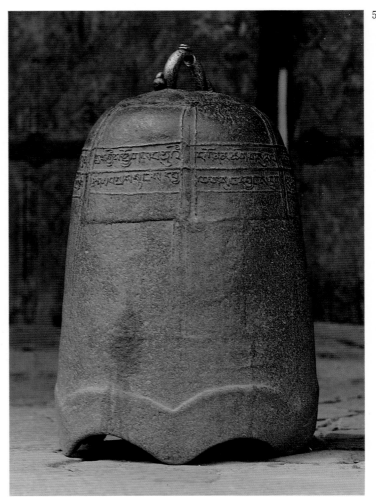

546

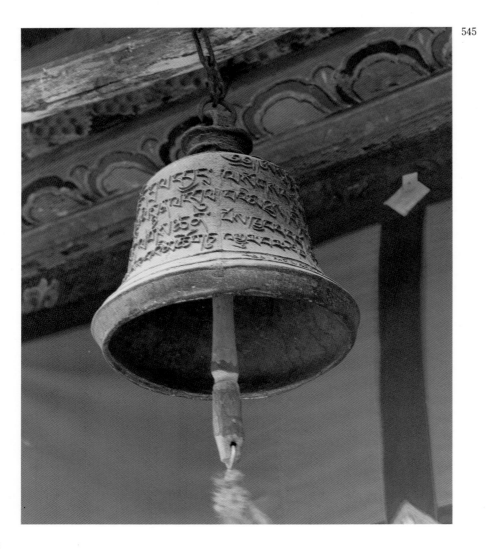

545

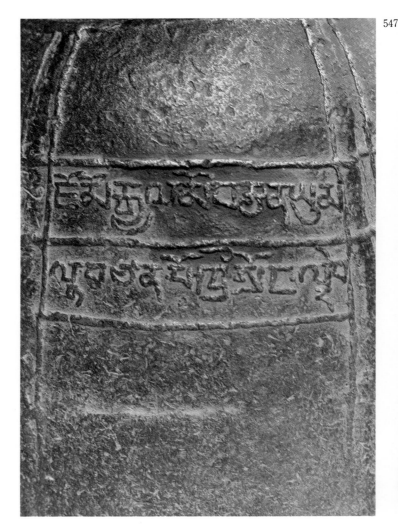

547

548

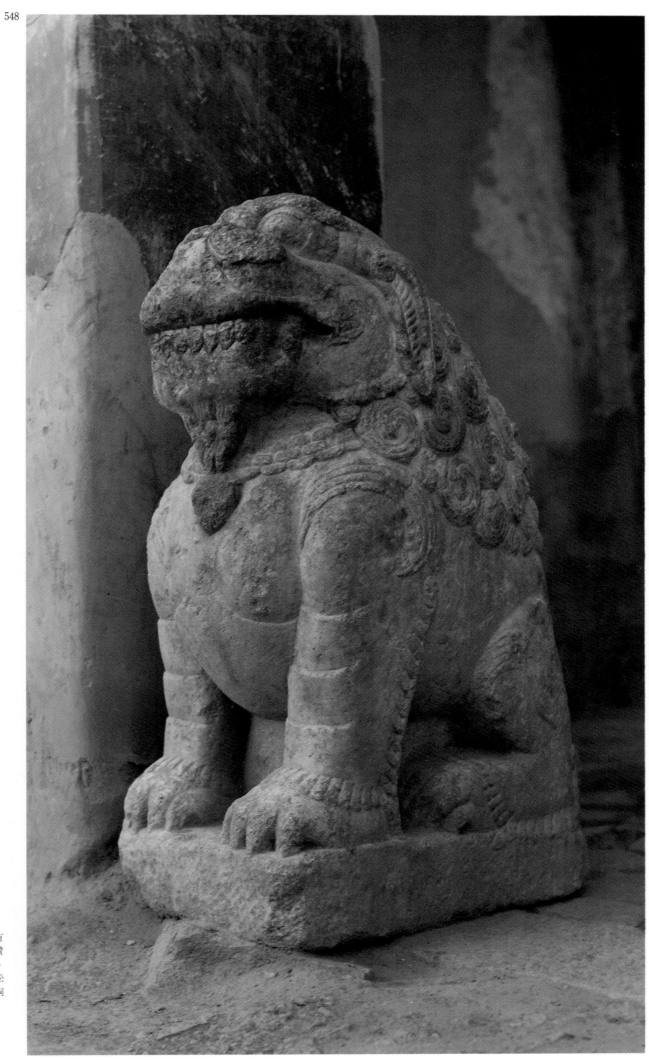

文
物

549

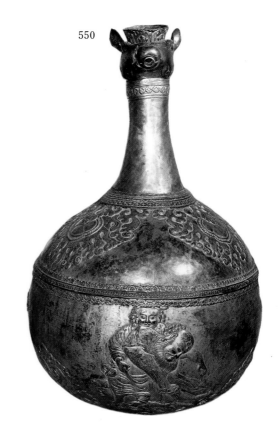

550

549 傳爲文成公主使用過的"蓮花浴台"
（大昭寺）

550 文成公主使用過的鹿頭酒罐（大昭
寺）

551 相傳給文成公主燒過水、煮過飯的
爐竈(布達拉宮)

552 文成公主親手植的柳樹，被稱爲公
主柳。文革十年動亂中主幹枯死，
但現在四周却令人驚異地發出茂盛
的新枝(大昭寺)

551

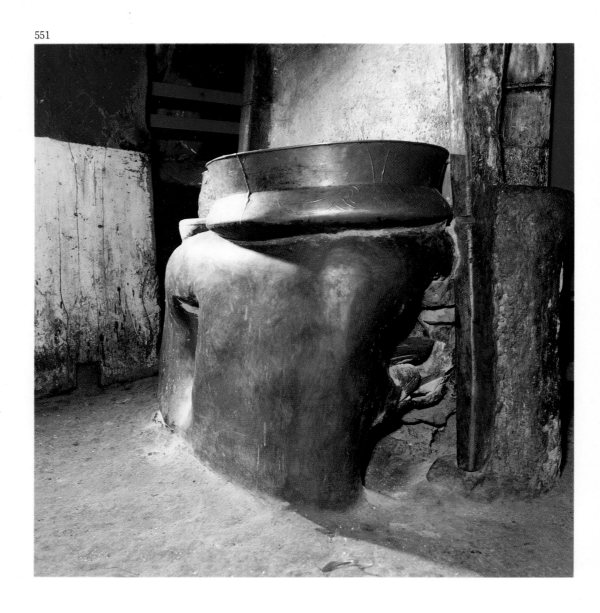

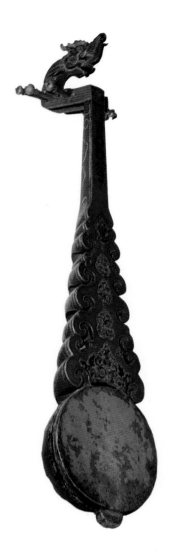

553

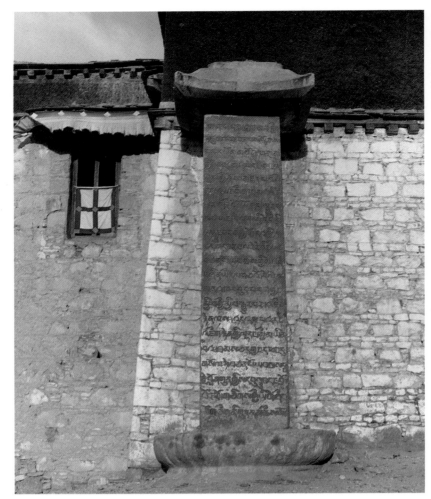

556

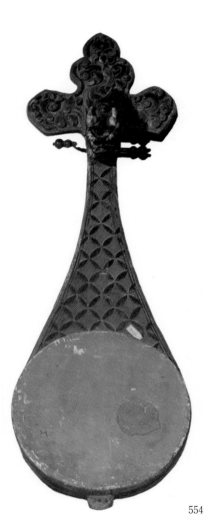

554

555

553～555　文成公主帶到西藏的樂器（大昭寺）

556　《興佛證盟碑》（桑鳶寺）
　　此碑立於公元 779 年以後。石碑記載吐蕃王朝對佛教的尊崇和提倡，並以法定的形式固定下來。

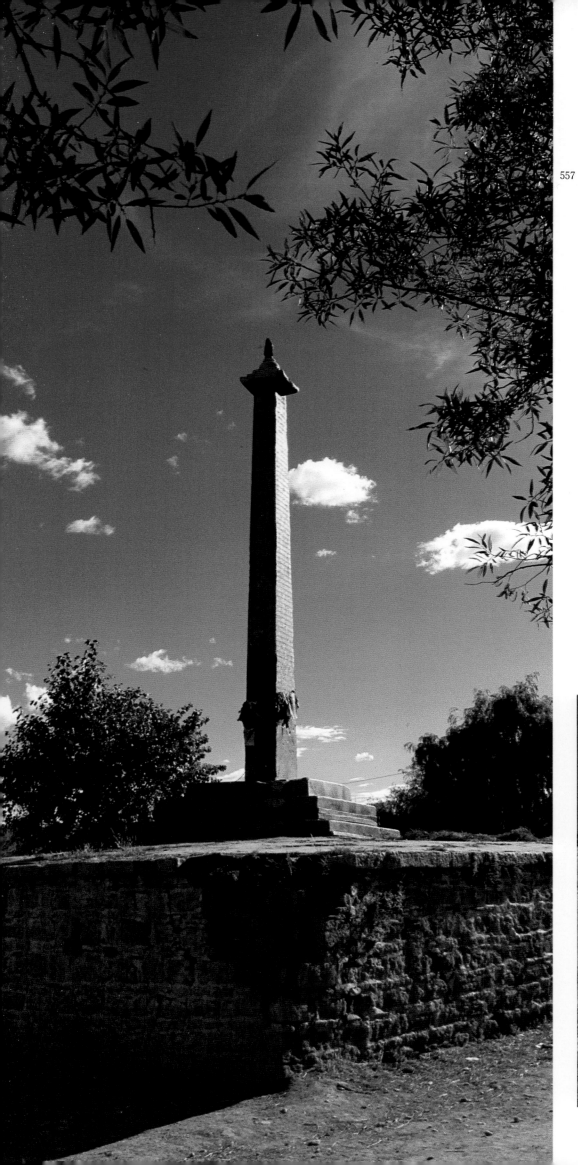

557《達扎路恭記功碑》

　　達扎路恭（《新唐書》作馬重英）是吐蕃名將，為贊普赤松德贊所依重，委任為軍事長官。他摧毀了突厥的修道院，並將佛像及所有貴重物品等一併携回。他又曾帶兵攻入唐都長安，佔城十二天後才退兵。碑大約立於公元763年之後。

558《明太監楊英碑》（大昭寺）

　　明永樂年間，派出以太監楊英（楊之保）為首的120人代表團，"貴敕往烏斯藏"（烏斯藏指西藏）。為紀念這次隆重的來訪，便把他們的名字刻在石碑上，立在大昭寺大殿壇場的中央。

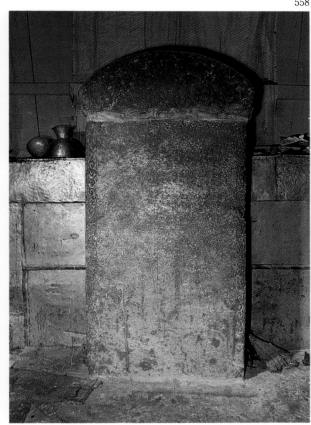

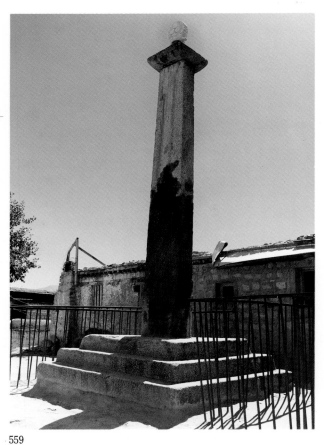

559

560

561

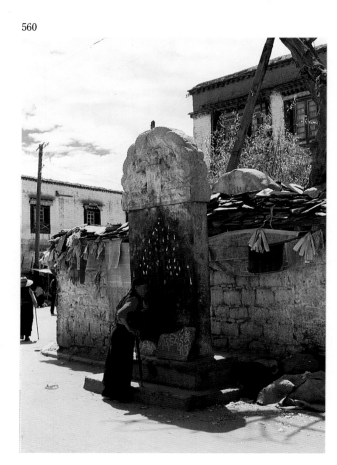

559 《無字碑》（布達拉宮）

　　五世達賴阿旺·洛桑嘉措圓寂後，第巴桑吉嘉措在布達拉宮正中拆毀部份舊房修建紅宮和靈塔，存放五世達賴的屍骸。工程於公元1690年開始，1693年竣工，並即舉行了隆重的落成典禮，立此無字碑，表示功過由後世人評說。

560 《痘痕碑》（大昭寺）

　　乾隆時，西藏發生天花，傳染很廣，死人無數。駐藏大臣阿敏爾圖立此碑於大昭寺前，勸導羣衆不要把病人拋棄在壙野岩洞，應隔離護理，並捐資在山溝建房，資助口糧，選派兵丁看護。與此同時，這位大臣還推行種牛痘，防止天花蔓延。此碑就記述了這事件。藏族信徒將此碑視為聖物，常有人捥碑取石粉當藥，故現在碑身亦痘痕累累。

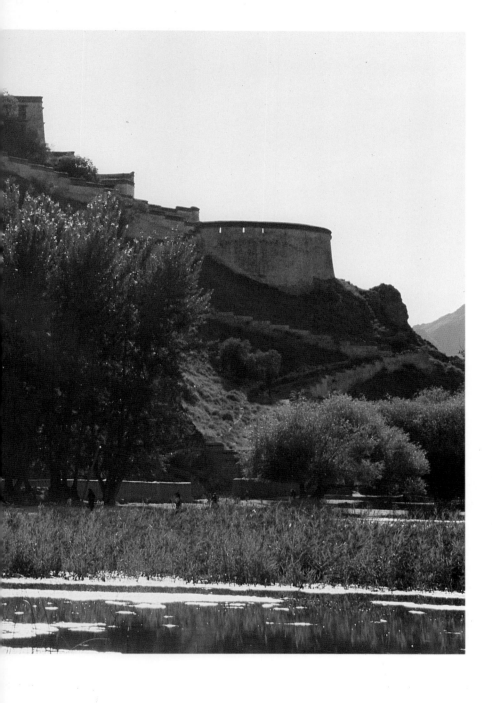

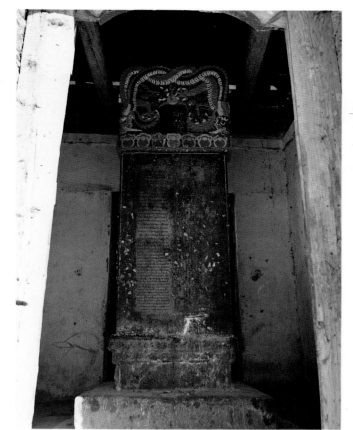

562

563

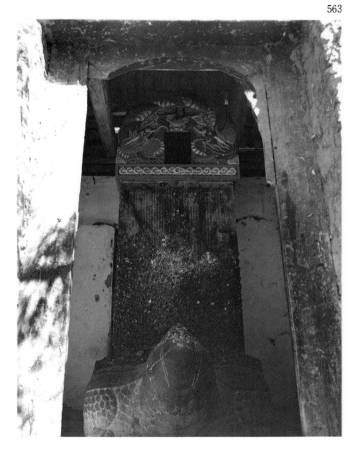

561 《十全記碑》和《平定西藏碑》的碑亭
（龍王潭）

562 《平定西藏碑》
清康熙五十九年（公元1720年）爲平定蒙
古準噶爾部侵擾西藏而立。

563 《十全記碑》
乾隆五十七年（公元1792年），爲記述驅
逐廓爾喀侵略軍出西藏而立此碑。

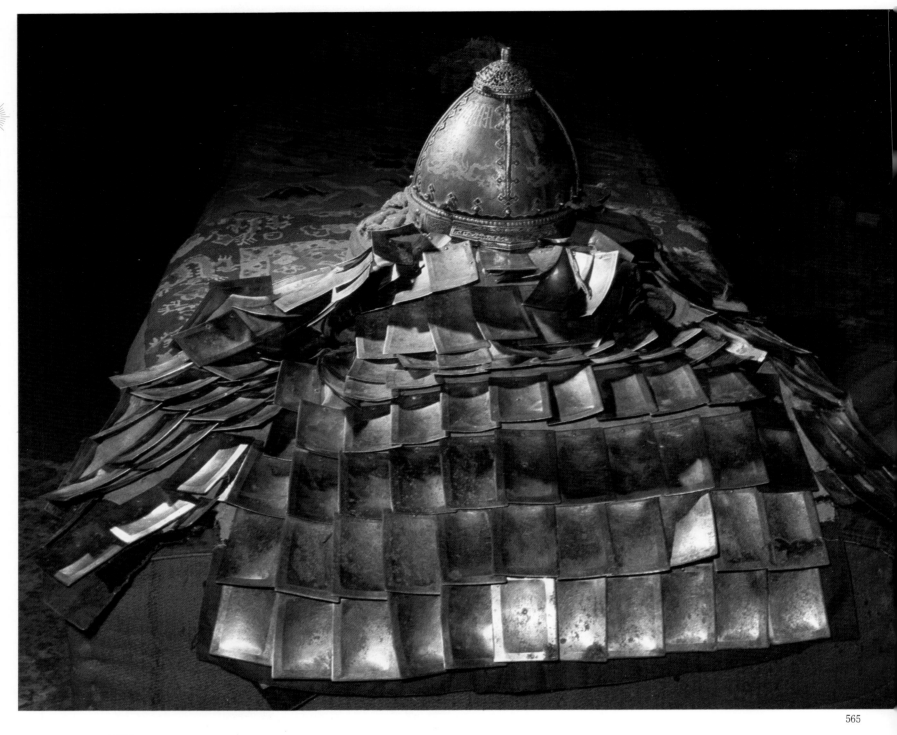

565

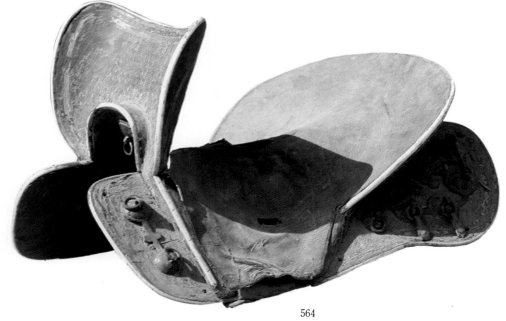

564

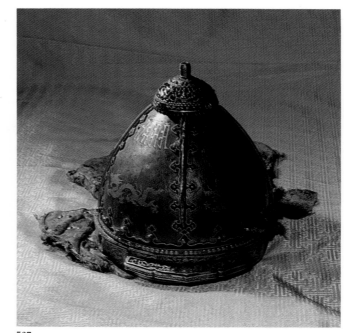

567

文物

566

568　明代七星摺花刀（瞿曇寺）
　　刀長三尺，靠近刀背的地方有凹槽，兩側
　　刀面嵌七顆金黃色的豌豆般大小的圓點。

568

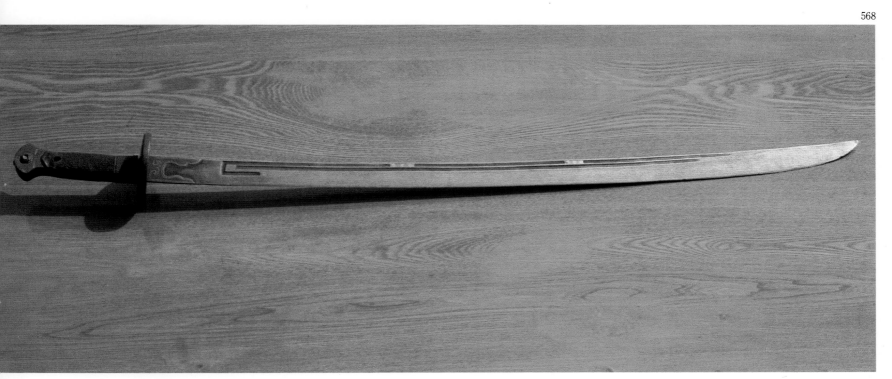

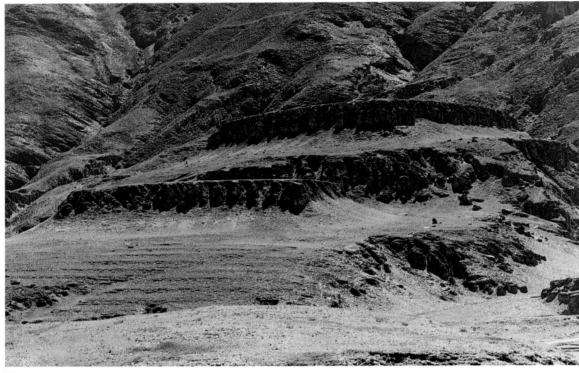

569

570

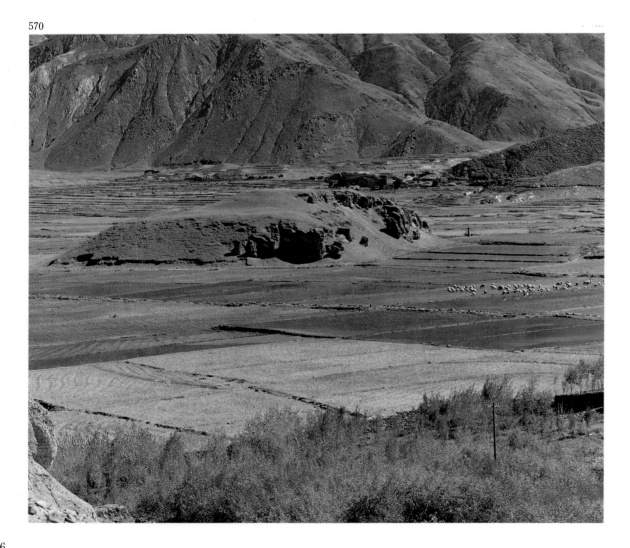

571

藏王墓

藏王墓在西藏山南地區雅礱河谷的
窮結縣，這裏曾是吐蕃王朝的故都。
約一千四百年前，雅礱部落興起，
松贊干布的祖輩們指揮部落的千萬
百姓，開發了這氣候溫和、土地肥
沃的河谷，並先後吞併了周圍一些
部落。其後，朗日松贊翻過山北，
擊敗了吉曲（拉薩河）和年楚河流域
的蘇毗部落，建立了吐蕃王朝。他
的兒子、民族英雄松贊干布遷都邏
些（拉薩），把政治、經濟、文化中
心也遷到了邏些，統一了全藏，繼
而創造了文字、發展文化和經濟，
使吐蕃王國成為一個十分強大的國
家。但是，他們不忘哺育過自己祖
先的雅礱河谷，常回到這裏緬懷先

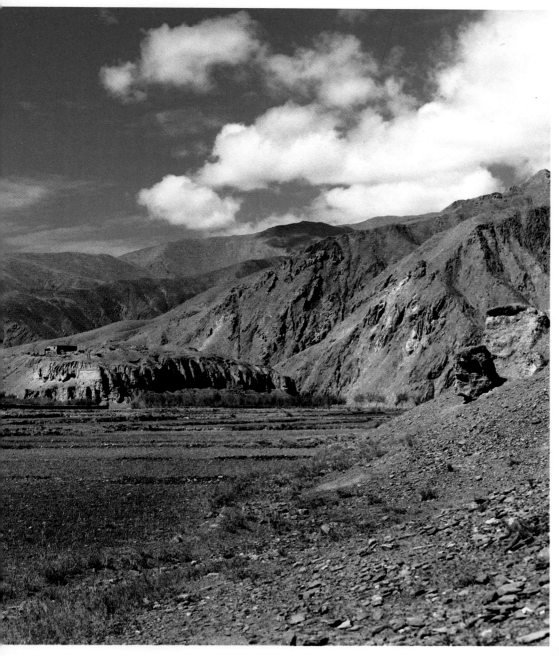

此碑立於公元 823 年，因文成、金城兩公主嫁到吐蕃，吐蕃贊普赤祖德贊（熱巴巾）稱唐天子(穆宗)爲舅父，故又稱"舅甥同盟碑"。有千年歷史的石碑，略有風化，但碑文尚可辨認。此碑爲淵遠流長的漢藏友好歷史的見證。碑文重申"舅甥相好之義"，希望鞏固和發展"社稷如一"、"同爲一家"的友好關係。

文物

572

人的功勛。唐文成公主和金城公主入藏聯姻後，也來這裏住過很長時間。爲了不忘本，歷代贊普逝世後都移到這裏安葬，逐漸便形成了巨大的藏王陵墓羣。

據史書記載，藏王墓共有十三座。但現在能看到的是松贊干布、貢日貢贊(松贊干布之子)、芒松芒贊(松贊干布之孫)，赤德祖丹以及赤松德贊等九座陵墓。

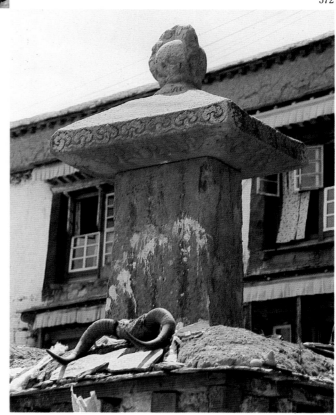

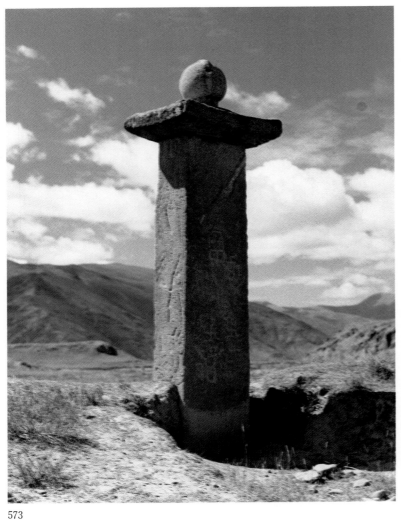

573

576

574

575

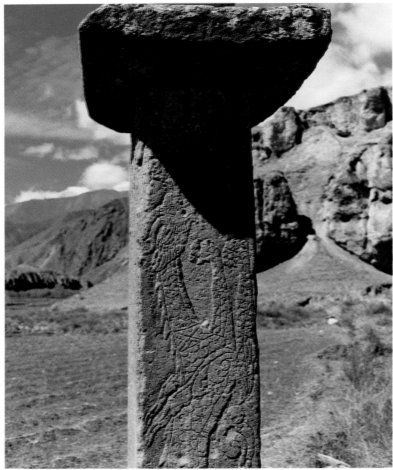

573 赤德祖丹墓前的石碑，露出地面兩
丈多高，底座已埋入地下。
　　此碑立於公元 815 年以後，雖經一千多
年風雨剝蝕，但碑前的古藏文依稀可辨，
記載了赤德祖丹一生的功績。

574 石碑上的蛟龍盤柱浮雕

575 石帽蓋下具有濃郁唐風的飛天浮雕

576 在藏王墓上後世人挖有成百上千的
佛龕

577 洞龕裏供奉着泥塑小佛像

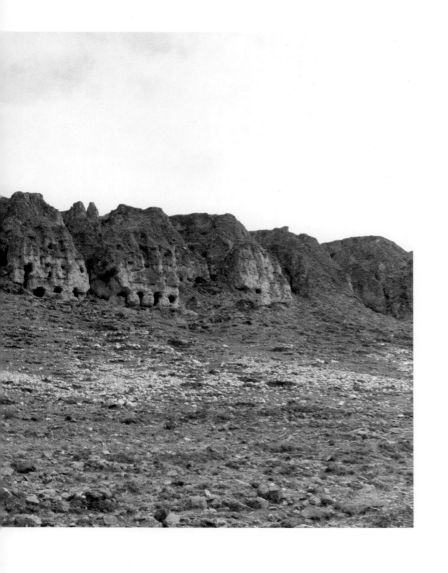

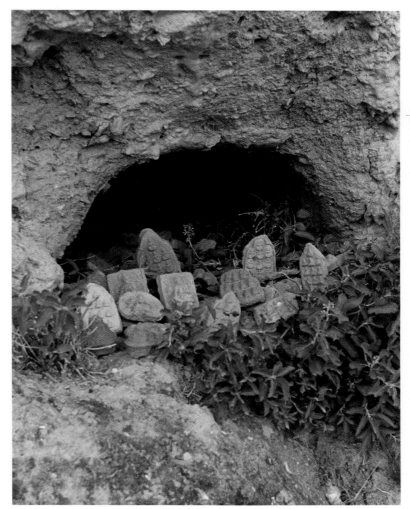

577

578

579

578 公元 869 年，吐蕃奴隸、平民大起
　　義，正是："一鳥翔空，羣鳥飛從"。
　　公元877年，在坵布達孜領導下，掘
　　毀了藏王墓。圖爲當時掘墓留下的
　　遺迹。

579 鎭墓獸
　　在松贊干布的孫子芒松芒贊的墓前，有
　　一隻花崗岩雕成的鎭墓獸──石獅，高
　　1.6米，但已缺了一條右腿。其刻工刀法
　　粗獷，線條流暢，不同於中原石獅的地
　　方是突出刻劃胸部，使其昂挺寬大，但
　　前爪相應變弱，不過仍不失爲雄健威武
　　的石獅。

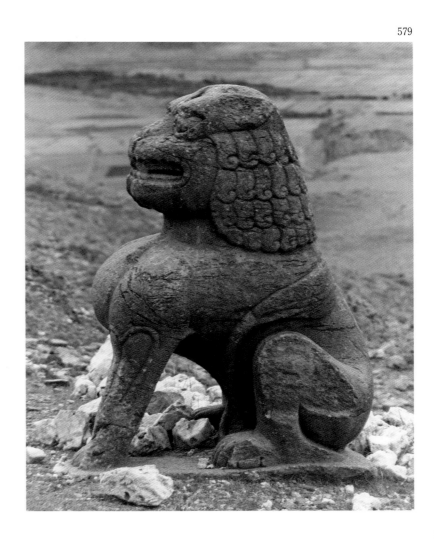

其他

藏傳佛教的宗教活動，最大特點是吸收了藏族最古老的苯教的崇拜儀式和神祇。這裏謹將一些宗教活動和與宗教信仰有關的習俗風情介紹給大家。至於醫學院和印經院，都是藏傳佛教寺院裏的文化設施，千百年來，藏醫和印經與各類藝術一樣，被控制在寺院這一天地裏，具有其獨特的歷史印記。

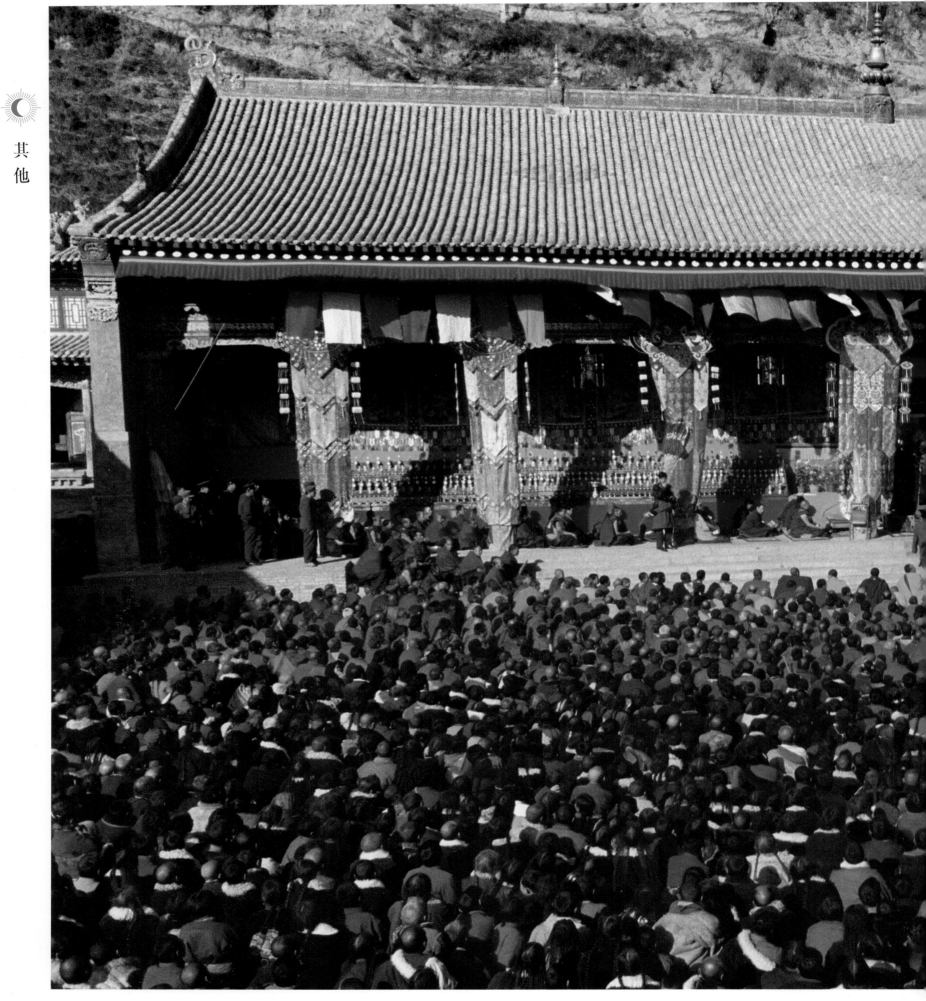

580　1983年夏天，班禪額爾德尼·却吉
　　堅贊在塔爾寺講經。圖爲講經時的
　　盛況。

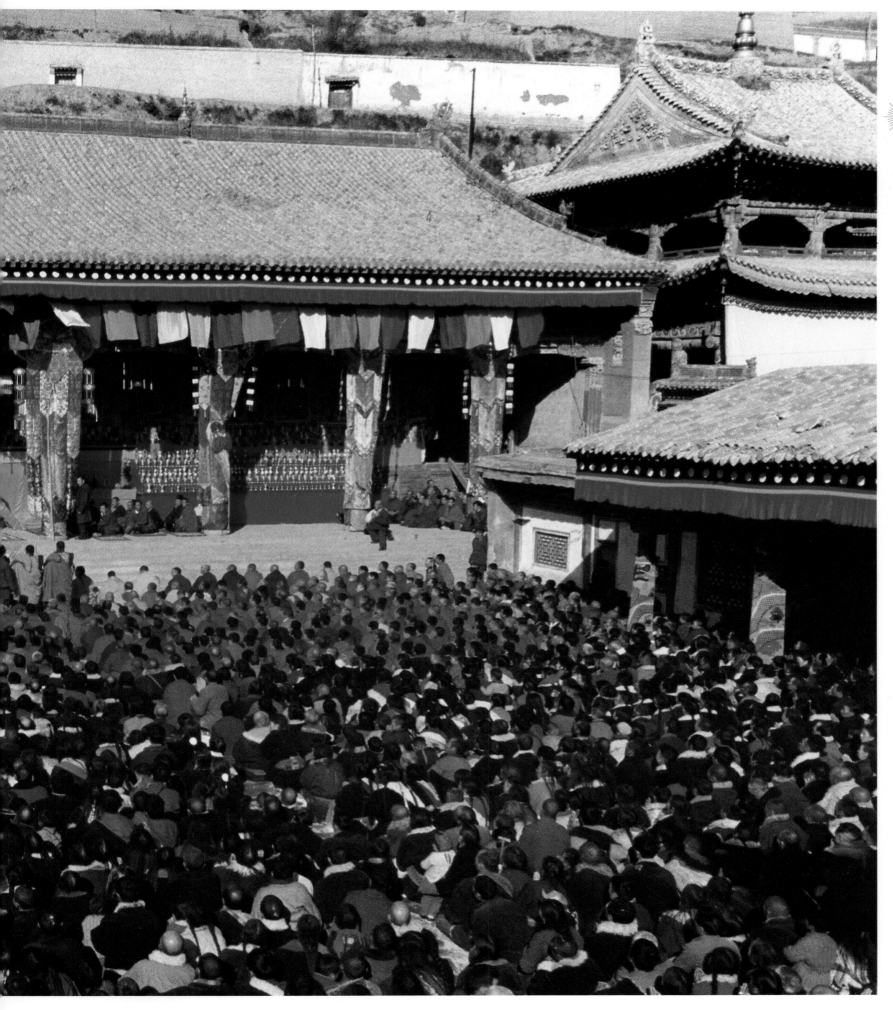

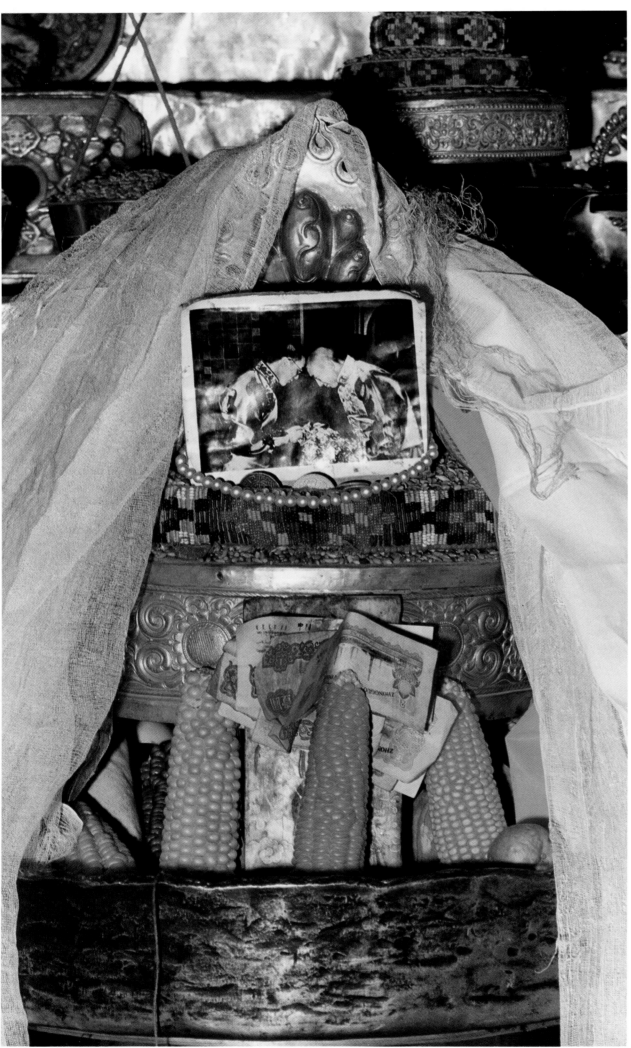

581

581 十世班禪與十四世達賴會面頂禮的照片被供奉起來

清朝末年，九世班禪曲尼吉馬與十三世達賴土登嘉措失和而避居內地，一直未能返藏。五十年代初，中國共產黨中央委員會和毛澤東主席勸導十四世達賴丹增嘉措和十世班禪却吉堅贊言歸於好。1951年5月23日於北京簽訂的《中央人民政府和西藏地方政府關於和平解放西藏辦法的協議》中，明確規定達賴喇嘛和班禪額爾德尼的固定地位及職權應予維持。同時指明"係指十三世達賴喇嘛和九世班禪額爾德尼彼此和好相處時的地位及職權。"

582 班禪喇嘛在講經

583 班禪額爾德尼・却吉堅贊在塔爾寺
　　"摸頂"

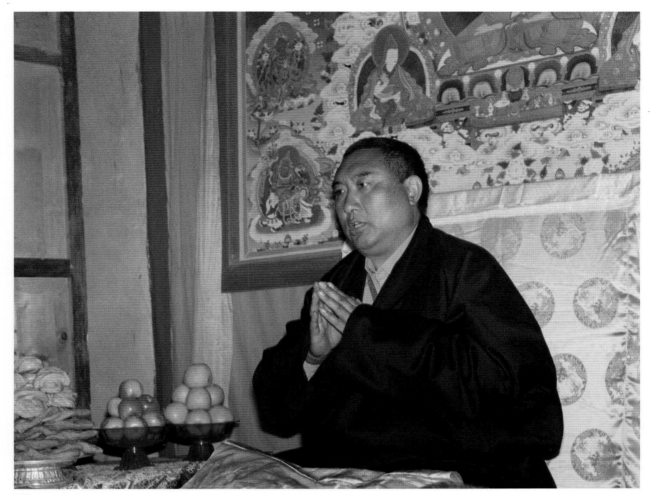

582

583

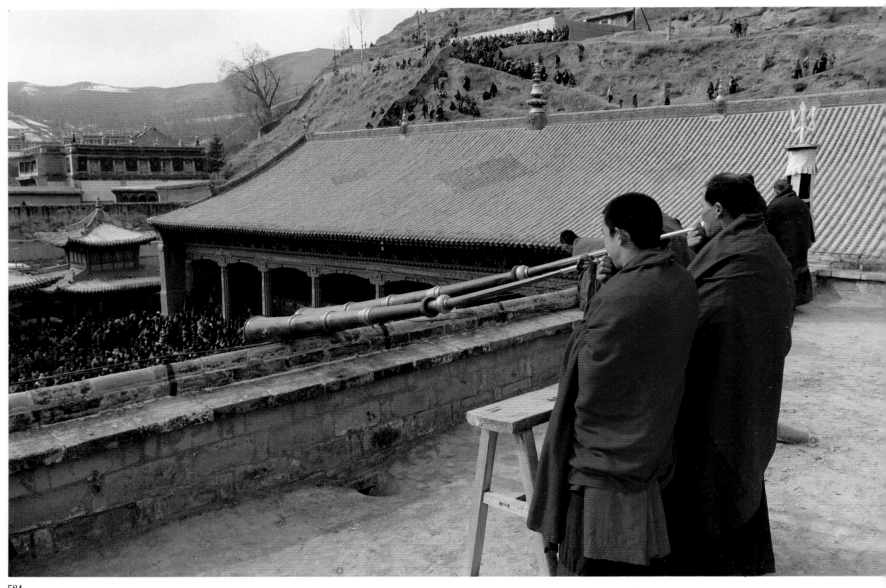

584

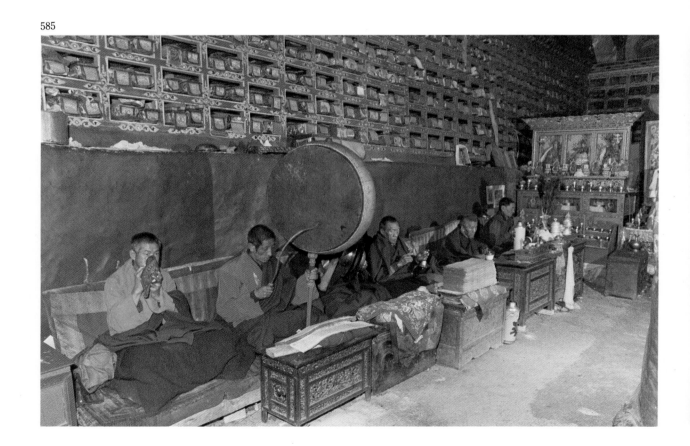

585

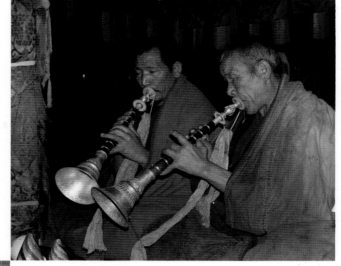

其他

584 吹長號(塔爾寺)

585 誦經(薩迦寺)

586 吹嗩吶(塔爾寺)

587 誦經(扎什倫布寺)

588 誦經(佑寧寺) ：

586

587

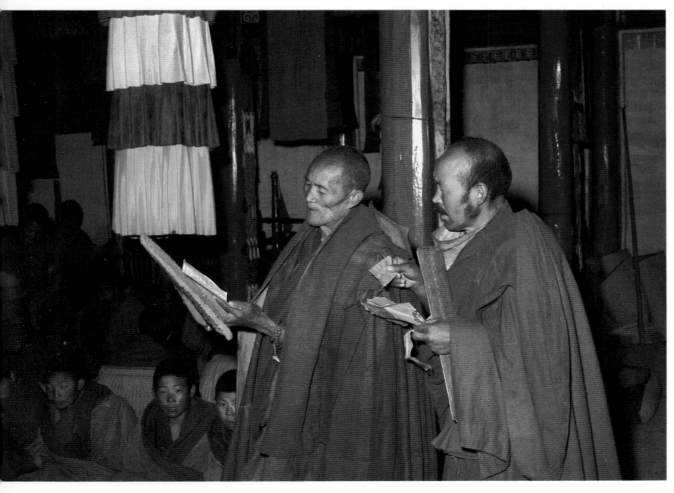

588

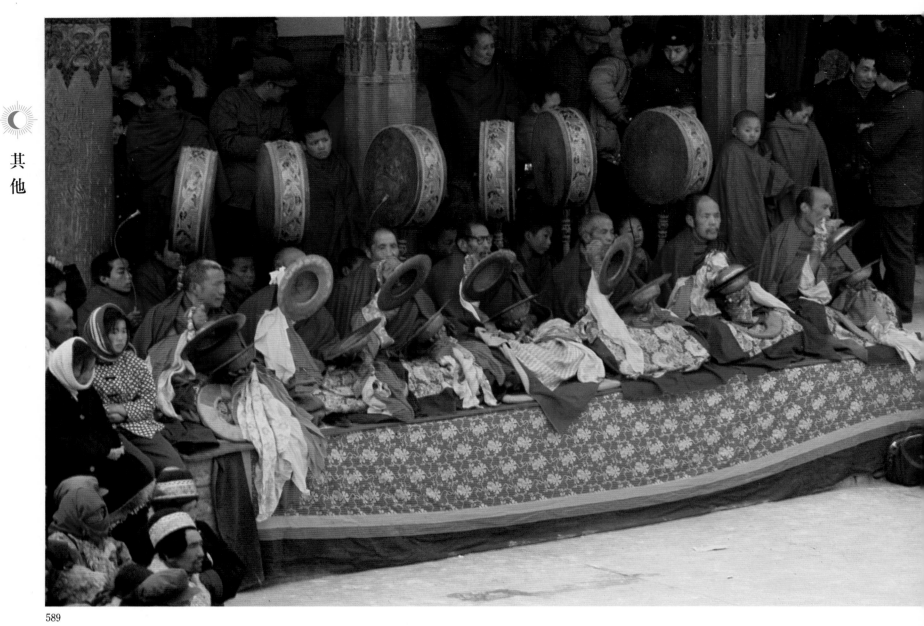

589

590

589 鼓鈸齊鳴（塔爾寺）

590 誦經（色拉寺）

591 辯經（塔爾寺）

592 誦經中休息時，集體進餐喝酥油茶
　　（扎什倫布寺）

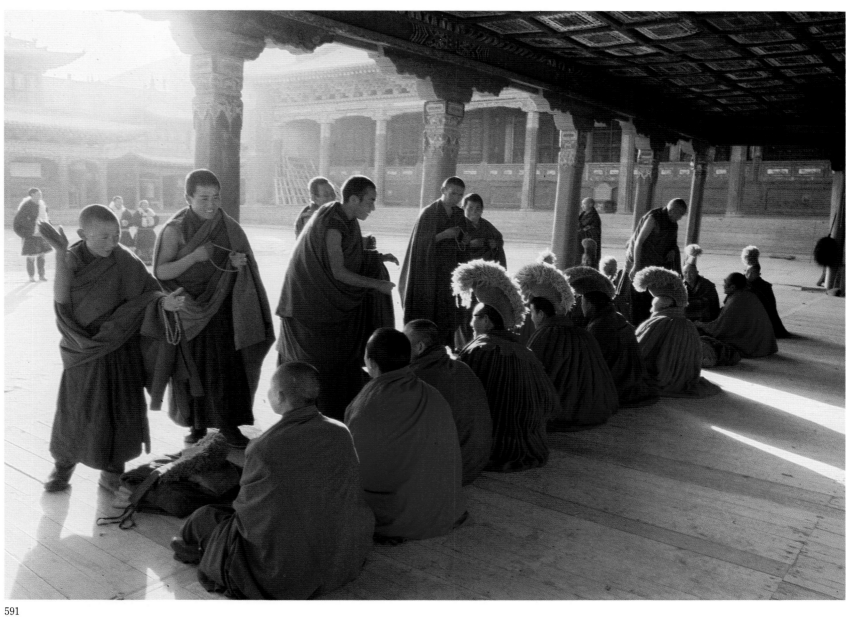

591

592

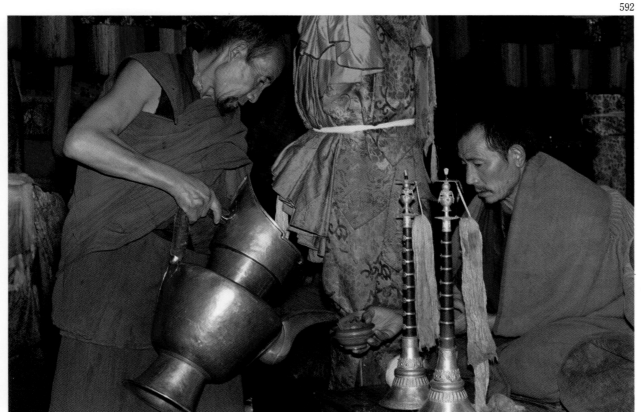

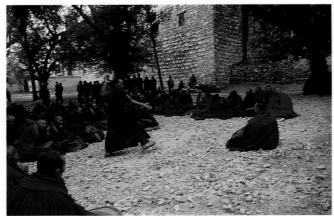

593

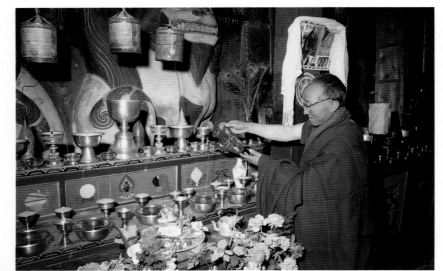

594

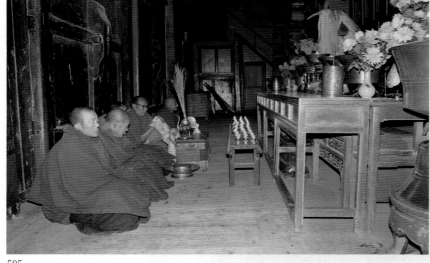

595

596

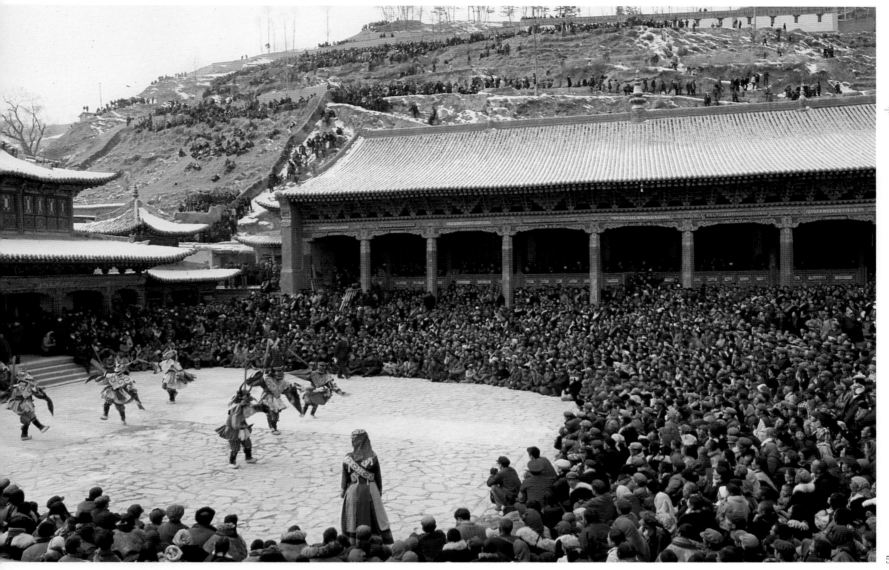

597

598

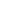

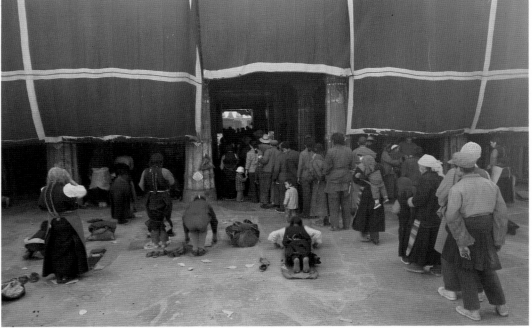

599

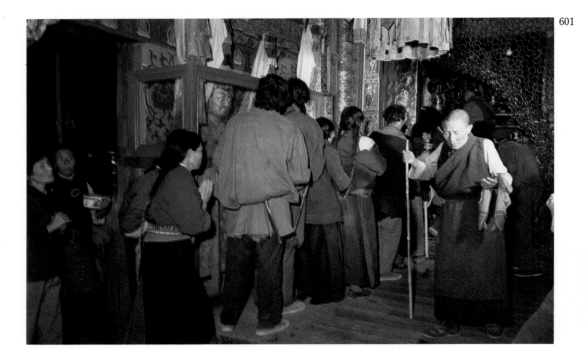

601

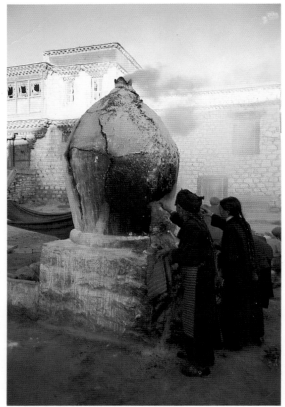

600

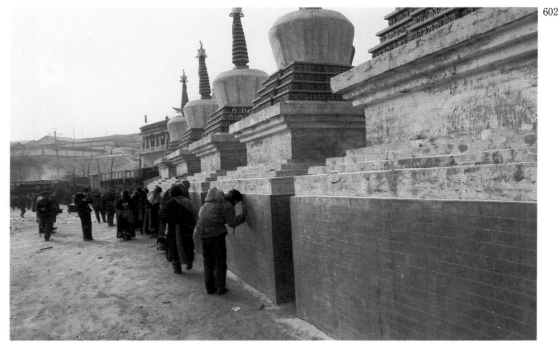

602

599 天剛亮，大昭寺前就擠滿了朝佛的
　　信徒

600 信徒們在大昭寺旁煨桑

601 排隊禮佛（大昭寺）

602 佛塔前頂禮的信徒（塔爾寺）

603 塔爾寺宗喀巴紀念塔殿廊下，信徒
　　們進行誠心的磕長頭禮拜

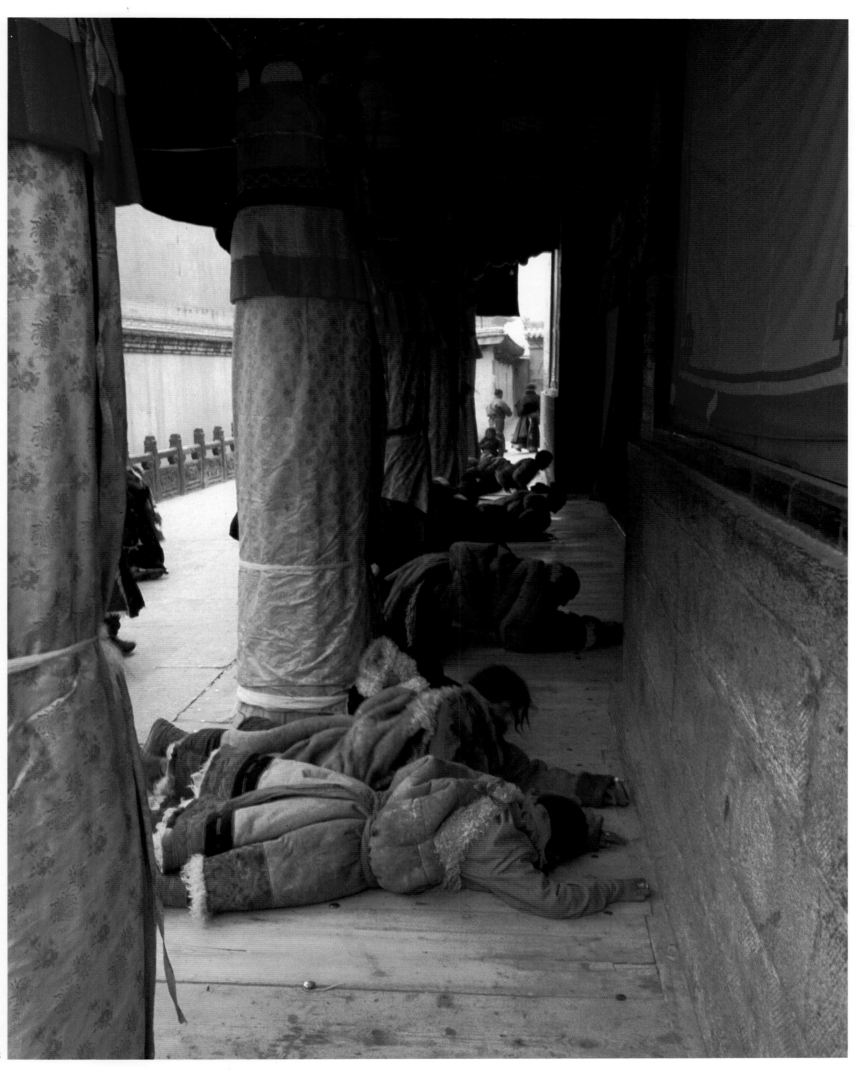

604

605

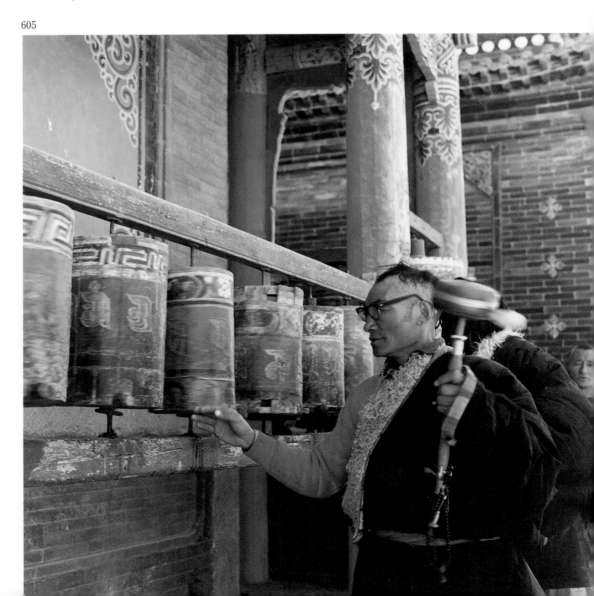

606

607

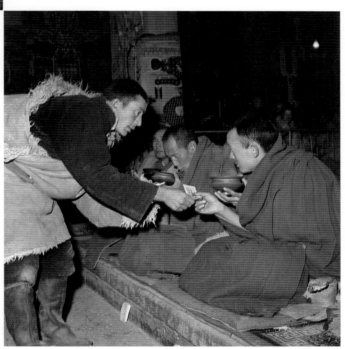

608

604 青海省玉樹(結古)以南巴塘地區的
　　信徒，千里迢迢來到大昭寺朝拜文
　　成公主帶到西藏的釋迦牟尼銅佛
　　後，感到心願已償，喜不自勝。

605 轉馬尼(塔爾寺)

606 向出家人布施(塔爾寺)

607 搖馬尼達曲經輪(布達拉宮) 扎果洛攝

608 向寺院布施(塔爾寺)

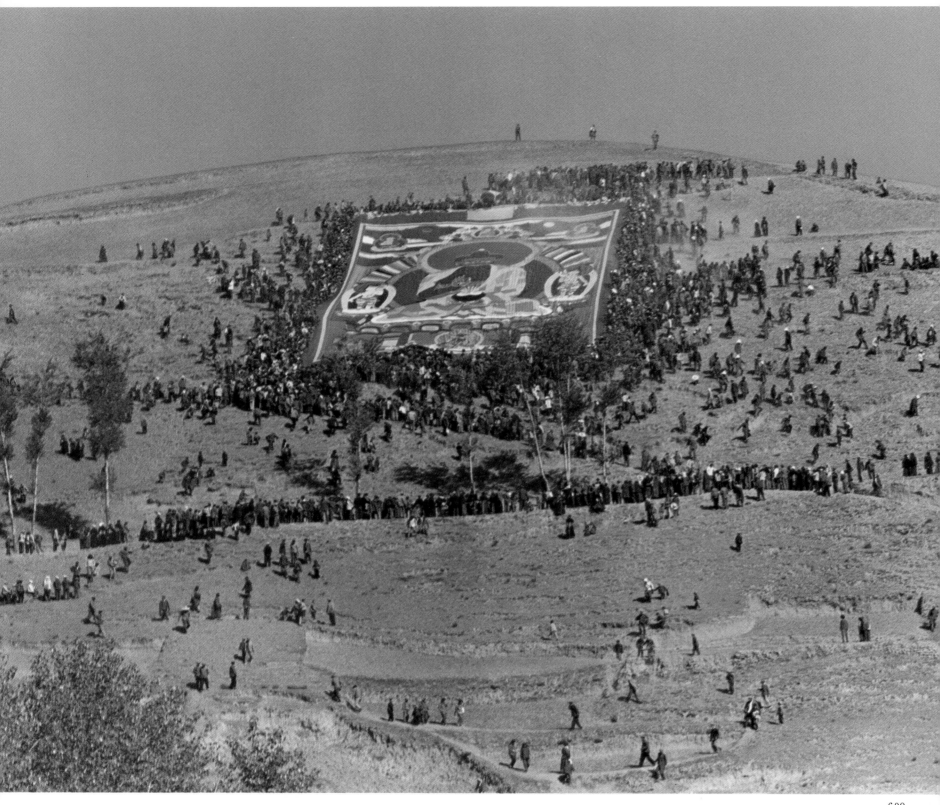

609 晒大佛（塔爾寺） 安玉英攝

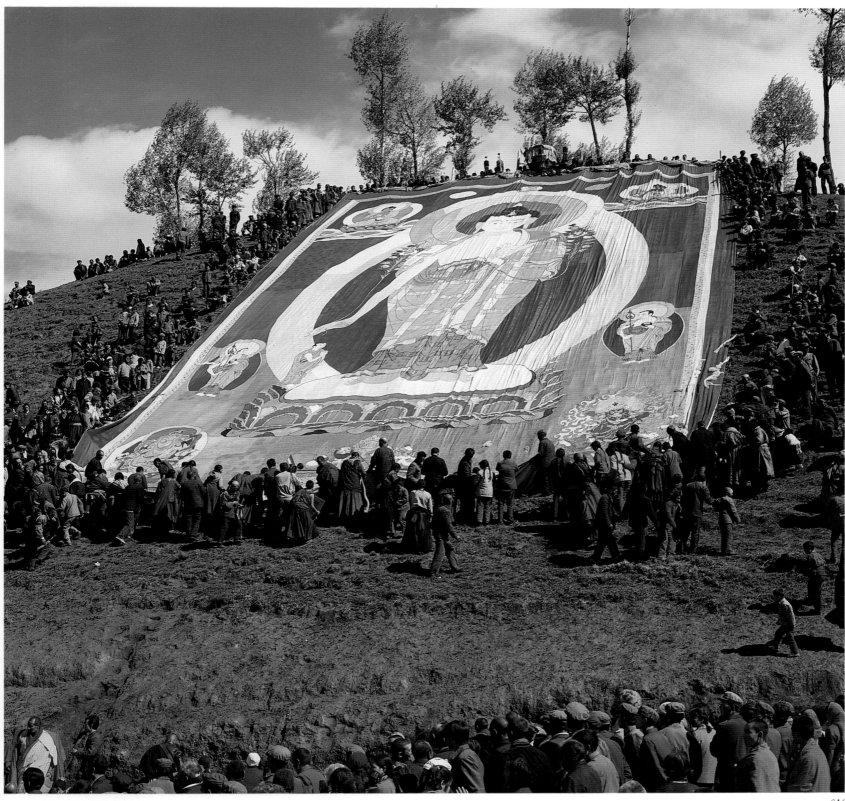

610

610 晒大佛（塔爾寺）

611 拉卜楞寺的朗倉活佛，被信徒們奉
　　爲格薩爾轉世，他是一位很有影響
　　的作家，能寫詩、編藏戲。

612 製塔（甘丹寺）

613 著名佛畫藝術家夏吾才朗
　　他是"佛畫之鄉"（青海省黃南藏族自治
　　州同仁縣吾屯村）的民間畫家、全國美
　　術家協會理事。他早年曾受著名國畫大
　　師張大千先生之請，到敦煌協助臨摹壁
　　畫一年多。

612

611

613

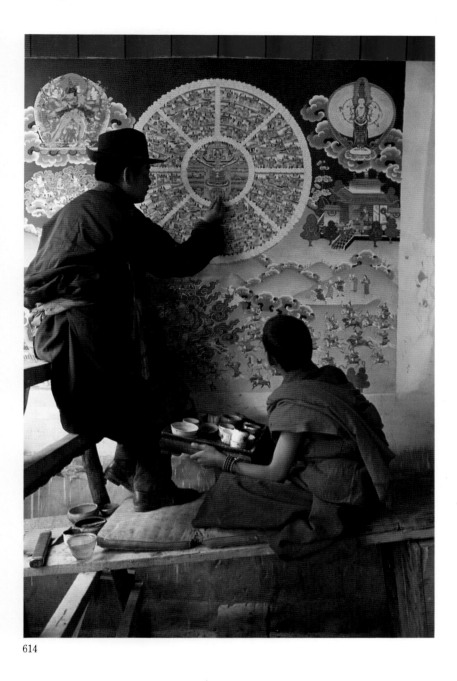

614

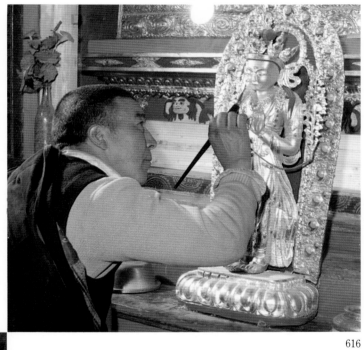

615

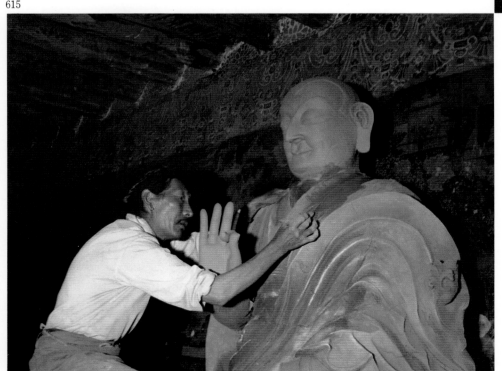

614 繪壁畫（甘丹寺）

615 塑像（色拉寺）

616 塑像（吾屯寺）

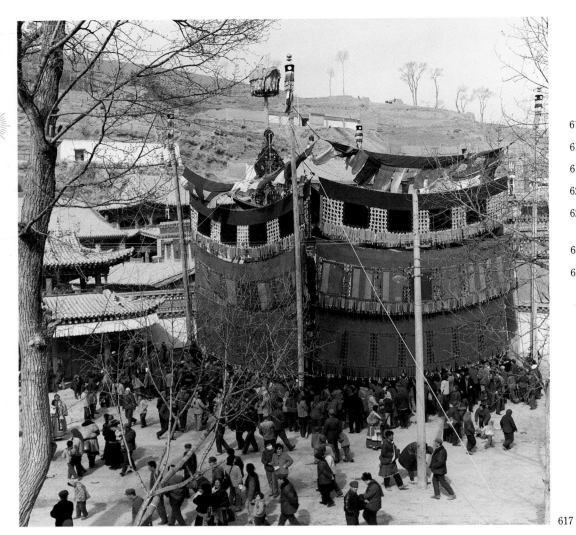

617

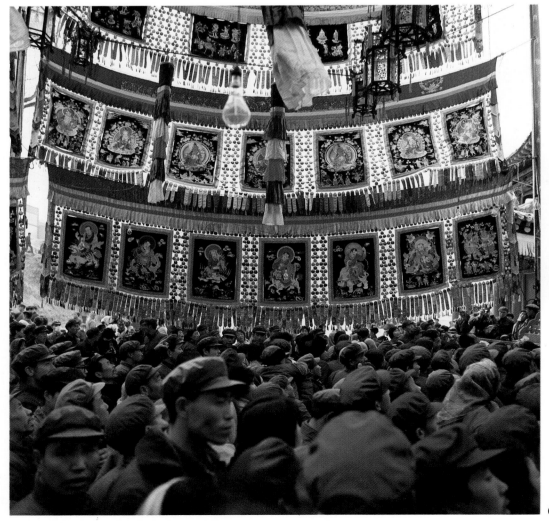

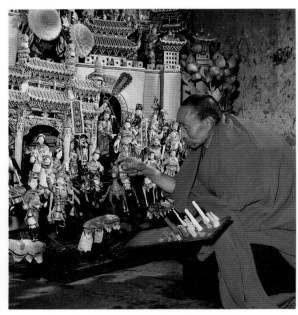

619

618

620

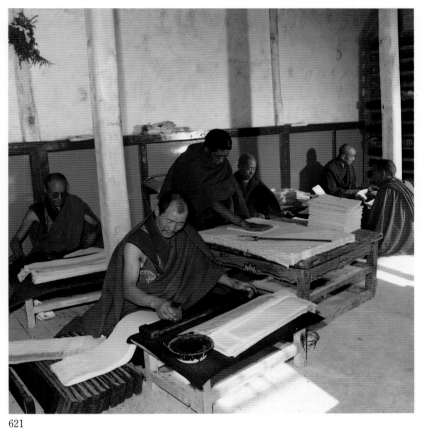

621

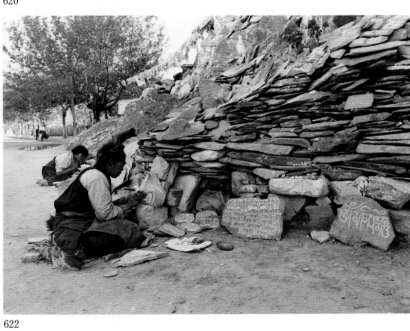

622

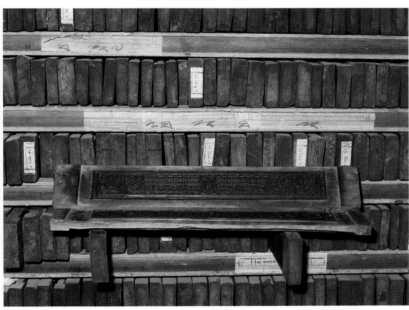

623

624

625

626

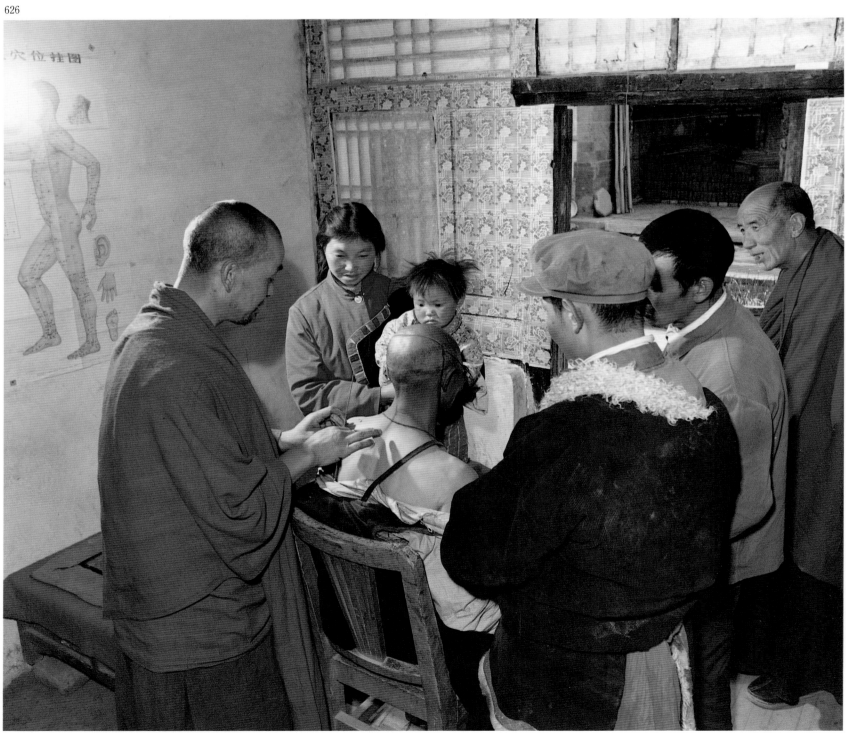

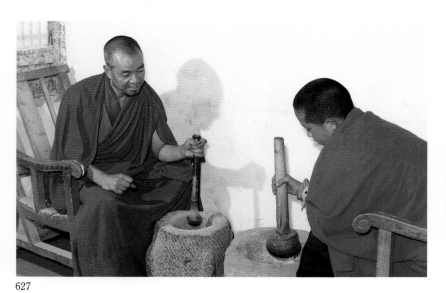

627

628

629

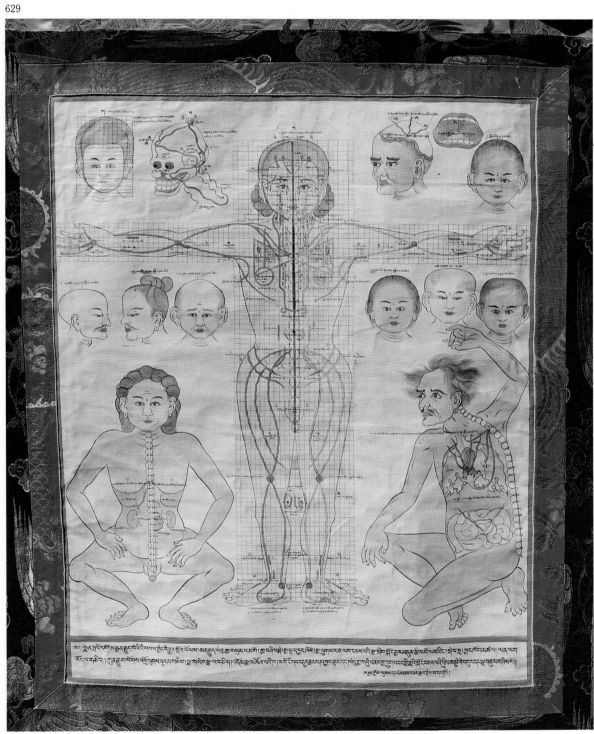

624 塔爾寺著名藏醫扎西活佛在爲牧民
　　治病

625 藏醫授徒

626 藏醫用"灸"的療法爲病人治病

627 舂製藏藥

628 包裝藏藥

629 卷軸畫:《人體解剖圖》之一

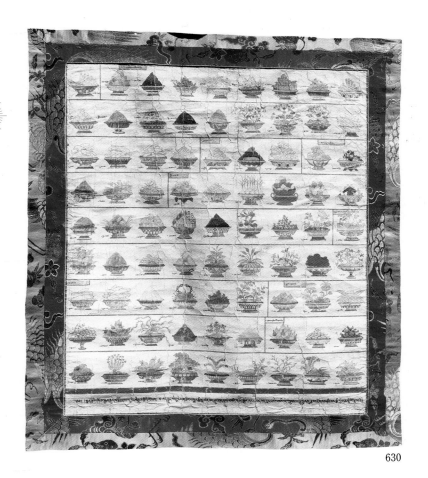

630

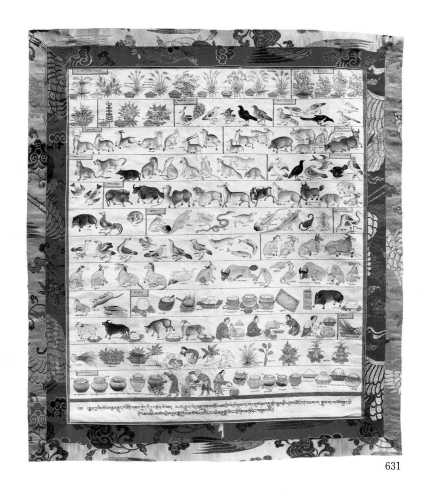

631

632

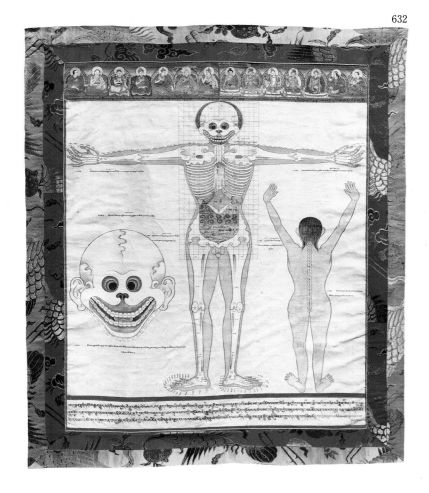

630 卷軸畫：《藏藥圖》

631 卷軸畫：《可入藥動物圖》

632 卷軸畫：《人體解剖圖》之二

633 卷軸畫：《人體解剖圖》之三

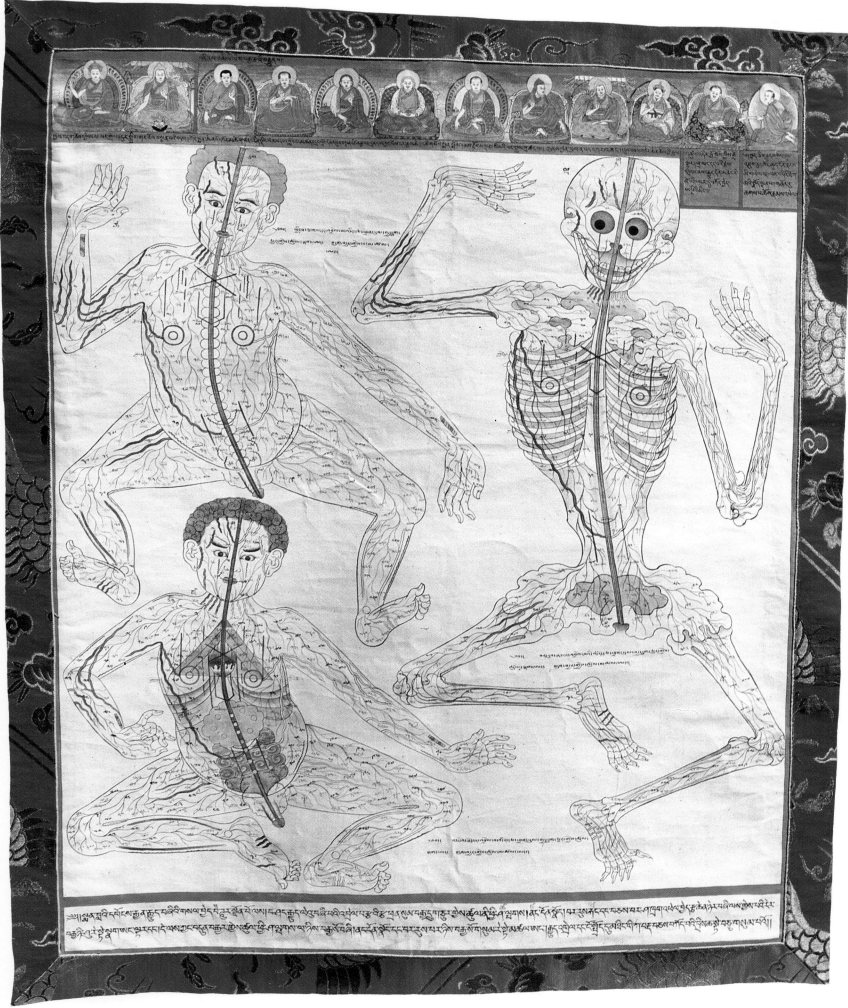

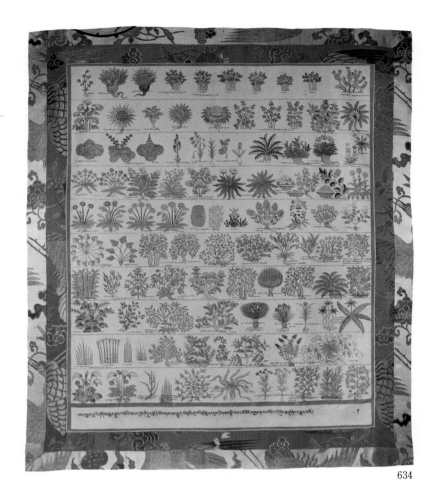

634

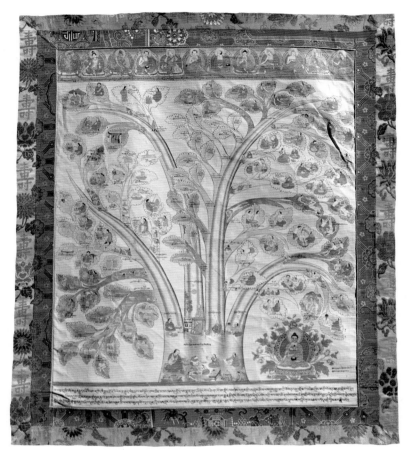

635

636

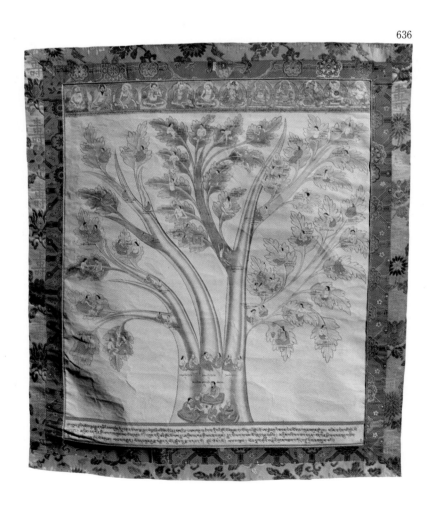

634　卷軸畫：《可入藥植物圖》

635　卷軸畫：《治法根》

636　卷軸畫：《病源生理根》

637　卷軸畫：《辨認症狀根》

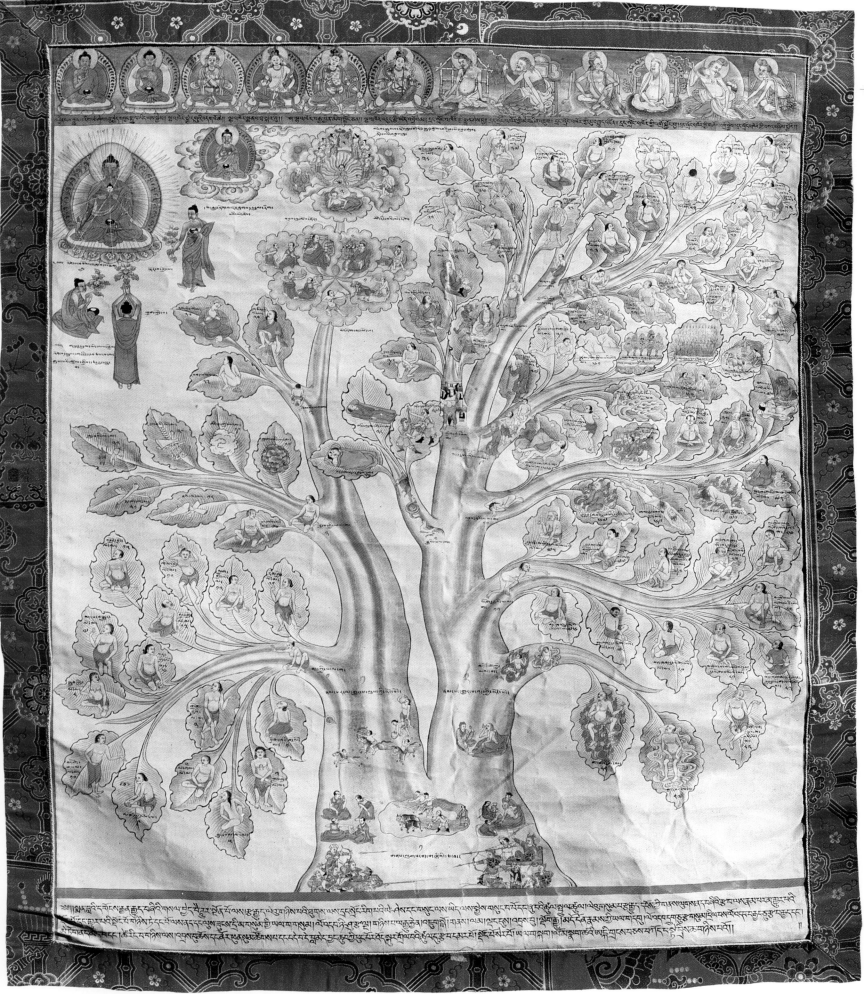

其他

638 藏曆曆算表

一千多年來，藏族的天文曆算，與祖國天文曆算的發展有着密切的關係。早在公元604年朗日松贊時，內地的天文知識就逐步傳入吐蕃。到了公元641年，唐文成公主親自將許多天文星算經典帶到吐蕃，並把"干支曆算"的黃曆（或稱農曆）推算法傳到吐蕃。以後在赤松德贊時期，漢地的丁作（又名土華那波）兩次入蕃，準確地區分了青藏高原的季節，著有《珍寶明燈》、《冬夏至圖表》、《五行珍寶密精明燈》，推動了藏族天文學的發展。以後五世達賴阿旺·洛桑嘉措赴京朝覲清順治皇帝返藏後，寫了一部《算學問答太陽之光》，書中提到"吾曾去東方妙音菩薩國都(指北京清廷)兩次，親自看見曆書。其差日、餘日和閏月都同於扎囊普巴派的算學"。圖為當今使用的藏曆曆算表，藏語稱"尕澤"。此表據西藏自治區藏醫院天文星算研究所曆算家赤誠堅才介紹，認為是藏族曆算家根據文成公主帶來的曆算書、圖表等搞出來的，稱之為"黑算"。

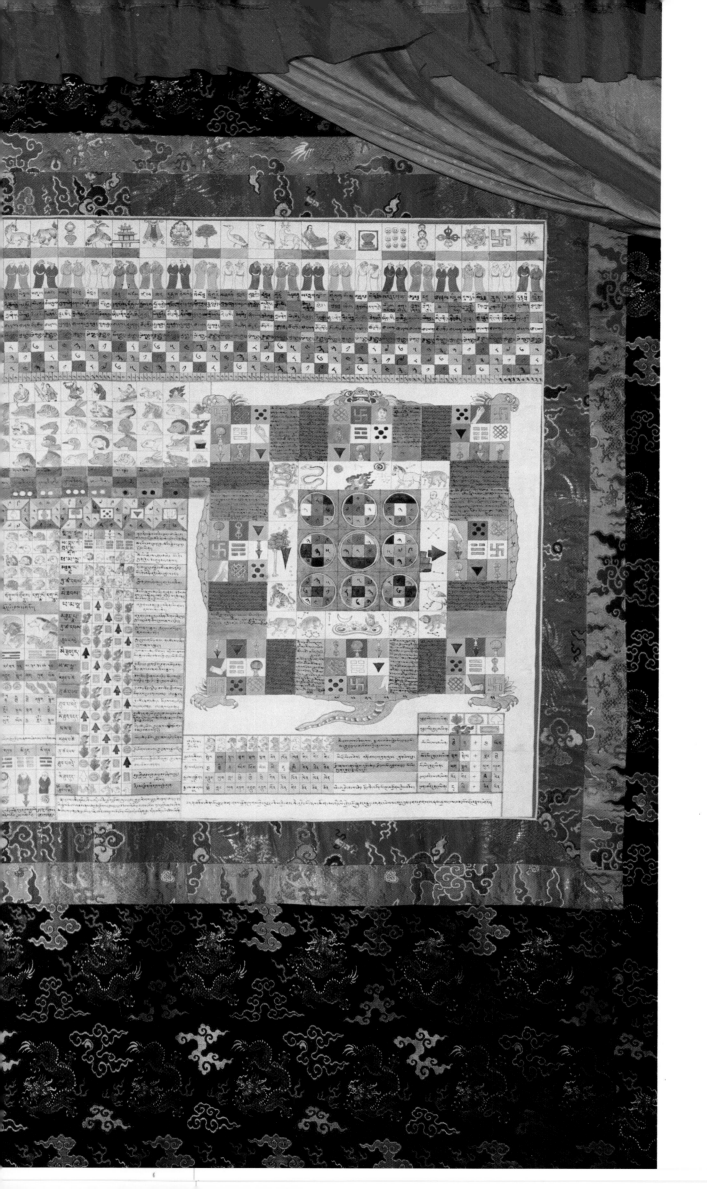

644

645

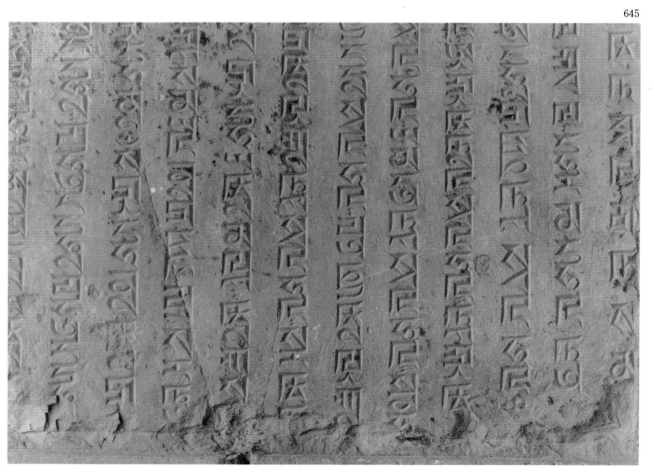

644 券門內壁刻有漢文、藏文、
八思巴蒙文、維吾爾文和西
夏文

645 八思巴蒙文

646

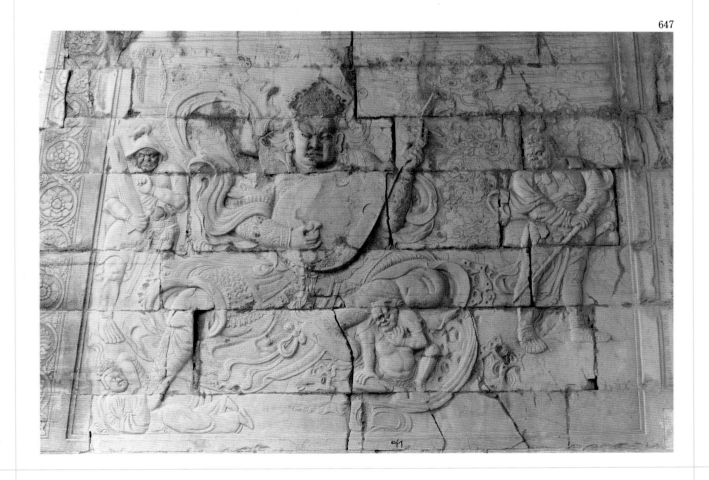

647

646 浮雕：多聞天王
647 浮雕：持國天王

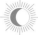

北京地區與藏傳佛教有關的文物

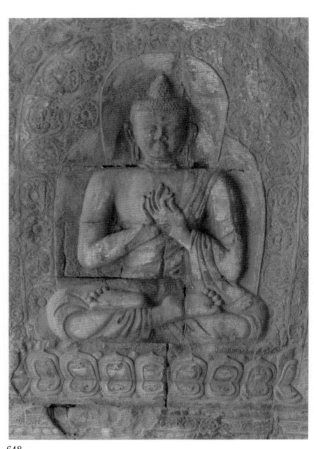

648

一點，據雲台石刻藏文記載，雲台塔寺建成之後，帝師喇嘛袞嘎堅贊貝爲之開光。此“袞嘎堅贊貝”即藏籍《西藏王臣記》中之“貢嘎堅參”，他任元末兩代皇帝的上師。

鑒於雲台是以藏族爲主要負責設計施工，因此，雲台券門内外的浮雕佛像及裝飾等，均源自西藏桑鳶寺及薩迦寺。券門内壁的十方佛、千佛及券頂五千曼茶羅均具其西藏薩迦等寺的風格。至於券門内藏文石刻更具其民族特色，内壁兩面均有藏文石刻，一爲用藏文拼讀梵文《佛頂尊勝陀羅尼》，一爲藏文記載的《造塔功德記》，其文雖具有濃厚的宗教色彩，但仍有利國安民的祈求，反映了當時蒙、藏、漢各族人民的友好和團結。

雲台是北京文物中之珍品，亦是多民族匠心所創之結晶，其中藏族起着特殊作用。

北海白塔

清順治八年（1651年），因毀廣寒殿，故立

塔建寺（永安寺）。據《白塔寺碑》載：“（順治八年）有西域喇嘛者，欲以佛教，隆贊皇猷，請立塔建寺，壽國佑民。奉旨，果有益於國家生民，朕何靳數萬金錢。爲故賜號爲惱木汗，許建塔於西苑之高阜處。庀材鳩工，不日告成。”塔腹之正面塔門有用藏文八字疊錯組成的“十自在圖，”相傳爲章嘉呼圖克圖所書。此圖在藏區寺院多有所見，例如大昭寺正面左右上方即有此圖各一（在金經幢下）。

白塔寺下爲永安寺，曾長期供有宗喀巴塑像，並有喇嘛居此參修。據乾隆二十三年（1785年）成書的《帝京歲時紀勝》載，每年在白塔山舉行“白塔燃燈”（十月二十五日），屆時西藏喇嘛唸經祈福。該書又載：“自山下燃燈至塔頂，燈光羅列，恍如星斗，諸内侍黃衣喇嘛執經梵，唄大法螺·，餘者左持有柄圓鼓，右執彎槌齊擊之，緩急疏密，各有節奏，更餘乃休，以祈福也。”

永安寺下東側，有乾隆三十九年（1784年）四體文碑一通，西面爲藏文《白塔山總紀》，内記白塔山歷史，玉石朱字楷書，甚精。

雍和宮

北京現存最大的喇嘛寺院首推雍和宮。雍和宮藏文爲“甘丹金恰靈”，意爲“吉祥威嚴宮”，又稱“無量宮”，或稱作“雍寺”。

雍和宮建於康熙三十三年（1694年），初爲雍親王府（雍正），雍正三年（1725年）命爲雍和宮。據《舊都文物略》載，雍正繼位後即將此宮賜予章嘉呼圖克圖爲淨修之靈場。

此宮建造豪華，氣魄雄偉，是典型的宮殿式建築。此宮建置完全仿西藏正規寺院，所謂“四學殿”，即藥師殿、數學殿、講經殿和密宗殿，它們依次是學習、講解醫藥、天文、曆算、顯、密經典的場所。最初寺内設定額喇嘛僧人800人，以蒙古僧人爲主，次爲藏族僧人，但所有教授經典的主要堪布，均由達賴喇嘛自西藏直接派藏族高僧擔任。寺内經濟來源，由國

648 浮雕：釋迦牟尼

649 雍和宮正殿上的匾額

650 法輪殿

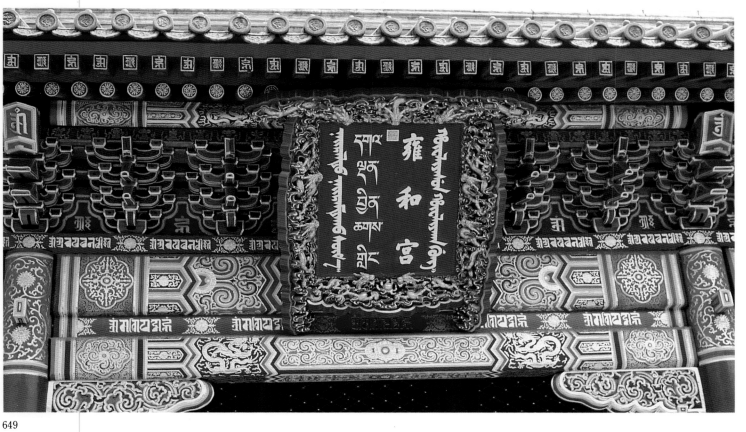

649

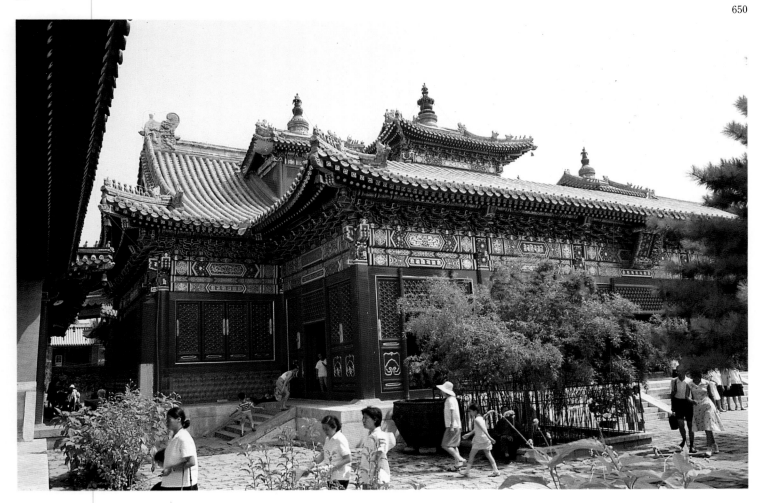

650

家撥給河北二十九個縣的香燈地（約 400 頃）的收入以充實。

宮內各殿多供宗喀巴像，其中以法輪殿內的銅質宗喀巴像最大而精美。密宗殿的密宗塑像及唐卡綉像、壁畫均係藏式風格。其他各殿亦復如是。從建築特點來說，法輪殿是漢藏混合式的建築。在此殿的歇山式琉璃瓦頂上，設置了三座上立寶塔的寶頂，係仿西藏寺院而建，全寺最大的佛事活動均在這裏舉行。

雍和宮還與六世班禪巴丹益西有關。乾隆四十五年（1780年），赴內地為乾隆祝壽的六世班禪，七月抵京，受到乾隆的盛情款待，各族僧人及民眾亦"無不歡欣頂戴"。六世班禪在京期間多次去雍和宮，乾隆的第六皇太子曾親陪班禪往雍和宮。嗣後，"雍和宮堪布供養求法"，不久班禪還在這裏為九十餘人傳戒，直至半夜。特別是，班禪還在雍和宮為乾隆授戒。今雍和宮法輪殿東側垂檐小樓，即稱班禪樓，係班禪駐錫之處。據目睹者說，樓內曾長期懸供班禪畫像（按：乾隆曾派江南畫師為班禪畫過像）。法輪殿西側之戒台樓，相傳即當時班禪為乾隆授戒處。又據《蒙藏佛教史》載，雍和宮還是以金本巴瓶掣簽確定活佛轉世之處。道光時，十七世章嘉呼圖克圖轉世，就是在此用金本巴瓶掣定的。

雍和宮還是北京漢藏蒙文化交流的重要場所。早期，直至三十年代，一向有達賴喇嘛派常駐代表三人於此，一為知賓，一為譯師，一為堪瓊。他們與寺內僧人一起，保持與在京各界人仕的聯繫及交流。我國早期的藏學家于道泉教授最初就曾向寺內藏族學者學習藏文，語言學家羅常培也是首先通過這裏的藏族學者學習藏文的。語言學家趙元任，是于道泉教授請到這裏研究藏語音韻學，從而較早地研究了藏語的拉丁文記音的規律。此外，寺內還保存許多藏文經典（如甘珠爾及丹珠爾大藏經）和各種史書，供前來學習的人士借閱、瞻覽。

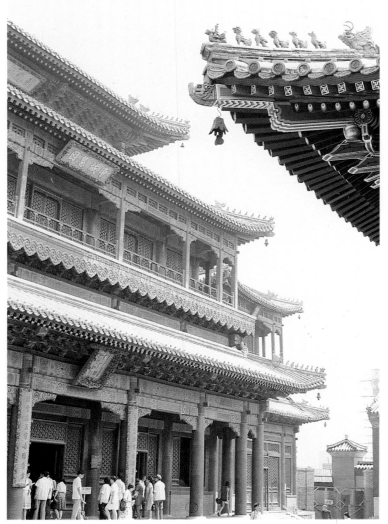

雙黃寺

雙黃寺即指東黃寺與西黃寺，均在德勝門外與安定門外之間，即今之黃寺大街。東黃寺建造於順治八年（1651年），據載："順治八年敕就普靜禪林興建"。西黃寺建於順治九年（1652年），"順治九年，以達賴喇嘛綜理黃教，肇建茲寺。"

東西黃寺相連，"東西二區，同垣異構，士人號曰雙黃寺。"此二寺均與五世達賴有關。"國初，達賴喇嘛導諸藩歸命，順治年來朝，奉勒就普靜禪林興建，俾為駐錫之所。"據此可知，五世達賴抵京後曾暫居東黃寺，但五世達賴住此時間甚短，很快就移居新建的西黃寺。五世達賴是在"九年壬辰十二月十六日行至京都"，"於十七日移居新建黃房"（按：即黃寺）。

寂。乾隆皇爲此曾悲痛地說：「（班禪）篤誠遠來，並未能平安回藏，朕心實爲悼惜。」

六世班禪去世後，於黃寺祭祀百日。據藏文史籍《六世班禪傳》載，上自乾隆帝，下至王公大臣，西寧、蘭州等西北五府，北京雍和宮、白塔寺等大寺院和西藏、青海、熱河、內蒙、外蒙等地寺院，以及各族官員百姓均紛紛致哀，所獻金銀珠寶祭品，加上沿途所得禮物，總計折合白銀四十一萬餘兩。爲體恤班禪親屬，乾隆皇對班禪的兩個進京兄弟賜封號授職銜。1781年2月，班禪靈柩自京啓運西藏，乾隆親至黃寺拈香祭送，並特命理藩院尚書傅清額等陪送，直抵西藏扎什倫布寺。

爲緬懷六世班禪，乾隆皇特諭在西黃寺西側建清淨化城塔院。據《燕京歲時記》等史料和現存實物看，此塔院主要由兩座琉璃瓦大殿、兩座碑亭和一組精美的石塔建築羣組成。

西碑亭內置石碑一通，上有綫刻蒼勁挺拔的古樹一株。東碑亭內有石碑一方，立於龜趺之上。碑係漢、滿、蒙、藏四體文，碑文是清淨化城塔記，爲乾隆四十七年御筆，內記六世班禪進京始末，並贊曰：「初班禪之來賓也，以海宇清宴，民相熙和，樂觀華夏。」

大殿後，蒼松掩映着一組以白塔爲中心的建築羣。它由玉石牌坊、欄杆石台、石獅、石經幢和石塔組合而成。塔羣佈局獨具匠心，爲北京所僅見。這組建築全用漢白玉石雕造，晶瑩端秀。尤其精雕細琢的清淨化城塔，更是脫俗新穎，氣勢不凡。

在四座經幢簇擁的石台中央，玉身金頂的清淨化城塔峭然而立。設計者考慮西藏班禪的民族特點，塔形沒有採用印度金剛座式塔，也未取漢地樓閣式塔，而特選藏式瓶形塔，即十三世紀自西藏傳入內地的所謂喇嘛塔。塔高八丈，由塔基、塔身和刹杆組成。玉石爲料，通體乳白，遍佈浮雕，玲瓏巧麗。

整個塔羣建築的細部，雕刻了衆多的佛像和佛教常見的動物、蓮花、天兵天將、佛經等物，可以反映出佛教整個歷史發展概貌。

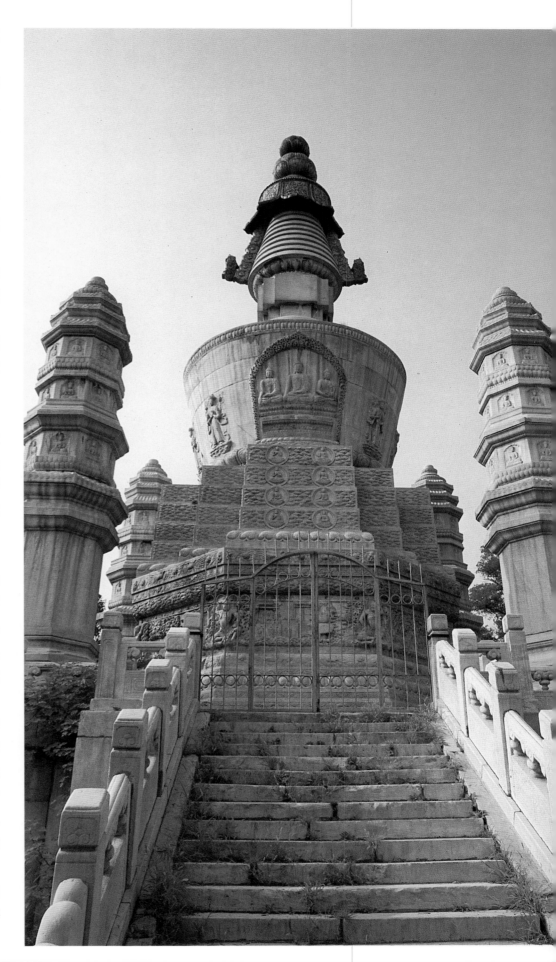

西黃寺緊靠東黃寺，據《雍和宮導觀所期刊》說，西黃寺"現又稱達賴廟"。實際上，所謂達賴廟，據該刊所附照片及釋文看，是舊有的一座廟，"爲遼金建築"，是兩層方形樓房，歇山式房頂，全係楠木結構，共八十一間，上下兩層四周均有出廊相通，巨柱之間，飛檐翹角，結構奇特，爲京都所僅見，有可能五世達賴最初曾居此，可惜現已不存。今西黃寺主要建築唯有天王殿和中層三大士殿尚存，餘則東西配殿數十間。從院中的木牌坊、黃琉璃瓦頂的三大士殿以及殿前月台和雙龍丹墀來看，可知當年的寺廟是相當宏偉的。五世達賴喇嘛在京期間，順治皇帝曾在南苑場、太和殿等地多次宴請他，且賞賜甚豐。他在北京共住了五個月，後經代噶返藏。他是第一位受封的達賴喇嘛，也是清代第一位到達京都的西藏最有聲望的代表人物。

七佛偈碑亭

七佛偈碑亭在北海五龍亭北，即大慈眞如寶殿之後。今在北京考古文物工作隊院內，北靠琉璃牌坊。

此七佛偈碑亭係一八角攢尖式亭，內設八面體七佛碑。碑之七面爲綫雕佛像，一面爲碑記，總爲八面。此碑亭與六世班禪和章嘉國師有關。

據碑文載："近自西藏班禪額爾德尼喇嘛處，貢有七佛番軸"。碑名《御製七佛偈碑記》，落款是乾隆丁酉年，即1777年。碑文所說之班禪應爲六世班禪巴丹益西。看來，這"七佛番軸"畫是班禪來京前三年進貢給乾隆皇帝的。（按：六世班禪來京是1780年）。又據碑文記載，乾隆帝初對七佛圖不解，僧人亦不知，詢之章嘉國師，"乃於番經漢經所謂《長阿含經》、《賢劫經》、《降生次第經》及《律原廣解》內一一考得其源"（碑記）。於是始知七佛像是：毗婆尸佛，尸棄佛，毗舍浮佛，拘留孫佛，拘納含牟尼佛，迦葉佛及釋迦牟尼像，並得悉每佛之父母、二

神足，二侍者的名稱。此外還知道每佛的種族及住地。上述諸種，碑記中均予以詳載。最後乾隆帝決定仿圖刻像立石，"旣已明是因緣，用泐諸眞石建七佛塔，以爲供養"（碑記）。

碑面呈長方形，每方碑面刻一佛，均爲綫雕。碑面有邊框，上下雙龍戲珠圖，左右爲單龍戲珠。內框的上框爲七珍，左右框爲八寶。框內上部正中爲一佛，居蓮座。佛左右爲二神足像，佛之下方近底框處，爲佛之父母及二侍者像。上述六佛脚下均刻楷書藏文。邊框上部爲佛偈，四體文依次是漢滿蒙藏。總觀碑面設計嚴謹，主次分明，全是藏族畫法，極爲精緻，刀法純熟洗練。

現將漢藏文對照第七幅佛偈之漢文錄出，供參閱：

"法本法無法，無法法亦法，今付無法時，法法何曾法"（按：第七幅佛偈是釋迦牟尼佛偈）。

此碑在政治、歷史、民族關係、宗教、藝術等方面，均有重要價值，現保存完好。

西黃寺清淨化城塔

清淨化城塔在西黃寺三大士殿後的中軸綫上。與此相關的還有一座《清淨化城塔記》碑亭及石碑。在北京的諸塔中，此塔以精美著稱。

據《清淨化城塔記》載，此處名清淨化城塔院，《宸垣識略》謂之清淨化城廟，當地俗呼塔院。藏文譯之爲"清淨幻化宮"，稱其塔爲"清淨幻化宮塔"。此塔爲悼念六世班禪巴丹益西而建，內藏其衣履及經咒，故又稱班禪塔。

1780年7月，六世班禪抵京，祝賀乾隆皇帝七十壽辰。乾隆帝對班禪進京極爲重視，親派皇太子率御用鞍馬車轎往迎。據《日下舊聞考》載，乾隆皇特選順治帝迎接五世達賴之南苑德壽寺接見班禪。並對班禪說："朕今特建扎什倫布寺，以備我佛駐錫。切欲對話，故學藏語"。

班禪在京駐錫西黃寺，十月，突患天花，乾隆遣醫診視，並親往慰問。不幸於十一月圓

清淨化城塔建築羣，既以莊嚴的宗教建築模式達到了追悼六世班禪的主要目的，同時又以新穎細膩的技法收到了完美的藝術效果，堪稱我國佛塔建築中的一件瑰寶。

香山昭廟

香山昭廟是乾隆皇安排六世班禪夏季駐錫之地（冬季住西黃寺）。昭廟在香山（靜宜園）見心齋及琉璃塔下方，地處半山，座西向東，紅牆高閣，松柏掩映，幽美靜謐。此廟址原爲清皇家之鹿園。

乾隆皇建昭廟，其目的與熱河須彌福壽寺同，爲嘉勉班禪遠道爲其祝七十壽誕之故。正如昭廟內乾隆御筆碑文所載："既建須彌福壽寺之廟於熱河，復建昭廟於香山之靜園，以班禪遠來祝釐之誠可嘉，且以示我中華之興黃教也。"

昭廟全稱爲宗鏡大昭之廟。昭廟一詞，在該廟藏文碑文中譯爲"覺臥拉康"（音），"覺臥"漢意爲"尊者"，此處指釋迦佛尊者而言。昭廟之"昭"或宗鏡大昭之"昭"，均爲藏語"覺臥"一詞之音轉。"拉康"漢意爲"神殿"，"覺臥拉康"之總意爲"尊者神殿"，漢文"昭廟"一詞，其意即此。

就總的風格而論，昭廟是藏族碉房式建築，但又輔以漢式建築。昭廟主體呈方形碉式，白色條石爲基，紅色牆身，高厚堅固。牆體上方四周，間隔設有藏式梯形壁窗，其上部飾以漢式單斜面遮檐。西藏建築色彩濃重，令人如置身西藏山寺之中。

昭廟尚有琉璃牌坊和石碑各一，是昭廟重要組成部份。琉璃牌坊在昭廟前的石台上，牌坊由黃綠兩色琉璃磚裝飾，飛檐式琉璃瓦頂，莊嚴華美。牌坊上部正中、兩面有題額，均爲漢藏滿蒙四體文，東額爲"法源演慶"，西額曰"慧照騰輝"。石碑在昭廟內院，據《日下舊聞考》載，碑原在八方重檐亭內，立於1780年秋季九月（陰曆）。碑文爲昭廟六韻，即三首五言

詩，詩中夾註，均爲乾隆御筆，亦係漢藏滿蒙四體碑文。內述建昭廟之緣起，以及乾隆皇曾在此會見班禪情形。據載："是日，自謁陵回蹕至香山，落成（按：指昭廟），班禪適居此，慶贊"。碑文之詩，有"昭廟緣何建，神僧來自遐，因教仿西衛，並以示中華"等句。

總之，北京地區有關藏族的文物古迹甚多。除上述主要者外，還有一些值得進一步探討的文物古迹。例如：房山縣上方山兜率寺及其所藏藏文佛經；西山紅旗村實勝寺有關金川事件的四體文《御製實勝寺碑》，西山紅旗村演武廳及正白旗村附近，山上建有金川藏族所修的清代藏式石雕房，爲攻打金川練兵之用；故宮雨花閣供奉的西藏佛像及其藏式裝飾；故宮明清檔案館所藏的歷代達賴、班禪向清朝皇帝呈進的大量藏文印信奏摺；中南海紫光閣所繪的金川戰圖及功臣像；頤和園後山香岩宗印之閣附近的藏式紅台建築及碉房、佛塔；乾隆帝宴請過六世班禪的南苑德壽寺；法藏寺以刊印漢藏文對照的西藏密宗圖書聞名的密宗院等等，均值得研究。

綜上所述，北京地區有關藏族歷史的文物古迹，像一面面歷史的鏡子，爲我們再現了往日藏族與內地的密切關係，藏族與其他各族的友好團結及藏族文化藝術對首都建築的影響。同時，這也給我們西藏學的研究工作者提出了一項重要研究任務，就是怎樣通過對這些文物的探討，使藏族史的研究範圍得到擴展和深入。

652 西黃寺內清淨化城塔

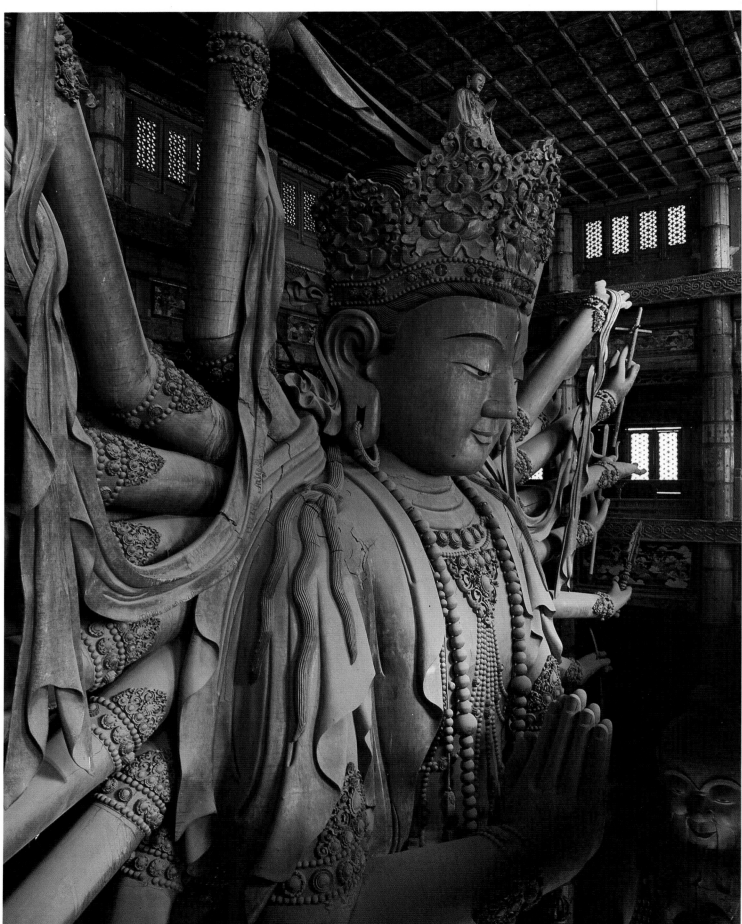

653

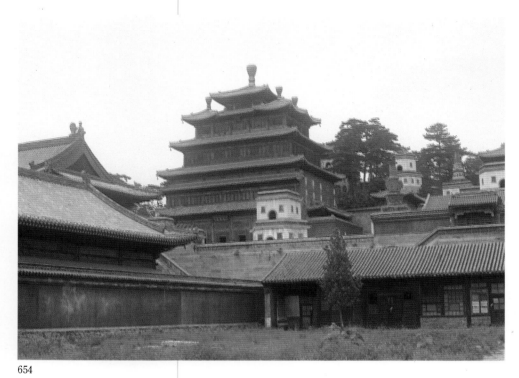

654

濶七間，深五間，依山而建。爲減少土方工程，正面閣檐六層，側閣檐五層，陰閣檐四層。頂部四角有呈方形的攢尖頂，中間高出一層，爲一大方亭形攢尖頂。閣內24根頂梁柱中有16根爲怙金柱，供一尊千手千眼觀音佛像。像高22.28米，頭頂一尊無量壽小佛像，全身42隻手，每手一隻眼睛，分持一件法器。大佛造型勻稱，姿態生動，衣紋飄帶流暢，表面貼以金箔，是精美的大型木雕藝術品。整個大佛重量在110噸以上，約用木材120多立方米，是世界最高大的木佛像。

大乘之閣的四周，有藏式小型建築，包括四個藏式佛塔，四座白台（象徵四大部洲）和兩個矩形白台（象徵太陽和月亮），體現出佛教的宇宙觀。

普寧寺

普寧寺，俗稱大佛寺。建於乾隆二十年（公元1755年）。因爲這一年五月清政府平定了準噶爾部上層分子達瓦齊所發動的叛亂。乾隆帝在避暑山莊大宴厄魯特蒙古四個部的上層人物，並分別封爵，因爲他們崇奉藏傳佛教，爲了歡慶這次平叛的勝利和這次盛會，乾隆帝決定建一座模仿西藏桑鳶寺的寺院。早在乾隆十七年（公元1752年），乾隆帝已派了兩名官員，一名畫師，一名測繪師至西藏桑鳶寺實地勘測、繪圖，所以在修建前半部份時，按漢族寺廟伽藍七堂的形式，後半部份則仿桑鳶寺而建。乾隆帝在《普寧寺碑文》中稱：“蒙古向敬佛，故寺之式，即依西藏三摩耶（即桑鳶寺——編者註）之式爲之。”

普寧寺的主體建築都在中軸綫上，前部有山門、幢竿、鐘鼓樓、碑亭、天王殿等；主殿是大雄寶殿，殿濶七間，進深五間，是漢族重檐歇山式屋頂。殿下須彌合座高達2米，寶殿正中供着三世佛，主尊是釋迦牟尼。佛教徒尊稱他爲大雄，故殿名大雄寶殿。後部有梯形殿、大乘之閣、藏式佛塔等。大乘之閣仿桑鳶寺烏策大殿。閣高36.65米，爲木結構。閣的底層

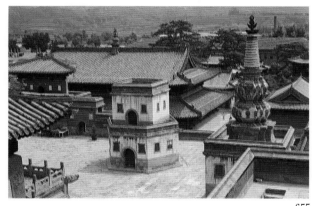

655

普樂寺

普樂寺，俗名圓亭子，位於武烈河東的山崗上。乾隆三十一年（公元1766年）正月營建，次年八月完工。寺內有乾隆皇帝寫的《普樂寺碑記》。記述了他敕建普樂寺的緣由。碑記中說：“且每歲山莊秋巡，內外扎薩克觀光以來者，肩摩踵接，而新附之都爾伯特，及左右哈薩克，東西布魯特，亦宜有以遂其仰瞻，興其肅恭，俾滿所欲，無二心焉。”說明了建寺的目的是爲了團結蒙古、維吾爾、哈薩克以及柯爾克孜各族的上層人物。

普樂寺平面成長方形，分前後兩部份，前部有宗印殿，面濶七間、進深五間。重檐歇山頂，屋脊正中嵌釉瓦藏式塔，兩邊分嵌吉祥八

653 大乘之閣內供奉着世界最大的木雕佛像——千手千眼觀音 陳克寅攝

654 普寧寺大乘之閣

655 普寧寺一角

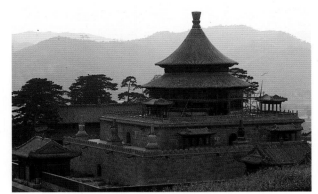

656

寶的浮雕，即傘、金魚、寶瓶、蓮花、法螺、法輪、法幢、八扎。殿內正中供無量光佛，釋迦牟尼、燃燈佛，兩邊是八大菩薩。南面四尊自東而西爲文殊、金剛手、觀音、地藏王；北面四尊自東而西爲除垢障、虛空障、彌勒、普賢。宗印殿西北的勝因殿，供奉着彌勒三化身——秘成就、外成就和內成就金剛手。宗印殿西南有供奉馬頭金剛和降魔王的慧力殿。宗印殿後爲碑亭，石碑上刻着乾隆皇帝寫的《普樂寺碑記》。後半部是一座用磚石砌築的三層方形高台的巨大"闍城"，其前後有踏道分左右上到中間一層。中間圍牆有雉堞，四邊中間和角上有琉璃藏式塔。上層圍有石欄杆，台上有仿北京天壇祈年殿式樣建成的重檐圓頂的旭光閣。閣內正中一圓石須彌座上，有一架木質的大型立體"曼陀羅"，中間供上樂王銅佛像。閣內龍鳳藻井造型優美，雕刻細膩，光彩奪目，具有很高的工藝水平。

普樂寺的這種特殊佈局和建築樣式，都是乾隆皇帝決定的。他在《普樂寺碑記》中說明，是採納了內蒙古藏傳佛教首領章嘉活佛的建議。章嘉爲乾隆皇帝編了一個故事，說：大藏經上記載，有一個上樂王佛，是扶輪王佛的化身，居常向東，濟渡衆生。要建築寺廟，必須外有兩道門，開三條大道，中間建一座大殿，後面建一座"闍城"，由蹬道盤折上。"闍城"中置龕，正與磬鍾峯相對，如此這般，便人人皈依佛法（服從你的統治了）。這番話正中乾隆皇下懷，便依章嘉活佛的說法建造普樂寺，中軸綫亦正對磬鍾峯。

普陀宗乘之廟

普陀宗乘之廟，位於獅子溝北坡，始建於乾隆三十二年（公元1767年）三月，至三十六年（公元1771年）八月告成，歷時四年半。這是一座具有很高藝術價值的寺廟，由近40座佛殿、僧舍組成，佔地22萬平方米，爲外八廟總面積的一半。整座寺院規模宏大，氣勢雄偉壯觀。

普陀宗乘之廟是仿布達拉宮的形式營建的。普陀宗乘，藏語就是布達拉的意思。佛教世界有三普陀，一在印度的額那特珂克，另兩個在我國浙江省舟山羣島的定海縣（普陀山）和拉薩（紅山）。普陀爲觀音菩薩的道場。其中拉

657

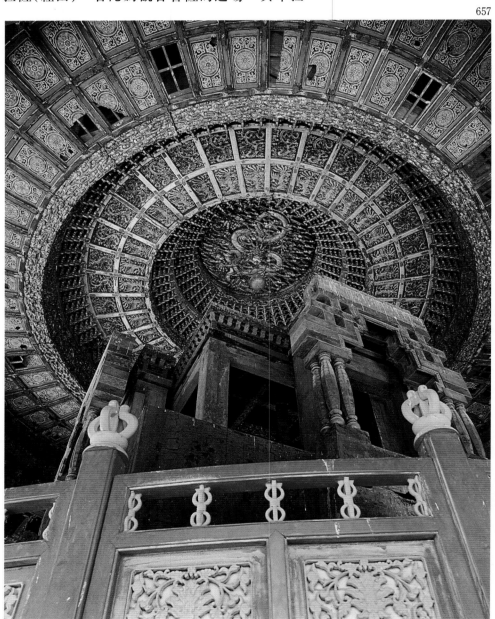

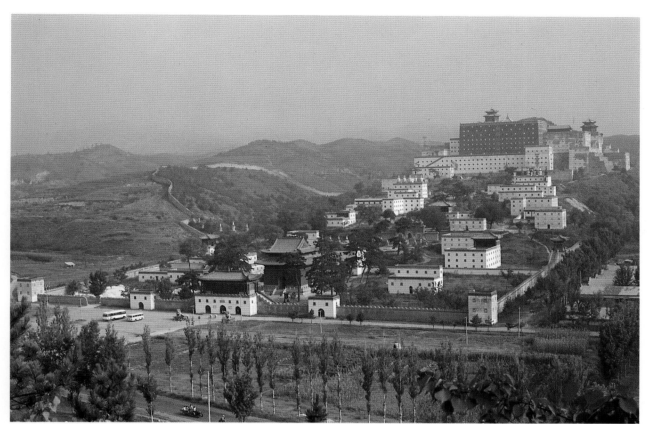

658

薩紅山上的布達拉宮是藏傳佛教格魯派的聖
地。乾隆皇帝於乾隆十三年(公元1748年)派兩
名官員,一名畫師,一名測繪師到那裏測量繪
圖,以仿建布達拉宮,於乾隆三十五年(公元
1770年)慶祝他自己的六十歲生日和次年皇太
后鈕鈷錄氏的八十歲壽辰。

當此廟完工時,適逢明朝末年由於與準噶
爾蒙古不和,西遷伏爾加河下游的土爾扈特蒙
古部落,因不堪忍受沙皇俄國的殘酷壓迫和掠
奪,在首領渥巴錫的率領下,轉戰萬里,突破
沙俄軍隊的圍追堵截,重返祖國新疆。首領渥
巴錫等也和各少數民族王公貴族一道齊集承
德,乾隆皇格外歡喜,除立《普陀宗乘之廟》碑
外,又立《土爾扈特全部歸順記》和《優恤土爾
扈特部眾記》碑。乾隆皇帝還在普陀宗乘之廟
落成慶典時,領着渥巴錫和喀爾喀、內蒙、青
海、新疆等地的王公貴族一起,在普陀宗乘之
廟內的萬法歸一殿舉行了盛大的佛教法會。

普陀宗乘之廟是一座具有西藏寺廟風格的
大型建築羣,從山門起,廟的宮牆修有雉堞,
到轉角處建立隅閣,然後順着東西兩面向山脊

延伸,至山頂後包攏全廟,建築物依山就勢,
有大小近40餘座,可分前、中、後三個部份。
前部從山門起,經碑亭、五塔門,至琉璃牌坊,
有較清晰的中軸綫,中部過琉璃牌坊後,建築
物就沒有按中軸綫排列,但藏式佛殿和僧舍20
餘座,在東西兩側基本配置均衡。這一部份建
築物排列在山坡上,山路兩旁有蒼松、古槐和
白樺,使古寺顯得既莊嚴又幽雅,充滿濃郁的
園林氣氛。寺內有三座著名的特殊建築物,那
就是五塔門、琉璃牌坊、大紅台和台上的萬法
歸一殿。

五塔門　高10餘米,有三個拱門,門上有三
層藏式盲窗,頂部建有形式各異的五座藏式佛
塔,分別以黃、紅、白等代表藏傳佛教各個教
派,表示了中央王朝和乾隆皇帝本人對藏傳佛
教各派兼容並蓄的政策。五塔門前有雕刻精美
的石象一對,是佛教大乘派的象徵。

琉璃牌坊　過五塔門,就到"三間四柱七
樓"的琉璃牌坊了。牌坊前有石砌月台,圍有
琉璃短牆,兩側還有琉璃護壁。牌坊是按佛教
曼陀羅式壇城的剖面建築的。牌坊中部上方的

339

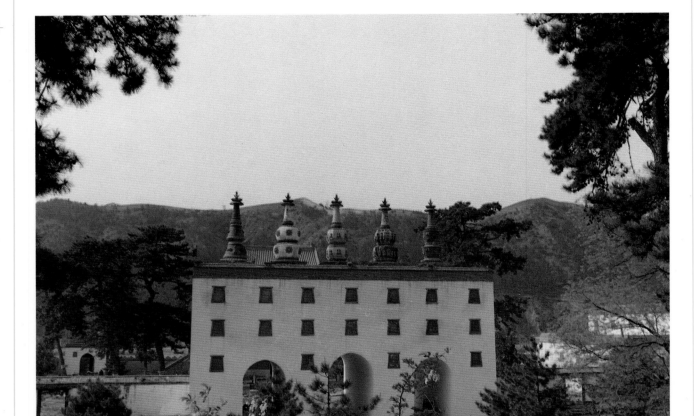

659

660

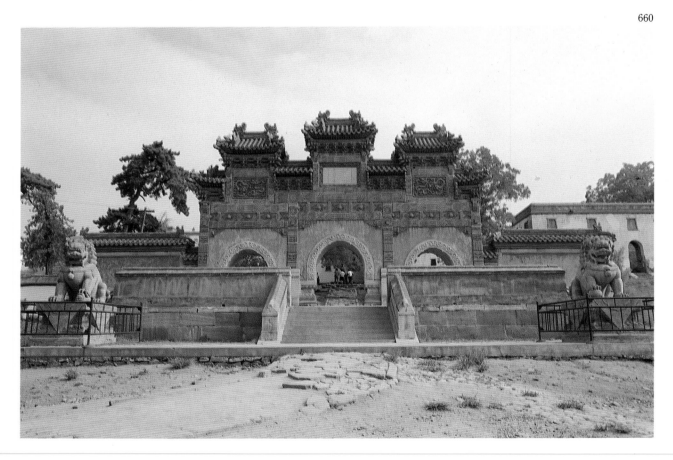

陽面有《普門應觀》，陰面有《蓮界莊嚴》四體文字（漢、滿、蒙、藏）的題額。牌坊、護壁的琉璃十分艷麗，龍和蓮花的浮雕細緻生動，月台左右的一對石獅，造形生動，威武雄壯。

大紅台　普陀宗乘之廟的後部，高聳着主體建築大紅台。大紅台高43米，加上台上殿堂的高度，通高約60米。它的下部是大白台，高17.5米，平面約有1萬餘平方米，體積達18萬立方米。白台下部是花崗岩石條，上部是磚，壁面白色，壁上三層盲窗為紫紅色。大白台上是大紅台，高25米，下寬59米，上寬58米，體積約9萬平方米。大紅台中綫部份從下至上有裝飾着琉璃經幢的佛龕六個，排列七層窗戶，最下層為漢式窗，上六層為藏式窗，有四層為有實用價值的真窗，餘為盲窗。紅台上有重檐攢尖的萬法歸一殿，卷棚歇山頂的"洛伽勝境"殿和戲台，過去還有千佛閣和文殊勝境等建築，後卻坍塌了。其中萬法歸一殿覆蓋鎏金銅瓦，使得整個大紅台金光閃耀，宏偉壯觀。

662

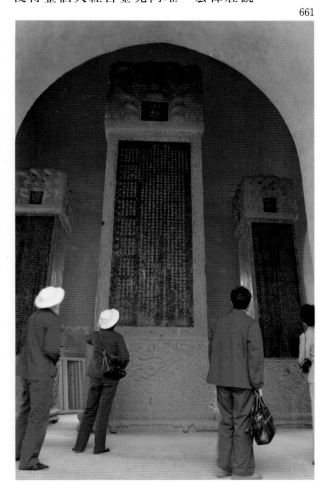

661

殊像寺

這是乾隆三十九年（公元1774年）仿五台山殊像寺而建的，現僅存山門和會乘殿，原按中軸綫排列的天王殿、寶相閣、清涼樓以及鐘鼓樓等僅剩基址。

會乘殿為全寺的主殿，位於寺的中心。該殿重檐歇山屋頂，屋頂下層用單翅單昂五踩斗栱，上層平面向裏收縮，由下層的面濶七間，進深五間減少到面濶五間，進深三間，使用單翅重昂七踩斗栱。屋頂採用黃琉璃瓦。殿內供有杉木金漆塑像三尊，高約5.6米，自東而西為普賢、文殊、觀世音。

須彌福壽之廟

須彌福壽之廟，在普陀宗乘之廟的東邊，

是外八廟中建築最晚的一座寺廟，於乾隆四十五年（公元1780年）完工。這一年，乾隆皇70歲生辰，六世班禪巴丹益西將到避暑山莊祝壽，乾隆皇承一百三十八年前五世達賴阿旺·洛桑嘉措進京覲見順治皇帝時在北京築西黃寺接待的先例，在獅子口仿班禪駐錫地即日喀則的扎什倫布寺形制建廟。須彌，即須彌山，藏語稱扎什；福壽，藏語稱倫布。須彌福壽，意思是像吉祥的須彌山一樣多福多壽。乾隆皇帝在《須彌福壽之廟碑記》（此碑立於山門後正北方向的碑亭內）中寫道："布達拉既建，倫布不可少；擇向興工作，亦以不日成。都綱及寢室，一如後藏式；金瓦映日輝，玉幢揚風舞。"概括了這座寺廟興建的速度、形制和建成後的壯麗場面。建寺是為了接待班禪，所以俗稱班禪行宮。

須彌福壽之廟比普陀宗乘之廟佔地面積小得多，僅36,900平方米。但建築物佈置得緊湊，有明顯的中軸綫。外形上是明顯的藏式建築，但細部處理和裝修又有漢族的風格，須彌福壽之廟碑，立在重檐歇山頂的碑亭內，碑亭四面開拱門，亭下有須彌座台基。石碑通體為一石所造，高8米，立在同一巨石雕成的龜趺上。碑的四周還刻有精美的雲龍波紋和魚蝦蟹龜等動物裝飾，在外八廟中，此碑是形制和規格最高的。大紅台是全寺的主體建築，是一座高三層的羣樓，羣樓圍繞着紅台中心的主殿妙高莊嚴殿，形成都綱法式。外表用磚石砌築，壁面有窗戶三層，每層十三個，窗子有窗扉和窗扇，窗頭上浮嵌琉璃製的垂花門頭，是漢式的。大紅台是藏式平頂，四角建有廡殿式小殿。羣樓分三層，有400餘間。二樓東南角有八角形的三層轉塔，塔上龍鳳呈祥，雕刻精美。大紅台中央是妙高莊嚴殿，這是六世班禪講經的地方，殿高三層，平面為正方形七開間，周圍貫通。屋頂重檐攢尖，覆蓋鎏金銅瓦，即所謂"金頂"。鎏金銅瓦成魚鱗狀，屋脊成波狀，每道屋脊上有兩條巨大的鎏金飛龍，龍頭一向上，一向下，共有八條。這八條飛龍在陽光下金光閃爍，姿

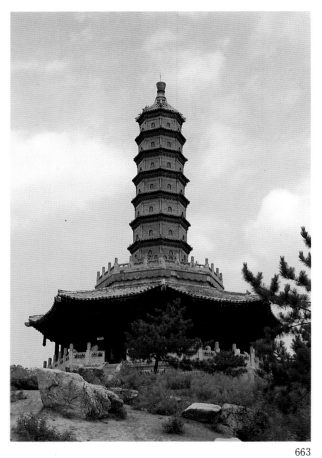

663

態生動，彷彿要騰雲駕霧的飛向蒼穹。殿的第二層檐的四道檐脊以鱷魚作裝飾品。殿頂還有寶瓶、法鈴、法輪和蓮花。這些法器全部鎏金，與飛龍脊獸共同組成優美的圖案，相映成趣，光耀四方。

須彌福壽之廟內還有六世班禪的住所吉祥法喜殿。在大紅台西面，殿方五間二層，重檐歇山式屋頂，覆蓋鎏金銅瓦，二樓是佛堂，陳設豪華，曾有眾多的金、銀、玉質器皿和瓷器，以及藏傳佛教的經卷、法器等。可惜早在中華人民共和國成立前，被軍閥搶掠一空。在寺後山坡上，矗立着一座綠色琉璃磚砌成的七層八角塔，名叫萬壽塔，塔壁上有佛龕，龕內有佛像。此塔與北京香山的琉璃塔形制相仿，輪廓秀美，色調優雅。

須彌福壽之廟雖然是為班禪到承德向乾隆皇帝拜壽而建，但却是清朝為維護多民族國家統一所實行的民族政策的集中反映。當時的時代背景是，藏王珠爾墨特那木扎勒勾結新疆準噶爾蒙古的首領噶爾丹策零，大搞分裂祖國

664

的活動，危及達賴喇嘛，妄圖雄據一方，脫離祖國。在他即將挑起叛亂之前，被清政府駐藏大臣傅清和幫辦大臣拉卜敦誘殺。他的門徒們攻陷駐藏大臣衙門，殺死了駐藏大臣和幫辦大臣。在清王朝派兵平叛之前，七世達賴格桑嘉措已擒殺了兇手，並任命公爵班第達攝行西藏事務。乾隆十六年（公元1751年），清政府頒發了《西藏善後章程》，廢除了藏王制，提高神職人員——喇嘛的權位，特別是提高達賴喇嘛的政治地位，使西藏的政教合一體制更爲鞏固。六世班禪巴丹益西正是在《西藏善後章程》實施後，八世達賴強白嘉措年幼，由他攝理政教事務的情況下，於乾隆四十五年（公元1780年）來承德覲見乾隆皇帝的。在他起身前，英國侵略者、東印度公司的孟加拉總督赫斯汀曾多次派人入藏拉攏和利誘。但六世班禪不爲所動，拒絕英方提出的“藏人與英方成立某種形式之聯盟”的建議，態度鮮明地表示反對英國侵略者妄圖把西藏從中國分裂出去，成爲英國的殖民地的主張。六世班禪巴丹益西義正詞嚴地回答：

“西藏是中國的領土”，對通商等事益，一切“需候北京政府之回示”。使英國密使挑撥離間西藏和祖國關係的陰謀，歸於失敗。

乾隆四十四年六月（公元1779年），六世班禪自扎什倫布起程，隨行人員上千人，駐藏大臣留保專程送到西寧，沿途受到盛情接待。於乾隆四十五年七月二十一日（公元1780年 8月）抵達承德。在舉行了隆重儀式後進入須彌福壽之廟。當天，班禪往避暑山莊依清曠殿晉見乾隆皇帝。次日乾隆去須彌福壽之廟看望班禪。這在當時等級森嚴的禮制下，是特殊的“恩遇”，表明了清政府和乾隆本人對六世班禪來謁的看重。

安遠廟

安遠廟位於武烈河東高崗上，建於乾隆三十年（公元1765年），是仿新疆伊犁固爾扎廟而建的，所以俗稱伊犁廟。乾隆二十年（公元1755年），漠西蒙古輝特部封建大領主阿睦爾撒拉

發動了分裂祖國的叛亂，焚毀了伊犁固爾扎廟。叛亂平息後，參加平叛立有顯著功勛並付出了極大犧牲的準噶爾蒙古達什達瓦部，因生活困難，被朝廷恩准遷來熱河外八廟一帶遊牧。乾隆年間，仿固爾扎廟形制，興建了安遠廟供他們舉行宗教儀式。

安遠廟成長方形，面積爲 2.6 萬平方米，主體建築爲普度殿。殿高 3 層，殿頂重檐歇山式、覆蓋黑色琉璃瓦。第一層殿中供綠度母像，與伊犁固爾扎廟的主尊相同；二樓供三世佛；三樓供大威德金剛。

羅漢堂

羅漢堂是獅子溝北諸寺中最西邊的一座，建成於乾隆三十九年（公元1774年），是仿浙江海寧安國寺的羅漢堂而建的。內裏原供奉有木雕的五百羅漢像，後因失火，殿宇燬於祝融，僅能搶救出一部份羅漢像。現在這些羅漢像被安置在普寧寺內。

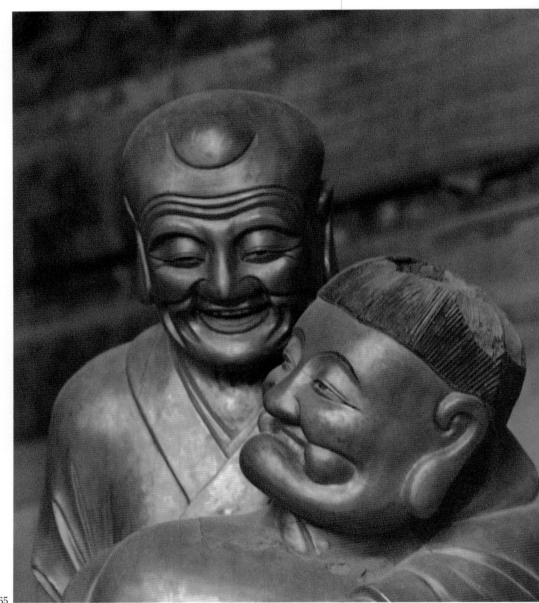

665

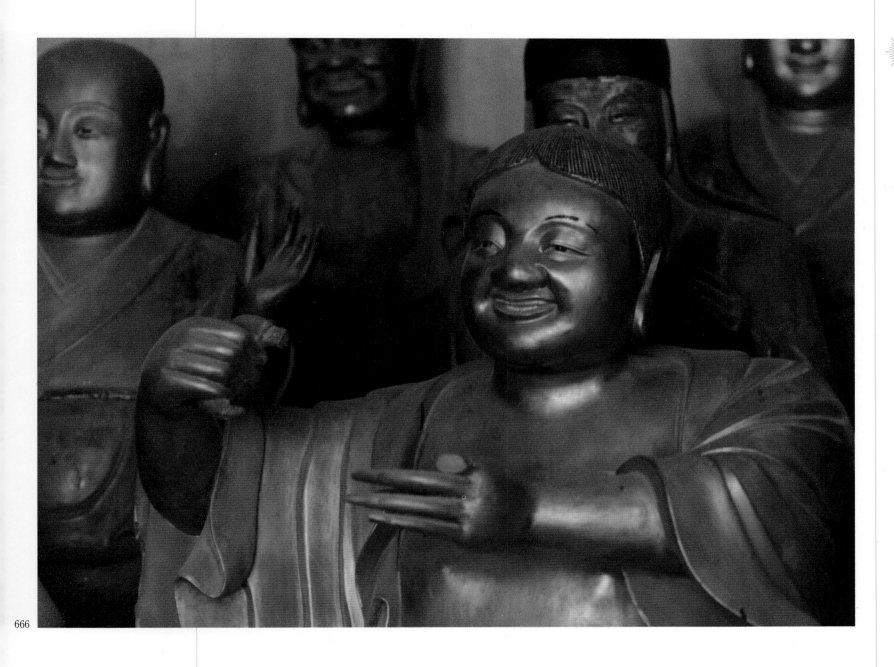

666

665 原供奉在羅漢堂內的五
百羅漢，因失火，轉存
在普寧寺，這是其中的
兩羅漢。

666 木雕五百羅漢之一

附表

青藏高原著名藏傳佛寺一覽表

寺　名	所屬教派	興建年代	所在地點	備　註
大昭寺	格　魯	唐、歷代增修	西藏拉薩市	已修復完好
小昭寺	格　魯	唐、歷代增修	西藏拉薩市	殘　破
布達拉宮	格　魯	唐、十七世紀擴建	西藏拉薩市	完　好
桑鳶寺	寧瑪、薩迦	唐、歷代增修	西藏扎囊縣	殘　破
昌珠寺	格魯、寧瑪	唐	西藏乃東縣	殘　破
迦材寺	格魯、寧瑪	唐	西藏墨竹工卡縣	有遺址
業爾巴寺	噶當、寧瑪	唐	西藏達孜縣	有遺址
白馬寺	格　魯	唐末、五代之間	青海省互助縣	已重建
托林寺	格魯、寧瑪	五代、宋之間	西藏扎達縣	
熱振寺	噶　當	公元1056年	西藏林周縣	殘　破
薩迦寺	薩　迦	公元1073年	西藏薩迦縣	北寺已毀、尚存南寺
夏魯寺	布　頓	公元1087年	西藏日喀則縣	殘　破
那塘寺	噶　當	公元1153年	西藏日喀則縣	印經院已毀
昌都寺	格　魯	公元1347年	西藏昌都縣	殘　破
澤當寺	格魯、噶舉	公元1351年	西藏乃東縣	殘　破
瞿曇寺	格　魯	公元1392年	青海省樂都縣	完　好
甘丹寺	格　魯	公元1409年	西藏達孜縣	毀、現正重建
哲蚌寺	格　魯	公元1416年	西藏拉薩市	已維修完好
色拉寺	格　魯	公元1418年	西藏拉薩市	已維修完好
白居寺	噶　舉	公元1439年	西藏江孜縣	已修復
扎什倫布寺	格　魯	公元1447年	西藏日喀則縣	已修復
夏瓊寺	格　魯		青海省化隆縣	毀、現正重建
塔爾寺	格　魯	公元1577年	青海省湟中縣	完　好
理塘寺	格　魯	公元1578年	四川省理塘縣	毀
祐寧寺	格　魯	公元1612年	青海省互助縣	毀、現正重建
拉卜楞寺	格　魯	公元1709年	甘肅省夏河縣	已修復
吾屯寺	格　魯		青海省同仁縣	已修復
隆務寺	格　魯		青海省同仁縣	修復中
文都寺	格　魯		青海省循化縣	毀、現正重建
格日寺	格　魯		青海省尖扎縣	已修復
文成公主廟			青海省玉樹縣	完　好

雅隆部落和吐蕃贊普世系表

世次	王　名	備　　註
1	聶赤贊普	
2	木赤贊普	
3	丁赤贊普	
4	梭赤贊普	七天王
5	梅赤贊普	
6	達赤贊普	
7	賽赤贊普	
8	赤古贊普	上丁二王
9	賈　赤	
10	埃學勒	
11	德學勒	
12	替學勒	六勒王
13	古如勒	
14	忠習勒	
15	伊學勒	
16	薩那姆森德	
17	德珠那雄贊	
18	色乃那德	
19	色乃布德	
20	德乃那穆	八德王
21	德乃布	
22	德杰布	
23	德眞贊	

世次	王　名	在位時間
24	杰多日洛贊	
25	赤贊那穆	四贊王
26	赤扎崩贊	
27	赤多杰贊	
28	拉托托日年贊	
29	赤年松贊	
30	珠年德	
31	達日年絲	
32	朗日松贊	公元610－629年
33	松贊干布	公元629－650年
34	芒松芒贊	公元650－676年
35	堆松芒贊	公元676－704年
36	赤德祖丹	公元704－755年
37	赤松德贊	公元755－797年
38	穆尼贊普	公元797－798年
39	穆笛贊普	公元798－815年
40	赤祖德贊	公元815－836年
41	朗達瑪	公元836－842年

此表是根據王輔仁《西藏佛教史略》（青海人民出版社
1982年7月出版）一書所介紹的吐蕃歷世贊普在位時
間列出。

達賴喇嘛世系表

世次	名	出生地	生　年	在位時間	享年
1	根敦珠巴	後藏霞堆	公元1391年	公元1419－1474年	84
2	根敦嘉措	後藏達納	公元1475年	公元1476－1542年	68
3	瑣南嘉措	前藏堆龍	公元1543年	公元1543－1588年	46
4	雲丹嘉措	蒙古圖克隆　汗	公元1589年	公元1603－1616年	28
5	阿旺·洛桑嘉措	前藏窮結	公元1617年	公元1642－1682年	66
6	倉央嘉措	前藏門隅	公元1683年	公元1697－1706年	25
7	格桑嘉措	理　塘	公元1708年	公元1720－1757年	50
8	強白嘉措	後藏扎布里	公元1758年	公元1762－1804年	47
9	隆朵嘉措	鄧　柯	公元1805年	公元1808－1815年	11
10	楚臣嘉措	理　塘	公元1816年	公元1822－1837年	22

11	克珠嘉措	康 定	公元1838年	公元1842-1855年	18
12	成烈嘉措	沃卡巴卓	公元1856年	公元1860-1875年	20
13	土登嘉措	拉薩郎敦	公元1876年	公元1878-1933年	58
14	丹增嘉措	青海湟中	公元1940年	公元1940-	

班禪喇嘛世系表

世次	名	出生地	生年	在位時間	享年
1	克主杰	後藏拉堆	公元1385年	公元1385年-1438年	54
2	索南曲朗	後藏萬龍	公元1439年	公元1439年-1504年	66
3	羅桑敦珠	後藏達奎	公元1505年	公元1505年-1566年	62
4	羅桑却吉	拉柱嘎爾	公元1567年	公元1567年-1662年	96
5	羅桑益西	接堆參	公元1663年	公元1663年-1737年	75
6	巴丹益西	問扎京策爾	公元1738年	公元1738年-1780年	43
7	丹白尼馬	後藏	公元1782年	公元1782年-1853年	72
8	丹白旺久	後藏	公元1855年	公元1855年-1882年	29
9	曲吉尼馬	瓊科爾結	公元1883年	公元1883年-1937年	55
10	却吉堅贊	青海循化	公元1939年	公元1949年3月-	

噶丹頗章攝政情況表

攝政者	任 期
索南窮佩	公元1642-1658年
赤勒加錯	公元1660-1669年
羅桑圖都	公元1669-1675年
羅桑金巴	公元1675-1679年
桑結嘉錯	公元1679-1704年
隆 素	公元1704-1716年
達仔娃	公元1716-1720年
康濟鼐 德欽帕都	公元1720-1727年
頗羅鼐	公元1728-1747年
珠爾墨特 那木扎勒	公元1747-1751年
七世達賴	公元1751-1757年
格勒加錯	公元1757-1777年
阿旺楚臣	公元1777-1791年
土登貢布	公元1791-1811年
晉美嘉錯	公元1811-1818年
降白楚臣	公元1818-1844年

王 名	任 期
七世班禪	公元1844-1846年
楚臣堅贊	公元1846-1862年
旺曲加布	公元1862-1864年
欽饒旺覺	公元1864-1873年
十二世達賴	公元1873-1875年
阿明白珠 却吉堅贊	公元1875-1886年
成烈饒結	公元1886-1895年
十三世達賴	公元1895-1904年
羅桑堅贊	公元1904-1909年
十三世達賴	公元1909-1910年
策木林	公元1910-1934年
熱 振	公元1934-1943年
達 扎	公元1943-1951年
羅桑扎西 魯康娃· 次旺饒登	公元1951-1952年4月

後記

劉
勵
中

藏傳佛教的古寺廟，氣象萬千，燦爛輝煌。每一座寺廟實際上都是宗教藝術的展覽館和精萃文物的收藏所。我多年來希求編輯一本全面介紹高原佛寺的畫册，無論萬水千山，也不管春風秋雨，歲月悠悠；不顧病魔纏身，高原缺氧，步履艱難，那通過圖片形象以再現藏族古老藝術文明的理想火苗，從未在我心頭熄滅。

"請求潔白的仙鶴，

借借您的翅膀。"

——倉央嘉措

為了實現多年的夙願，五年前我毅然放棄優越的工作條件，從青海省新聞圖片社調到新建單位青海省博物館籌備處，發起和參加了"唐蕃古道"考察。在上級領導馬吉祥、皎守基、郭忠、趙生琛的支持下，終於使我在完成了對青海主要藏族佛寺的探訪和拍攝後，有了去西藏、甘肅等藏族佛寺裏尋奇探勝的機會。我懷着極大的興趣和熱情，拍攝了五千多幅彩色照片。現精選出近六百四十幅編入了這本畫册裏面。為了擴大讀者的視野，了解藏傳佛教藝術在漢族地區的影響，我又拍攝了承德外八廟和北京地區的一部份與藏傳佛教有關的文物和藝術珍品，以供參證。

由於各寺為保護文物，對攝影光源嚴加限制，以及照相器材、感光材料之不夠完備，特別是我對藏傳佛教史和佛教藝術缺乏深入的研究，所以只得借助多年從事新聞探訪的經驗，不辭勞苦，不厭其煩，細細探訪，邊學習，邊擬題，甚至探取"飢不擇食"的辦法多拍，然後查找資料，對證研究，挑選編排。這樣，事倍功半，着實費了不少功夫。雖然時至今日對一些事物仍說不清他的"所以然"，但却指望這些形象的資料，能對國內外的藏學家、美術家、建築家以及喜愛藏傳佛教藝術的讀者有所裨益，

起到拋磚引玉的作用。我相信：

"嚐過的核桃，

已種在愛園裏，

到那相當的時日，

自會開花結果的。"

依然是藏族大詩人六世達賴喇嘛倉央嘉措道出了我心底的私願與期望。

藉畫册出版之際，我特別應當提出，在探訪、拍攝、洗印和編輯的過程中，我於1982年夏第二次入藏時，青海省文物管理處李志武曾陪同我跑了西藏許多寺院。當我因高原性心臟病突然加重而住進西藏自治區醫院時，他給予了熱心的關懷和照顧。特別是1984年秋，我參加"唐蕃古道"考察，騎馬翻越唐古拉山第三次入藏時，在海拔5,000多米高的查吾拉山口突發高山性肺水腫，心臟衰弱，呼吸緊促，吐血痰不止，生命危垂之際，李志武又和考察隊隊長盧耀光，隊員祝軍、賈鴻健等一起，給予我極大的友愛和扶助，使我戰勝了"死神"，闖過了"生物禁區"。這一切，我將永誌不忘。《青海日報》社野艾，原青海省新聞圖片社祁成祥，原青海省博物館籌備處章仕熊、陳小平、沈玉成、楊志誠、張敬連、李三才、狄長新、錢錫斌、馬海雲、徐雪銀、亢曉寧、趙慧珍、鄭克彤、李明、趙曉明等，青海省民族學院芈一之、溫存志、黎宗華、李文實、李延愷、閻育民，青海省教師進修學院梁今知，青海省美術家協會馬西光，青海省佛教協會何成勛，青海省社會科學院蒲文成，青海省建築勘察設計院杜爾圻，《民族畫報》社紮果洛、車文龍，北京雍和宮的高全壽、土布旦，還有我親愛的母校——青海師範學院，和歷史系裏面可敬的趙盛世老師，他們在探訪活動、史料核實等方面，都給予了我很多幫助，在此謹一併表示深深的謝意。

1986年11月10日於成都病榻上

索引

索引

說　明

- 本索引分寺廟、人名和用語三部份，其中人名一項，專收有史可稽的歷史人物，至於神佛菩薩、佛教詞語等，則編入用語項內。
- 寺廟的俗名、人物的世次不另再錄，只附於原名後面，並加括號。
- 詞目按筆畫數及字數為序。
- 索引內的正體數目字是頁碼，斜體數目字是圖號。

寺　廟

人　名

用語

索引

致 謝

　　本畫冊在出版過程中，曾承下列機構及個人大力協助，謹錄此致謝。

Color Six Laboratories Ltd., H.K.

高廸電子分色有限公司

林聲光先生(資料整理)

梁家泰先生(扉頁攝影)

戚兆冰小姐(地圖繪製)

再版後記——經典的背後

黃　天

1987年7月，拍攝、編寫、製作長達十年的《藏傳佛教藝術》大型畫冊，在香港三聯書店展覽廳舉行首發儀式，同場還舉辦了"青海藏傳佛教文物展"。如此佛門盛事，轟動了全城僧俗，紛紛踵門觀賞。是日高朋滿座、名士如雲。香港佛教聯會會長覺光大法師親臨主持開光，備極尊榮。是書邀得著名設計師靳埭強作裝幀設計，他以大佛相飾為封面，故在儀式上靠牆排放了數十本畫冊時，極具震懾力，令會場人士都不能不看佛臉了。而各大報章的文教版記者亦聞風而至，追訪作者劉勵中和與會者。

其實《藏傳佛教藝術》在出版前，就已先聲奪人，因在預訂期內，除有折扣優惠，更贈送青海塔爾寺手印藏文《入中觀論》。該經文裝成貝葉經，且是印經院手印限定本，非書肆可購得，彌足珍貴。消息甫出，即訂購一空，向隅者無奈接受影印本，其踴躍情況可知。

《藏傳佛教藝術》出版不久，便印行了內地版，又成功梓行台灣版。其後譯成英文出版，版權轉讓，首刊美國版，續有印度，最後更梓行法文版。1988年香港市政局舉辦最佳書籍印製評獎，《藏傳佛教藝術》奪冠而歸，同時在國內也勇奪首屆美術出版物金獎，更獲得美國紐約ART DIRECTION雜誌頒授"1988年度藝術設計獎"。

是書行銷全球，飲譽四方，已成經典。然而經典成書背後，却是驚心動魄，曲折艱辛——作者高原拍攝，幾乎馬革裹屍；出版途上，險告胎死腹中。猶幸歷險有奇逢，也許是佛緣，善哉善哉！

攝影並撰文的劉勵中，1938年出生，他十八歲便響應黨的號召，到了邊遠地區青海，一邊勞動，一邊修讀新聞班，更潛心學習攝影。在"文革"的洪流，他的照相機一年到晚就是拍毛主席像，拍紅旗招展。"現在沒有一張是拿得出來的！"他曾感慨地憶述。

在高原牧場中度過了二十個寒暑，劉勵中曬得也如藏民般黑黝黝的，嘴上也能講上藏語來。他開始注意西藏與及他們的文化。劉勵中察覺到虔信佛教的藏民，將一生辛勤勞動所得全部奉獻給寺廟，美好的、珍貴的東西都留在寺廟裏。他深信如要瞭解藏族文化，就要開啟這些寺廟的大門。"四人幫"倒台後，劉勵中將鏡頭轉向青藏高原的佛寺。他翻山越野，穿林渡河，將一座座宏偉的、或破舊的藏寺拍攝下來。他要節衣縮食，省下的錢用來買膠卷（菲林）、付旅費。月入才六十五塊錢，還要養妻活兒，家人若不支持、體諒是難以堅持的，但

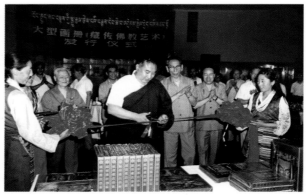

《藏傳佛教藝術》國內版在北京發行時，十世班禪大師親臨剪綵，阿沛·阿旺晉美、趙樸初等國家領導人出席。畫冊隨即被評中國首屆美術出版物金獎。

畫冊在香港首發。左起設計師靳埭強、劉勵中、黃天、設計師劉小康。

每當劉勵中看到飯桌上祇有稀薄糊糊和沒油光的白菜，內心愧赧，背妻垂淚。

但劉勵中沒有氣餒，他不惜舉債，再跨馬出征。此時，劉勵中感到寺廟外貌易拍，但內裏珍藏的文物、珍寶却無法攝得。為了開啟此門，他心中沒底，仍花了旅費，來到北京。原來他要參謁十世班禪額爾德尼·却吉堅贊，請賜介紹書讓他拍攝。班禪大師感其心志，親予接見，語多鼓勵："感謝你為我們藏族做了好事。但要注意弄清歷史事實，不要像某些文學作者那樣蔑視我們藏族。"班禪大師親書手諭，又賜贈刻了名的鋼筆和簽了名的照片。如今班禪大師雖已遠去，但我們還是永遠懷念他的！

滿載而歸的劉勵中，攜着班禪大師的手諭，再訪青藏高原佛寺。各地寺廟的長老、住持，當看到班禪的手諭，即捧上頭頂，以示恭敬，並以能拜讀手諭而感到無上光榮，忙將寶匣、秘閣打開，讓劉勵中攝影。這些珍寶、

文物，是首次暴露於鏡頭底下，有些秘閣連唸了六十年經的老僧也未能開啟，如今才有機會一開眼界，其機緣可謂千載一瞬間，這不能不歸功於班禪大師所賜。

劉勵中繼續不辭勞累，補拍照片。但長年在高原工作，生活又艱苦，少了營養，不覺間已得了高原性心臟病。其後，劉勵中參加了唐蕃古道考察，並拍攝文成公主入藏之道，須騎馬翻過五千米的唐古拉山。因太勞累且高山缺氧，劉勵中的心臟支撐不住，開始咳泡沫、吐血痰，飯吃不下，水也喝不進去。過了三天，身體虛弱得很，呈肺水腫症狀。更大口大口的咳血，呼吸困難，臉發紫，唇變黑。連日來，隊中的氧氣袋都提供給劉勵中，更為他捶背，危急時，為他做人工呼吸。已是走不動的劉勵中，喚來戰友李志武說："我不行了！我不走了！"李志武情急，又是罵，又是勸："你老婆、孩子要不要，他們盼着你呢！我揹也得揹你回去！"在大夥兒的勸勉下，劉勵中重新振作，摸黑在凌晨三時出發，翻過山嶺，轉往另一端下山。好不容易登上山頂，迎來朝陽，霞光萬道，充滿希望，令人振奮。但下山陡斜，騎不住馬，連藏民也得下馬步行，劉勵中哪裏走得動？幸而老馬能耐，他幾乎半躺在馬背上，搖蕩了幾個小時，下降至四千米，擺脫高山症的影響，劉勵中可以進食，命也得保了！（參見劉勵中簡歷中的附照）

劉勵中從歷年拍下的五千多張照片中選出七百多張，然後請幾位同道共同撰文，再與張朝璽一起做了初步的編輯工作，將書稿定名為《青藏高原佛寺的藝術》。

香港三聯書店總經理蕭滋，獨具慧眼，提出合作出版，將書稿、照片帶回香港。

我於 1985 年初入職三聯。5 月，劉勵中等人南來深圳，商量出版工作。但因稿件在編輯部傳閱徵詢意見時不知所踪。我硬着頭皮，依約至深圳，初會劉勵中，委婉地解釋書稿可能藏得太隱密，致一時找不着（事實確如此，兩年後書稿被找出）。他們聽後大怒，拂袖而去。這是可以理解的，因為出版社丟失作者的心血——書稿，是專業失職，屬大忌。

7 月，我經北京再到青海西寧向劉勵中請罪。我不欲此書胎死腹中，自動送上門，甘願再捱一頓罵，然後懇求他們發給一份複寫稿（當時內地影印機還不普及，文稿副本都是用複寫紙印寫，或另外謄抄一、二份）。可劉勵中看到我千里迢迢來道歉，而書稿失踪時，我還未到任，責不在我，態度卻如此誠懇，心也軟下來，便把他那惟一的抄本交給我。這一接，有如千斤重——不但絕不能丟失，還一定要把書編好！

回港後，我仔細讀了書稿，作了編輯構思，繼而寫

信向劉勵中進言，表示若以《青藏高原佛寺的藝術》為書名，內容是夠充實的，基本上是盡收無遺。但"青藏高原"只是地區，不夠全，故建議再收錄承德外八廟、北京的大應覺寺、雍和宮和雲台等廟宇，便幾乎囊括全國著名的藏傳佛教寺廟，書名也可改為《藏傳佛教藝術》，氣勢與前大不相同。初時，劉勵中仍有點猶豫。其後，經過我多次鼓勵勸進，他終於允諾，啟程東行。未幾，他將承德和北京的資料補來。

由於當時國內的條件比較困難，我們發現劉勵中交來的正片因種種原因有部分是偏了色的。沒有電腦的年代，我們祇好把有問題的正片先曬放成硬照，在沖曬過程中，進行兩次、三次矯色，我甚至和沖曬公司開會，有矯色達到五次，直至滿意為止，才拿去分色製版。

我在西寧瞭解到藏族人民信佛、崇佛高於一切，所以在版面設計上，要求設計師不要將佛像作跨頁設計，免做成摺痕，破了佛相。有了這細緻的處理，畫冊出版後，藏民都很高興，聞說有些信徒更將畫冊送到寺廟供奉。

過去，我們對藏傳佛教有一些誤解，並稱之為"喇嘛教"。但原來"喇嘛"是大和尚之意。西藏何來"大和尚教"？所以藏民就很不滿意這個稱謂。但當我將書名定為《藏傳佛教藝術》，卻遇到不少阻力，因為發行部門的同事認為沒有人懂得甚麼"藏傳佛教"，祇知有"喇嘛教"或者是"西藏密宗"，故為了銷量，還要不要用"藏傳佛教"這名稱？我在會上解釋這是一部嚴肅的畫冊，具學術性，絕不能有"名不正、言不順"的偏差，而出版人要有氣魄帶領讀者去認識正確的事物，不要繼續沿用錯誤的舊稱。經我多番游說，最後大家都同意了。

2010 年，我用"藏傳佛教"作關鍵詞，向香港公共圖書館檢索，得出八十多種附有"藏傳佛教"為名的圖書，但沒有一本早過 1987 年出版。可知以"藏傳佛教"入書名，當以本畫冊為嚆矢。今"藏傳佛教"之名已廣泛被採用，為世人所熟悉，再難掩我內心的欣喜！

絕版二十多年的《藏傳佛教藝術》，香港三聯副總編侯明女士決定再版，要我為畫冊寫〈再版後記〉，並告知劉勵中的電話號碼。噢，太高興了！我和劉勵中先後離開了原工作單位，失去聯繫逾廿載，因此書再版又有機會重逢矣！忙發電成都，久違的聲音還是那麼熟悉，興奮地互報了別後的簡況。最後，劉勵中也要我來寫這篇〈後記〉，於是義不容辭，記下這些難忘的片斷。

2014 年 4 月 12 日燈下

劉勵中簡歷

劉勵中原籍河北省灤縣，於 1938 年在湖南省湘潭市出生。

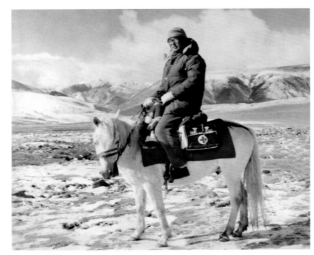

劉勵中由青海乘馬赴西藏途中，抱病咳血四天，翻越 5200 公尺唐古拉山口。

1960 年　畢業於青海省師範學院中文系新聞專修科。同期參加當時著名的攝影家鄭景康舉辦的新聞攝影訓練班。畢業後，在青海玉樹藏族自治州工作。

1965 年　調任《青海日報》記者，專職新聞攝影。

1972 年　調往青海省文化工作站從事攝影創作，獲老攝影師祁成祥的指導。其間，多幅作品入選 "全國攝影藝術展覽" 和 "全國人像攝影藝術展覽"。

1977 年　調到青海省新聞圖片社工作。在這期間開始構思編攝一本全面介紹藏傳佛教藝術的大型畫冊，並初步完成了青海省境內有關寺院的拍攝工作。

1981 年　調入青海省博物館籌備處工作。不久，獲班禪大師惠賜親筆手諭，並得到國家文物局文物處的批示及上級的支持，遍訪西藏、甘肅等地的著名寺院，最後在 1983 年完成了《藏傳佛教藝術》的拍攝工作。

著作　　《塔爾寺》（合編）文物出版社 1982 年
　　　　《近距攝影》天津人民美術出版社 1983 年